U0006712

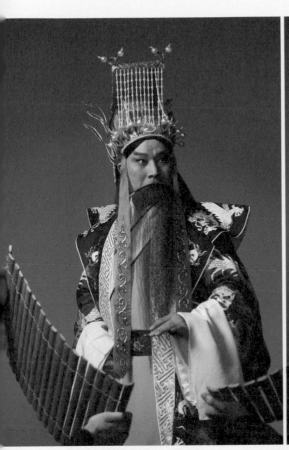
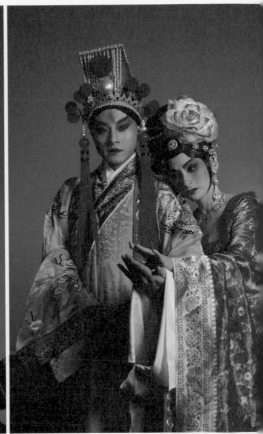

閻羅夢
首演：2002年

原創編劇：陳亞先｜演出本修編：王安祈、沈惠如｜導演：李小平｜主演：唐文華、朱陸豪、盛鑑
◎榮獲2002年電視金鐘獎、第一屆台新藝術獎年度十大表演節目

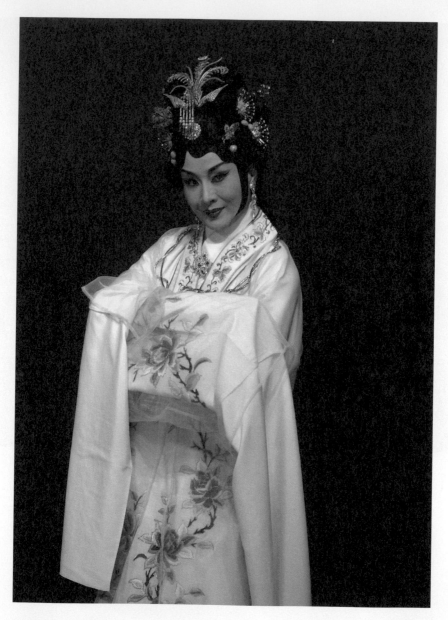

王熙鳳大鬧寧國府
首演：2003年

編劇：陳西汀｜導演：李小平｜主演：魏海敏、王海玲、陳美蘭、劉海苑
◎榮獲第二屆台新藝術獎年度九大表演節目

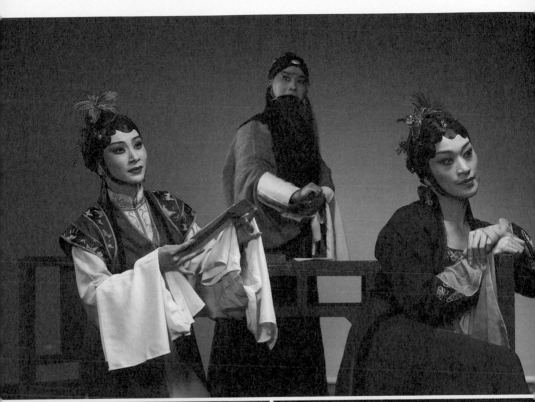

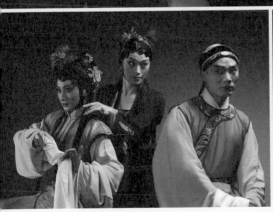
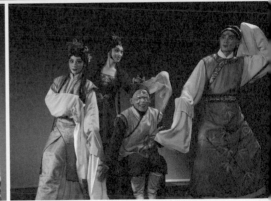

王有道休妻
首演：2004年

編劇：王安祈｜導演：李小平｜主演：陳美蘭、朱勝麗、盛鑑、張家麟

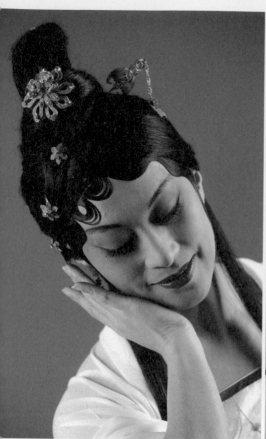
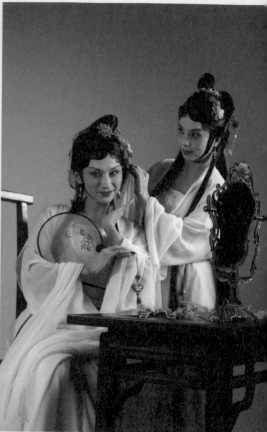

三個人兒兩盞燈
首演：2005年

編劇：王安祈、趙雪君｜導演：李小平｜主演：陳美蘭、朱勝麗、王耀星、盛鑑
◎榮獲第四屆台新藝術獎評審團特別獎、2006年電視金鐘獎
＊2013年授權上海崑劇團由王安祈、趙雪君改編為崑劇《煙鎖宮樓》

金鎖記
首演：2006年

原著：張愛玲｜編劇：王安祈、趙雪君｜導演：李小平｜主演：魏海敏、唐文華
◎榮獲第五屆台新藝術獎年度十大表演節目

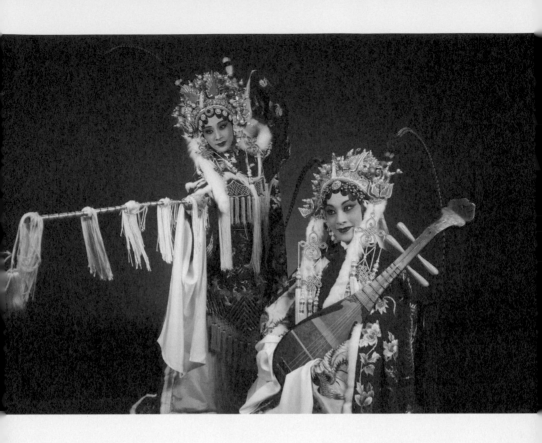

青塚前的對話
首演：2006年

編劇：王安祈｜導演：李小平｜主演：陳美蘭、朱勝麗、王耀星
◎榮獲第五屆台新藝術獎年度十大表演節目

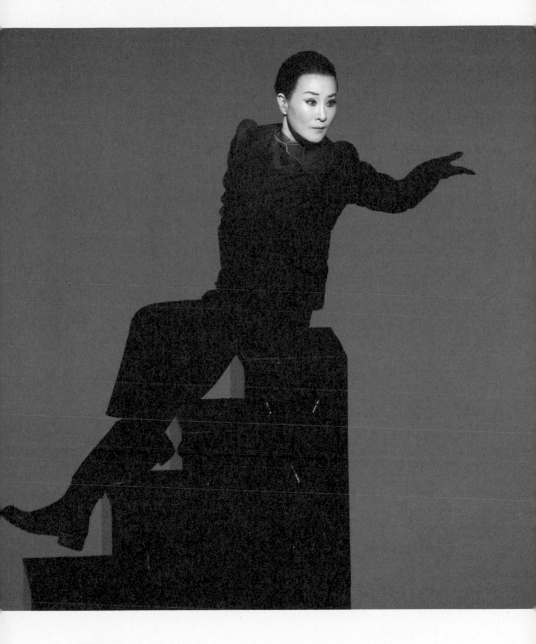

歐蘭朵
首演：2009年

導演：羅伯・威爾森（Robert Wilson）｜編劇：王安祈、謝百騏、吳明倫｜演出者：魏海敏

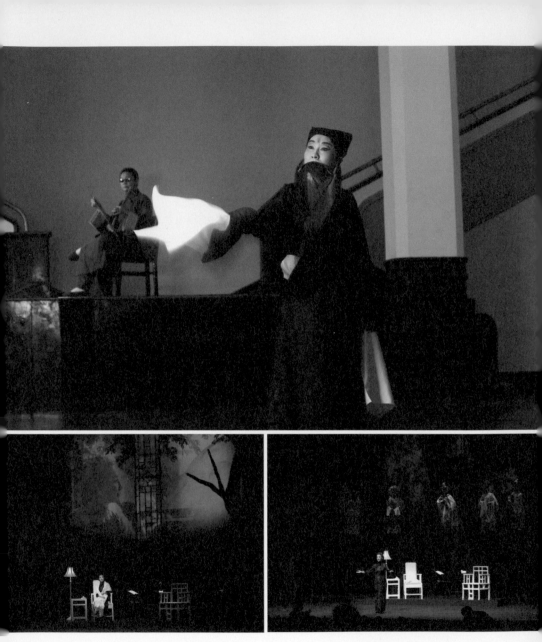

孟小冬
首演：2010年

編劇：王安祈｜導演：李小平｜主演：魏海敏、唐文華、盛鑑

百年戲樓
首演：2011年

編劇：周慧玲、趙雪君、王安祈｜導演：李小平｜主演：魏海敏、唐文華、溫宇航、盛鑑、朱勝麗
◎榮獲第十屆台新藝術獎年度十大表演節目

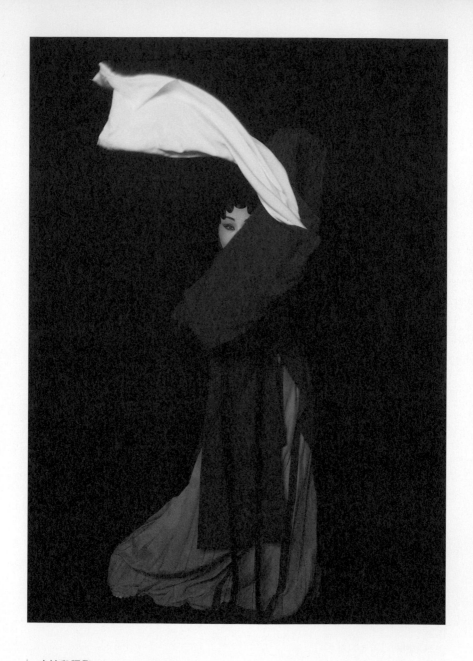

水袖與胭脂
首演：2013年

編劇：王安祈、趙雪君 | 導演：李小平 | 主演：魏海敏、唐文華、溫宇航、朱勝麗、陳清河

探春

首演：2014年

編劇：王安祈 | 導演：李小平 | 主演：黃宇琳、劉海苑、朱勝麗、魏海敏

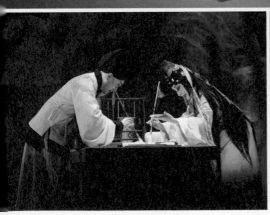
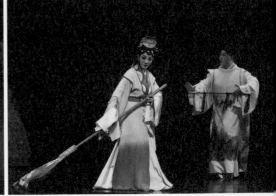

十八羅漢圖

首演：2015年

編劇：王安祈、劉建幗｜導演：李小平｜主演：魏海敏、唐文華、溫宇航、劉海苑、凌嘉臨

◎榮獲第十四屆台新藝術獎年度五大得獎作品

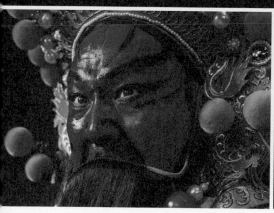

關公在劇場
首演：2016年

編劇：王安祈｜導演暨舞臺設計：胡恩威@進念。二十面體（香港）｜戲曲導演：王冠強
主演：唐文華、朱勝麗、黃毅勇

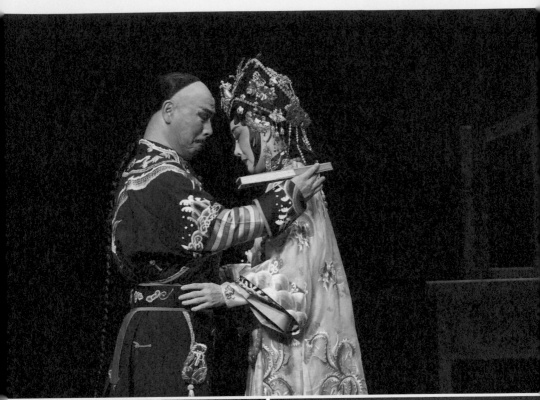

孝莊與多爾袞
首演：2016年

編劇：王安祈、林建華｜導演：李小平
主演：魏海敏、唐文華、溫宇航、戴立吾、林庭瑜、黃詩雅、王耀星

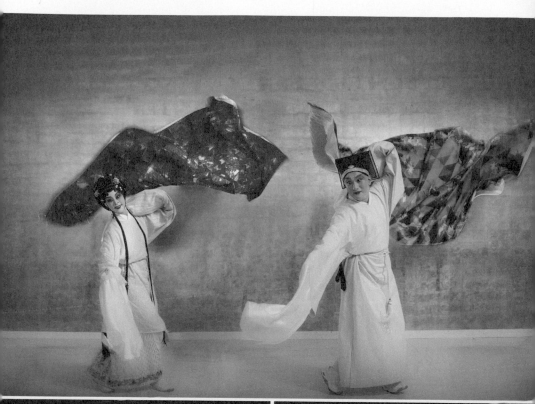

繡襦夢

首演：2018年

編劇：王安祈、林家正 | 導演：王嘉明 | 主演：溫宇航、劉珈后

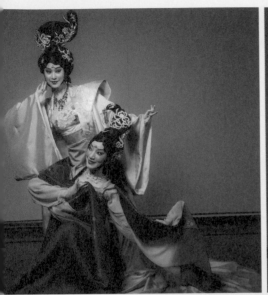
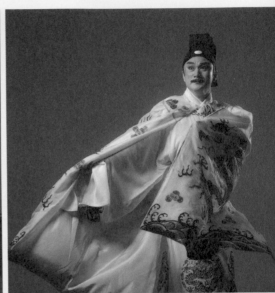
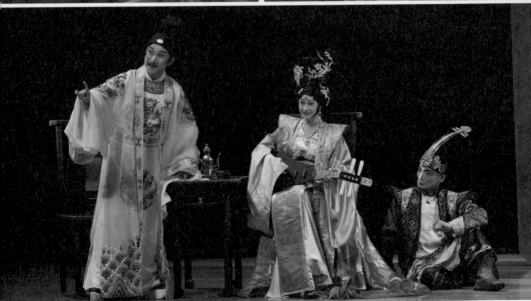

天上人間　李後主
首演：2018年

編劇：王安祈、陳健星｜導演：戴君芳
主演：溫宇航、鄒慈愛、林庭瑜、凌嘉臨、朱勝麗、陳清河

京劇．未來式

王安祈與國光劇藝新美學

王照璵、李銘偉——著

目錄
contents

情之所鍾，唯戲而已　王安祈與國光劇藝新美學

中央研究院院士；哈佛大學東亞系暨比較文學系Edward C. Henderson 講座教授

王德威

王安祈教授是當代兩岸戲曲界的靈魂人物之一，她的編劇才華、劇場思維、以及戲劇素養有目共睹；近二十年來更與國光劇團合作，兼顧守成與創新，成果豐碩。未來的戲曲史必有她與國光團隊共創劇藝新美學的一席位置。

王安祈得天獨厚，五歲開始接觸戲曲，對京劇情有獨鍾。上世紀六七十年代的臺灣迎向新潮，西方影音風靡一時。王安祈卻出入傳統舞臺，生旦淨丑、西皮二黃，樂此不疲；二十五歲即擔任三軍劇團競演評審，引來菊壇大老、甚至青衣祭酒顧正秋的矚目。與此同時，她進入研究所，專攻戲曲博士。八十年代以來，王安祈不僅參與軍中劇團的劇本改編或創作，也廁身民間劇團的實驗。雅音小集、當代傳奇劇場、盛蘭劇團等好戲都能見到她的身影。

二〇〇二年，王安祈加盟國光劇團擔任藝術總監。由學者跨行戲劇工作，這是她

個人以及國光傳奇的開始。她的挑戰來自三方面：如何將個人願景灌注於團隊實際演出製作；如何促進傳統舞臺和現代劇場對話；如何詮釋京劇在臺灣落地生根的意義。

京劇遲至十八世紀末始具規模，二十世紀初成為最受歡迎的劇種。譚鑫培之後，余叔岩、梅蘭芳等名角相繼崛起。與此同時文人學者介入菊壇，或協助名伶精進劇藝，或藉由京劇啟蒙大眾。前者的例子首推齊如山與梅蘭芳合作，將梅推向伶界大王的地位；後者則見諸田漢、歐陽予倩等改編創新的成果。無論如何，民國時期的京劇界仍然集中在名角的個人魅力上，劇本為名角量身定制，劇團功能在於眾星拱月。

一九四九年後這樣的生態發生質變。在大陸，私人劇團歸屬國有，從編劇、製作到演出層層組織。儘管政策時鬆時緊，再大的角兒也必須奉「人民的名義」行事。文革樣板戲一網打盡多少菁英，集體為革命高誦讚歌。文人如汪曾祺、吳祖光都曾役於其中。時至今日，劇團作為「單位」，仍然與有形無形的政治角力，創新轉型談何容易？

臺灣京劇的發展也曾經歷一段相似處境。一九四九年，顧正秋率領「顧劇團」來臺，在臺北大稻埕演出將近五年時間，為京劇在臺灣打下基礎。五十年代三軍劇團成立，一方面娛樂渡海而來的數十萬官兵，一方面也搬演「國劇」南渡的好戲。然而時

移事往，軍中劇團到了八十年代疲態畢露，市場日益多元，導致觀眾流失。郭小莊的雅音小集、吳興國的當代傳奇此時崛起，標誌著京劇求新求變的努力。

王安祈其生也晚，沒有趕上當年北平、上海名角如雲的黃金時代；但她又何其有幸，在臺灣見證了京劇海外別傳的風雲變幻。京劇到臺灣的人才有限，軍中劇團的政戰包袱難以祛除，但臺灣沒有像大躍進、文革這樣的浩劫，畢竟延續了一脈薪火。當王安祈出入臺北中山堂、國軍活動中心的時代，對岸的同齡人正在《紅燈記》、《沙家浜》旋律中上山下鄉。是在梅尚程荀、余高譚馬傳唱聲中，王安祈一路從寶島四大鬚生聽到徐露、劉玉麟、陳元正、郭小莊等，也開啟她的創作事業。

新世紀初王安祈加入國光，為兩岸京劇生態帶來又一次轉折。眾所周知，國光為三軍劇團解散後的重新編制，是臺灣唯一國家級劇團。但國光創團即面臨定位挑戰。島上政治文化急劇轉變，本土意識甚囂塵上，京劇有了必也正名乎的尷尬。與此同時，強調原汁原味的大陸京劇開始光臨寶島，為臺灣京劇帶來衝擊。

這些衝擊卻為王安祈創造了契機。齊如山與梅蘭芳那樣的捧角時代早已過去，專業劇場興起，任何名角都難以單打獨鬥；另一方面，軍中劇團的管理和演出模式已然鬆動，就算骨子老戲也必須脫胎換骨。臺灣國光雖脫胎於三軍劇團，接受國家資源挹

注，卻在種種政治轉型、文化維新的誘因下，有了難得的可塑性。

一切只等待一位能「借東風」的藝術總監融合新舊，創造臺灣京劇品牌。問題是，如何求變求新？早期國光曾積極配合社會脈動，走向民間。「臺灣三部曲」之《媽祖》、《鄭成功與臺灣》及《廖添丁》是為一例。這類演出汲取臺灣本土題材，培養在地觀眾的親和力；不必諱言的是，也有贖回京劇「原罪」的動機。但在政治正確的壓力下，編導演事倍功半，成果與三軍劇團時代的愛國競賽劇目不相上下。

王安祈提出「新世紀，新京劇」的思維。從整編劇本、唱腔、到重構劇場美學，調整觀眾層次，培養演出團隊默契，甚至提升行銷策略，展開全方位挑戰。歸根結底，一切始於劇本的打造。所謂劇本，不應只是敷衍故事、編腔譜曲的腳本，而是一個創造意念的發想，一種表演形式的預設，更重要的，是劇作者和劇團的理想──甚至情感結構──的宣言。

王安祈近年所編寫、改寫、合作或構思的新戲不再斤斤計較忠孝節義的題材，轉而發掘廣義人生的複雜層面，出入古今，頗能引發共鳴。《天地一秀才──閻羅夢》大膽穿越時空、挑戰正義論述，《三個人兒兩盞燈》串聯家國歷史和幽情欲，《胡雪巖》反思個人命運與政治鬥爭，都是野心之作。至於《王熙鳳大鬧寧國府》的喧囂

與淚水、《金鎖記》的華麗與蒼涼，更是雅俗共賞，成為國光的招牌好戲。

除此，國光的小劇場《王有道休妻》、《青塚前的對話》，還有與國家交響樂團合作的《快雪時晴》、與國外導演合作的《歐蘭朵》、靈感來自《聊齋》和日本漫畫的《狐仙故事》以及近似清唱劇的《孟小冬》，在在顯示編導演各方越界甚至跨國的勇氣。這類實驗當然有其風險，但絕對是刺激劇團活力的要素。

國光的實驗當然招來不少評者側目，王安祈自有回應之道。京劇其實是近代劇種，源頭駁雜；十八世紀末徽班進京供奉朝廷，因緣機會，促成了京劇興起。自此之後，京劇的演進與改變未嘗稍息。京劇成為「國粹」則是齊如山等二十世紀的發明。

內行人都知道，京劇的聲腔集合了高腔、徽戲、漢調等源頭，所謂的西皮二黃都來自北京以外。二十世紀四大名旦或四大鬚生的唱腔和舞臺風格形成，或從連臺本戲、時裝戲、海派戲、樣板戲的劇場試驗，只是其中最引人注目的例子。臺灣自創品牌，良有以也。

好事者每以大陸京劇為正宗法乳，相形之下，臺灣京劇似乎只是衍生，是擬仿。

殊不知大陸京劇歷經卅年動亂，千瘡百孔，何嘗不歷經重重修補改造？臺灣京劇從無到有，又何嘗沒有推陳出新的發明？京劇原本就是兼容並蓄的劇種，落地之後如何生

根才是有意義的話題。所謂「正宗」，不妨各表一枝。更重要的是，無論創新守成，編導演是否能夠表露——或者演出——真情實意，才是意義所在。這大約是王安祈對國光劇團最大的抱負了。

　　　　　※

　　　　　※

　　　　　※

　　初識王安祈教授者對她的印象應該是望之「媽」然，即之也溫，彷彿傳統女性美德化身。但正如國光第一任藝術總監貢敏先生所謂，溫良恭儉之下，王安祈不乏「搞怪」的能量。的確，綜觀國光近二十年的劇目，不論老戲新戲，在在可見她以柔克剛、當仁不讓之處。她與國光劇團聯手打造的劇藝新美學可就以下相互關聯的四點說明：

　　經典回眸。王安祈是古典的：「我心底最關切的一塊，是京劇傳統老戲。京胡一響，便能觸動我心底最柔軟的一塊。」她浸潤戲曲多年，傳統早成為教養的一部分。但她明白，當代京劇工作者的挑戰不在簡單的維護或放棄傳統，而是體認這一傳統所內蘊的範式規矩以及求新求變的能量，從來就是張力所在。只有正視並且善用這一張

力，才能夠激發京劇的創造性轉變。

王安祈的嘗試始於傳統劇本改編，曾迎來不少挑戰。上世紀八十年代她為陸光劇團編修《陸文龍》劇本，為情節和人物動機作合理性改動，曾引起著名鬚生周正榮先生抵制。之後她對名劇《御碑亭》性別位置重作思考，寫出《王有道休妻》，甚至驚動了顧正秋女士。她與兩位菊壇前輩的對話未必只關乎唱腔情節而已，更及於審美範式的移轉。如王安祈所見，以往名伶一段唱腔、一個身段千錘百煉，已足以引起觀眾共鳴。但京劇融為當代表演藝術選項後，觀眾對演出自然產生多元、有機的要求。

面對經典，王安祈一方面強調「溫故知新」，一方面進行「托古改制」。國光既是傳統戲曲的重鎮，對老戲的演出整編責無旁貸。《四進士》、《四郎探母》、《三堂會審》、《法門寺》、《慶頂珠》等戲不在話下，失傳劇作如《九更天》經過重新修訂後以《未央天》登場，叫好叫座。除此，各種老戲以主題式的串聯重新包裝，每每讓人耳目一新。像以「鬼」、「瘋」，或以「青龍」、「白虎」星座相爭為題的系列公演，都讓新觀眾眼睛一亮，老戲迷會心一笑。二〇〇六年的「禁戲匯演」、二〇〇七年的「司法萬歲」與當時環境作出微妙對話，戲裡戲外的互動發揮得淋漓盡致。

抒情凝視。王安祈來自學院，文學根底深厚，她為國光新美學的定位就是人文情懷，抒情向度。傳統京劇的精華也來自臺上臺下的審美交流，但這套模式局限在一、二精彩演唱段或身段、名伶與戲迷心領神會的剎那上。當京劇已經不再是人人哼之唱之的旋律，如此情景交融的可能勢必打了折扣。王安祈追求整體的舞臺藝術，不只演唱，更是性格塑造、結構布局、情節邏輯、節奏掌握、舞臺調度。因此：「抒情應該和戲是緊密扣合、相互推動，情節衝突關鍵是抒情表演重點」。

王安祈企圖從劇本構思以及唱詞唱腔設計裡提升演出意境──所有演出者，而非一二名角，自覺進入這一意境，從而召喚觀眾一起「入夢」。正所謂「因戲生情，因情入夢。」相對於程式化的腳色行當，她發掘人物、情景的抒情韻味，甚至內心幽微層次。從《三個人兒兩盞燈》到《金鎖記》都是叫好叫座的戲碼。前者想像宮闈之內的女性情慾流轉的可能，甚至及於同性；後者演繹傳統壓力下的女性，走投無路而變態瘋狂。這些都是以往戲曲不可思議的題材，一經國光演出，竟引來無數迴響：「人間多少難言事，但求戲場一點真。」

國光「內向凝視」的風格以往偏向紅顏金粉，難免遮蔽京劇的豐富性。近年王安祈與編劇林建華轉向陽剛歷史，挖掘靈感。《孝莊與多爾袞》、《康熙與鰲拜》、

《夢紅樓‧乾隆與和珅》演出英雄與時勢的博弈，動人心魄。劇中人即使大開大闔，仍有「內向凝視」的時刻。不論蓋世君王如康熙、乾隆，或位極人臣的鰲拜、和珅、多爾袞，在詭譎的鬥爭之際，陡然發覺身不由己的蒼涼，而有了史詩般的興歎。

跨界實驗。與彼岸京劇相比，國光新戲不僅顯現強烈的人文訴求與抒情特質，也勇於跨界實驗。最特殊的例子包括與美國劇場大師羅勃威爾森（Robert Wilson）合作的《歐蘭朵》（Orlando）與日本橫濱能樂堂合作的《繡襦夢》。前者取材英國女作家維吉尼亞伍爾芙（Virginia Woolf）同名經典，後者源自唐代傳奇《李娃傳》與日本能劇《松風》、《汐汲》；前者將梅派名旦魏海敏推向反表演的表演，後者則讓京崑小生溫宇航在崑笛、三味線合奏聲中，和能劇偶踴共舞於一臺。這些實驗當然都只能偶一為之，卻顛覆了傳統戲曲自成一家的局限。

國光真正精彩的越界實驗來自對古典資源的活學活用。《青塚前的對話》改寫老戲《文姬歸漢》，讓王昭君、蔡文姬跨越時空對話；《閻羅夢》讓書生進入歷史輪迴，方生方死；《快雪時晴》以王羲之的〈快雪時晴帖〉入戲，演繹出千年以來書法與人生的離散；《十八羅漢圖》則探討書畫真偽之辨，遐想情與物、真與幻的翻轉。《定風波》、《天上人間 李後主》分別以蘇軾的詩詞，李後主的詞曲烘托詩人、詞

人的生命；《夢紅樓》甚至將古典小說「聖經」《紅樓夢》與盛清宮廷祕史糅合為

一。

對國光團隊而言，所謂「越界」，不再是東西藝術、文學交相纍演的橋段，而必須深入媒介流轉最隱微的層次。《快雪時晴》搬演王羲之墨寶如何經過一千六百年時空洗禮，落籍臺灣的經過。編導利用劇場時空轉換的元素，想像《快雪時晴帖》在東晉、大唐、南宋、大清、「中華民國在臺灣」的不同命運。如果《快雪時晴》中王羲之書法只作為一個超越的藝術聖品存在，《十八羅漢圖》裡的古畫卻是一件真偽難辨的神祕古物，在劇中經歷了修補偽造、鑑定交易，彷彿所有經手的人物，都為這張畫添加了層層人間色彩。

《夢紅樓》更藉曹雪芹小說銘刻禁忌，以及禁忌的本源——欲望。就戲論戲，《夢紅樓》必須在舞臺上呈現戲劇化張力，而非僅作為人物投射或對話的文本。「看」書就是「看」戲。編導藉著京劇舞臺固有的抽象美學，加上現代劇場重組或切割時空的各種設計，讓乾隆與和珅「遇見」紅樓夢各色人物，甚至有了互動對話。這一穿越式的演出構想，回應了國光早期的《閻羅夢》，而效果尤有過之。

戲劇反思。王安祈與國光所有的創新實驗導向一個大哉問：什麼是戲，什麼是戲

曲，什麼是臺灣的國光戲曲？這類反射性的話題在世界戲劇史上其來有自，現代及後現代劇場尤其常見。王安祈將其置於特定的京崑傳統和臺灣時空中，因此有了特別意義。而她所在意的不僅是歷史性的回顧，更是知識性的叩問。

從二〇一〇年到一三年，國光推出「伶人三部曲」系列，《孟小冬》（二〇一〇）、《百年戲樓》（二〇一一）、《水袖與胭脂》（二〇一三）。《孟小冬》演的是傳奇余派坤生孟小冬一生的藝術追尋，《百年戲樓》演的是京劇從民初到文革之後的三代滄桑；《水袖與胭脂》演的是梨園國烏托邦裡，各個角色對自己託身行當的終極對話。這三齣戲各以人、史、戲為軸線，為觀眾訴說戲曲身世，堪稱國光「京劇新美學」代表作。

三齣戲中以《百年戲樓》最易引起觀眾興趣。不但劇中人物似有所本，所穿插的唱段也多為戲迷耳熟能詳的經典。《水袖與胭脂》遙擬戲曲祖師爺唐明皇的前世今生，以及作為行當的生旦淨末丑的現身說法。他們一旦進入角色和劇情，演出愛恨癡嗔，觀照性別、情愛、歷史、以及劇場本身的局限和超越。這兩齣戲都有戲中串戲的妙趣，也大量借重現代劇場媒介，演員輪番上陣，忽真忽幻，極盡視聽之娛。

但王安祈同時叩問，有沒有一種最純粹的戲？《孟小冬》是一齣探討京劇本質的

京劇。王安祈不刻意訴諸任何前衛理論，但藉著「冬皇」一生和「聲音」的糾纏，她的劇本已經有了後設的向度。此劇基本以清唱劇形式呈現，舞臺以樂團為背景，以聲腔樂曲的轉換串聯時間和人事的起伏。演員雖然彩妝登場，但理想上並不全身投入，「重現」某一情景，而是保持微妙的心理和時間距離，詮釋當事人的心路歷程。如此出虛入實的表演法貌似時髦，其實暗合京劇表演美學的原理。

王安祈和國光對「戲」的反思以《關公在劇場》達到巔峰。關公戲在梨園有獨特傳統，甚至攸關舞臺儀式的神聖性，輕易不得撼動。王安祈與香港「進念‧二十面體」合作，將以往的重要折子戲如《走麥城》、《青石山》等融會貫通，重新演繹武聖悲壯的生命高潮。演出充滿前衛元素，但核心部分卻回到京劇──甚至戲劇──最古老的源頭。所謂「戲中有祭、祭中有戲」，表演與儀式相互滲透，在在令人震撼。鬚生唐文華在戲中使出渾身解數，有了突破性表現。大陸知名導演田沁鑫、編劇陳亞先在二○○九年也曾在上海製作《關聖》，演出效果差強人意。古典與現代如何對話，高下立判。

王安祈與國光攜手二十年，臺灣京劇面貌迥然一新，成為彼岸不能忽視的表演團

體。自顧正秋劇團渡海而來，七十年倏然已過，國光「劇藝新美學」隱隱成為主流。

這一美學是由團隊所共同創造。文化主體，有容乃大，除王安祈外，導演從李小平到戴君芳等，演員從魏海敏、唐文華、到溫宇航以及青年新秀，琴師從李超到馬蘭等，編劇如林建華等，還有無數幕後工作人員，他們來自兩岸，來自傳統與現代劇場，各盡其力，各顯所長。如此的合作模式前所未見。

回首來時路，王安祈或許也不免驚奇：六歲從胡琴聲中初識生命的憂傷，十四歲一個月連跑九場俞大綱先生《繡繻記》演出、只為默記劇本，少女時代買遍「女王」唱片行所有「匪戲」唱片，大學畢業自題小照，「此生誓以戲曲為職志」，結婚條件非戲迷不嫁，初睹杜近芳來臺演出，如遇故人而潸然淚下……，直到新世紀義無反顧，加入國光。情之所鍾，唯戲而已。欲知戲的魅力能有多大？請自王安祈始。

承繼傳統　開創當代　指向未來

陳濟民　國立傳統藝術中心主任

今（二〇二〇）年是國光劇團成立二十五週年，劇團經過將近兩年的準備，終於出版《京劇・未來式：王安祈與國光劇藝新美學》一書，詳述王安祈教授自二〇〇二年底出任國光藝術總監迄今十八年來，規劃製作、帶領創作新編戲、策劃傳統戲演出、培育人才等各個面向，完整紀錄王安祈教授與國光劇團合作的種種構思內容與工作過程，非常適合戲迷朋友與戲曲工作者、研究者一窺全貌。

本書煌煌二十五萬字，先以「楔子」說明王安祈教授從戲迷到編劇再到擔任國光藝術總監的背景，接下來分為九章，前六章橫向分述國光新編戲的六種面向，也概略縱向地反映出不同的創作階段，第七章「傳統」是王安祈總監內心最柔軟的一塊，第八章「不拘一格求人才」剖析王安祈為了臺灣京劇的未來，悉心為青年演員量身設戲、逐步打造的過程，第九章則以「五倫之外」的第六倫，來說明王安祈與創作夥伴心靈深度交流的特殊親密關係，全書思路細密而又情感深刻，也彷彿是王安祈總監人

格特質的展現。

王安祈總監也詳細寫下一萬多字的代序，清楚標示什麼是國光的京劇新美學：「以傳統京劇演員的身體與聲音（唱念做打舞）與現代文學技法交互融會，共同探索人性歷史文學的虛實真偽」。視京劇為當代的動態文學創作，便不再存在「京劇到底要變成什麼樣子」的問題。因為京劇不會是完成式、過去式，它是現在進行式，更指向未來。這也正是此書名為「京劇‧未來式」的用意。王安祈總監帶領國光團隊的創作手法對古典崑劇與對岸「戲曲改革」新編戲交叉取樣汲取養分，再轉入深層的隱喻與反覆的叩問，相互鏡照，透過創作，既是層層逼視劇中角色心境，也是層層探問創作者的內心。

王安祈教授擔任國光藝術總監這十八年來，不僅為魏海敏、唐文華、溫宇航、朱勝麗、陳美蘭等優秀演員量身打造代表作，近年也為中生代的盛鑑、戴立吾、黃宇琳以及新生代的黃詩雅、凌嘉臨、林庭瑜、李家德等意打磨；合作的導演主要是李小平與戴君芳，也帶領趙雪君、林建華等編劇迭創新作，加上李超、馬蘭等藝業精湛的作曲家，共同形成一個強大的編導演樂創作團隊。而國光與安祈總監合作的陳兆虎、鍾寶善、張育華三任團長，無不對總監推心置腹，充分尊重配合，在大環境下化危機為轉機，才能有今日之成果。本書的出版正是出於張育華團長的策劃，此書與去年初

出版的《國光的品牌學》一書相互參照，當可完整勾勒出國光劇團行政製作與藝術規劃二元並進的整體經營架構。

非常感謝中研院院士王德威教授為此書撰寫序文，王德威院士一直是京劇戲迷，與王安祈總監相識多年友誼深厚，並長期觀察海峽兩岸京劇與國光劇團的發展，他高度肯定安祈總監與光劇團兼顧守成與創新的豐碩成果，指出安祈總監與國光劇團聯手打造的劇藝新美學的四大特色：經典回眸、抒情凝視、跨界實驗、戲劇反思，直指未來的戲曲史必有她與國光團隊共創劇藝新美學的一席位置。本中心實感與有榮焉。

此書由國立中央大學中國文學系博士王照璵與國立臺灣大學戲劇學系博士候選人李銘偉共同撰稿，兩位長期關注國光演出，自去年接下寫作工作，反覆觀看光碟，深入訪談，廣泛參考兩岸論述，包括學術論文、劇評與網路迴響，提出精闢的分析觀點。安祈總監與國光共創的劇藝新美學以二○○二年首演的《閻羅夢——天地一秀才》為起始，此後不斷開創新局，作品獲獎連連，今年適逢《閻羅夢》再度回到國家劇院演出，老幹新枝傳承提攜，正見證了國光劇團好戲能夠歷演不衰的豐厚能量，我們相信國光的作品將在戲曲歷史的洪流中歷久彌新，成為經典，成為不斷循環的傳統與創新，開創當代，指向未來。

幸福的動能：王安祈與國光品牌

張育華　國光劇團團長

我常覺得：心緒感動，是一種狀態，時常處於這樣的狀態，即能收穫幸福！這些年來我與安祈老師在國光共事，不僅共同研議劇團的傳承與發展、更從中激盪熱情、理想與使命感，我總感覺無比幸福，反覆思索箇中因由，正是因為心中總是充滿感動！

早在出版《國光的品牌學》之前，我便籌劃先以「品牌」為開端，讓讀者從親身見證劇團營運管理策略揭開認識國光劇團的序幕，隨後繼之以「王安祈與國光品牌」為題旨，逐步透析安祈總監這些年來從「創作」出發，為戲調製幽微細膩的情感面貌，一步一步規劃國光的每檔演出，構思一齣齣從時代人情觀點形塑「臺灣京劇新美學」的過程。可以說，沒有王安祈，便沒有國光品牌。因著她的精心思維，國光走到了今天！

這些年來，安祈老師不僅精心為國光每一檔演出內容設計主題與劇目組合，親自

參與從劇本編創到劇場呈現的完整過程，為成熟藝術家們打造可以傳世的代表作，也為培育青年演員打開知名度，費盡心思為他們挑選可以贏得觀眾矚目的演出亮點。

最重要的是，在她的主導下擘劃的論述主題，把一個傳統京劇的演出品格，帶向了新的高度。國光演出的意義，已不僅是傳承京崑的傳統劇目，或者創編新題材而已，更是要創發具有人文深度跟呼應時代精神的好戲，能夠洗滌人性啟發思考的精緻作品，感動觀眾也感動我們自己。這是安祈老師帶給國光、帶給臺灣、帶給京劇這項世界文化遺產如何活出自我、面向未來，所做的重大影響跟啟示。

我深刻記得，曾師永義在二〇一九年傳藝金曲獎頒獎典禮上，如是定義安祈老師的藝術成就：「元代關漢卿是躬踐排場的劇作家，明代魏良輔是改良腔調的音樂家，湯顯祖是帶有格律缺陷的偉大劇作家，梁辰魚開創崑曲，清代洪昇《長生殿》、孔尚任的《桃花扇》，也都是偉大的戲劇家；然而可以說，自從戲曲史發展以來，能集傑出的戲曲學者、劇作家、理論家、甚至是帶領一個劇種前進的推手，為這劇種展開無限的康莊大道，合以上四者為一身的，起碼我還沒看到過，而王安祈就是這樣一位了不起的戲曲工作者。」

國光劇團走過四分之一世紀，從風雨飄搖到建立品牌，本身的奮鬥進程，就是京

劇在臺灣面臨時代翻騰、成功躍起轉型的奇蹟。而我與國光團隊何其有幸，親身參

與、見證國光在安祈老師的打造下，從一個演出傳統京劇的公營劇團，走出劃時代格

局，她一手建構的臺灣京劇新美學，成為當代臺灣讓文化遺產建立品牌形象的特殊典

範。她，是打造國光品牌強大的策略高手。

打造品牌是行銷策略，是經營思考、更是確立方向與建構價值。安祈老師這樣的

一位策略高手，以深厚的學術根柢戲曲學養，以及對藝術創造思考的敏銳構思，洞悉

戲曲發展趨勢、貼近時代脈搏，因為她，總能為國光籌劃製演的作品內涵，找到感動

人心的意義與力量。

尤其我自二〇一五年接掌國光團長的這五年來，我與安祈老師像是並肩作戰、相

互依靠的夥伴，這項親密的工作情感，成為我大膽向外開拓新局的巨大能量，只要有

安祈老師在，我似乎便擁有充沛的動能底氣，勇敢全力向前，無所畏懼！

我印象深刻的是面臨製作跨界新劇《繡襦夢》的決定，安祈老師並不諱言排斥跨

界，然而我認為國光身為國家劇團，無從迴避探索、創新的使命，安祈老師禁不住我

的請求，勉力為之，一步一步帶領整個編導創演團隊，深入能劇舞臺敘事觀點的獨特

視角，終於提煉出創作文本深刻的情感內涵。當我們一起赴日本觀賞首演前的彩排，

古樸簡約的能樂堂上，映視著日本服裝師設計的斑斕服飾，視覺絢麗奪目又與崑劇優雅美學水乳交融，當下讓現場許多專程到日本看彩排的臺灣劇場朋友感動得淚流滿面，記得後來安祈老師在回臺灣的飛機上傳訊告訴我：有了這次跨界，下一次我知道該怎麼做了……，而我心底則蕩漾著滿懷喜悅與感動！

我特別喜歡此書以「京劇・未來式」為名，緣起於國光二〇一七年二月赴上海東方藝術中心演出【雙面魏海敏】，同時也思考著下一次再赴上海東方藝術中心演出【雙面魏海敏】，同時也思考著下一次再赴上海大劇院的提案方向，除了在大劇場演出《十八羅漢圖》，我想的是再帶一齣能代表國光實驗精神的作品在小劇場呈現，相互對照國光製作發展持續向前的企圖心，當下就以安祈老師演講時常說的「未來式」為方向，結果隨後在國光上海大劇院的演出企劃案裡如是闡釋：「我們如此深信，傳統藝術在現代社會的發展，人文深度與當代意識是不變的原則。京劇不是過去式，也不是完成式，她還在當代審美的交融與共創中，持續前行，指向未來。」果然二〇一九年如期在上海大劇院演出《十八羅漢圖》與《天上人間 李後主》，新民晚報記者特別進行專訪，標題是：「把傳統戲曲做出標示度，臺灣國光劇團怎麼做到的？」

後來我慢慢明白，心有感動與幸福，是因為情感有所寄託，因此不管再忙碌的工作業務，也都有了正面的意義。有幸與時報公司合作出版這本書，我內心充滿感恩，感謝安祈老師、感謝國光團隊，讓我平凡的生命歷程，因為有了努力付出的使命，成就豐盛的價值與意義！

什麼是京劇新
美學？

王安祈

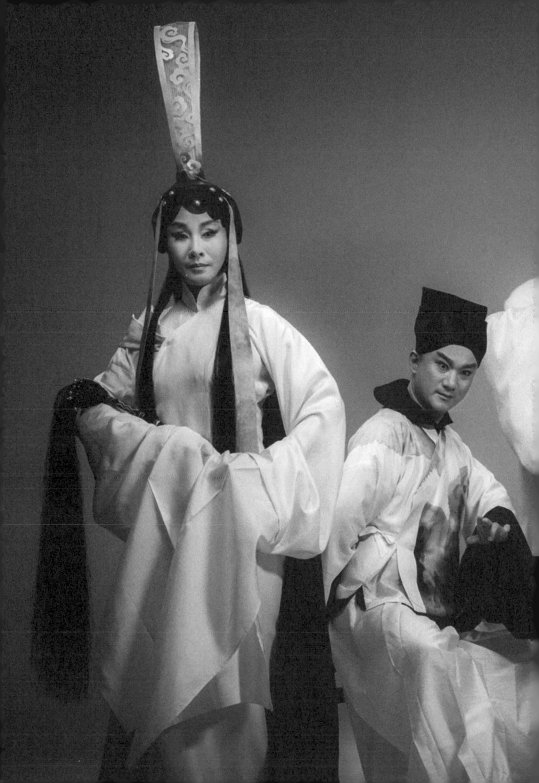

什麼是國光京劇新美學？

什麼是國光京劇新美學？

我總被問到這問題，現代化有沒有界線？國光要把京劇帶到什麼地步？其實我心裡的藍圖，京劇不是起點，念茲在茲的是「創作」，當代的創作。

臺灣當代的創作，小說、詩歌、散文、現代戲劇，各展新姿，為什麼不能把京劇納入創作領域？為什麼不能把京劇當主體進行當代的創作？

創作是挑戰、是開新，而非繼承、模擬、複製，誰甘心成為傳承系譜上的一點一線？編導演都想在舞臺上建構自我。

挑戰與創新絕對不是推翻傳統，我以學術訓練和劇場經驗為基礎，向內凝視，潛入傳統深處，諦觀反思，提出現代化與文學性為國光發展方向。「向內凝視」是國光新戲的創作態度與過程，也是追求的境界。

開發新情感時，常想穿透悲歡離合的表象，深掘更細膩幽微的情思，捕捉更飄忽迷離的感悟。每個人心底都有連自己都說不清、看不透的欲求，平常隱而不顯，特定時刻乍然湧上心頭，許多人在那一刻才認清自己，國光的新戲很喜歡捕捉這種恍惚難

言、瞬間浮現的流蕩心緒，我希望能以古雅的韻文唱詞鉤扰幽微，細細梳理、點滴傳遞，使戲不止於抒情，更深化至「心靈書寫」；情調看似浪漫唯美，其實是逼視殘酷真相的自我叩問，叩問的不僅是個人私情，更以整部戲探索：什麼是戲？什麼是藝術？什麼是文學？我們用戲、用文學呈現的人性、建構的歷史，是真實，還是矯飾甚或虛妄？叩問發自內心，戲是心境的投射，所以好幾部戲都在隱喻自身。隱喻，不僅與傳統的虛擬寫意一貫相通，更能使傳統虛擬寫意的內涵更加深厚。

捉摸不透、恍惚難言的感情要如何表現呢？傳統戲慣於以唱「自剖心境」，但難以言說的幽微情愫怎能明白剖析？我有意識的改用「意象化文詞」描摹情境，把內在潛藏的意識，從靈魂深處鉤扰而出，展化為形象。劇中人沒說，觀眾卻透過形象約略捕捉；劇中人自己都摸不透的心底潛意識，觀眾卻能透過文詞畫面，猜著幾分。隱微的心緒，通過這些意象投射浮現，任觀眾捕捉感悟，更利用「後設、諧仿、互文、記憶、意識流、蒙太奇」等等文學理論或運鏡技法，從文詞到舞臺，共同開發新情意，建立新情觀。這些作法並非炫奇，文學技巧與理論，早從現代、後現代無限翻新，京劇既然期待從劇壇挺進文壇，編劇手法自可多元運用，何況它們原即與傳統京劇的「虛擬寫意」一致，原本就內在於傳統，一旦重新提煉，綻放新意，即可內外一體共

同打造「時空交錯、虛實疊映」的詩意舞臺。

如果用一句話為國光京劇新美學下定義，應該就是：「傳統京劇演員的身體與聲音（唱念做打舞）與現代文學技法交互融會，共同探索人性歷史文學的虛實真偽」。

想追求的不僅是可供演員發揮唱念的表演腳本，更是動態文學創作。為適應當前演劇時間，編織曲折的故事，卻要掌握明快的節奏，但是絕不因戲劇張力和節奏明快而放棄抒情，最終目的是用意象化的文詞，捕捉恍惚難言的流蕩心緒，營造靜謐幽獨甚至微茫孤絕的意境。

我們雖然未必有信心能編出精品，卻希望成為當代臺灣值得討論的動態文學作品。既然視京劇為當代創作（而非傳統藝術在當代的遺留，甚或殘存），那麼日新月異的文學技法、視覺影像，各式藝術手段都可妥善運用。一旦把起點與終點翻轉，觀念便不受侷限，便不再存在「京劇到底要變成什麼樣子」的問題。因為京劇不會是完成式、過去式，他是現在進行式，更指向未來。

以上先開宗明義試為京劇新美學下定義，接下來將定義裡涉及的「動態文學創作」、「意象化文詞」、「隱喻自身」等關鍵分別展開細說，各自涵融在以下三道問題中：

（一）「動態文學創作」和「表演腳本」有何不同？

（二）如何對古典崑劇與「戲曲改革」新編戲雙重學習又交叉取樣？

（三）如何隱喻？叩問什麼？

「動態文學創作」和「表演腳本」有何不同？

首先分辨「動態文學創作」和「表演腳本」的不同。這二者看似只有一線之隔，但根據我個人的劇場經驗，可以清楚分辨觀念的不同。

京劇界的傳統是把劇本當表演腳本，即使編新戲，基本的想法也是：編一個新故事，把京劇的唱念做打好好展現一番。主演一拿到劇本，通常先翻看自己有幾個大唱段，迅速估量是西皮還是二黃，能有機會唱一段高撥子或是反二黃嗎？主角也會迅速翻看最後的收場高潮在不在自己身上。曾看到一本岳飛的戲，原來編劇在岳飛死後還有一場，演以牛皋為首的岳家軍，在忠良遭害金兵又來犯時，竟然又接到聖旨要他們出征抗金。牛皋先是憤而扯旨，而後在岳夫人勸說下，終於率岳家軍繼續保國。這場花臉牛皋為主的戲，牛皋先是憤而扯旨，在保黎民與報君王之間矛盾掙扎，非常動人，也把岳飛精忠報國

的精神高度昇華，但這樣的劇本卻和主角的表演形成衝突，我當時一看便知危險，後來果然被改了，最後一場戲硬生生被拿掉，直接結束在風波亭，以主角的壯烈犧牲為收束。其實原劇本的編劇極為有名，地位崇高，但主角對自己的表演高度關注，觀眾也可能覺得主角都死了為何還要拖戲，這樣的觀念很普遍，這不是個案，是常態。其中沒有對錯，只有表演輕重和文學劇本的觀念差異。

即以梅蘭芳的名作《穆桂英掛帥》而論，為了讓梅蘭芳演完〈捧印〉之後有紮靠的時間，安排了一大段楊宗保的唱。楊宗保在劇中無足輕重，楊家接不接帥印這等重要大事，宗保非但沒有表示意見甚至根本不在場上，劇中有很長一大段時間他是消失的，被遺忘的，直到穆桂英決定披掛紮靠，才忽然讓宗保出場，唱一段拖時間。梅蘭芳對劇本是很講究的，但是在舞臺生涯回憶的紀錄裡，經常會說這類的話：我唱了一大段，需要有時間休息，讓兵士們練練武吧，或是別的角色行當也可以唱一段表現一下，讓觀眾換換耳音。劇本，是提供表演的腳本，在傳統觀念裡天經地義。所以傳統京劇《戰太平》，為了老生紮靠，竟讓妻妾兩位夫人唱上一大段，唱什麼呢？居然是代替丈夫發兵點將，完全不顧劇情是否合理。同樣也是代夫點兵的還有《銀屏公主》，而公主這一大段唱不僅是給丈夫紮靠時間，更是且行主角的重點唱段。銀屏公

主面對的困境是丈夫出征之後兒子闖禍打死太師，但那時的唱不宜用二黃也不宜太慢，所以在前面安排一段二黃慢板，既解決換裝問題，又可使主角的唱腔板式多樣、完整周全，滿足觀眾聽戲的需求，和文學創作是全然不同的思考。

傳統觀念和表演程式緊密結合牢不可破，編新戲時常有許多顧慮。主要人物出場各有不同程式，打引子上、念上場詩或對子上、唱上，無論如何總要是全場焦點，才能得個碰頭彩。而我常希望劇中人直接入戲，盡量減少自報家門，以免拖緩節奏，也怕敘述性沖淡戲劇性，但這就不太合傳統規矩了。有的演員很不喜歡演新戲，因為不是「暗上」就是「溜下」，好在國光演員已有默契，明白「直接入戲」是結構也是節奏，所以自會找到亮相的節骨眼。例如《十八羅漢圖》溫宇航演宇青，起先很擔心自己的上場不醒目，因為我是讓他回應著師父（魏海敏）的呼喚端著藥出場，直接答話入戲，沒有念上場詩。宇航理解我對結構和節奏的關注，所以自己找到關鍵點，把「宇青在此」念得清晰有力，宇青二字還頓了一頓，像是答應師父，也像是自報家門，效果等同於亮相，果然獲得碰頭彩。而我覺得《金鎖記》曹七巧（魏海敏）的報名，編劇之一趙雪君的設定最兩全其美。曹七巧一出場是在幻象中，夢裡一家和樂諧美，丈夫小劉一邊送她玫瑰香粉一邊溫柔的喚著她名字，七巧甜甜的回應著：「你叫

我什麼？七巧？我的名字？七巧，我⋯⋯曹七巧。」既像報名，又像幻象瞬間消散，跌回現實，面對自我。像這樣就是文學創作的思考，而非表演腳本。

有時主角覺得整部戲只有唱念，戲太靜，想要表現一場大動作身段，編劇往往必須順應主角的要求改劇本加戲。像句踐復國後，西施歸越與范蠡重會，不料卻發覺懷了夫差的骨肉，引起句踐疑懼。這劇本衝突性極強，但都是文戲，主演希望增加深山產子，可以發揮激烈的身段。於是編劇新寫一場風雨雷電中避開鄉鄰獨自入山產子的獨角戲，連唱帶歌舞，當年雅音小集這場很精彩，後來國光演出也維持這設定，只是換了唱詞，連帶的身段也重新安排。這是表演有發揮、劇情也有必要的正面例子，但是當長平公主在國破家亡後隱避尼庵，主演也想加一場挑柴走山路的動作戲，這對編劇來說就有些無奈了。同樣的，要表現《孔雀東南飛》的女主角遭婆母虐待，如果不用夜織寒機，硬要改成雪地挑水，身段動作是增強了，劇情卻未免有些過頭。這些都是因為京劇劇本被當作表演腳本。

角色的分派當然更影響劇本，我在三十年前曾編過京劇《紅樓夢》，有一場寶玉和琪官蔣玉菡的戲，我安排兩個小生對唱。演寶玉的主角很猶豫，覺得蔣玉菡是配角，怎能和我寶玉對唱？哪有兩個小生對唱之理？本想刪掉蔣的唱詞，改為念白，還

好後來接受了，還特邀曹復永客串，形成情調獨特的兩個頭牌小生戲。我在劇中還寫了曹雪芹一角，於開場、中場和尾聲三度出場，唱著「好了歌」，看著自己筆下人物的情思繚繞。當時製作人覺得此角唱不多，請演賈政的老生演員兼扮即可，我一聽大驚，曹雪芹豈能與賈政同一人？趕緊奔去解釋，終於獲得同意，隨即我寫信邀請吳興國客串，吳哥當下首肯，這才解決難題。如果按照製作方要求由賈政兼飾，那曹雪芹只能出來頭尾兩次，中場那段好了歌「陋室空堂，當年笏滿床」必須刪掉，因為緊接著就演到賈政打子，曹雪芹來不及換裝趕回賈政。至今回想，猶覺驚險，衷心感謝製作單位願意聽編劇解釋。

而我為雅音小集編的《再生緣》，後來大陸山西京劇團取得劇本演出，據說就改了角色也增加了唱詞。當時我輾轉收到對方傳話，說全劇沒有花臉行當，要把孟君父親改成花臉，增加大段唱，滿足觀眾視聽。但我認為孟父最後在金殿的出現對孟麗君身分懸疑的揭示沒有任何作用，他自己剛剛傷癒回朝還在一片混亂迷糊之中，沒有可表現花臉剛毅性格的機會。何況那場原以雌雄莫辨為主情調，實在沒有增加花臉黃鐘大呂之聲的需要，所以我並未增寫唱詞。但聽說劇團自己加了唱，實在沒有增加花臉黃鐘大呂之聲的需要，所以我並未增寫唱詞。但聽說劇團自己加了唱，而且還把風流皇帝由小生改為老生，以免和皇甫少華角色重複。只是因我並未看過正式演出（此劇進

京參賽，李勝素獲大獎），不太能確定，但從排練過程中的思考，即可看出對於劇本的要求仍以表演全面發揮為主。

當然我知道，既然是京劇演出，一定和寫小說或電影劇本不同，編劇必須注意演唱段落的輕重分布，人物的上下出入（例如不能才下場緊接著又上，那叫「頂場」），上下半場演出時間要盡可能平均，才能找到關鍵點中場休息，甚至演員有沒有換裝的時間，這些都必須寫劇本時先做設定，不能拋給導演解決。「筆下有人物，胸中有舞臺」，才有能力從事動態文學的創作。但這和表演的腳本，仍是不同觀念。

例如《十八羅漢圖》中場休息原落在宇青下山，上半場到此即可落大幕，但李小平導演希望有一點點朦朧的「預示」為下半場起懸念。我也不喜歡上半一結束就「找截乾淨」，也希望有短短幾句唱配合畫面，既有餘韻又寓哲思，正適合《十八羅漢圖》。

但是難題來了，唱詞要寫什麼？不能以宇青口吻擔憂往後，也不能用伴唱旁述紅塵紛擾。我想了很久，決定把後半宇青被囚禁時的唱詞，擷取片段修改詞意置於此，利用同中有異，達到重複又對照的作用，似與不似間，前後相關。我自覺這是文學創作的思考，不同於為了紮靠讓夫人點兵，而且因為這一增添，連帶想到下半場開場也不宜迅速直入，於是又添了一場師父（魏海敏）念白：「境象者，心象也。一樣的胭脂花

紅，低眉、垂首、仰觀、回眸，所見自是不同。尺幅千里，未必盡是山水本色，反為自身眼目。」宇青似在聆聽又似回憶，各色人物環繞四周，虛演羅漢，無形有相，與上半場之收尾若有似無的相呼應。個人覺得這是動態文學的創作手法，與傳統的表演腳本，看似相隔一線，其實卻有是否是創作的一念之別。

如何對古典崑劇與「戲曲改革」新編戲雙重學習又交叉取樣？

接下來談如何對古典崑劇與對岸「戲曲改革」新編戲交叉取樣。

傳統沒有創作嗎？新編戲不是很多嗎？難道國光全數視而不見，非要另立門戶標新立異？當然不是，我的創新全來自傳統，主要學習對象有二，一是古典崑劇的「一曲微茫」意境，二是對岸「戲曲改革」以來新編戲的敘事結構。

我對傳統京劇表演程式、劇場規律很熟，能分辨各行當、各流派的特質，但不是純擁護式一股腦接受，我會認真反省傳統京劇「演員中心」的劇本問題，因而特別喜歡一九五〇年代對岸「戲曲改革」（簡稱「戲改」）以來新編戲的戲劇張力，包括組

織矛盾糾葛的能力，以及多元又緊湊的敘事結構。而與此相反的，我也著迷於古典崑劇的「抒情內省、內旋深掘」，試圖藉意象化文詞「潛入內心、鉤抉幽微」，營造「一曲微茫」的意境。對於崑劇與戲改，我希望能雙重學習，卻必須交叉取樣，因為這兩種特質是截然不同、完全相反的，我卻期待能弔詭地融入國光新編京劇。

崑劇和戲改是我在編劇時學習的典範，但我對這兩類劇本並非全面認同。戲改是對岸的國家政策，所以有時情感過於宏大崇高，目的過於明確，我想學習的僅只是敘事結構。對於百戲之母崑劇，我敢直說，敘事結構無法適用於現在的新編戲，目前的戲演出時間不到三小時，傳奇崑劇卻都是長篇，動輒四五十齣，每齣只放出一點點劇情，劇情緩慢推進，事隨人走，最易形成的是對比（例如《琵琶記》京城的蔡伯喈和家鄉的趙五娘，一齣一齣輪番上場，各自單線發展，緩慢形成對比，直到最後才紐合），卻缺少把矛盾糾葛組織成板塊推進的能力。所以對於崑劇，我想學習的只在「意象化文詞」展示的心緒樣態。

　　交叉取樣很不容易，因為這兩種特質根本相反，要想融合難度極高，而國光京劇新美學追求的就是：編織曲折的故事，組織矛盾糾葛，卻不被複雜的劇情困住，最終目的是鉤抉幽微、潛入內心。在轉折多變化的戲劇性情節裡，用意象化的文詞，捕捉

難以言說的流蕩心緒；掌握明快的節奏，卻企圖營造「一曲微茫」的意境。

關於意象化文詞，和傳統的「借景抒情、情景交融」不盡相同，傳統京劇常用「實指望、又誰知」直接自剖，陳述心情轉折，這些經典名劇都有動聽的唱腔，但情感很明確，即使也可用「籠中鳥、南來雁」或「一輪明月」等寓情於景，但都分別確指懊悔、無奈、焦慮、悲憤等等，情感可以直接分類、直接明喻，和我想追尋的隱微情愫不太一樣，我想學習的在傳統京劇裡很難找到範本。我試圖改用「意象化文詞」，唱詞曲文不僅是形容、描述、寫景、對話，也不僅是心情告白，它經常像是「靈魂深處的尋幽訪密」。有時整段唱的目的未必是抒情或達意，只是寫出一幅一幅畫面，不是據實寫景，也不只情景交融，經常是在模塑情境、營造意象，讓深不可測的隱微心緒，通過這些意象約略呈現，任觀眾捕捉感悟。自己覺得最有代表性的是《金鎖記》曹七巧兒子結婚那段，導演將婚禮和鴉片兩個看似無關的場景並置，既可跨越空間，又暗示兩個事件之間緊密的關係，這是蒙太奇在寫意舞臺上的運用，觀眾大可從視覺畫面上興奮讚賞，但唱詞要怎麼寫？面對「鴉片榻上的婚禮」，我該如何寫唱詞？總不可能讓七巧自剖心境的直接唱出：我要以餵食鴉片和給他娶妻這兩種手段來掌控兒子。我想了很久，這在古典崑劇經典裡都沒有可參考的，崑劇文詞都很

美，但也有很多只是浮泛的情意，至少我找不出像這樣不相干卻有關連的兩個畫面並置的前例。於是我放棄直接抒情，改為意象營造：「霧濛濛、氣氤氳，任他是七彩斑斕、光影繽紛，一樣的茫茫迷霧、影朦朧。」我試圖摹塑某種情境，像是抽鴉片的狀態，卻又不限於此。尤其特別的，是在曹七巧的唱腔裡突然插入三爺姜季澤的聲音，三爺的甜言蜜語對七巧來說就像鴉片，挑逗得心頭暖暖的，想要黏上去，竟被扯向無盡深淵。那幾句「飛揚、墜沉，天高、淵深，風輕、水重，逍遙、羈籠」，不是特定人物心聲，也不僅僅指鴉片，而是某種人生的情境樣態。主演唐文華一反老生的蒼勁，用類似費玉清的嗓音，軟綿綿的，唱出頹靡腐朽的樣態。聽著這嗓音，像看見頹靡腐朽正對人伸出手來招搖魅惑，無法抵擋的「惡之風華」浮現在國光舞臺上，企圖超越傳統的教化而更逼近文學本質。

《百年戲樓》第三段的主戲是女弟子背叛出賣師父的文革大戲，編劇之一周慧玲用樣板戲《紅燈記》與這段形成互文，掀起高潮。但山雨欲來之際，我們並未讓劇情快速推進，反而瞬間打斷，騰出時空寫了一段內心戲，女弟子的內心戲，卻又不是傳統自剖心境的大段唱腔，因為我想她不是預謀出賣師父，那時她應是驚惶失措，自己也摸不透自己在想什麼、該做什麼，眼前大概只有斷斷續續的恐懼畫面，所以我用意

象化的內心獨白，從一雙師父送給她的「蟠龍繞鳳金絲掐紅牡丹重瓣小繡鞋」起意，營造變形意象，寫一陣狂風驟雨之後，「黃土四濺，濺上金絲，蟠龍繞鳳竟成了真的蛇，從四面八方，鑽了過來。」用意象的變形扭曲，暗示著她說不清的恐慌，當然也扣緊貫串全劇的白蛇意象，《白蛇傳》在此並非單純的戲中戲，它隨著劇情進展，點滴成形。這正是「戲劇張力」與「深掘內在、幽獨孤絕」相互交織的例子。

若再往前推，《閻羅夢》在三國故事之後，也沒有立即推動情節，而是在書生第二次判決輪迴之前，突然燈光乍冷、音樂沉靜，轉為關公、曹操各幽靈各自反思自己一生在永恆歷史上的定位。這是我與國光合作的起始，這一段「靈魂的靈魂深處」，似已預告「向內凝視」是往後每一部新戲的創作態度與過程，曲折的劇情與明快的節奏，最終目的是探索幽深的內心。

以上是我對崑劇微茫意境和戲改新戲敘事結構交叉取樣的幾個例子。對於「戲曲改革」我還想多做些說明，因為學界普遍認為戲改是政治對戲曲的干預破壞，那我為何把它當作學習對象之一？

我對戲改新編戲的認識，不是靠書面資料，而是來自戒嚴時期偷聽、偷看對岸新戲的經歷。幼年時先發現臺灣的唱片行偷渡出版了一些來路不明的新戲，極為動聽，

轟傳於戲迷圈，而後又發現收音機短波可以聽到對岸廣播，於是定時收聽大陸戲曲節目，直到後來錄影機誕生，大陸新戲錄影帶偷渡入臺，我在時斷時續模糊雜音和閃爍畫面間，興奮感受這些戲改新戲和傳統老戲的不同。新戲多半劇情曲折，情緒跌宕，敘事結構精煉，矛盾衝突劇烈、唱腔旋律也比傳統老戲新穎多變。因為是直接從聽戲看戲接觸戲改政策，直到後來從事學術研究才補齊了史料，所以我並沒有先入為主的認定戲改是「政治利用戲曲、監控戲曲、改造戲曲」。雖然那時出現了許多僵化政策戲，但經過時間淘洗，爛戲都自動消失，剩下的《白蛇傳》、《野豬林（林沖）》、《秦香蓮》、《趙氏孤兒》、《狀元媒》、《李慧娘》、《楊門女將》、《春草闖堂》，可都是結結實實的上等好戲。它們至今仍受演員和觀眾歡迎，已納入傳統，卻仍被稱為新戲，正是因為可明顯感受唱腔和結構不同於傳統。不只京劇，越劇《紅樓夢》、《梁祝》，黃梅戲《天仙配》、《女駙馬》也都是戲改政策下的新編或改編戲，他們都有政治目的，否則無法符合政策，但編劇演員都是高手，讓政治目的隱藏融入合理動人的劇情之中，形成「看不見的政策」。看《楊門女將》誰不隨著採藥老人言派唱腔而感動？看《春草闖堂》誰不隨著劇情的起伏和春草的機智而歡笑？既已入戲，誰又理會春草揭發了封建醜陋而採藥老人表現了軍民一家親？

如果把當時被政治掌控的劇壇視作一片焦土，那麼我眼裡看到的是焦土上長出的朵朵鮮花。在傑出編劇演員和整個創作群努力之下，突破一切障礙綻放藝術光輝，凸顯了創作的可貴。這是我認識的戲曲改革，這些不是臺灣京劇新美學，但是我們的養分。通過聽戲看戲和研究，我能清晰釐清各個層面，長於焦土上的鮮花讓我對創作更加敬畏。

如何隱喻？叩問什麼？

接著要談的是：如何隱喻？叩問什麼？

我在《青塚前的對話》通過昭君文姬對話，試圖將主題由女性心事更擴及於對文學的叩問，設想昭君與文姬跨時空私語，昭君靈魂自嘆「生也飄零，死也飄零」，因為文人和史家對自己的終局各有揣測，不像文姬，分明捨棄骨肉、獨自歸漢，卻因有彩筆寫自身，乃能在後世獲得一致的高評價。我由此發出異想，藉昭君之口探問文學是否也是矯飾？文學對人心的書寫，歷史的建構，難道指向虛妄？

《青塚前的對話》是小劇場實驗京劇，自可「幽深孤峭」。若從更大的製作企圖

來看，推出小劇場本身就是隱喻。我一到國光便籌備新編《王有道休妻》，推出國光

第一部京劇小劇場，我在想什麼？若以中國文學脈絡比擬，我覺得小劇場恰如晚明小

品，「小」並非輕薄短小，而是以小搏大，一反明代前期貌似博雅、實為模擬的假正

統。晚明小品的出現，是文學史之必然，眼光轉到臺灣戲曲史，我在國光率先推出小

劇場，想強調的是京劇也可實驗、另類、前衛，未必只能模擬正統，更可獨抒性靈。

這是策略，也是京劇在臺灣的隱喻。而第一部小劇場的受到關注，使我們信心大增，

接下來直接在大劇場以正統之名進行如《三個人兒兩盞燈》和《金鎖記》等的京劇實

驗，到邀請施如芳為國光編《快雪時晴》，更是交響樂和京劇跨界並結合故宮文物的

大型製作，王德威指出此劇不僅是京劇南遷的隱喻，更以複雜的情節跨越時代抒發普

遍的離散心聲，叩問何謂原鄉誰是他鄉，命題博大，已超越京劇範疇。

「伶人三部曲」明顯指向京劇自身，《孟小冬》以死前回眸一瞥為視角，一切都

是回憶，回憶卻是選擇，我以「聲音的追求」作為小冬生命主軸，兩段戀情都以「共

鳴」為隱喻，就連上海灘老大杜月笙，都是小冬回憶的顯影，未必是真實人物性格。

而文學，不正是記憶的重塑，而非歷史的真實嗎？下筆時不自覺地與魏海敏的藝術道

路（前半）隱隱貼合，孟小冬拜師余叔岩，把過往一切歸零，從頭找共鳴、學發聲，

魏姐遠赴北京拜師梅門也是如此。多年鍛鍊，終於找到自信，把自己的嗓音練得穩穩當當，而後才能享受創作的樂趣。首演時演到對著杜月笙為她準備的練唱瓶子說「我聽見了我的聲音」時，魏姐止不住淚光閃閃，應是也想到自己的聲音追尋之路。

本劇還有第二層隱喻，關涉我個人創新的心路歷程，也部分折射出臺灣京劇的發展。我年輕時編新戲，有感於傳統老戲拖沓重複，極力追求緊湊張力和戲劇性，但從到國光開始，更期待舞臺呈現「抒情自我」的心靈迴旋之音。除了前一段所說，愈是不能言說的幽微深杳之情，我愈有興趣，更希望從「純粹的聲音」體現「劇詩」本質。

《水袖與胭脂》是我自己最喜歡的一部戲，有的學者說是皮蘭德婁《六個尋找劇作家的角色》的京劇版，我卻說「戲，啟動一切」。自己會動念編這戲是因當年看蔡正仁老師《長生殿》，總覺得馬嵬埋玉時唐明皇欠楊妃一個道歉，直要到〈迎像哭像〉才有勇氣唱出對楊妃的悔愧，而楊妃哪裡聽得到？所以我仿《鏡花緣》在海上仙山假想一梨園國，讓「楊妃角色」在此親耳聽見唐明皇的道歉。《水袖與胭脂》討論的是「什麼是創作？」以《長生殿》為核心，像是戲中戲，卻又不是單純挪用，而是「後設」的檢視《長生殿》這部經典是如何形成的。我認為如果只演到馬嵬埋玉，

《長生殿》稱不上經典；若只演到劍閣聞鈴，因為仍只是自嘆孤獨，也還不夠深刻；直要到有勇氣面對自己、反省悔愧，唐明皇的情感才成熟，《長生殿》也才堪稱經典。情到深處，戲自成形，我讓《長生殿》在《水袖與胭脂》裡點滴成形，如同《白蛇傳》在《百年戲樓》裡也是逐步創作完成，而非直接當戲中戲引用。

「以戲論戲」的主題接續在《十八羅漢圖》，載體轉為畫圖，何為真跡？何為模擬、複製？藝術可以修補嗎？創作有完成的一刻嗎？劇中那五百年前的畫師為何以「殘筆」為名？這戲藉著愛情故事進行真假虛實的辯證，探討什麼是藝術創作，隱喻著臺灣京劇自身發展，甚至觸及「巧奪天工」與「順應天然」不同的人生態度。這是戲曲從未見的主題，是我們想創新開拓的面向。

既然一切由戲啟動，種種分析闡述不妨回歸本體，還是以戲為喻吧。此處想提出三個國光新戲的場景，作為我們創作觀的隱喻，讓國光京劇新美學以形象呈現，也可視作全書的總體意象提煉。

這三幅畫面分別來自《天上人間李後主》、《水袖與胭脂》、《十八羅漢圖》。各自對創作有不同隱喻。

在《天上人間李後主》裡，我想像了這樣一個場景：李煜把書齋就放在大周后寢

宮外廂，兩房之間隔著一條短短通道，大周后輕拂簾帷、繞過畫屏，即可看見李煜伏案填詞。輕煙裊裊，薰香隨風幻化出書文形象，「風皇沉煙、篆香如字」，李煜的文采在珠簾屏風間煥然成形。大周后最愛款步其間，在此，她柔聲唱出對夫君敏銳心靈的了解與體貼：「惜春長怕花開早，一葉才落心已驚。雁飛殘月動幽恨，江山風雨寄詞心。」在這兒，她也毫不掩飾她對愛情的自信與得意：「他悲歡付歌吟，我溫柔解詞心。」只有我懂他，他的詞，總是我第一個吟詠，第一個歌唱。大周后寢室到書齋的這條通道，是我布設的創作環境，只屬於知音。這場景，這心情，似乎可統攝所有的創作，我寫這場唱詞時，似乎就把它當作每一部新戲由啟動到成形的隱喻，也是作者與讀者觀眾的隱喻。但一定有人要問：李煜不是又愛上了小周后嗎？愛情的場域裡，大周后不是輸了嗎？而我要反問：愛情有輸贏嗎？人生有輸贏嗎？輸贏的辯證，貫串在《天上人間李後主》，李後主的兩段愛情，我都把它收納在文學視角裡。大周后自詡知音，誰知她病中李煜轉而為小周后創作詩篇，但大周后輸了嗎？沒有，生前遺憾，死後卻得到夫君多篇深情的追悼詩文輓詞。小周后在此卻是全然落空，儘管她在李煜亡國後一路相伴，文學史上的詞作佳篇她都是第一個讀者、第一個吟詠者，但最後李煜較她先死，小周后無法獲得夫君隻字追悼。如果愛情有輸贏，要從哪個角度

來論呢？李後主的愛情未必是不忠，只要當下真誠，便有知音。我假想國光的觀眾，可能在看某部戲時，真心喜愛，但下一部新戲一登場，立刻擁新歡、捨舊作，移情別戀。創作與讀者之間，原無定數，當下真誠，即是知音，這條通道，是國光京劇新美學的心靈祕徑。

第二個隱喻場景出現在《水袖與胭脂》裡。

《水袖與胭脂》透過楊妃之口傳遞的「水袖翩翩，胭脂舞殘紅，心事且向戲中尋」，自是主創者與自己、與觀眾深切交流的隱喻，而劇中有一位溫宇航飾演的伶人無名公子，整部戲最後關鍵是他唱出了《長生殿》的《迎像哭像》唐明皇對楊妃的深切悔恨：「我當時若肯將身去抵擋，未必他直犯君王，縱然犯了又何妨？泉臺上倒博得永成雙」，這段伶人唱到一半，唐明皇的幽靈（唐文華飾演）加入合唱，楊妃當場聽到，心境得到解脫。這是全劇最後關鍵，但特別的是這位伶人以「無名」為名，顯然不欲強調演員的個人自我，重點在他的演唱狀態。我是讓他這樣說自己的：

「每日黎明即起，祖師爺面前清香一炷，隨即練唱。有時情由心生，無本無詞，逕自詠嘆成調。唱至動情處，似覺祖師爺含情相對，淚眼迷濛。那時殘月未消、朝日已上，乍陰還陽……」

這是個「演員」與「劇中人」甚至「劇中人的歷史形象」合而為一的狀態，曖昧混沌、虛實難分，而我認為這正是創作的狀態。「殘月未消、朝日已上，目之所及，兼攝陰陽」，創作是生死邊際的心靈悸動。這是個超越劇本文學、超越人物分析的創作隱喻，無本無詞，也可詠嘆成調，只因情由心生。只要關心動情，歌聲自可使自己與聽眾泫然欲淚。這是我對傳統京劇的隱喻，並非新編戲），也是前文所說《孟小冬》的第二層隱喻，唱出「抒情自我」體現「劇詩」本質。聲音本身的情感，無須仰賴劇本劇情，卻自有強大的情感內涵。

我在為臺灣余派楊派老生代表周正榮老師寫的傳記《寂寞沙洲冷》裡，也有這樣的體悟，當時我記錄周老師所說：

「我從老師學戲，從沒講過什麼人物分析、性格塑造，就是跟著老師一字一句念唱，有時連戲詞、劇情都不十分瞭解，但念著念著就能體會出感情，熟透了，感情也就掌握得穩了，分析不過是紙上談兵而已。」

周老師更進一步談到傳統京劇劇本不嚴實，重點是直接讓唱腔抒發普遍人生共同

體驗：「我唱《文昭關》時，想的未必是伍子胥這一個特定的人，我想的是遭遇人生大難的人，是普遍的人生情境，每個人都可能遇見的，我唱出危急困窘，可是我未必完完全全想著伍子胥。唱《擊鼓罵曹》要不要研究三國歷史是一回事，唱得出唱不出感情又是另一回事，從禰衡出發，唱著唱著我的情緒就延伸到所有『平生志氣運未通』的人身上，要唱出共同體驗。這些戲總結我一生心事，每當遭遇困惑鬱結時，我就向其中尋求宣洩，而我唱給觀眾聽，也希望能對觀眾心情抒解有幫助，驚怕、悔愧、危難、受困是每個人一生中不能逃脫的必然劫數，希望我的唱有撫慰宣洩的作用，至於是不是只限於伍子胥、禰衡，我並不在意，因為劇本本身也就不細膩描寫具體事蹟，往往只藉大段唱讓他抒情。老戲都是這樣，新編戲通常都嚴嚴實實，邏輯一點都不能錯，演的是實實在在的劇中人，不再以一個特定的人象喻整個人生情境。新編戲看起來條理分明，可是我就不喜歡戲被框住，我唱的享受就在唱出一股人生況味。」

周老師這段話真是精闢，點出了傳統京劇的最高境界，藉特定個人的唱腔抒發普遍人生況味。是伍子胥、禰衡的心情，卻不限於伍子胥、禰衡，劇本不嚴實，情緒卻可「溢」至人生共同體驗。雖然目前我無法以此吸引新觀眾，甚至無法以此說服學界

體認傳統老戲的精妙，但我至少可以在《水袖與胭脂》裡安排一位無名公子，讓他作為超越劇本文學、超越性格分析的創作隱喻。私心期待有一天國光的創作能夠以返本為開新，一旦做到只用嗓音唱腔觸動普遍心事，那又是另一番境界了。但我在安排傳統老戲的主題規劃時，是試圖穿透劇情表象從人生情境上提醒觀眾的。「心事戲中尋」，無論是傳統還是創新。這是我對傳統京劇藉特定個人的唱腔抒發普遍人生況味的境界的隱喻，更期待這是國光未來新戲的隱喻。

第三個以戲為喻的場景出自《十八羅漢圖》，由我和劉建幗共同編劇。

魏海敏飾演的深山女尼，救起一名嬰兒，取名宇青，收留撫養，原只當作「松鶴泉蘿相為伴」，不料流年暗中偷換，長成翩翩少年。女尼要宇青下山，宇青卻以十八羅漢圖修補工作繁重為名，要求修完再下山。這一年之間，師徒二人，平分陰陽，各據半邊，一個白日，另一夜晚，同對一畫，互不相見。本以為分隔嚴密，誰知墨色深淺、落筆輕重，都透出了各自對藝術、對人生的認知，一年沒見的兩人，情感更加濃密。這段戲我自己非常喜歡，而我也覺得正是創作夥伴之間的感情。我在《十八羅漢圖》節目單，寫了一篇〈有一種感情，很私密〉，那是創作夥伴之間的情感，私密卻又超脫。十餘年來我為魏海敏量身打造好幾齣戲，一個個女子出自我筆下，有自己早

就想寫的孟小冬，也有原屬被動而後才開始探索的歐蘭朵。編劇時我誠懇面對自我，探索內在，而寫的是魏海敏扮演的孟小冬、歐蘭朵、魏海敏的表演特質甚至生命情調一併涵融。探索自我，也照見對方，兩相鏡照，無私可藏。我透過創作，認識原本不認識的魏海敏，反過來更了解自己。而魏海敏透過扮演來回應我，她的塑造，夾帶自身的情感體驗，疊印進劇中女子的生命歷程，最後的呈現未必如我最初之所想，但最後在舞臺上的呈現，總給我驚喜，開拓了視野。劇中女子像是媒介，隔著孟小冬、歐蘭朵，我們有了更深入的認識。創作過程與夥伴的討論或激辯，都是內心潛意識交互流動的時刻，情感達到前所未有的密度，每一部共同完成的作品，交纏著彼此的心靈絲線，無可替代，這就如同淨禾和宇青共同修補的十八羅漢圖，筆鋒之下，沒有任何隱密可藏，而這種關係，和一般朋友不盡相同，我稱之為五倫之外的「第六倫」，京劇新美學的建構，是編、導、演、音樂和全體設計群一同創造的，而這場「一道彩霞分晝夜，似離而合、筆墨相幸」的場景，正是創作夥伴之間情意互通的隱喻。本書最後一章，就以此為內容總結國光夥伴們的共同努力。

全書架構──從「向內凝視」到「五倫之外」

在以上共時性橫向觀察之後，竟發現若按歷時性觀察，國光新戲大致還可依照創作時序理出縱線主軸，本書的章節結構，基本反映了創作的階段。先確立「向內凝視、靈魂深處」是開端，也是基調，接著由女性入手，鏡像手法貫串其間。再由清宮三部曲和《關公在劇場》共同抒發英雄喟嘆。《青塚前的對話》是由女性主題擴大到以「諧仿、後設」筆法探討文學的開端，伶人三部曲「以戲說戲」之後，又再於《十八羅漢圖》轉換載體「藉戲論藝」。每一部戲選材構思的當下原本各有機緣，沒想到整體觀之，竟有大致的脈絡可循。

其中需要說明的，是為什麼從女性入手？什麼是危險女性？

傳統京劇基本上出自男性視角，清代禁女戲，形成於清代的京劇，演員全為男性，劇中的女性人物也都由「乾旦」扮演。一開始舞臺上都以老生戲為主，初期京劇代表人物「前三傑、後三傑」都是老生，劇本也都表現男性視角，直到民國初年梅蘭芳開始由旦角掛頭牌，但他塑造的女性，端莊典雅、溫婉含蓄，即使遭遇誤解也哀而不傷、怨而不怒，仍是男性心目中的理想女性。國光這幾部新編戲卻別開生面，不強

調古代女性的被壓抑，不強加現代的女性自覺於旦角身上，只把視之為理所當然的溫柔婉約往內深掘，將潛藏心底的千旋迴波浮出臺上，不迴避同性情誼，但不大聲疾呼性別平權，只把女性自身感受細細剖陳。學者王璦玲指出，晚明以來，戲曲女性主角已漸從家國倫常觀念中逸出，但當時一再塑造的是「才女」，國光新戲的女性情慾流蕩與種種不可言說的恍惚幽情，較才女更有「危險性」，創作難度更高，探索的空間更大。所以用「危險的女性」為標題，並以「鏡照詰問　迴波千旋」將創作手法形象化。

　　其實傳統京劇對男性的塑造也值得細細深究，表面上男性掌握了權力位置，但老戲也寫出了他們的不安困境，（例如《清官冊》奉命入京的寇準，夜宿館驛時對不可測的未來惴惴不安），只是這些浮動不安的心情，很容易被整體男性視角掩蓋淹沒，所以國光刻意挖掘英雄的徬徨，讓一向在京劇舞臺上威嚴肅穆的關公，在《關公在劇場》裡坦然面對性格弱點。此劇是為「臺灣戲曲中心」開臺而編，把「劇場如何演關公的過程和心理」都演出來，兼具儀式性與表演性，整個演出是「後設」的，有關公的自我觀看自我反省，也有說書人對關公和演員的旁觀評述。關老爺在多重視角中被還原為人，有性格弱點的普通人。關老爺若不能逼視自己的缺陷，又怎能獲得救贖昇

華成神？不過編劇時我有些不安，主演唐文華倒是敢於在臺上自嘆悔恨。唐文華在清宮三部曲裡分別扮演鰲拜、多爾袞、乾隆，接連唱出勇士哀歌，他說：「只演個壞人有什麼意思？能演出鰲拜『舉棋落子難回頭』的無奈，才是過癮」。帝國建立之際，正是勇士的困境末路，不必考證歷史真實，史料自有罅隙，供編劇之筆操弄，供編劇為英雄發幾聲喟嘆，多爾袞也是如此，一手打下江山，情感與性格卻造成自己困局，哪個人在關鍵時刻沒有一陣恍惚難言，我一直揣測馬上得天下的他何以會在三十九歲盛年墜馬身亡？關鍵那一刻，他心裡想些什麼？當然沒有答案，我只能描繪「蒼鷹墜羽、零落自天」的意象。最特殊的是林建華想出來的清宮君臣與紅樓夢中人同臺的《夢紅樓・乾隆與和珅》，暮年的乾隆，讀《紅樓夢》悟得盛極必衰之理，恍惚中透過寶鑑正反映照，發現十全武功的反面竟是遍地饑民，大清盛世原來竟是一場假象幻境，終落入「白茫茫大地真乾淨」一聲喟嘆。本劇以多寶格式的劇情結構，將《紅樓夢》小說的被禁與解禁，作為乾隆由糾結至自省的過程，更藉著他與和珅對此書不同的解讀，塑造不同的人物性格。這正是國光劇團一向追求的「潛入幽微」文學筆法。

如果只演乾隆與和珅，那將只是一部反腐肅貪劇，而紅樓小說編織入戲入心，便是兼具文韻與哲思的獨特詮釋。這四部生角為主的戲通過「萬仞高岡　天地蒼茫」的形象

比擬，各自發出「英雄的喟嘆」。

至於跨界，坦白說我沒興趣。我對京劇、對戲曲極為癡心鍾情，癡情到認為跨界就是對戲曲不忠誠！不過大勢所趨，為了團務發展也不得不與時俱進。例如《歐蘭朵》，儘管國際大導演提出「反劇情、反文字」著名理論，我編劇時仍是字斟句酌，演後幾位專家竟說劇本是「用現代詩去操作京劇韻味」的範本，著實大受鼓舞。對我來說，跨界的過程是反觀自身，回過頭來更認識自己的文化。經過這番《歐蘭朵》的編劇經驗，我對京崑、對戲曲的認識更深，我們通常都說京崑是寫意、象徵的，經過《歐蘭朵》，我才發覺京崑整個的思維其實非常寫實。戲曲選擇的題材是真實人生故事，表演的方式是模擬真實，只是用虛擬、舞蹈的方式模擬真實。即使像《牡丹亭》這樣的浪漫想像，也都架構在夢境、還魂的基礎上，其他的奇異想像也都依託於動物世界或陌生異域（如《西遊記》、《鏡花緣》），不會像歐蘭朵活了四百年由男變成女。所以跨界其實是「另一種鏡照」。

國際導演以「意象劇場」著稱於世，《歐蘭朵》演出後學界關心這番合作經驗是否對國光產生影響，也有學者發現之後緊接著推出的《孟小冬》應是受「意象劇場」啟發。其實我個人覺得不相干，早在《三個人兒兩盞燈》推出當下，就有劇評家紀慧

玲撰文指出這是「首見的意象京劇」，之後《金鎖記》的蒙太奇更有多篇論文分析。

由劉慧芬編劇、汪其楣導演的《胡雪巖》，也有一場給我極為深刻的印象，那是衰敗之際，胡家女眷們相繼走出豪宅巨室，一個個步履蹣跚、踽踽獨行，畫面緩慢沉靜，卻有巨大的悲涼感撲面而來。這一段無臺詞純畫面的戲之後，接著胡雪巖（唐文華）的大段唱，更為感人。記得導演對燈光極為講究，連兩側字幕的亮度都認真關注。原本京劇以唱念做打推動劇情，視覺美感來自於服裝、身段、舞姿、武技與整體走位，而今畫面意象竟成了唱念做打之外另一重要創作手段，紀慧玲指出《三個人兒兩盞燈》是首見。而若往前推，《王有道休妻》已出現「鏡像」，再往前推，我到國光的第一部戲《王熙鳳大鬧寧國府》，小平導演的畫面處理，就給了我很多啟示。這麼熱鬧的一齣戲，卻在開演前，就讓鳳姐靜坐臺上背對觀眾，觀眾一邊入場尋座位一邊揣測，真人還是假象？直到開演那一刻，鳳姐款款起身，輕拂鬢髮，窗格掩映中走進深宅，看客們方才醒悟，此身早在紅樓中。勾引看客提早入戲的，是小平導演的點睛妙手，而開場前這幅「昏慘慘似燈將盡」的畫面，與開演後的華麗熱鬧相形對照，似也預示了本劇並未演到的鳳姐終局。一動一靜之間，竟成人生隱喻。

《歐蘭朵》之後，我們一直走著自己的路，意象早成重點也仍是重點，從文詞到

畫面，而我清楚知道，我們一切從情感出發，和「反劇情、反文字」的國際意象劇場路徑相反。從這角度來說，跨界這章用「另一種鏡照」為題最為合適。

而跨界之後這章主要討論我對傳統戲的規劃，在我心目中，傳統本身就潛藏了許多前衛因子，「後設、互文、意識流、蒙太奇」原本就內在於傳統京劇，學者說《孟小冬》、《關公在劇場》的多重扮演、多重視角都是「後設」的表現，對我來講，我會這麼編純粹是因從小喜歡說唱藝術，下筆時想的都是抱著琵琶自彈自說自唱的「彈詞」（或稱評彈）；學者也說《青塚前的對話》是「諧仿」，對我來說也只是我對《園林午夢》太熟了，而又時刻關心昭君文姬；學者說《水袖與胭脂》是西方經典的京劇版，我卻覺得常在我心的是《長恨歌》、《鏡花緣》。國光導演擅用蒙太奇，也是因為虛擬寫意、突破時空限制原是京劇的本質。傳統與前衛原是兩相鏡照。

傳統京劇是我心中最柔軟的一塊，我最關注的是如何把老戲推薦給當代新觀眾，十幾年來每次規劃傳統戲我都嘔心瀝血，比編新戲還認真。國光名角人數不多，演傳統戲時攤開陣容遠不如大陸，為了揚長避短，只有轉從戲的本身著眼，拈出「主題」，企圖聚攏（也可以說扭轉）觀眾的注意力。例如：「司法萬歲」主題演的是熟極了的《三堂會審》、《法門寺》、《慶頂珠》，卻因司法萬歲這四個字而把觀眾焦

點從唱念表演更擴大到正義的追求與人情義理之間的拉扯抉擇，甚至還能從這四個字的諷刺意味裡，悲涼地體悟到人生的「失序」，善惡有報是非分明終究只存在於戲裡；「禁戲匯演」把臺灣歷來被禁過的戲匯聚推出，引發觀眾對政治、社會、民俗、宗教、劇場各層面禁忌的反思；「鬼‧瘋」從舞臺形象塑造上著眼，把京劇鬼路、魂步、真瘋、佯狂的表演特色一口氣讓觀眾看個夠；「青龍白虎」系列，以白虎星（羅成、薛仁貴、郭子儀）與青龍星（單雄信、蓋蘇文、安祿山）在唐代的三世纏鬥組為系列，突出民間信仰和英雄傳說的關係。「主題系列」提示了觀眾看戲的另一條途徑，以往看戲時可能只想到是梅派還是程派，卻忽略了戲劇原是社會人生的反映，同樣的司法問題，《慶頂珠》的蕭恩尋不到法律正義，《法門寺》的劉瑾卻意外做了椿好事，古往今來，多少政治社會問題能獲得真正的公理正義？我原本是因角兒不夠多無奈的想出個「主題」，企圖轉移觀眾焦點，沒想到，意外翻出了戲劇的本質，還原了創作的初衷本意。連續多檔主題設計，成為國光特色，也使很多分不清梅派張派的年輕朋友，從這個角度重新認識了京劇的廣闊內涵，體會了京劇劇本反映時代社會民俗人情的力道，也思索了戲劇與人生的關係。這是活化傳統的一種策略，在傳統與翻新之間，形成另一種鏡照。

最後這章以「五倫之外」為題，寫的是創作夥伴。我稱創作夥伴是五倫之外的第六倫，彼此是極特殊的關係，不像君臣父子有權力高下，不如夫婦兄弟相親相愛，是朋友，卻和朋友不盡相同。以和我合作最多最深的李小平導演為例，我們討論創作時，為了闡釋某種情感，常掏心剖肺肝膽相照，不足為外人道的內心隱密都會相互剖析，但離開了創作，我對他的生活並不關心。這是很奇特的關係，在共同的軌道上，極為親密，廣闊的人生面向上卻未必有其他交集，這不是朋友，而是五倫之外的第六倫，專屬於創作的夥伴。最後一章以他們為主，寫出創作時的人際關係以及各自對戲的關注與詮釋。

本書是我對國光京劇新美學的全面思考，也是從二〇〇二年底到國光擔任藝術總監以來累積了十八年的心得。或許因為我個性很內向，從沒有公開對全團宣告我的全盤構思，只和李小平導演隨時深談，反反覆覆的考量過程都對他細剖，也都由他通過排練轉達給全體夥伴。這本書是第一次全面公告，感謝銘偉和照璵，詳閱資料，蒐集劇評，反覆重看演出錄影，花時間對我訪談，也參考大陸網上評論，縱橫交錯分析，內容以我直接編劇或合作編劇的戲為主，但也沒有忽略我只擔任總監的戲，因為這些

都是我邀請的劇作家，整體構成國光京劇新美學。由衷感謝照璵銘偉全面關照，寫出

自己的分析觀點，感謝建華身為創作夥伴之一，還在行政上打理一切。感謝國光想到

把京劇新美學作完整記錄。此書由時報出版，是照璵、銘偉與我的榮幸，相信時報廣

大的讀者們透過此書必能關注京劇。京劇的表演體系精湛圓熟，但它不是完成式，文

學創作可以增強它的能量，它屬於當代，是現在進行式，更指向未來。

從戲迷到編劇與總監

王照璵

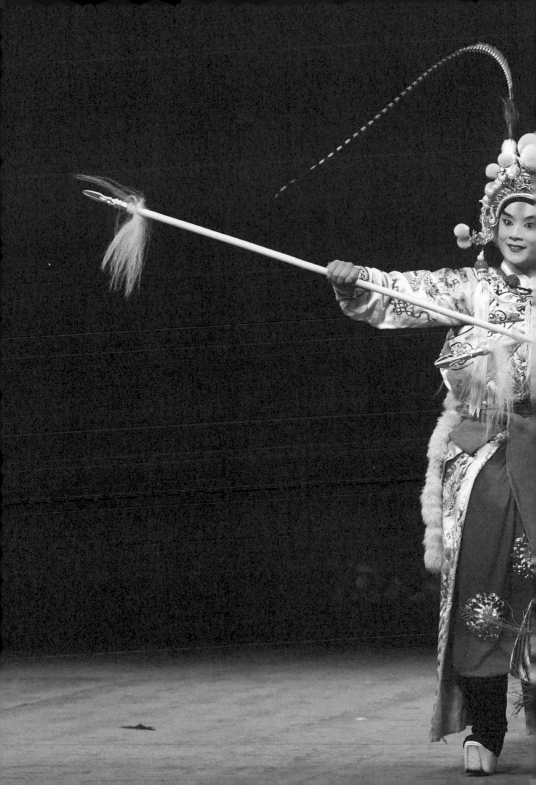

一個戲迷的養成

一般介紹王安祈，教授、劇作家、劇評家、藝術總監、戲曲學者，各式各樣，但王安祈卻常說：「戲迷，是我唯一的身分。」上面這些頭銜都是從「戲迷」衍生出來的，「戲迷」才是她的人生原點。

王安祈常說：「我從娘胎就開始聽戲」，這倒不全是玩笑話，因為王安祈的母親——胡綷雪女士是個貨真價實的戲迷，王安祈之所以對戲曲情有獨鍾，王媽媽絕對是居功厥偉。

不到十歲就溜進後臺，從當時的京劇天王李少春手中拿到了簽名照，是王媽媽頗為得意的一件事。這張照片她奉為珍寶，在喪亂的局勢中一路伴隨著她東奔西跑，一同飄洋過海來到臺灣。可惜這張滿懷回憶的珍藏，卻在一九六五年的一場火災中，付之一炬。

但，祝融能燒卻有形的照片，卻燒不盡愛戲的一片心。

對當時輾轉流離到臺灣的人們來說，看戲往往是人生最大的安慰，一齣《四郎探母》撫慰了多少思鄉遊子的靈魂。對王媽媽來說，京劇更似異鄉的故知，就連懷著王安祈時也依舊坐在臺下為名伶鼓掌叫好，舞臺上絲竹鑼鼓、清歌妙舞成為最佳胎教，伴隨著媽媽肚子裡的小小安祈一起成長。

自幼，陪伴王安祈入眠的不是童話故事，而是媽媽口中的名伶風華，特別是顧正秋，無論是九轉十八彎的「蘇三離了洪洞縣」，或是她程腔顧唱的「一霎時把七情俱已昧盡」，都成了王安祈的搖籃曲與枕邊親語。

更大一些，母親便帶著她踏遍臺北所有劇場，數十年來看遍了當時臺灣的京劇舞臺風景。每一場戲，兩人更唧唧噥噥地聊到深更半夜還意猶未盡，母女共同見證了臺灣京劇的每一場盛事。母親的愛戲因子就這麼一點一滴烙印到女兒身上。

除了母親外，王安祈戲迷養成之路，也不能忽視父親的影響。王安祈的父親——王紹恩先生，不是戲迷，也不懂戲，但他卻是個「戲迷之迷」。默默地在一旁守護這對戲迷母女，當他看到年僅五歲的王安祈咿咿呀呀學起戲裡羅成咬破指尖寫血書橋段時，疼愛女兒的他為此跑到了「女王唱片」行，買下了《羅成叫關》的唱片當作給女

兒的禮物，成為王安祈第一份唱片收藏。隨著王安祈戲癖越來越深，父親成了女兒的收藏採購家，三不五時到當時臺北專營戲曲唱片的「女王」、「鳴鳳」兩家唱片行，為女兒添購最新的收藏。因此還跟「女王」唱片行老闆熟得跟一家人似的，後來「女王」唱片行因錄製匪戲而被查禁時，王安祈的父親還多次前去探望。

就這樣，在母親的遺傳、胎教、言教加身教，以及父親溫柔支持下，都為王安祈戲迷養成提供了最好的客觀條件，但這讓王安祈有一個與同齡人截然不同的成長過程。

在王安祈成長的一九五○、六○年代，臺灣京劇已經逐漸從輝煌轉向黯淡，當時舞臺雖仍是名伶爭鋒熱鬧非凡，卻逐漸脫離了流行文化，喜愛京劇的年輕人越來越少。從小在劇場出沒的王安祈從五、六歲起，一直到二三十歲都被當作小妹妹來看待。她的同好除了母親，幾乎都是長輩。當同學們爭相收聽美軍電臺廣播頻道裡湯姆瓊斯的流行歌曲時，她卻癡迷於唱片中那悠悠忽忽的噪音，猜測是對岸哪一位神祕名伶。說不寂寞，那是騙人的，但她不覺得孤獨，因為對京劇的癡迷，已經成為生命的一部分，永生血肉相連。

這份癡迷，影響了人生走向。因為愛戲，大學聯考時獲第一級高分卻放棄最熱門

的外文系，而選擇臺大中文系為第一志願。因為愛戲，選擇了並不熱門的戲曲作為研究主題，一路深造，成為兩岸學界知名的戲曲學者。因為愛戲，開始執筆寫劇本，為觀眾編寫出一部部蕩氣迴腸的好戲。因為愛戲，不擅交際應酬，討厭行政工作的她接下了國光藝術總監的擔子，一步步將國光劇團打造成臺灣劇壇「戲曲現代化」的代表。連選擇的人生伴侶也是個大戲迷，王安祈的丈夫邵錦昌先生，也是個京劇大戲癡，愛好余（叔岩）楊（寶森）派老生，對京劇藝術可說是如數家珍。

王安祈新編的《孟小冬》有一句戲詞：「一生情意戲裡盡」，既是描述孟小冬，又何嘗不是王安祈的夫子自道。在她的生命裡，「戲」無處不在。她說：「我真的很幸運，我的人生單純得不得了，對人生不曾有過困惑，只要看戲就能讓我明心見性。」這種純粹構築了她圓滿自足的人生境界。

<h2>性靈的啟蒙</h2>

王安祈說過：「京劇是我情感的啟蒙。」看戲讓王安祈得以體會她所無法經歷的人情百態。年僅六歲，她便在《羅成叫關》的唱腔中，感受到人生有種情感叫做「悲

愴」。

但隨著年紀漸長，王安祈開始覺得不滿足。當時的京劇舞臺，名角如雲，嗓子好、韻味醇，但紅氍毹上翻來覆去總是那幾齣老戲，當時觀眾看戲的享受僅在於「唱」。只要有好角好唱，戲迷們就可以心滿意足的回家，情節、人物、情感都不是那麼重要。但對王安祈來說，這些老戲雖然在不經意間流露了生命的嚮往與失落，但總覺得如果故事框架能再精煉些，必可深掘出更剔透的人情。

自中學起，王安祈就有看新戲的強烈渴望，但在當時，這種機會實在很少。在「復興中華傳統文化」的政策下，國劇被視為應該復興的國粹，創作的風氣不被鼓勵，新戲的數量極少，偶爾有一些《崇孔抗秦·孟姜女》、《緹縈救父》、《如姬盜兵符》等，這些教忠教孝的作品，無法引起她的情感震撼，一直到《新繡襦記》的出現。

《新繡襦記》是知名學者俞大綱先生的作品，首演時王安祈只有十四歲，卻硬是被劇中細膩的抒情與優雅的意境感動得心蕩神搖。因此她做了一件瘋狂的事：在一個月內遍尋這齣戲演出的所有場次（包括公開上演、私人堂會、同鄉會等等）連看九場，硬是把每一句唱詞和所有上下場詩都背了下來，回家默寫，製造了一部「手抄本」。在她飢渴的默寫曲文時，已經敏銳感受到自己性靈的開啟，清楚知道古典詩文

的情韻在心中已建立一方世界，堅定地立下以中文系為第一志願的志向。

在王安祈翹首盼望下，俞大綱下一部作品，也是他的代表作——《王魁負桂英》問世了，這齣戲所帶來的衝擊更勝《新繡襦記》。《王魁負桂英》結構簡練、經營衝突、情感境界與整體意境，都是王安祈在傳統戲裡所未見的。俞大綱不著痕跡地化用了現代西方戲劇的手法，把它移植到中國戲劇的形式內，成功地藉著衝突的累積以營造高潮，不仰賴偶發事件來連綴劇情，但同時卻又不忽略東方戲劇獨特的抒情之美，將敘事與抒情作了一次相當完美的融合。

在教忠教孝的時代潮流裡，俞大綱教授卻偏寫青樓妓女的款款深情，顯得非常另類。但王安祈認為與其說是俞先生有意突破時代潮流，不如視為俞先生以創作貼近文學本質，展示了文學在「為人生而文學」之外的另外一條創作道路：「為文學而文學，為藝術而藝術」。這種純文學的創作觀念，也深深地啟發了王安祈。

編劇的史前潛伏期

正由於王安祈不僅滿足於演員的唱念做打，更貪看戲裡人生百態。因此，無論她

再如何鍾愛戲曲藝術，心底一直保有一份清醒的自覺與疑問：「何以我的同輩都不喜歡這項藝術？」

王安祈為了推廣京劇，小學時便拉著好友由母親帶著一同到國軍藝文中心看戲。精選了《搜孤救孤》，這是京劇老生經典名劇，演的是程嬰救趙氏孤兒的故事。但是戲未終場，好友就憤而離席。問清楚後才知道，並不是京劇的虛擬寫意讓同學有欣賞障礙，而是：「保護嬰兒的母親為什麼要被罵為『不賢之人』？小嬰兒的生死為什麼能被父母決定？」（當然這只是大意，不是原話）原來不被接受的不是京劇的藝術，而是京劇所反映的價值觀。

傳統老戲常常把劇情寫得理所當然，但真實人生並非如此，人在面臨抉擇時，一定得經過矛盾、掙扎和轉折，才顯得真實。因此即便是現在看來愚忠愚孝的情節，創作者只要將人性面呈現出來，依然可以解決現代觀眾看戲時的疑惑。

長期的反思與觀察，王安祈早在小學五年級時就認定戲曲一定要現代化。她心中的「戲曲現代化」不是加幾句流行語、笑話，也不只是加入現代劇場的服裝燈光布景。而是劇中情感要與現代人感情思想接軌，並扣緊時代脈動。

王安祈根據自幼累積的觀劇經驗和自覺反省，很早就總結出戲曲之所以跟當代社

會脫節，有兩個層面：一是抒情與敘事的錯位，二是反映的價值觀。

早在進入中文系專攻戲曲之前，她已從劇場裡體會到戲曲這樣的特質：

傳統戲曲一般而言多擅長營造「情感高潮」而不注重「情節高潮」，很多傳統老戲整齣戲都只是「一段情感的抒發，一段心情的迴盪，一個特寫的放大」，重要唱腔未必安置在「危難、衝突、矛盾、抉擇」的轉折關鍵點上，事過境遷後的回憶追述常是抒情重心；「情緒的抒發、表演的重點」往往和「情節事件的緊張點」並不緊扣合，情感起伏線（抒情）和情節線（敘事）未必密合無間，「游離」的特質使我們常無法以「緊湊與否」來論述其結構。

這種源於抒情與敘事的錯位所造成的「游離」特質，常使得戲曲說起故事來拖沓枝蔓，結構鬆散。王安祈對這套抒情美學特質能體認，也能欣賞，但卻也知道這是戲曲面對新觀眾的硬傷。而且即以「事過境遷後的痛定思痛」而論，也必須做到曲文唱詞的思想內蘊深刻厚重，才能與結構形式相互襯映。但多數傳統戲，僅僅將唱段安置於衝突抉擇之後，回述往事。唱腔雖美，唱詞卻平庸俗淺，實不足以完成「靜態悲

劇」回顧省思的藝術境界。即便典雅如崑劇，也未必全都能達到這樣的意境，不少崑劇唱詞美則美矣，情感力度卻未必深厚。王安祈很早就認清：「抒情應該和敘事緊密扣合、相互推動，情節衝突關鍵應是抒情表演重點」。編劇應透過流暢敘事來疊加情感的厚度，讓敘事與抒情能夠更加相輔相成，而不僅是華美空泛的文詞抑或是動聽的唱腔。

因此王安祈看戲時經常泛起修改劇本的慾望，並隨筆就寫下心得，有時還寫成劇評投稿到報刊雜誌，表達出不少自己對京劇發展的看法。還因此被當時軍中劇團和雅音小集注意到。王安祈自一九八一年起連續四年受邀擔任競賽戲評審，郭小莊也邀請她參加自己三十歲的生日宴會，一起討論京劇創新之路。這些經歷都成為後來編劇的養分，也成為她編寫劇本的契機。王安祈覺得：「這或許可算是嘗試編劇的『史前潛伏』時期吧。」

編劇元年，啟動！

一九八五年六月一日下午，王安祈通過臺大中國文學研究所博士論文口試，以明

代傳奇崑劇的論文獲得博士學位。當晚回到家中，正打算好好休息，門鈴聲響起，雅音小集的創辦人郭小莊就這麼站在門口，帶著未完成的《孔雀東南飛——劉蘭芝與焦仲卿》劇本前來找王安祈接續完成。戲八月就要演出，戲票已經賣光了，郭小莊卻覺得劇本還需要再大幅修改，而原編劇楊向時教授病倒了，郭小莊來找王安祈。王安祈與郭小莊的理念相合，更被熱情感動，就在博士畢業當晚接下了編劇工作。剛從戲迷身分轉為編劇的她非常緊張，每日伏案疾書，就在此時，陸光國劇隊的知名武生朱陸豪也拎著一盒喜年來蛋捲（當年流行的贈禮）前來拜訪，希望她能夠改編《陸文龍》作為陸光十月的競賽戲。在短短的一個月內，王安祈同時踏入了「軍中劇團競賽戲」和「戲曲創新現代化」兩條異中有同的創作途徑，身分正式從戲迷變成編劇，從餐桌上的饕客成為廚房裡的廚師。

王安祈的編劇元年，正式開始！

多年後，王安祈回首一九八五年編劇生涯的啟動，體認到這不只是自己或郭小莊或朱陸豪、吳興國個人的創新活動，而是當時才三十或三十剛出頭的他／她們這一

代，對整個臺灣社會文化思潮的回應。

對於一九七〇年代臺灣社會文化思潮的轉折的回應，王安祈有非常精闢的觀察，那是臺灣經濟急速起飛的年代，經濟起飛帶動的不僅是娛樂型態的愈趨多元，更是政治風氣的開放；七〇年代開始也是臺灣外交挫敗的時代，從退出聯合國（一九七一）到與美國斷交（一九七九），國人開始對自身的定位有所反思。臺灣的文化價值觀二十多年來始終尾隨於西方世界之後，直到此刻，才由追尋西方的腳步迴旋轉身回看自身，開始思索「自身文化在世界中何以自處」的問題。社會上「凝聚民族文化認同感」的強烈氛圍，具體表現在「雲門舞集」、「蘭陵劇坊」等當時崛起的藝文團體之上，民族傳統經驗成為重要素材來源，雲門的《白蛇傳》和《奇冤報》等舞碼，蘭陵的實驗劇《荷珠新配》，都取材自傳統京劇，成為當時最受歡迎的流行節目。

但是，一九七〇年代「回看自身」的道路是歷經外交挫敗後的反思與回歸，這條途徑是「逆勢」造成的。在早已深受西方審美習慣所影響的臺灣，雖然亟欲重新開始認識民族藝術，卻還沒有到達把「傳統」原樣照搬的地步，其間務必經過轉折調融，年輕一代（西化價值觀中成長的一代）開始願意接納傳統，但是接納的方式絕對不是「順理成章」式的，其間必須經過一道「逆向反撲」的過程，他們能接受的是「逆勢

反撲後再經現代化包裝的傳統」。於是，西方的表演技巧（如雲門的現代舞）、象喻內涵（如蘭陵對傳統京劇《荷珠配》的新詮釋），乃至於西方劇場的秩序規律與技術，這些要素和傳統相互結合，古老的藝術才可能登上大雅之堂為新生代觀眾所接受。白蛇與荷珠舊題材的受歡迎，關鍵更在於「現代化的藝術處理」。

「古老」與「前衛」似乎成了一體之兩面，而「傳統／現代」這相反卻又相成的關係背後，隱含的是自我在當代世界中何以自處的思考。京劇界第一個回應這個命題的就是「雅音小集」。當「雅音」通過「逆勢反撲」的途徑，以「傳統京劇的現代化、新生」為標幟振臂一呼，即與時勢匯聚為風潮，很自然地激起了年輕人探根尋源的熱情。當時年輕人穿著印有「雅音」字樣的T恤走在路上時，展現的是最古雅也最新潮的風采，觀賞雅音、品評京劇，成了現代青年最能提昇氣質的「文化時尚」。在觀念的轉變開拓上，雅音對臺灣戲劇界的影響是非常明顯的，使京劇的性格由「前一時代通俗文化在現今的殘存」轉化成為「當代新興精緻文化藝術」，是雅音小集在臺灣京劇史上最主要的「轉型」意義。

與雅音小集的合作

雅音小集採用的是與文化趨勢相符合的策略：創新改革，由逆反起家，其實骨子裡仍是對傳統藝術的尊重與提倡。因此雅音小集一路走來的創新主要是聚焦在表現形式上。希望藉由布景燈光、伴奏配樂、服裝設計等外緣條件的烘托襯映，加強整體戲劇氣氛的營造。在編寫劇本上，則明確希望能一反傳統的冗長緩慢，轉為緊湊流暢。

因應雅音郭小莊創新外表下的傳統本質，王安祈剛開始為雅音編寫劇本時，並未有意識的背叛京劇。討論過程中，兩人最在意的是情節的濃度、分量與曲折度，進而要求整體節奏感，強烈講究結構的緊湊精鍊，在維持京劇抒情本質的同時，一定要高度強化敘事能力，重視高潮張力的營造，而王安祈自然更重視唱詞的文學性，希望盡量呈現京劇優雅大方氣派。至於人物性格，兩人並沒有刻意要求突破傳統，也沒有挖掘人性幽暗曖昧面的企圖，大抵說來，雅音小集的新編戲，主要是在表現形式（包括劇場技術和劇本的結構場次等外在形式）盡量尋求新的表現手法，但骨子裡還是希望呈現傳統的精華，把好看的傳統通過精鍊的形式加工處理，呈現在新觀眾面前，是王安祈與郭小莊兩人共同努力的方向。

從一九八五年到一九九三年，這八年間王安祈陸續為郭小莊編寫了《孔雀東南飛》（一九八五與楊向時教授合編）、《再生緣》（一九八六）、《孔雀膽》（一九八八）、《紅綾恨》（一九八九）、《瀟湘秋夜雨》（一九九一）；以及移植修編自梨園戲《節婦吟》的《問天》（一九九○），總共六齣作品。再加上雅音最後一部作品《歸越情》，雖非她的作品，但也是她極力推薦之故。她還說，當時收到著名詩人、聯合報副刊主編瘂弦先生的親筆信，讚美她寫的唱詞能達到俞大綱的文學境界。這封信給自己的文學底蘊靠著郭小莊的舞臺光彩才得彰顯。王安祈很感謝郭小莊，她說品《歸越情》，雖非她的作品，但也是她極力推薦之故。

王安祈的鼓舞太大了，如前文所述，俞大綱不僅是她的編劇啟蒙，更是性靈啟蒙啊。

這個時候開始，王安祈時常與郭小莊四處演講，推廣京劇。一向害羞的她，因此磨練出深情動人的說戲魅力。「聽安祈老師說戲，就是一種享受。」成了她的聽眾最常說的一句話，不知多少人因為一席演講，從此墜入戲曲的世界。

兩人在公事上合作無間，私底下也結下了深厚的姐妹情誼，但隨著關係日益親密，王安祈也逐漸發現兩人對於「戲曲現代化」的追求是有所不同的。

在王安祈眼中，看似改革前衛的郭小莊，其實非常傳統、衛道，郭小莊熱愛京劇，想用新手法推廣，更希望多在戲中樹立一些忠臣孝女聰慧明智果斷的榜樣，使得

戲劇演出能對社會產生道德啟示的教化作用，「正氣凜然」常常是郭小莊希望自己給旁人的印象。所以雅音新戲的題材，常有「戲以載道」的味道。人物也往往有崇高的道德色彩，早期孟瑤編寫的《韓夫人》、《感天動地竇娥冤》到王安祈的《紅綾恨》都有這種傾向。

兩岸開放藝文交流後，王安祈蒐集了不少心儀的對岸劇作家的劇本。心想如果郭小莊能夠演出他們的作品，想必更有發揮。於是興沖沖地帶著魏明倫的《荒誕潘金蓮》連同劉賓雁評論的文章，推介給郭小莊。郭小莊看完劇本後，對劇本「後設」手法靈動的時空切換、游離視角非常佩服，但當王安祈開始說服她搬演此戲時，她正經的表示：

劇本很好，但我不想演這樣的女性，我很珍惜每一次演出對社會的意義，尤其對青少年的影響，我希望樹立一些正面形象，起一些鼓舞人心的作用。這個劇本雖然人性糾葛很深入，但我演戲目的不只在藝術本身，我有我的理想。

從朋友的角度，郭小莊的理想與抱負令王安祈由衷敬佩，但從戲曲發展的立場，

卻和王安祈有一點不同。因為自認生性保守傳統的王安祈，內心角落潛藏著小小的「搞怪」靈魂，在心中常常出現傳統與反骨的拉鋸，王安祈對幽微、恍惚、難以言詮的情感有著異樣的迷戀，也關注人性善惡之間的模糊地帶。在她眼中，人性幽暗面或曖昧面的灰色地帶是值得當代劇作好好挖掘的領域。這種觀念正是她擔任國光藝術總監後的第一部大戲便為魏海敏選擇了《王熙鳳大鬧寧國府》並編寫《金鎖記》的主因。在許多演講中她也多次指出如曹七巧這樣不值得「歌頌」的人，卻值得寫一齣戲來深思關懷她頹散荒涼的一生。正因心中這小小的「反骨」，她比郭小莊更明顯感受到外界（尤其是西方戲劇、現代劇場）對雅音創新程度的期待，其實與郭小莊成立雅音之初衷未必相合，她也體認到新戲的編演必須做出由外（劇場形式）而及於內（編劇理念）的改變。她反省這些年為雅音編寫的作品，分析道：

《再生緣》、《瀟湘秋夜雨》這類以「女性情愛」及「兩性關係」為主題的戲之中，其實並沒有想要探討女性內在幽微的、掙扎的情慾，只是想通過豐富精彩的唱念表演樹立聰慧堅強的理想女性形象；《孔雀膽》、《紅綾恨》這類碰觸政治的戲，主題比較沉重，《孔雀膽》以族群撕裂為前提，寫的是政治陰謀與人倫親情之間的矛盾

衝突，《紅綾恨》則是亡國之痛與興衰之悲，我很努力的營造凝肅深沉的風格，更多的心思花在情節的曲折（《孔雀膽》）與唱詞意境的深沉（《紅綾恨》），倒沒有刻意詮釋政治操弄下人性的裂變，劇中忠奸對立仍立場鮮明，家國認同仍十分穩固，追求的是戲的厚重度而不是顛覆性。這幾齣戲在現代劇場內很受年輕觀眾的歡迎，但是，我自己覺得：還是和現代新觀眾的價值觀有距離，骨子裡仍是很傳統。

這樣的猶豫反省與憂慮，使王安祈在創作的路子上開始退縮卻步。這也是為什麼她會向郭小莊推薦《荒誕潘金蓮》、《問天》、《歸越情》等對岸劇作的原因，便是希望藉由大陸劇作家的新意，來完成雅音改革的使命。

郭小莊後來演出了《問天》、《歸越情》，也的確對雅音內在傳統性格產生了衝擊。可惜的是一九九四年郭小莊在重演《再生緣》後，為了陪伴家人，逐漸退出舞臺，而郭小莊後來的生活以教會布道為重心，也正是她「戲以載道」教化使命的實踐。王安祈很感念郭小莊對自己在編劇之路上的指導，更敬佩她對臺灣京劇開創性的重要貢獻，二〇〇八年王安祈寫的郭小莊傳記，便以「郭小莊開創臺灣京劇新紀元」為書名，主標題選用「光照雅音」，一方面展現當年雅音小集的璀璨亮麗光芒，另一

方面也點出郭小莊的宗教性格與教化使命。至於王安祈自己想推動的由外而內的進一步轉型，要等到後來在國光劇團實踐。

與陸光的合作

作為軍中劇團的陸光國劇隊，並沒有像民間劇團雅音小集一樣，被當作「戲曲現代化」的代表受到文化界關注，但依舊默默地呼應這個時代命題。當初朱陸豪前來找王安祈編劇時，便開宗明義的表明希望引進年輕人的現代觀點，使競賽戲活潑化。

現在人們提起當時軍中競賽戲，想到的都是政治干預創作的負面形象。作為曾經參與那段歷史的一分子，王安祈其實相當肯定競賽戲的正面意義。她認為雖然競賽戲的確有主題先行的現象，但她自己寧可抱著「重回現場」的態度來冷靜審視。而軍中在接受到文化評論界的批評後，也開始做出變革，邀請京劇名家（如顧正秋、關文蔚）、學者專家（如孟瑤、張光濤、李殿魁等）之外，更邀年輕學生來擔任評審，例如王安祈和張蓓蓓當時還是臺大博士班學生，另一位張幼珠，也剛從師大英語系畢業。王安祈連續擔任四屆評審，希望能從「審查意見」直接提醒各劇團做純粹藝術的

思考，以達到改革競賽戲的目的。

王安祈還記得，有一次同為評審的汪其楣老師，針對某新戲不客氣地寫下了這樣的評語：「主題、主題！從頭到尾都是主題！」毫不客氣地批評競賽戲僵化的內容。

這樣的機制，使得保守的軍中劇團，也必須回應整個社會對於傳統現代化的訴求，王安祈與陸光的合作就是在這樣基礎下展開。

王安祈對「陸光國劇隊」的認識早在讀小學之時，從「小陸光」第一次登臺演出，她就幾乎沒有錯過任何一場，臺下的王安祈和臺上幾乎同年齡的朱陸豪、胡陸蕙等人，是同時成長的。因此她對陸光的演員特質、劇團風格非常瞭解。在她的觀察下，小陸光有兩類主要的戲路，一是由朱陸豪所奠定的「武戲」，另一類是胡陸蕙荀派風格的戲所開創的「深情的詮釋」。前者以齊整的武打班底，烘托著英姿颯爽的武戲明星——朱陸豪，風靡當時劇壇。後者則是由荀派馬逸賢老師所帶來的表演風格，以一九七〇年代廣受歡迎的花衫胡陸蕙為代表，不以傳統京劇界要求的「嗓子、唱功」為勝，而是深入戲劇本質的「演技」與「氣質」，有一股「靈慧」的氣韻，是現今對岸荀派演員身上看不到的文雅秀麗風格。俞大綱的《新繡襦記》就是胡陸蕙主演，這是王安祈的性靈啟蒙作品，她曾於一個月內連追九場默寫全劇。

「武戲」和「深情詮釋」是兩條完全不同的戲劇風格，王安祈在擔任陸光競賽戲的編劇時，曾努力將之融合為一。但並不是在戰爭故事中生硬地插入愛情線索，而是以清晰的「情感線」貫串穿梭全劇。

王安祈為陸光編寫了《陸文龍》（一九八五）、《泜水之戰》（一九八六）、《通濟橋》（一九八七）、《袁崇煥》（一九九〇）四齣戲。無論是陽剛氣息濃重的歷史正戲，還是「愛情、征戰」雙主線的《通濟橋》。都可以看到劇中人物情感的交流、成長、轉折、糾葛，而不是教條式的平板情感。這些戲的風格非常適合陸光一貫的戲路，而強烈的衝突張力所形成的高度戲劇性，將小陸光缺乏好嗓子「唱將」的缺憾完全彌補，在鼓王侯佑宗的武場節奏掌控下，更可見出結構的高度精鍊。這些作品也獲得軍方與觀眾的肯定，在那幾年中陸光的競賽戲連續奪魁。

很多人會認為雅音小集致力於戲曲創新，編劇發揮空間較大；而軍中劇團保守封閉，限制較多。但事實上並非如此，王安祈認為將雅音／陸光，直接對應成創新／傳統，是非常簡化且表面的見解。誠然，雅音大多在現代化劇場演出，有全新設計的燈光、布景、戲服和國樂隊；而陸光則大多在國軍藝文中心演出，形式傳統，舞臺上就是一桌二椅，服飾沿用傳統的行頭。但回歸到劇本，陸光所給予王安祈的發揮空間，

並不比雅音更少。這都多虧當時陸光的行政長官張乃東、白玉光、鍾立華等人的支持。這些軍官與王安祈年紀相差不遠，他們感受到了社會的變動和看戲審美態度的改變，願意在行政上負責一切，展現軍中劇團求新求變的一面，給了王安祈百分之百的創作自由，甚至在遇到阻力時，還擔起解決問題的責任。正因為有他們的支持，王安祈才能堅持自己的創作理念。

衝突在與陸光第一次合作《陸文龍》時便發生了，王安祈在整理劇本時，就發現老本子許多情節交代不清，情感轉折生硬。諸如為何王佐馬上就知道陸文龍是陸登遺孤，而只因為「食王祿，報王恩」的理由便決然斷臂，這都是難以被忽視的缺漏。因此新增乳娘之夫陸保新角色，作為陸文龍身世的揭發者，並對〈斷臂〉一場作大幅度修改。但當家老生周正榮因為新的本子衝撞了表演經典，因而拒演新版〈斷臂〉。行政長官他們協助王安祈多次溝通、協調，最後拍板啟用年輕的吳興國飾演〈斷臂〉的王佐，周正榮則飾演修改不多的〈說書〉王佐。那一年，吳興國與主角朱陸豪同時獲得國軍文藝金像獎。

除了人事上的協助外，他們給王安祈很大的編劇主導權。如《淝水之戰》，王安祈不把重心放到謝安、謝玄這些正面擊敗前秦的主帥身上，而是大膽地從朱序、張天

錫兩個降將的角度來描摹這場戰爭，一場踏月巡營的策反戲，沒有國家大義，而是如蘇武、李陵攜手上河梁一般，娓娓道來降將內心的愧悔與不安。而在那個劇中反派多被影射為共產黨的時代，王安祈卻在投鞭斷流一場以曹操橫槊賦詩的氣魄刻畫了符堅氣吞天下的雄心。《通濟橋》則在綺旖風光與纏綿委婉的愛情中，體現種族歧見所造成的人倫悲劇。《袁崇煥》以細膩的筆觸，描摹了袁崇煥悲劇性格與崇禎晦暗內心的衝突。這些，在當時都可說是相當的政治不正確，但陸光長官們卻能全力相挺，讓這些作品順利演出，獲得多座文藝金像獎。時過數十年，對於這段過往，王安祈仍銘記於心，二○一九年獲得「傳藝金曲獎特別獎」時的感言仍特別感謝他們當年的支持。

除了行政軍官外，陸光許多團員更成為王安祈一生的友人。當時年輕一輩，如朱陸豪、吳興國等人都是三十歲上下，彼此觀念相近，對於京劇都有無限的熱情。而老一輩，暱稱張叔的張義奎老師，則是舞臺上最好的後盾。王安祈在陸光演出的劇本都是由張義奎導演。出身南派的他，觀念非常開放，沒有京朝派諸多規矩。雖然識字不多，但對於劇本文學性也有相當的敏感度。他導演手法既符合傳統舞臺規範又不失新穎，如在《通濟橋》中便使用「慢動作」等電影技巧的武戲處理，非常別緻。對王安祈來說，能夠找到一群志同道合的同伴，更是人生快事之一。

即使觀念相左，當時被視為「保守頑固阻力」的前輩，如周正榮，都對王安祈往後的編劇生涯產生了深遠的影響。

王安祈歸結自己與周正榮的衝突，從審美觀點來看，就是「情節高潮：衝突、矛盾」與「情感高潮：演唱藝術典範遵循」的矛盾。

正如前述，王安祈在少年時起就體認到京劇敘事與抒情的錯位特質。劇本強調的不全是「敘事」（故事的演述）技法，有時一部整本戲看起來故事曲折有頭有尾，可是重點卻只是在幾段核心唱段所抒發的情緒之中，「敘事」往往只是個外在架構，內裡的精神卻在「抒情：唱腔抒發的情緒」。唱段未必都在實際劇情危急困難矛盾衝突的關鍵點上，也就是說，對於情節事件的緊張點，劇本並沒有特別營造高潮，反而騰出筆墨，刻意加強描摹「一段心情的波動起伏」，有時這段唱對於整體劇情的推動並沒有起什麼實質的作用，但是通過這些唱，情緒的抒發越來越飽滿深刻，這就是傳統老戲的高潮，不是由「情節的緊張逆轉」中形成的高潮，而是從「唱腔的情感」裡凝聚出來的張力。簡言之，傳統戲的高潮以「情感高潮」為主，卻不一定都具備「情節高潮」。

對於唱腔所凝聚的情感，還有更進一步的說法：情緒有時又未必完全扣緊劇中人

當下的遭遇，而像是從人生境遇中提煉出一股普遍情緒，安置在劇中人身上，藉特定

的劇中人流露一段普遍的人生感悟。像《文昭關》就唱出了普遍遭遇危急困境的心

事，《魚藏劍》則唱出了一事無成兩鬢斑的共同體驗，傳統京劇有時就是這麼虛虛玄

玄，不完全扣緊，但是，感染力、觸發性反而因此而更寬廣更強大。有一種老派說

法，說是：「情節越淡，情味越足」，可能就是不主張過於「具體嚴密」的劇情框限

住「情緒的普遍性」。在這樣的戲曲美學觀裡，「演唱藝術」是最重要的關鍵，而周

正榮秉持的就是這項原則，不追求情節的嚴密緊湊，而一意從唱腔的情味裡呈顯高

潮──不是唱腔的旋律，而是行腔、轉調、咬字、收音、用氣、口勁等等「唱法」中

所流露的「韻味」，他心目中的高潮和張力盡在於此，這也才是「戲的格調」。

這套美學觀有非常深厚的和高度的品味，但卻必須要建立在京劇仍是大眾流行文

娛的基礎上，當京劇唱腔已經不再是人人都會哼哼唱唱的流行音樂，與當代觀眾有了

隔閡之時。這種美學就會成為擋在新觀眾面前的一道高牆。變與不變成為當時京劇

從業人員都必須面臨的艱難抉擇，在這個轉折蛻變的關鍵時刻，周正榮選擇了傳統的

堅持，他繼續以他「回甘味醇」的嗓音，唱出了傳統最後一股沉鬱的人生況味。而王

安祈追求的則是整體的舞臺藝術，不只演唱，不只表演，更是性格塑造，結構布局、

情節邏輯、節奏掌握、舞臺調度。讓京劇從「前一時代通俗文化在現今的殘存」轉化成為「當代新興精緻文化藝術」。新與舊的選擇無關對錯，只是方向不同。

事實上，與「大膽創新」相比，「堅持傳統」其實是一條更為寂寞的道路。多年後，王安祈為了撰寫《臺灣京劇五十年》數次訪問周正榮，從他手中接過詳細記錄其數十年戲劇生活的「周正榮戲劇日誌」，更在他過世後，為他撰寫傳記《寂寞沙洲冷──周正榮京劇藝術》。冥冥中似有一段因緣，引導著曾經對立的兩方透過書寫獲得了和解，也讓王安祈對傳統與創新之間有更深一層的反思：

如果沒有深厚扎實的傳統根基，創新的面目將會是何等的輕淺、飄搖、浮濫。

在王安祈心中，周正榮的形象隱然成為京劇傳統美學的象徵。這在後來的「伶人三部曲」中《孟小冬》、《百年戲樓》這些談及京劇藝術的作品中，時常可以察覺周正榮形象的浮光掠影。

在《陸文龍》所引發的衝突後，王安祈也做一些調整，嘗試調融兩方的歧見。針對周正榮對於強調「戲劇張力」的戲不願融入的心態，王安祈在《泓水之戰》中請周

正榮飾演謝安，為他設計兩場游離在主線之外的〈棋機〉、〈尾聲〉，讓他以「精神領袖的身分」神龍見首不見尾的出現在劇情關鍵時刻，戲分不多，唱段精鍊，卻頗具抒情韻味，為全劇的金戈鐵馬點染一層詩意與玄機。也因劇中人身分的突出以及周正榮個人的人格特質，反而給觀眾十分突出的印象，為整齣戲增添了一抹「飛來神韻」。

王安祈回顧與陸光合作的經歷，認為陸光是第一個把社會時代文化思潮的轉折通過新編競賽戲來呈現的表演團隊，保守的軍中劇團卻能致力於改革，體現社會時代的變化，是一件非常不容易的事。她為陸光編寫的四齣戲中，《通濟橋》、《淝水之戰》、《袁崇煥》曾分別被「雅音小集」、「明華園歌仔戲」、「當代傳奇劇場」改編演出（改名《孔雀膽》、《鐵膽柔情雁南飛》，《袁崇煥》仍用原名）。可見並非因為政治正確而獲得青睞，而是因為「創作手法的現代化」獲得認同，最終得以突破「政治」的局限，而在非競賽場合成為民間劇團選演的劇目。

東西方文學經典的改編：盛蘭國劇團、當代傳奇劇場

除了雅音小集與陸光國劇隊外，王安祈為馬玉琪「盛蘭國劇團」編寫了《紅樓夢》（一九八九）；為吳興國「當代傳奇劇場」編寫了《王子復仇記》（一九九○）。分別改編了東西方的兩部文學經典。

「盛蘭國劇團」團長馬玉琪是京劇最主要的小生流派——葉派小生開派宗師葉盛蘭的學生，八○年代中期由香港來臺，與魏海敏合作了幾部新戲。《紅樓夢》便由他二人分飾寶黛。魏海敏以梅派唱法詮釋，典雅端莊。

王安祈改編《紅樓夢》時，基本沒遇到阻礙，情節剪裁時得心應手，情緒也很容易切入，寫起唱詞更可以充分展現中國文學之美，抒情本質自然展現。為了在寶、黛、釵三角戀的故事中，融入原著中繁華落盡的蒼涼，王安祈特別加入曹雪芹一角，情商吳興國演出，於開場的〈傳概〉和中場休息後的〈孤吟〉，以及最後〈尾聲〉三度出現，使得觀眾成為在原作者曹雪芹視角引領下的二度旁觀者。在吳興國飾演的曹雪芹清越空靈嗓音的引領下，使全劇在甫開場之際即抹上一層繁華易逝的寥落蒼涼感。王安祈不避行當重複，加強了琪官蔣玉菡的戲分，邀請曹復永演出。琪官（曹復

永）與寶玉（馬玉琪）兩位小生相互欣賞對唱二黃的一段戲，拔高了全劇意境。

在雅音小集引領風氣後，現代劇場舞臺燈光的設計觀念早已經成為新編戲不可或缺的一部分。而《紅樓夢》又是在國家戲劇院演出，因此王安祈在寫作劇本時，便已經考量舞臺空間的運用。劇本中提供上下半場各用一次「分割舞臺」的機會，下半場是黛玉離魂與寶玉婚禮的左右分割。王安祈更喜歡上半場以前後分割方式，同步呈現「黛玉葬花」和「寶釵詠絮」的對映畫面。

第三場〈埋香盟心〉主要演的是黛玉葬花，原本設想黛玉直接荷鋤唱上，但又覺得過於呆板。後來想到在天幕之前另加一道紗幕，形成前後兩個表演區，利用紗幕的區隔及燈光的映照，前後兩區一顯一隱、一虛一實，分別表現「黛玉葬花」及「寶釵詠絮」的對比場面，同時勾勒出黛玉與寶釵一悲一喜的兩幅美人圖，視覺形象與唱詞曲文相互呼應，讓人物形象更加鮮明。

無論是曹雪芹視角的二度旁觀者，還是「黛玉葬花」及「寶釵詠絮」畫面上的虛實映襯，這種意象、疏離的編劇手法，在此次演出中有很大的發揮。

王安祈記得散場一人走下國家劇院斜坡時，有六、七位老戲迷靠在斜坡邊上說，「這個文詞太好了，讓我們京劇一看就不一樣，腔還是梅派的腔，可是這個戲整個格

調就不一樣了，不知道是哪個老先生編的。」王安祈剛好走過那邊，就偷偷在邊上假裝忘了東西再走回來偷聽，來回聽他們講。在這批老觀眾眼中，認為唱詞曲文的意境能夠建立一個戲的品格，這也是王安祈認定的核心價值，無論劇場手法如何變化先進，詩詞曲抒情傳統永遠是核心，就像我們研讀明清傳奇，文詞絕對是評賞標準。

《紅樓夢》是王安祈大約在三十五歲時編的劇本，她發覺從她三十歲開始編劇的那幾年，觀眾和劇評關注的焦點是文詞，未必要漂亮，但文字必須要有質感，要貼近人物的內心，還會關注適不適合人物聲口，抒情力度夠不夠。當時還會有很多人關注唱詞「能不能唱」，如果編劇只懂文學而不懂京劇，寫出來的唱詞是很難編腔的。當年就有位著名現代詩人編寫了京劇劇本，卻沒有被劇團和主演採用，因為「沒辦法編腔、不能唱」。但是大約到二〇〇〇年以後，王安祈逐漸發覺劇評已經不太強調文詞質感，感受到臺灣觀眾的審美觀改變。

比起改編《紅樓夢》的順手，為「當代傳奇劇場」改編《王子復仇記》則讓王安祈陷入了尷尬的處境。

雅音小集、當代傳奇這兩個民間劇團，雖然都致力於京劇的創新，但其內在本質卻有著天淵之別。和兩團主事者都非常相熟的王安祈，有以下的觀察：

如果說雅音負責人郭小莊在「現代化」的外貌下仍掩藏不住濃郁的中國風，那麼當代傳奇劇場主事者吳興國和林秀偉夫婦的性格就顯然地悖離傳統了；如果說雅音的努力是想追求傳統與現代之間的平衡，那麼當代傳奇劇場對於現代化、國際化的文化出路更有興趣；如果說雅音小集的興趣在京劇本身的創新，那麼當代傳奇則企圖由京劇脫殼而出，蛻變為另一新劇種。

王安祈當時正不滿於自己過於傳統的侷限，當代傳奇的邀約不啻是一次很好的學習機會，因此她懷抱著學得更「前衛」的心態接下了這次的編劇工作。但很快地就感受到當代傳奇所走的這條路，距離自己太遙遠，不是她的養成教育能夠理解的。在改編《王子復仇記》過程中，她陷入了「改編西方經典的意義」的疑惑：

如果只是把西方戲劇的情節「中國化」、改用京劇的唱念來表現，追求的意義是什麼？是要讓外國觀眾因此而有機會看到中國戲曲精彩的唱念表演？還是要讓中國觀眾因此而接近西方經典？

雖然她可以理解吳興國企圖以西方題材轉化傳統的表演體系，以傳統功法資源呈現迥異於京劇、異於戲曲的意涵，但仍是京劇本位的她，終究無法跟得上吳興國「古典與現代的融合混血」、「藝術越界」的創作觀念，她對自己這一次的跨文化改編成果並不滿意。

不過從聶光炎老師的舞臺設計和吳興國的導演手法中，王安祈倒是獲得很多寶貴的劇場經驗。最明顯的例子是：這齣戲的劇情中有「鬼魂出現」、「戲中串戲」、「假作瘋顛」和「比武較量」等關鍵段落，這些片段原本可以很輕易地套用京劇程式而大肆發揮，但導演兼主角的吳興國卻選擇了有意的割捨棄置，而試圖改從電影、現代舞甚或傳統說唱等各類藝術中汲取靈感重做詮釋。而「奧菲莉雅之死」和「叔父禱告時王子猶豫」兩個片段，更讓王安祈首次體驗到「視覺如何取代語言」的導演手法。

安祈愛搞怪，但她真懂傳統

回首一九八〇年代自己的編劇經驗，王安祈認為無論是為軍中劇團編競賽戲還是

為民間劇團編新戲，在本質上沒什麼兩樣，都是「京劇現代化」的實驗。連續近十部新創作，使整個京劇界觀念轉變，直到二〇〇二年擔任國光藝術總監，仍以提出現代化為宗旨。

二〇〇二年十二月，王安祈接下國光劇團藝術總監。

王安祈個性內向，一向不喜交際。她自言最怕「拋頭露面」，只喜歡整天關在家裡讀書看戲做研究，別人最好連電話都別打來，用現在的觀念來看，可說是標準的宅女。雖然與雅音小集、陸光國劇隊合作時，仍會參與討論、看排，也會針對主演特質，打造演員適合的舞臺形象，間接地參與了劇團發展，但正式擔任劇團主事階層可是第一次。當時京劇和國光的處境都極為尷尬，一向怕沾鍋的她難道竟未察覺？

當然不可能，二〇〇二年九月和十一月王安祈接連出版兩本新書，《當代戲曲》和《臺灣京劇五十年》，加起來近五十萬言，詳細分析了兩岸交流後臺灣京劇處境的艱難，她對一切瞭若指掌。當時臺灣京劇的困境來自「京劇界、藝文圈、崑曲界、整個社會」這四方面：

（一）京劇界戲迷在「大陸熱」當下，忙著追逐正宗大陸京劇名家，臺灣京劇團的演出備受冷落。

（二）崑曲熱自兩岸交流起方興未艾，崑迷與學術界常把崑曲與京劇做雅俗對比，一致認為崑曲才是高雅藝術，京劇沒有文學價值。

（三）藝文界認為京劇只是唱念做打，不把京劇當作藝文活動。

（四）本土化思潮下，整個社會質疑京劇何以被稱為國劇。

一九九五年國光劇團成立，當下宣示「京劇本土化」宗旨並推出「臺灣三部曲」創作（《媽祖》、《鄭成功與臺灣》、《廖添丁》）。

這些狀況王安祈在自己的論文和專書裡都有深入分析，很多人好奇，以她的個性怎會接下這職務？

王安祈接受訪談時說，自己平常退縮膽怯，但是熱愛京劇，眼見「京劇有難」，怎能不挺身而出？何況她一切都已深思熟慮，從更高的視野指出本土化並非僅止於演臺灣故事，舉凡生存於此地的人民的思考與詮釋，情感、思想與美感，都是本土觀點，準此，本土化即是現代化，而「戲曲現代化」原是她讀小學時就立下的志向。同時，她更欲以超越一切、具有永恆價值的「文學性」，為京劇的困境解套，而闡釋傳統京劇的文學性、推出文學性的新創作，這兩條路原本就是自己一貫的理想，也是多

年的實踐。「現代化」與「文學性」是她對臺灣京劇發展的堅定主張。

記者會上，王安祈對於接任藝術總監後的規劃侃侃而談，她後來將這些發言整理成〈現代化是延續傳統戲曲的積極手段〉一文發表在《國光藝訊》上，為國光劇團甚至是京劇在臺灣找到了清楚的定位。京劇不只是「文化資產」，更是鮮活的「當代新興劇場藝術」，而臺灣多元開放的文化環境，足以讓傳統表演體系有更多靈活運用的可能性，演出激發現代人共鳴、反映現代人情感思想的戲。「延續傳統」、「戲曲現代化」乃至於「本土化」，都不是相悖離的道路。今天的京劇不再是「梅尚程荀」自家的較量，競爭對手不限於崑劇、豫劇、歌仔劇，今天很難培養出「專業京劇戲迷」，但一批新觀眾正在逐漸養成中。這批京劇新觀眾對戲曲藝術未必專精瞭解，可是，他們卻廣泛關心藝文活動，他們的生活可能是這樣的：

「星期一到中正紀念堂戶外看一場雲門舞集、星期二進城市舞臺看京劇、星期三到水源劇場看臺南人劇團、星期四到薪傳參觀廖瓊枝老師教歌仔戲、星期五到華山藝文特區看小劇場演出，星期六下午到北美館看展覽，晚上到華納威秀看電影」。

若論起專業精神，他們可能每一樣都稀鬆平常，他們不見得懂得舞蹈的語彙，可是雲門舞集能打動他的心靈；同樣的，他們可能根本分不清生旦淨丑，但是戲裡的人

物和情節也可能引發某些生命感悟，甚至還會把某齣京劇和另一部電影的內涵意旨相互比較。面對這樣一批新觀眾，京劇豫劇競爭的對象不是崑劇、歌仔戲、黃梅戲，而是電視、電影、舞蹈、小劇場、視覺藝術所有藝文活動。這是時代的趨勢，戲曲早已走過民國初年的輝煌時期，不可能期待當代的觀眾人人都會哼唱「蘇三離了洪洞縣」，在娛樂多元、數位時代來臨的此刻，戲曲必須以精緻藝術為定位，不指望回復大眾流行娛樂、常民文化的身分，但是每一場演出都要對觀眾情緒的抒發或思維的啟迪有若干作用，才能和現代新觀眾有對話的可能。

記者會上，國光首任藝術總監、資深劇作家貢敏老師說了一句很有深意的話：

「安祈愛搞怪，但她真懂傳統。」

貢敏老師深知王安祈自幼迷戀戲曲，更長年浸淫在古典文學之中，傳統早已經成為她血脈的一部分，但同時也深知王安祈不甘於把傳統原樣照搬，「很愛搞怪」，所以特別在記者會上言簡意賅的提示。王安祈接下了前輩的信任與期許，她正是因為真

懂傳統，所以能分析出傳統的不足之處，在當代社會仍有重整的空間，而她有自信，

這條創新之路她不會走歪。

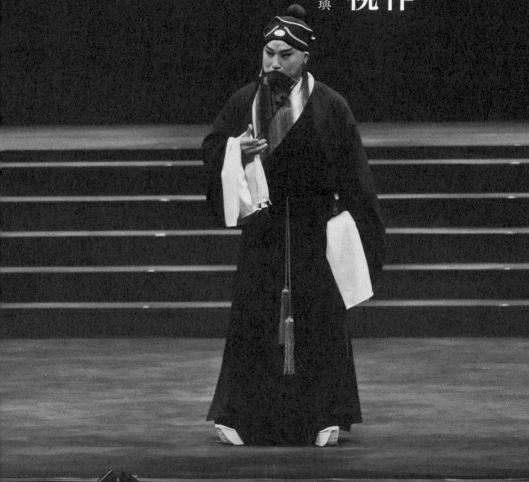

一

改編裡的創作 ——向內凝視

靈魂深處

王照璵

閻羅夢、王熙鳳、李世民與魏徵

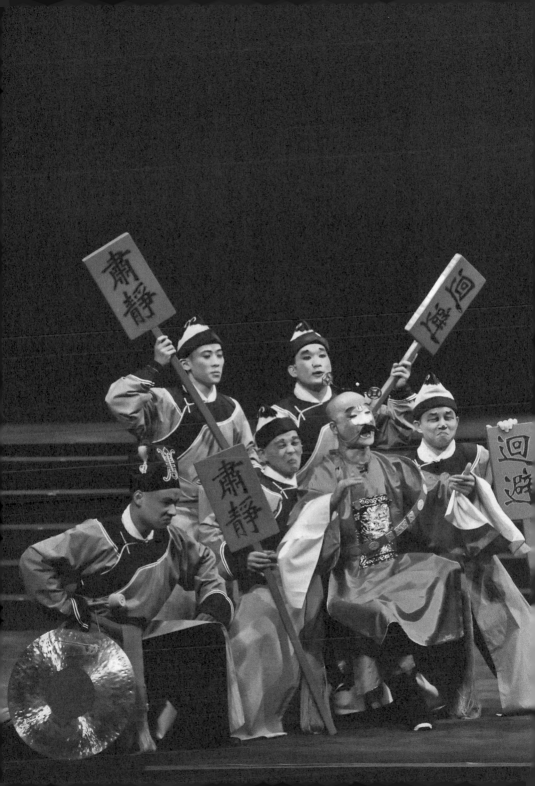

引子：外行伯樂

二〇〇二年十二月，國光劇團召開記者會，宣布懸宕一年有餘的藝術總監終於塵埃落定。王安祈接下了這個職務，從此與國光劇團緊密相連。

為何願意接下國光劇團藝術總監的擔子呢？王安祈特別強調要感謝一個人，那就是當時國光劇團團長陳兆虎。

陳兆虎團長之所以力邀王安祈，要從上世紀九十年代的一樁往事說起。

那時國光劇團成立不久，在鴻禧山莊舉行年度內部評鑑會議，王安祈以專家學者身分受邀與會。團方在臺上報告國光全年度的業務狀況，整體數據非常漂亮，與會專家大多給予肯定，看起來會議就要圓滿落幕了。

但這時在別人眼中一向溫和的王安祈卻做了件令人咋舌的事，她直接提出疑問：

「這些數據非常漂亮，但幾乎都是藝術教育的示範，不然就是支援其他劇團的演出，國光的主體性在哪？藝術教育是該做的，支援當代傳奇、支援魏海敏文教金基會也都是好事，但這些創作的構思和成果並不是國光的，是當代傳奇和魏海敏基金會的。國光劇團作為國家級劇團，最重要的責任就是演出，是創作，而不只是藝術教育推廣示

範。但，創作在哪裡？」此話一出，氣氛頓時由和諧轉為尷尬，原本預計要待到晚上的王安祈也覺得不好意思，連忙離開了鴻禧山莊。

這段不愉快的往事，卻讓當時擔任人事主任的陳兆虎上了心，王安祈所說的創作與主體性打動了他。陳兆虎登門造訪時坦白告訴王安祈這段往事，誠摯地邀請她：「為何不在國光實踐自己的創作理想呢？」王安祈心中真的感受到他對自己的信任與尊重，才毅然接下了這重擔。

從二〇〇二年到二〇一二年，兩人合作長達十年。二〇一二年起陳兆虎由團長升任國立傳統藝術中心副主任，仍對國光持續督導、真誠關心。回想這十幾年的相處，王安祈對陳兆虎團長一直感念在心。他誠懇溫厚，洞察人情，非常了解王安祈的性格，每當公家機關行政流程影響到她的創作時，他總能成功化解王安祈心中的疙瘩。出身軍隊政戰體系的陳兆虎，對劇團人員的管理也頗有心得，為維持一個良好的創作環境，他付出了全部心血，「臺灣戲曲中心」的土地靠他熱心尋找覓得，王安祈提出的「現代化」與「文學性」劇藝發展宗旨他也尊重贊同並全力支持，國光京劇新美學從起始到成形，陳兆虎團長絕對居功厥偉。

這樣一位從不諱言自己是外行的團長，對王安祈的邀約共分兩階段：先邀王安祈

擔任《閻羅夢》的修編和藝術顧問，演出成功後，再正式邀請王安祈擔任國光劇團藝術總監。可見他有多了解王安祈的性情，先從實際創作入手，慢慢與團員熟悉建立信任感，而後才有進團擔任藝術總監的可能。

我們就從王安祈擔任藝術顧問與修編的《閻羅夢》說起吧。

一、國光新美學的萌芽：《閻羅夢》的改編

二〇〇一年底，《閻羅夢》的劇本輾轉來到了王安祈的桌上，串起王安祈往後與國光劇團長達近二十年的緣分。雖然王安祈與國光劇團的第一次合作，可以追溯到一九九五年，國光選擇她的舊作《陸文龍》作為成團首演時，為了了結自己的十年心事，王安祈執筆將結局做了一番修訂，但只有劇本修編，並沒有進一步的排演參與。

但這次在團長陳兆虎的請託下，除了劇本修改，還擔任藝術顧問之職，這讓她與國光主創團有了密切工作的機會，奠定了彼此信任感，為隔年接下藝術總監一職埋下了伏筆。

國光劇團之所以搬演《閻羅夢》的經過頗為曲折：

一九九二年《民生報》的名記者景小佩帶著明代短篇小說〈鬧陰司司馬貌斷獄〉（收入馮夢龍所編《喻世明言》小說集之中）到湖南拜訪陳亞先，為當時在「大鵬國劇隊」的高蕙蘭編寫成劇。完稿後，次年發表於聯合報（一九九三年一月十日起連載四天），但不久三軍劇團解散，此劇未及上演。國光劇團取得版權後，一九九九年曾邀陳亞先來臺討論修改劇本，他利用在臺時間完成了第二稿，但不久高蕙蘭即生病去世，此劇仍未及推出。直到二〇〇一年下半年國光敲定了國家劇院的檔期後，開始積極展開準備，但陳亞先卻再也抽不出時間來臺做討論修改，甚至導演李小平親自飛往大陸都無法與陳亞先一同工作。眼看時間緊迫，國光遂於年底邀沈惠如擔任修編，但沈惠如在工作十天後也因出國行程已定而必須找人接手，就這樣這個劇本轉到了王安祈手中，擔起臨危受命的修編工作。

舊本兒盡翻改

《閻羅夢》故事的雛型早在《三國演義》的前身《三國志平話》就已經可以看到，故事是說東漢初年司馬書生，因讀史書毀罵秦始皇，有怨天地之心，故被天公召

往陰間鼇清漢初韓信、彭越、英布三人舊案，承諾他「斷得陰間無私，交你做陽間天子。斷得不是，貶在陰山背後，永不為人。」經過一番查證後，判明是非曲直，於是韓信、彭越、英布分別轉世為曹操、劉備、孫權，共分漢室天下，司馬書生則轉世為司馬懿。線索很單純，只是作為漢分三國的引子，為三國故事創造神話式的起源。但到了《喻世明言》〈鬧陰司司馬貌斷獄〉成為獨立的故事，情節大幅擴充，在作者的巧思下，串聯起漢末三國英雄與漢初楚漢豪傑的因果關係，更增添了千古以來文人懷才不遇的情感，奠定整個故事的基調。後來戲曲也吸收了這題材，如徐石麒《大轉輪》、嵇永仁《憤司馬夢裡罵閻羅》等作品，這些劇作內容大抵仍不脫文人抒發懷才不遇的鬱結，至多再增添些借古諷今針砭時事的意涵。但在陳亞先筆下，《閻羅夢》早已跳脫老戲新編的格局，而是以這個素材作為觸媒，寫出了屬於當代的全新意趣。

對於接手修改陳亞先的作品，王安祈沒有太多猶豫，陳亞先是她非常仰慕的劇作家，自己也被這個新穎的題材深深吸引，她這麼自述她接到稿子後的心情：

捧著亞先生原稿，我腦海中浮現這樣一幅圖像與問號：躺在洞庭湖畔的湖南才子，仰望繁星，閃爍明滅之間，他體會出了什麼？亞先生成長過程歷經大悲痛、大

辛酸，這份人生的體悟悄悄化進文字筆墨，成就戲劇的高境界，當他在仰望繁星之際，該是從一己經歷，體味出宇宙間有所謂的「生態平衡」吧？無數個人生命的缺憾，互補共造，構成宇宙之「圓」，何謂殘缺？何謂周全？誰能回答？這就是「浩渺蒼穹，深意無涯」吧？而寫人生永恆悲境的筆調竟能這般幽默自在、悲喜雜揉？我想正因為他對宇宙的觀照，是這般圓融澄澈。

當她面對陳亞先留下的兩稿的結局，一稿是夢醒後「回到原點、繼續求官、追求理想」，二稿為夢醒後「大徹大悟→隱居」。王安祈認為：結局一定要「繼續逐夢」，這才是人生現實，也才是歷史真實。沒有人能從經驗中取得教訓，生命長河是由一代接一代的循環重複構成的，重複著理想，也循環著錯誤，這才是人生現實，也才是歷史真實。如果夢醒後大徹大悟，因頓悟而隱居出世，那就成了宗教度化劇了。人人都會搖頭輕嘆一聲「浮生若夢」，但又有誰曾在夢中醒來過呢？因此她決定了結局走向，讓司馬書生醒來後並未頓悟，而是繼續追逐夢想。

另一個要決定的是輪迴的人物及次數，陳亞先兩稿都是「兩世輪迴」……

第一稿：

劉邦→獻帝

韓信→曹操

項羽→關羽

（另有彭越、英布等人）

第二稿：

韓信→曹操

項羽→李後主

考量到只有兩世實在不足讓司馬貌領悟，因此將陳亞先兩稿的人物加以整合及創造，改為「三世輪迴」，保留項羽、關公等歷史名人，刪去彭越、英布等一般觀眾較不熟悉的人物。另一重點改編是增加女性人物，陳亞先兩稿都缺少女角，陽剛氣較重，王安祈加上了虞姬、劉備夫人、小周后，讓國光旦角有更多發揮空間。於是集中彼此關係組成為：

韓信→曹操→趙匡胤

項羽→關羽→李後主

虞姬→劉備夫人→小周后

此外另有一更關鍵的改編，是在第一次彩排之後。國光團長陳兆虎很重視此劇，要求演出前六週就進行彩排，這次超前部署至為關鍵，因為一登上舞臺，大家發現第二世以後就不新鮮了。陳亞先原來的作法不太強調說理辯證，直接用兩世輪迴的「故事」展示思想的翻迭，又只有兩世，但改為三世之後，「戲的發展性」以及如何呈現內在意涵，便成為王安祈必須要解決的問題。

王安祈在連夜思索後，想出判二世之後，插入老閻君引導書生暫時還陽，親眼見妻子哭屍，而後與老閻君激辯「才有所偏，命有所限」，而後再接第三世南唐。結構一改，便可免於平舖直敘，而且情緒轉折更曲折，說理也更透徹，交互翻迭，司馬貌逐漸有新的體會思考，進而才能醒悟。這是繼「增為三世、增加女角」之後，最關鍵的「結構性變動」。

演員的刺激

有趣的是，有些改編，並非王安祈坐在書房想出來的，而是排練過程中因演員抱怨而逐步修訂的。抱怨的不是別人，正是分別飾演新舊閻君的唐文華與劉琢瑜。

首先提出意見的是飾演老閻君的劉琢瑜，他說：「這戲叫《閻羅夢》，怎麼開場沒多久我就放假去了，一直到最後才又再度登場，戲分也太少了吧，至少該讓我唱兩段吧。」接下來主演司馬書生新閻君的唐文華也說：「當我穿上閻君衣服後，我就沒事了，坐在閻羅寶殿看項羽轉關公再轉……，我就像個串場的、看戲的，根本不是主角！」

王安祈聽了，本來有點不高興，戲都叫《閻羅夢》了，還說自己不是主角？她很不高興的悶頭吃便當，邊吃邊氣想，吃完即發覺，唐文華與劉琢瑜的抱怨並非無理取鬧，他們的確點出了劇本的問題。

在原劇本中，老閻君把印信交給書生後，就真的休假去了，到後臺休息大半場，直到接近劇末才又再次登場。而司馬書生則是在擔任新閻君後，就在高臺上看著一場又一場的「戲中戲」，然後進行判決。舞臺的主體成為那些輪迴的歷史人物，在這半

日閻羅的過程中，司馬書生的內心轉折並沒有深入刻畫，使得最後的領悟略顯無力。

由此，王安祈開始潛入《閻羅夢》浩渺幽玄的夢境，與夢中人一同做起千年大夢。

王安祈首先加強內層故事與外層故事的交流。所謂內層故事，是指這些歷史名人的事蹟，如項羽、關羽、李煜在人世的經歷；外層故事則是已擔任半日閻羅的司馬書生對這些歷史人物的評價。王安祈想，熟讀經典的司馬書生，不可能不熟悉這些漢初人物，當這些歷史名人的幽魂站在他面前，書本上讀到的歷史事件在眼前重演時，他不會沒有任何感想。因此他會佩服項羽「惜英雄，告小人」的豪氣，也會為韓信「狡兔死，走狗烹」的結局感到遺憾，如此一來，不僅大量的唱段可以順勢而出，審案也不再是冷冰冰的判決，自然帶出司馬書生個人情感寄託，判中有評，司馬書生形象也就豐滿起來了。這一層逐步累積到南唐李煜吞下牽機毒藥時，書生甚至動情的想要介入阻止，在這改寫歷史的關鍵時刻，是老閻君勸阻他：「人間滋味，酸甜苦辣，就讓他自斟，自酌，自品，自嘗吧！」點出人的命運看似天定，實則仍在人為，有了這層介入的衝動，最後李煜靈魂質問「問閻君怎解這陰錯陽差」，司馬書生才可能徹底醒悟。

劉琢瑜的意見給了王安祈修改整體結構的靈感，原作中老閻君休息時間太長，她讓老閻君的視角一直存在於臺上，先是第一世與第二世之間，老閻君便以旁觀者的角度登場：一段「秀才談今古，書生擺陣圖」的唱，展現出老閻君的視角，讓觀眾知道老閻君暗地一直關注事件的發展，並沒有缺席。當司馬判完第二世後，志得意滿地下場後，老閻君才又施施然登場。一段「浩渺蒼穹深意無涯」的唱段，把祂定位為宇宙天道代言者的位置。一個「曾為閻君萬年久」的神明，對天道的理解必然與常人不同，「天地間人和事實是難猜」更直指出司馬書生所見所思的局限，老閻君成為凸顯全劇題旨最重要的角色。於是引發兩人辯駁「是非公道」和「才有所偏、命有所限」信念交鋒。再由他帶領著書生回到陽間，親眼目睹司馬妻哭屍，又要求老閻王放其夫「死路一條」的荒誕情境。

有了這一段，唐文華充分發揮馬派俏皮靈動流利老辣的表演特質，劉琢瑜也由原來的配角提升為全劇關鍵樞紐人物，幽默詼諧又大氣派的詮釋，成功傳遞了思想性，又破解了形式上的重複性，接下來的南唐，便積蓄了深沉的底蘊，而絕不只是「戲中戲」了。

雖然演員的抱怨大多只是針對自己演出戲分而發，未必有全盤思考。但豐富的舞

臺經驗，讓他們往往有一種敏銳的直覺，往往能點出編劇、導演的盲點。這次的經驗，讓王安祈日後擔任藝術總監時，能更仔細聆聽演員的聲音，對劇本乃至於演出做適當的調整。而王安祈也說，自己的個性很膽小，沒自信，任何批評，她都只在第一時間有一點點防衛性的情緒反彈，隨即便會緊緊張張的深入反省，認定是自己沒做好才被批評。王安祈說她很不喜歡自己這種個性，但在創作這條路上，或許未必是好事。

就像《閻羅夢》，如果她的個性強悍充滿自信，很可能對兩位主演的抱怨不予理睬，但就是這緊張膽小的個性，這戲才會翻出另一個高度。

不過她還是嫌自己的性格太沒自信太猶豫，有時會被牽著走，例如她為唐文華新寫的數十句大段進閻羅殿唱詞，她自己便覺得有點後悔。

因聽到唐文華的抱怨，王安祈先將司馬書生進閻羅殿的唱詞擴增三倍，成為上半場的主唱段。就編劇的立場，王安祈並不想擴增這段唱，她認為司馬當上了閻君後的情節，才是這齣戲的戲膽，若只是為唱而唱，很容易造成情節的拖沓。不過她仍是滿足主角的期待，借鑑了《擊鼓罵曹》中禰衡與兩位衙役連說帶唱的形式，重筆渲染幽冥路途中所見地獄景象，充分表達出主角桀敖不馴的個性。與小鬼間的一搭一唱，更是將書生憤世嫉俗的性格表露無遺。讓唐文華有「穿越陰陽河生死界、評吳來醉死」

等表演空間，最後他在老閻君面前發出「陰曹地府換國號」之豪語，也就順理成章。

如此一來這進地府表演就能夠深化書生形象，而不只是游離在戲情之外的孤立唱段。

而導演李小平這段處理得極為出色，在燈光音樂的烘托下，無論畫面還是氛圍營造堪稱完美，舞臺上飄盪各式鬼魂，唱段裡穿插的詭異配器，透著絲絲鬼氣。告知觀眾這陰間除了閻羅、判官、小鬼之外，還有其他幽魂的存在，作為項羽、韓信等鬼魂登場的伏筆。一切都很好，只是王安祈後悔的是太長了，如果減少六或八句會剛剛好，何況再見到閻君之後她還幫唐文華新寫了一大段【二六】。當時是擔心主演覺得沒戲才大寫，但當音樂唱腔都定了之後，要刪就很困難了。所以王安祈常為了自己性格的退縮猶豫而懊惱。不過這一切也很難說，長期沉浸在戲裡，某些直覺會讓她力排眾議勇往直前，後來她為魏海敏規劃《王熙鳳大鬧寧國府》，便是完全不合她本性的大膽行為。

靈魂的靈魂深處

對王安祈來說，《閻羅夢》的修改不只是一個彌缺補縫的工作，而是一場靈魂的

探索之旅。整個修編過程中，最耗精神之處就是在與「靈魂的靈魂深處」交鋒過程，那是個可怕的經歷，但也因此，王安祈對日後長期合作的導演李小平的藝術心靈有了更深入的認識。而且「向內凝視、靈魂探索」也成為國光往後創作的基調。

所謂靈魂的靈魂深處，指的是內層故事中那些歷史幽魂的內在挖掘。在原來劇本中，內層故事幾乎都用「戲中戲」來呈現。如要敘述韓信被殺，便串演一小段傳統老戲《未央宮》，講到曹操逼宮則申演一段《逍遙津》，這些「戲中戲」實際功用就是補述劇情，甚至還有那麼一點「名段欣賞」的味道。「戲中戲」獨立呈現，與外層故事交流不多。為了打散內外層故事的障壁，王安祈以「後設」的手法重新處理「戲中戲」。她沒有生硬的重現老戲，而是化用老戲部分文辭，採取「速繪」的手法，勾勒情節的輪廓，旨在凸顯這些角色當下心境。而司馬書生在此作為視角的引領者，讓劇中這些幽魂彼此觀看，如在項羽重述往事後（烏江自刎），司馬書生引導項羽去看生前對手韓信的終局，項羽的鬼魂目睹了韓信兔死狗烹的結局，也不禁發出「功高震主」的喟嘆，生前敵手項羽與韓信，竟在此刻情感有了交流互動。

第二輪迴，三國這一世也是在曹操囂張跋扈的登場後，從他「死裡求生」的臺詞中回溯到《華容道》的場景，再由華容放曹引出關羽與劉備夫人的故事。靈活多變的

敘事視角，把這些靈魂的內在挖掘更加深刻，也彰顯了司馬書生的主導性。

為了更扣合劇作，王安祈改寫老戲，如韓信之死就不只是老戲《未央宮》片段的節選。因為老戲《未央宮》的韓信是真的謀反，劇中驕狂自負，念白和唱詞都和《閻羅夢》所需要的不合，因此王安祈照著老戲的味道新寫，參考了《野豬林》公堂的白口形式，提供演員表演時的念白勁頭，飾演韓信的汪勝光果然光芒四射，贏得滿堂喝采。

王安祈已經做了大幅度改編，不過導演李小平還不滿足，一邊排練一邊拋出想法。王安祈回想起當年挖掘的過程，至今心有餘悸。首演前一月，李小平在排練場打電話到新竹王安祈當時任教的清華大學研究室：「排著排著，總覺得三國輪迴這一段結束後，情緒猶有未盡，要補一段戲，補一段靈魂深處的反省剖析。」王安祈呆了半天，關羽、曹操本來就是靈魂，靈魂還要來一段靈魂深處的剖析？這要怎麼編哪？導演的刺激促使王安祈深思，隔天遂寫出了三國靈魂思索身後評價的一場戲，從新竹傳真到排練場。關羽、曹操關心自己的歷史定位，劉備夫人則發出了「**男兒書中作妝點**」的女性寥落自嘆。

演出前兩週，李小平又說了：「李後主悽然一笑之後，該讓三世所有的靈魂一起

出來，追著閻君對人生發出徹底的詰問！」王安祈又呆了半天，所有靈魂的靈魂深處？

一番思慮後，隔天新寫小花臉吳來最後大段繞口令式念白，並讓李後主發出豪語期待自己的來生能夠「風雲叱吒山河動，橫掃千軍帝業成」。得勝者趙匡胤卻暗自艷羨李後主有美人相伴：「願將江山換佳麗，泛舟五湖迎江風」。最出乎眾人意料的是小周后竟希望自己來生「改鬚眉做奇男、乾坤掌握中」。旁觀這一切的老閻君不禁發出「今生已矣償來生，哀哉辛苦百年身」的浩嘆，最後全體幽靈唱出「倒不如作一個布衣書生，笑傲陰陽天地雄」，這一大段靈魂的眾聲喧嘩，成為收束夢境的重要關鍵。

距離演出只剩六天，李小平還有話說：「李後主吞毒藥之前，司馬書生還想介入攔阻企圖改變命運，此刻真假閻君該有一段戲，各自抒發人生態度。」這回王安祈沒時間發呆了，坐在清華研究室馬上提筆深思閻王的人生態度，引出「善惡是非要有因果循環」、「善惡是非只在人心不在天地」兩種觀念的交鋒。

這段經過讓王安祈對李小平非常佩服，她知道能深入靈魂內心深處的導演，必有一顆敏銳的藝術心靈。站在排練場上的導演最知道戲缺了什麼，無論外在或內在。場

上站滿了靈魂，如果他們的生前故事只是一段一段「戲中戲」，那麼靈魂都將只是提供書生思慮醒悟的道具。一旦靈魂有了靈魂深處，滿臺當下活絡。而司馬書生的領悟也就有了深沉的重量，而不是劇情需要。

在這樣的琢鍊下，整部戲裡的「戲中戲」都嘗試變換敘述視角，使得「亡魂與亡魂之間」、「亡魂與亡魂自我之間」甚至「亡魂與亡魂前世之間」，有了「交流互看」、「自我辯詰」，甚而至於迷濛難解的糾纏關係，戲的內在肌理越發豐厚，人生的詭譎多變也更令人浩嘆。

王安祈與陸光曾多次合作，對李小平自然不陌生，但當時年輕的他只是一位助排，交流不多。兩人真正密切合作是從《閻羅夢》開始，這段靈魂的靈魂深處的挖掘過程，讓王安祈對他刮目相看，自言這次修編工作對她而言，其實就是與李小平一起成長的過程。

當時李小平已經開始接觸現代劇場，與屏風表演班、春禾劇團、民心劇團等劇團合作。現代劇場的經驗使得他視野更加開闊，而扎實的傳統訓練，則讓他面對戲曲舞臺有著十足的底氣，這就成為他優游於傳統與現代之間的本錢。

他在導演《廖添丁》時，便已經展現靈活拆解運用傳統程式的功力，在《閻羅

夢》中更展現出極為出色的舞臺調度功力，如關羽保嫂過五關斬六將，舞臺上不以關羽為舞臺中心，而是從劉備夫人視角出發，讓她穿梭在男人的殺伐征戰之中，更凸顯出古代女性在男性世界邊緣游離的處境。而當老闆君帶著司馬書生回到陽間探望妻子時，先是王安祈從電影《靈異第六感》得到靈感，安排書生看得見其妻、妻子卻看不見丈夫的交錯趣味，而後李小平的調度使得劇場效果十足。在南唐這一世，李小平借重舞蹈設計蕭賀文專長，用梨園戲科步為歌舞基礎，來呈現南唐末世繁華中的蒼涼意境。舞臺上除了李煜與小周后外，還有數位白面黑衣的舞者，他們既是陰間幽魂也是南唐宮女，五彩的水袖舞出一片風光旖旎，但宛似傀儡的身段在頓挫搖曳之間，透出絲絲鬼魅之氣，人在歷史洪流中命運無法自主的無奈也就自然流露出來。

三國亡魂反思歷史定位一場，更是大膽地放棄了傳統的表演程式，在非戲曲風格音樂與奇幻瑰麗的燈光烘托下，讓關羽、曹操、劉備夫人的幽魂飄盪舞臺上，思考自己的人生，用韻白逃說自己「靈魂的靈魂深處」。但就是這樣「非戲曲」的表現方式，反而展現出一種純粹足以觸動人心的力量。

二○○四年在北京長安戲院演出，演到這段時，樓上大學生座位區傳來一陣陣掌聲，王安祈和李小平都非常激動，因為沒有唱、沒有水袖舞蹈，更沒有翻滾跌撲打，

在傳統舞臺上是不可能得彩的，然而在導演「非戲曲」手段的調度下，這個場面意境深邃幽渺。北京年輕學生顯然對於這種手法所體現的內涵有所感悟，才會在既無唱腔也無身段時，超越「表演」直接針對「戲」發出掌聲。王安祈認為：「我們對靈魂的處理手法能引起不同文化背景的年輕知識分子的感動，多令人興奮哪！」

李小平才氣縱橫，《閻羅夢》的成功他居功厥偉，但當時他畢竟剛剛出頭，尚未脫盡傳統的制約，有時候也會給一些非常傳統的意見。如在排練司馬妻哭屍時，他突然冒出「在這裡讓司馬妻盡情唱一段【反二黃】，讓觀眾各種板式聽個飽。」這主意讓王安祈大為緊張，這麼一來不僅拖慢戲的節奏，而且觀眾都知道司馬書生遲早會還陽，即便妻子唱得再動情，也沒有動人的力量，這主意自然就被王安祈給否決了。王安祈回想這段，也覺得很得意：「我的性格還是有很果斷的一面。」

縱向對應三世輪迴的彩蛋

《閻羅夢》中主要的歷史人物大多經歷了三世輪迴，選角時刻意讓同一輪迴的人物由同一位演員飾演，如朱陸豪兼飾項羽、關羽、李煜；陳美蘭則兼飾虞姬、劉備夫

人、小周后。只有韓信、曹操、趙匡胤這一輪迴，因為人物行當差異過大，才由不同演員分飾。這樣安排除了有戲分考量外，更重要的是強化了三世輪迴的縱向對應關係。

為此王安祈在劇本上字斟句酌，如劉備夫人一開口便是「自從我隨大王東征西戰，受風霜和勞苦年復年年」的虞姬經典唱詞。劉夫人的扮相，由傳統的大頭（《長坂坡》）改為類似虞姬古裝頭，服飾更以虞姬為標準重新設計。王安祈非常喜歡服裝設計蔡毓芬的巧思，她在虞姬和劉夫人的斗篷外，罩了一層剪得參差殘破的薄紗，營造出一種天地無依的飄泊感，凸顯出古代女性在男人為主的歷史書寫中的邊緣飄零的處境，也暗示了人生的殘破。南唐一世，安排李煜詠唱其名作【虞美人】「春花秋月何時了」，此時眼前的小周后的前前世正是虞姬。王安祈在劇本中安排了許多密碼，除了強化三世聯結外，也有向原作者陳亞先致敬的巧思。從王安祈寫的序曲文字裡，便點出這故事源遠流長，「悠悠一夢連千載，戲文話本傳下來」，直到今朝的才子陳亞先，才將前人舊作一一超越：「今朝才子逞奇才，筆鋒兒拔卻了連營寨。舊本兒盡翻改，休當作老戲新排」，是陳亞先的創作，讓當代觀眾拍案驚奇。

此外又如曹操直闖森羅殿，得意洋洋向閻君誇耀自己一生「你不出手他出手，他不斷頭你斷頭」的行事風格這段唱，王安祈特別寫了這幾句：

逼自盡也只為籠絡那小楊修。

那倩娘她與我夫妻恩愛白頭相守，

到後來陳宮也命喪白門樓。

鋼刀起殺了那呂伯奢一家數十口，

把陳亞先成名代表作《曹操與楊修》化在其中。這些安排有如一顆顆小彩蛋，等待知音發現挖掘。

新美學的起點

首演後不久，一篇劇評寫道：

編劇像斑衣吹笛人，笛聲揚起，魔力就在那裡。

《閻羅夢》演出十分成功，首演當晚，王安祈便接到數十通問訊，無論識與不識，都關心劇本哪些是陳亞先的原作？哪些是王安祈的修編。本來一齣戲的創作必定集合了劇組所有人的共同智慧心血，很難強行拆解，何況是編劇與修編之間，更難做零碎的區分。但王安祈聽到這些疑問非常開心，因為可見全劇風格是統一的，不像出自於不同人的手筆。陳亞先是王安祈最仰慕欽佩的劇作家，自己的文筆風格能與他融合無間，甚至同一段唱裡用相同韻腳添補的詞句也能渾化無痕，對此，王安祈私心竊喜了許久。

雖然修編《閻羅夢》所耗費的心神絲毫不下全新編劇，但王安祈仍指出全劇成功最關鍵的基礎，仍在陳亞先對輪迴形式的設定，包括投生原因的妙解（華容道、判六將等），因此，毫無疑問《閻羅夢》編劇只有陳亞先一人。至於《閻羅夢》想要說什麼，雖然王安祈認為作品演出後，詮釋的權力應該在觀眾，作為作者（之一）應該沒有發言權了，但面對諸多觀眾追問整齣戲的「微言大義」，她仍是寫了〈關於《閻羅夢》的修編〉一文簡單說明整體構想：

全劇只想用一個「首尾循環結構」展示人生歷史的無盡循環，有些朋友認為結局應該大徹大悟，這點我絕對不贊同，司馬貌夢醒後不記得夢境，要顯示的就是：人人都會說「浮生若夢」，但沒有人在醒著（活著）的時候真正了悟人生若夢的道理。三世循環其實也沒什麼邏輯，只是凸顯人永遠不滿足，永遠會犯錯誤，所謂「才有所偏，命有所限」，沒有人能件件周全，日月花草也是一樣，但宇宙因為不周全、因為「偏」、因為「限」而取得某種「平衡」，自然生態就是如此。這個觀點由老閻王代言。司馬貌的觀點是：「月圓月缺，週而復始，花落花開，春色長在」，既然宇宙有循環，善惡也該有輪迴果報。但是真實的人生卻是「偏、限」代代相傳，永遠無法兜攏成一個圓（周全），所以最後老閻王提醒司馬貌「善惡只在人心，不在天地之間」。而生命的意義就在「明知人生沒有什麼必然的善惡報應，卻仍然堅持理想的追尋」，所以司馬貌夢醒仍繼續求官（學而優則仕的理想），這也就是「是非在人心」，是全劇在否定生命價值之後所提出的人生意義。

雖然整體構思仍奠基於陳亞先原稿，不過在修編搬演過程中，臺灣劇場美學滲入全劇肌理，演出版《閻羅夢》彰顯出與對岸截然不同的味道，跟陳亞先的原作也產生

了微妙的落差，當時任職《文訊》編輯的知名編劇施如芳有如下的觀察：

國光劇團的《閻羅夢》，我越看越覺得它不再是陳亞先的《天地一秀才》，《天》著墨較深的，應是一介書生無力逃脫於天地間的「宿命」感慨，而《閻》卻是臺灣京劇人關於夢和靈魂的一場探索，意氣風發地。

施如芳指出，陳亞先原作主題是知識分子的侷限，她引述陳亞先所說：「知識分子常自命才高八斗，其實，縱然渾身是鐵，又能打幾口釘」，而國光的版本，王安祈推衍出「生命的長河是一代接一代的循環，循環著錯誤，也循環著理想」的新題旨，在劇中靈魂的靈魂深處之外，更探索出一條臺灣京劇突圍之道，指涉的便不只是知識分子，而是整個人生歷史。因此此劇到北京演出，大陸媒體稱讚唐文華塑造了一個「既是喜劇又是悲劇的人物」，便是針對知識分子的侷限。而臺北的首演當夜，王安祈收到諸多觀眾來信中，有一封信最令她印象深刻的，是一位年輕學生所寫：「笑口還未及合攏，兩行清淚已流到唇邊！驚覺發笑的對象竟是人類自身，兀的背脊一陣寒涼。」寥寥數語寫透了《閻羅夢》迷魅之處，這不只是書生個人的悲劇，更是人類的

侷限。若由此角度來論劇名，陳亞先原作應以《天地一秀才》為題，國光版把主題由書生擴大到所有的人，劇名該是《閻羅夢》。

在中國熱的那幾年，臺灣京劇無論在傳統或創新幾乎都落入下風，就連王安祈自己在面對佳作送出的對岸新編劇時，也都是衷心佩服。在雅音小集後期，她極力推薦對岸的優秀作品給郭小莊，希望藉此推動雅音轉型。這十多年的沉潛，除了客觀因素外（雅音退出、劇隊整併），主觀上對岸諸多優秀作品也讓她不願（敢）提筆。這次接手自己最佩服的編劇陳亞先的作品，在與國光夥伴攜手合作下，成功地在陳亞先原作已經非常高的起點上，翻出新的層次與內涵，也找到了臺灣的獨特價值，臺灣京劇可以不是對岸的附庸。這次的成功經驗，重新建立王安祈的創作信心。體認到即使沒有對岸那麼豐沛的京劇資源，只要能在劇中展現屬於臺灣的人文思考與藝術美學，即便借鑒對岸的資源，同樣可以體現與對岸京劇不同的藝術風貌，臺灣京劇人實無須妄自菲薄。

日後王安祈擔任藝術總監，與對岸京劇圈有更頻繁的接觸，她更確認即使是對岸編劇的《閻羅夢》，仍是屬於臺灣獨有的創作。因為只有在臺灣的文化環境裡，才會

誕生出這樣面貌的《閻羅夢》。這從二〇〇四年國光應邀帶《閻羅夢》、《王熙鳳大鬧寧國府》赴北京、上海演出前送審時，便已經因事涉迷信而改名為《天地一秀才》。原本預定要在CCTV11戲曲臺播出，也因觸及鬼神，雖然留下了錄影，但終究沒有播出，可見得幾十年前戲曲改革掃除迷信的舊思維仍在。王安祈還開玩笑說道：「下次禁戲匯演也可以列入《閻羅夢》。」

《閻羅夢》雖然沒能登上對岸的戲曲頻道，但在網路卻引起頗熱烈的討論：

海峽對岸的京劇別有一番風味，跟大陸的京劇比起來，也許不夠規矩，不夠扎實，但是夠活潑，夠機靈，充滿著「戲」的趣味。～網友：臥遊

他們用現代演劇思想去做新編戲曲，不是把它當作演故事，而是演思想演情感演生存狀態。～網友：冰點夏季

臺灣京劇演員不是最強，但勝在有思考，會講故事，又會包裝故事。觀眾看完了

傳統京劇的唱念做打，還可以慢慢回味。原來京劇也可以這麼深刻。～網友：一葦

臺灣排的思維京劇，演繹《喻世明言》裡的司馬貌半日閻羅這個故事……加入了價值觀是非觀以及人的欲望與命運交錯雜糅的探討，相當精緻。也就是臺灣現有的文化空間能能孕育出這樣的新編京劇了，不忌諱因果報應，不忌諱鬼神精靈，甚至能從不現實中探求現實，大陸的京劇改革還得再繼續探索啊。～網友：碧落

臺灣的演員的確更願意嘗試新的表演方式，如讓本工武生的朱陸豪飾演文采風流的李後主，在對岸劇團幾乎是不可能發生這種選角安排，演員對此大多也相當排斥。但朱陸豪不同，在聽聞後，反而十分興奮，下了一番苦心，成功地刻畫出這位文采風流的末世君王的蒼涼無奈。網友肯定《閻羅夢》靈活多元的表演風格以及蘊含的人文思考。「也就是臺灣現有的文化空間能孕育出這樣的新編京劇了」，正好佐證了《閻羅夢》的臺灣樣貌。

《閻羅夢》的美好合作經驗，讓王安祈對國光劇團有更深的理解。在製作過程中，編導演三位一體緊密地合作，讓她與主創群建立了深厚的革命情感。這種創作模

式，在她擔任藝術總監後，也成為創作新戲時的常態。而那次靈魂的靈魂深處的探索旅程，也預示了國光劇團未來「向內凝視」發展方向。回首當年，《閻羅夢》實可視為國光發展京劇新美學的起跑點。

二、《王熙鳳大鬧寧國府》

王安祈的挑戰從上任的第一天就開始了。

十二月一日開完了藝術總監發布記者會，王安祈來到了當時位於木柵的國光劇團，剛進辦公室，立馬就接到了一件任務：兩星期內要交出一份給國家戲劇院的全新演出企劃書，才能爭取到明年的檔期。

王安祈腦裡轟了一聲：兩星期？這怎麼來得及？容易緊張的王安祈，當下連辭職的念頭都有了。不過長久關注對岸當代劇作，讓王安祈腦子裡累積了無數新編戲。而且她有個習慣，當她看到一齣好戲時，就會開始想像，哪個她認識的演員適合演這齣戲。可以這麼說，她的腦海裡早已有一張「派戲表」。哪些戲適合哪些演員演，她已全局在胸。既然兩星期來不及編出新戲，那麼推出一部精采的當代劇作是唯一辦法

了。當她吃完便當，丟空盒子的那一刻，一齣戲的名字浮上了心頭：《王熙鳳大鬧寧國府》。

這戲，有料

《王熙鳳大鬧寧國府》是「紅樓老作手」陳西汀於一九六五年編寫的劇本，取材自《紅樓夢》六十七回至六十九回賈璉偷娶尤二姐，王熙鳳大鬧寧國府的故事。荀慧生的《紅樓二尤》也取材自此，荀慧生前後分飾尤三姐、尤二姐。一九六〇年代陳西汀摘出前半改編為《尤三姐》，雖然不脫《紅樓二尤》的骨架，但在人物形象與表演、唱腔上做了大幅修改，尤三姐的形象除了原有的聰慧剛烈外，更增婉轉纏綿之情致，前後映襯出結局時三姐自刎的悲劇性。此戲一推出果然大受好評，不久便拍成戲曲電影片，成為童芷苓的代表作。《尤三姐》的成功，促使童芷苓乘勝追擊，規劃演出後半的故事，由陳西汀將後半尤二姐進府的故事，改寫成以王熙鳳為主角的《王熙鳳大鬧寧國府》。但因文革之故，未能順利搬上舞臺。直到一九八三年上海京劇院與北京京劇院連袂到香港演出時才正式推出。一九九〇年童芷苓本人由美來臺，與臺灣

演員合作演出此劇，不久即遠赴美國，而後病逝異鄉。此劇遂成絕響，這齣晚年精采名作演出機會有限。

一九八三年香港演出不久，還在臺大中文所碩士班就讀的王安祈便輾轉搜尋到演出錄影帶，一九九〇年的臺灣演出她自然也沒錯過。無論是影像還是現場，童芷苓出神入化的表演深深地折服王安祈，而陳西汀巧手剪裁的編劇技法，更讓她佩服得五體投地。當時腦海中就直覺想到：兩岸唯一的王熙鳳繼承人，只有魏海敏。

這個念頭很特別，也很大膽，魏海敏是梅派青衣，拜梅蘭芳之子梅葆玖為師，含蓄內斂、端莊典雅，和王熙鳳顯然是兩路人。王安祈為何認定只有魏海敏能演王熙鳳？對岸傑出花衫花旦非常多，但王熙鳳除了要有青衣的氣度、花旦的靈活念做外，更要有掌控全劇的深刻演技；對岸大青衣這麼多，卻多大方持重，不敢外露演技。只有魏海敏，一出場身上就帶著榮寧二府貴氣，一開口一條青衣好嗓子，但「明是一盆火，暗裡一把刀」的變臉演技，沒有人能像她這麼靈活。當年的王安祈就看得準，沒想到時隔二十年，終於有這機緣將當初的想法付諸實現。

王安祈邀魏海敏與她的琴師徐靜琪來到一家清幽的咖啡店商討演出，陳兆虎團長想到時隔二十年，終於有這機緣將當初的想法付諸實現。

王安祈邀魏海敏與她的琴師徐靜琪來到一家清幽的咖啡店商討演出，陳兆虎團長更是梅陪著她。王安祈心裡有些不安，這幾年來魏海敏潛心學梅，而她的琴師徐靜琪更是梅

派忠實捍衛者。這個構想是否能為他們所認同，心中一點底都沒有。

當王安祈向魏海敏提出自己二十年前的夢想，魏海敏愣了一下，說：「我是梅……」，語音未落，即低頭沈思，靜默有頃。王安祈知道她是在回想此戲，心中很是緊張。此時，聽到徐靜琪說道：「童老師的戲。」心中添了幾分把握。一九八三年北京、上海兩大京劇團在香江匯演的盛事，魏海敏就在臺下觀摩，雖然她的目標是梅葆玖，但也親眼見過童芷苓演出《王熙鳳大鬧寧國府》。果然，她點點頭，說：「這戲很有料」。「有料」這句話一出口，王安祈就知道魏海敏的視野已經從流派藝術轉移到整體的舞臺表演，這句話開啟了魏海敏嶄新而寬闊的表演新天地。

這樣的說法並非誇張，王安祈認為接下《王熙鳳大鬧寧國府》後，對魏海敏來說至少有兩個層面的突破。一、打破角色行當與流派分野，京劇角色行當與流派藝術的分際，其嚴謹程度並不遜於崑劇的「家門」，每個行當扮演的人物類型以及表演風格是非常明確的。尤其是老生和青衣這兩個挑班行當，規範更是嚴格。即便在王瑤卿與四大名旦的努力下，發展出介乎青衣、花旦、刀馬之間的花衫行當，但彼此之間的壁壘仍相當分明，青衣的演出絕不能像花旦一樣鬧。雖然魏海敏曾在一九八六年演過《慾望城國》的敖叔征（馬克白）夫人，獲得藝文界的一致好評。但無論是對京劇觀

眾或是魏海敏而言，《慾望城國》是一種跨界嘗試，並不算是純粹的京劇，兩方都不會用嚴格的標準來檢驗。一定程度上，莎劇成為護身符，讓她敢於嘗試。之後的《樓蘭女》、《奧瑞斯提亞》更幾乎完全看不到京劇表演體系，演出這些戲事實上並不存在衝撞傳統的問題。

但《王熙鳳大鬧寧國府》不同，雖是新編劇作，但改編自中國文學經典，整體風格趨向傳統，童芷苓的王熙鳳典範尚不遠。而魏海敏自一九九一年拜梅葆玖為師後，潛心於梅派藝術，才透過魏海敏文教基金會與國光劇團合作，推出了梅蘭芳未竟之作《龍女牧羊》，宣示了自己正宗梅派傳人的地位，要她從梅派青衣再跨足到荀派花衫，甚至學習童氏的表演風格，心理障礙可想而知。

二、演技的突破，在傳統京劇界中其實不那麼講求「演技」。說到這許多讀者或許會不以為然，戲曲演出怎麼會不講究演技。正確來說，京劇所謂的演技與一般觀眾概念的演技是不太相同的。不同於西方戲劇寫實主義戲劇的「第四面牆」觀點，在舞臺上製造幻境，讓演員與觀眾一同投入戲劇的世界之中。傳統戲曲從頭到尾就不企圖讓演員，甚至是觀眾入戲。嚴謹的行當、流派分類以及大量寫意規範的表演程式，都讓演員處於一個清醒的自覺。舉例來說，當魏海敏演出《玉堂春》的蘇三時，絕對不

是直接扮演蘇三這個人物。她首先必需要讓自己的表演符合青衣規範，再來是注意表現的風格是否符合梅派典範，最後才是蘇三。傳統京劇所有刻畫人物的方式，都必須化入所屬行當、流派的四功五法之中。演員與劇中人其實是存在著一段距離，如果演員演出時過於投入動情，在京朝派評論者的眼中反而是不恰當的。

王安祈還記得幼年時與母親一起看徐露的《瀟湘夜雨》（臨江驛），或許是劇情觸動了徐露的身世之感，唱得極為動情，甚至潸然淚下，王安祈與母親在臺下都能感同身受。

當時資深劇評家包緝庭恰好坐在母女旁邊，這位來自北京的資深劇評家轉頭跟一旁的友人說道：「這是不對的，唱戲怎麼能動情哭泣呢？」這種評判標準對於現代觀眾的觀賞習慣是非常不一樣的。

中國戲曲這種疏離性，西方戲劇界稱之為「疏離效果」，在現代劇場不乏吸收後加以刻意運用的例子。但在戲曲演出中早已是不可分割的一部分，戲曲演員在舞臺上傳情達意無不受此影響。在傳統觀念中，臉上有戲沒戲並不是評價演員優劣的標準。尤其是京劇的老生、青衣，表演就是要端正、雍容、大器，不能做出太細膩的表情，不然就失了身分。這與《王熙鳳大鬧寧國府》所表現的戲劇觀是截然不同的。

《王熙鳳大鬧寧國府》的表演法是經過對岸「戲曲改革」後的觀念，行當、流派都只是為了表現劇中人物的手段，為了更好的統馭全局，演員勢必要對劇中角色全心全意的投入與理解。當魏海敏接受了王安祈的提議時，也代表她接受了這樣的觀念，只有如此，才能從一個端莊典雅的梅派青衣，成為一個「以梅派為底蘊的全能表演藝術家」。

現在提到魏海敏的代表作，《王熙鳳大鬧寧國府》這齣戲絕不會缺席。但回首二〇〇二年王安祈提出這個想法時，其實是相當石破天驚。當今觀眾對魏海敏「舞臺上百變女王」、優游於傳統與創新之間的印象，實奠基於此。王熙鳳在魏海敏的藝術生涯中實居重要轉折點，有了這一步，也才可能有隨之而來的《金鎖記》、《孟小冬》甚至《豔后和她的小丑們》。

像初犯的王熙鳳

魏海敏接下任務後，開始時自然是追摹童芷苓留下的影像，但在童的基礎上，她有不少自己的創發。王德威曾在〈為魏海敏、曹復永而寫—京劇的「粉絲」站出來〉

一文中提及他的對兩版王熙鳳的感受：

錄影帶中的童芷苓潑辣狐媚，老太太數十年的功力，就是不同。但也許潑辣得過了頭，王熙鳳竟有點像是潘金蓮的表妹。魏海敏的詮釋也夠精彩，但她同時強調王熙鳳陰鷙倨傲的一面。

無獨有偶，有一位大陸觀眾跟魏海敏說：

看童芷苓演王熙鳳，是一個慣犯；看魏海敏演王熙鳳，像一個初犯。

兩段評論詼諧有趣，都點出兩人王熙鳳的關鍵差異。童芷苓本工花旦、花衫，閨惜嬌、潘金蓮之類的潑辣旦是其當行本色，這讓她詮釋的王熙鳳特別老辣陰狠，甚至有些過了頭。而魏海敏梅派的「大方、派頭」內化在舉手投足氣韻之中，讓她的王熙鳳自有一股掌理榮寧二府的雍容氣度，也柔化了她的陰鷙倨傲，展現出王熙鳳在這事件中應有的失落與傷痛。從這個角度來看，魏海敏的王熙鳳更符合現代女性面對丈夫

外遇的真實樣貌。

魏海敏在《王熙鳳大鬧寧國府》能夠盡情發揮演技之處，在於劇本提供了大量「雙重扮演」的空間，而這正建立在戲曲獨特的「觀演關係」上。戲曲舞臺上存在「內、外兩套交流系統」。「內交流系統」指劇中人和劇中人之間的對手戲；「外交流系統」指劇中人和觀眾的直接互動。傳統戲曲排練場上，常聽到排戲老師向演員叮囑：「別忘了照顧觀眾」，就是提醒演員別只顧著和劇中人對話，也要記得隨時照看觀眾，「把『戲』遞給觀眾」。這兩套系統在傳統戲曲裡，幾乎不能用「切換自如」來形容，已經到了「水乳交融」的程度，無所謂切不切換了。戲迷們看傳統戲曲時也是自然融入參與，幾乎察覺不到此現象的存在。

戲曲舞臺上的觀演交流，已經是一層假扮，而《王熙鳳大鬧寧國府》中王熙鳳的「假作賢良」行為，更為表演增添另一層假扮。事實上傳統劇目早利用這種交流方式提供演員更豐富的表演層次。如《霸王別姬》中虞姬對項羽強顏歡笑的表演；崑劇〈刺虎〉中費貞娥對一隻虎一面笑豔如花，一面咬牙切齒；《宇宙鋒》裡的趙艷容裝瘋時，更是存在三層表演層次（趙高、啞奴、觀眾）。

但比起《王熙鳳大鬧寧國府》，上述這些傳統劇目處理的情緒和戲劇效果還是比較簡單的。王熙鳳的「假作賢良」讓這個角色在「內交流系統」的真情假意之間就有許多層次，對尤二姐、賈璉、賈母、平兒、秋桐各自不同。王熙鳳每每在虛偽作態的罅隙間向觀眾流露心中真正情感，宛似變臉特技般的情緒轉折，在劇場中營造出多少笑聲與戲劇張力。這也無一不挑戰主演對舞臺表演的掌控能力。

童芷苓對於「內、外交流系統」的切換可說是爐火純青，作為二十世紀三、四〇年代上海灘坤伶代表性人物。她在荀派基礎上兼容各家，四大名旦的藝術皆有涉獵，還拍過電影，舞臺歷練扎實。無論是京劇虛擬寫意的表演藝術，還是影視個性化的刻畫人物技巧，都能游刃有餘。所塑造的王熙鳳完成度非常之高，後學者似乎只能追摹她的身影。

但只要比較兩人錄影，就會發現魏海敏在童芷苓這座高山面前，不僅添石加土，還能有所提升，做出更多表演層次。如尤二姐被王熙鳳誆入大觀園一場。王熙鳳惺惺作態對尤二姐唱著：「**不由我喜極而悲生**」時，唱腔還化用了程派唱腔的嗚咽之音。童芷苓這裡也打背躬，但沒有這樣的情緒轉折，而是觀察尤二姐有無識破魏海敏飾演的王熙鳳表情開始時如字面一般喜轉悲，但當她打起背躬時，表情又逐漸由悲轉喜。童芷苓這裡也打背躬，但沒有這樣的情緒轉折，而是觀察尤二姐有無識破

計謀。魏海敏對此的解釋是：要呈現王熙鳳在成功誆騙尤二姐後心中的得意。而一個表情的改變，就刻畫出不同的人物形象，相形之下魏海敏的王熙鳳的確更像「初犯」。

又如大鬧寧國府一場，在賈母誇讚尤二姐容貌的唱段中，童芷苓並沒有多做表情。但魏海敏在此處擺出了一副似笑非笑表情，既符合此時工熙鳳所要擺出的姿態，觀眾又完全可以感受到王熙鳳明明不悅卻無法發洩的壓抑情緒。

這些精采的創發，只有從王熙鳳的角度出發才能挖掘出來。魏海敏全心全意地進入「鳳辣子」的世界之中。在排練過程中，就可以察覺到她特別注意細節之處。如大鬧寧國府一場，當王熙鳳前來興師問罪時，賈璉急忙躲在了屏風之後。一直到賈珍、賈蓉頂不住壓力，才把賈璉拖出來。魏海敏排練時，忽然就開口問導演：「王熙鳳知不知道賈璉就躲在屏風後？」劇本中對此並沒有交代，也不影響接下來的情節，但魏海敏連這細節都關注到。代表她想要知道這個角色所有的一切，這是「人物分析」的基礎，是傳統京劇不那麼重視、而現代劇場奉為圭臬的表演方式。

多年後，魏海敏在訪談中提及飾演王熙鳳的體會時說道：

因為她想讓觀眾感受王熙鳳每個計謀背後的心理變化，看到她在哪一刻心灰意冷，終於心一狠，害死尤二姐。「她會這麼做是有原因的，不是因為劇本這樣寫。」

這段話恰恰印證魏海敏的「人物分析」已經突破劇本限制，進入到二度創作的境界。

在這齣戲中，無論是「氣度」、「京白」、「演技」都不僅是梅派的、荀派的、童芷苓的，更是王熙鳳的，魏海敏以比馬克白夫人時代更為成熟的姿態，攤開覆雨翻雲手，施展爭風吃醋才。在古典與現代的對接過程中，她踏出了穩健又漂亮的一步。

河南梆子味的賈母

在二〇〇二年的首演中，有一個很大的賣點，那就是特邀豫劇皇后王海玲「跨劇種」客串主演賈母。在當時是很大膽的安排，但這麼安排並不只是為了噱頭，也有整體劇場的效果考量。

當初角色分派上，除了魏海敏飾演王熙鳳外，陳美蘭飾尤二姐與劉海苑飾秋桐都

很快的定案，只有賈母人選很費思量。陳西汀的原作，賈母戲分不多，但王安祈認為，賈母作為榮寧二府領袖支柱，其舞臺分量必須足與王熙鳳分庭抗禮。國光的老旦雖然優秀，但仍不足擔此重任。為此王安祈煩惱許久，直到新春餐敘，不經意聽到戲劇指導朱錦榮說了一句「海玲的京劇唱得和豫劇一樣好」，頓時如大旱見雲霓，陳兆虎團長立即電話邀約，正忙於新戲排演的國家文藝獎得主王海玲，在愣了好幾下之後，竟也一口答應。因此王安祈趕緊為賈母新寫一大段出場的唱詞，編腔的李超老師還特地化用了河南梆子音樂，讓王海玲好好發揮。

果然，京豫雙天后攜手擦出的火花，炫花了劇場裡觀眾的眼睛。

王海玲的賈母表演穩重有氣勢卻又靈動，她把賈母慧黠聰明、洞察人情世故的一面刻畫得淋漓盡致，與魏海敏的王熙鳳有著絕佳的默契。王熙鳳許多心思動作，她都看在眼裡，只因疼愛這個孫媳所以放任，而王熙鳳也仗著寵愛而放肆。這才是榮寧二府前任掌家人應有的智慧。

二○○四年國光劇團帶著《閻羅夢》、《王熙鳳大鬧寧國府》赴北京、上海演出。考量到對岸京劇環境，王海玲自然婉拒了邀約，於是國光特邀對岸京劇院知名老旦幫忙，唱念自然比王海玲正宗，但與王熙鳳之間卻沒有化學反應。就連童芷苓版的

賈母，也只是個被王熙鳳玩弄於股掌之中的老太太，其存在感也遠遠不能跟童芷苓相比。

傳統常會以戲分多寡來論角色的重要性，因此只出現一場的賈母很容易被演員輕忽。但在總體劇場的觀念中，這角色的重要性絕不遜於尤二姐、秋桐這些重要配角。

即便王海玲的京劇不純正，但賈母有了堂皇氣勢，魏海敏的王熙鳳也才能棋逢對手，推動滿臺活絡。

二〇二〇年新冠病毒在臺灣疫情趨緩，劇場重新恢復演出，國光就推出《王熙鳳大鬧寧國府》作為「疫後第一戲」，特別請出已退休的王海玲，兩位天后再度聯手。戲迷們奔相走告，走進劇場欣賞臺灣培養的天后級演員同臺飆戲，時光流轉，藝術依舊，共同見證了臺灣戲曲的一頁芳華。

看不見的編劇與導演

由於陳西汀的劇本幾近完美，除了新寫老祖宗唱詞，並調整劇本順序把「聖老祖宗」當作中場休息前最大高潮之外，就沒編劇什麼事了。這讓王安祈在排練過程中，

有更多時間思考這齣戲的內涵：這是個好劇本，而這個劇本更大的特色是：「把演員推在第一線、編劇隱身在後」。大量銳利的唱詞念白不是編劇自我的表現，而是提供演員充分發揮的機會。沒有用任何手法掩蓋表演的本質，這是深切體會戲曲特質的編劇所做的處理。近十年來戲曲的發展有由「演員中心→編劇中心→導演中心」的趨勢，導演的手法越來越多，隨著科技的進步，劇場的「玩法」也越來越讓人目不暇給，在這樣的趨勢下，產生了很多好戲，然而，每當夜闌人靜獨自靜聽老唱片時，王安祈總會不自覺的興起一份「慚愧」的感覺，當「視覺氛圍」快要取代「唱念做打」的時刻，戲曲的本質在哪裡？許多戲導演精心構設的POSE畫面經常與戲曲身段無關，演員的唱腔韻味在這些戲裡更無足輕重，那麼，幾十年辛苦練功為的是什麼？

在這樣的風潮下，國光推出《王熙鳳大鬧寧國府》這樣一齣「不太玩花樣」，清楚純淨地讓演員發揮表演藝術的好戲，恰好能在徘徊於「傳統、現代」甚至「編劇、導演中心」的時刻，提供一些深刻的思考。這齣戲的劇本保障了品質，編劇卻把演員推在第一線。因此導演也不需要刻意追求劇場技法，而以凸顯表演為主要思考。「看不見的導演」應該是最成功的導演，至少在戲曲舞臺上應是如此。絕對不讓演員只成為編導手下的棋子。這樣的作法在傳統戲曲原本是順理成章的，但是在當前的趨勢

中，卻顯得有點刻意顛覆。因此李小平導演在《王熙鳳大鬧寧國府》中的手法顯得相當收斂，把所有的舞臺空間都讓給了演員。

但「看不見」不等於「不存在」，在不干擾戲劇節奏的前提下，導演在細節下足了功夫。如幕啟時在舞臺上孤坐於偌長的椅上的伶仃身影，一瞬間就引領觀眾進入榮寧二府的宅院氛圍。而為了不讓觀眾在場次轉換時中斷情緒，導演也不沿用傳統的落幕、緩鑼的方式。而是另編轉場曲，讓榮、寧二府中的眾多家僕婢女在舞臺上兼任檢場，自然轉場，也隱喻了大宅門的鬥爭不過是日常瑣事。這技巧在後來《金鎖記》裡有更進一步的發揮。

這還是只是利用劇作罅隙所展現的巧思，在許多難以覺察的細節中，導演也放了許多創意。

傳統戲曲服飾本來就自成一套符號系統，能夠象徵人物身分個性。順著這個概念，製作群讓每一件服飾都隱喻著王熙鳳當下的情感，如初出場時審問來旺、興兒時，內穿白服外罩紅紗，既符合人物處境（國孝家孝），又隱喻王熙鳳「明是一盆火」的性格。誆騙尤二姐，一如小說所述全身素白還外罩雪色斗篷，既是國孝家孝雙重孝服，也突出賈璉偷娶尤二姐行為的不合禮法。大鬧寧國府時身穿鵝黃女帔，以明

亮色調彰顯其八面玲瓏的手段。大鬧後改著亮藍改良旗裝，手拿手絹，則是顯示勝券在握的一派輕鬆。當尤二姐吞金而逝，身穿大紅女帔高喊著「妹妹」登場之際，更是烘托出勝者的喜悅之姿。這裡有觀眾反映，末場時間為夜半三更，王熙鳳身穿華服似乎不合理，這其實是不理解戲曲的虛擬寫意以及服裝的隱喻作用。

傳統劇場上一桌二椅妙用無窮，可以隨著擺放方式的不同，指涉不同的空間。但在當代劇場中，簡單的一桌二椅就顯得有些不合時宜。因此在多數新編戲中很少看到傳統的一桌二椅的運用。為了呈現《王熙鳳大鬧寧國府》的宅院風情，場上桌椅以古典傢俱為主，其中有一件臥榻，似床似椅，是王熙鳳主要的座位，李小平賦予它作為王熙鳳權位象徵的意涵。當秋桐在王熙鳳面前耍嘴皮時一屁股坐上去，就有許多的解讀空間（秋桐對侵犯王熙鳳權位而不自知）。更巧妙的是李小平在轉場時，讓家僕將臥榻從上場門搬到下場門，鋪上床單後，這臥榻就成了尤二姐的床鋪。鳳姐大位成為她的死亡之所，尤二姐死亡象徵意義也就呼之欲出。

這其實源於傳統一桌二椅的虛擬寫意美學，但在導演的提煉下，成為舞臺隱喻象徵。

當然，這種隱而不顯的象徵，多數觀眾是難以覺察的，在某次講座裡便有對岸教

授質疑這種手法的必要性。但王安祈認為從整體文學劇場的角度出發，即使觀眾無法察覺，但製作時編導仍必須要從總體劇場角度來思考。但先決條件是這些象徵隱喻不能影響到舞臺演出與觀眾理解，觀眾看不出來這些隱喻，不影響看戲體驗；但感覺到了，則深化了看戲層次。王安祈認為這種總體劇場的思考方式，是臺灣版《王熙鳳大鬧寧國府》製作上在童芷苓版之上進一步的發展。

王安祈對《王熙鳳大鬧寧國府》的劇本有如下的評價：

《王》劇結構謹鍊、節奏明快，語言更是機鋒銳利，唱詞看似明白如話，其實卻由深厚的文學功底孕育而出，而且這不是文人學者作詩填詞，是節奏感十足的戲劇語言；不是劇作家文采的表現，是人物塑造的手段與演員發揮演唱與念白藝術的基底。憑藉這樣的語言，一個個鮮明的人物活脫脫上了舞臺，全劇生動描寫一段「攤開覆雨翻雲手，施展爭風吃醋才」的過程，沒有用「表面化的女性主義」為王熙鳳加一些空虛寂寞的感嘆——這在京劇裡其實很好加，「點線結構、自剖心境」都是現成理論，可是陳西汀沒這麼做，倒不全為結構的嚴實，而是從人物談人物，大鬧寧國府的王熙鳳機關算盡勝券穩操，忙著出招的人哪裡來得及寂寞？戲飽滿到極點，「蒼涼」

是從滿座笑聲的背後悄悄透露的：一夫多妻制度下強悍如王熙鳳都只能以吃醋為手段確保家族地位，女性的悲哀何須多言？這齣戲不僅是小說戲曲史上的材料，重要性更跨越至兩性關係與社會制度研究。

王安祈坦言自己編劇「越白話越學不來」，因此這種通俗卻又犀利的語言風格恰正是她所歆羨的。這麼一齣「把演員推在第一線、編劇隱身在後」的好戲，是王安祈課堂上的教材典範。從小說到戲曲文體轉換的結構調整，不僅只是立在舞臺上而已，還更進一步深化人物形象，陳西汀「老作手」的功力嶄露無遺。

如大鬧寧國府一場，在原作中賈璉此時外出公幹未回，賈母也完全不知此事，並沒有參與其中。陳西汀妙手調整將賈母、賈璉都放到了這場戲裡來，經營出多方的戲劇衝突，把王熙鳳「攤開覆雨翻雲手」的玲瓏手腕展現得淋漓盡致。

全劇最精彩的還是賈璉形象的塑造，熟悉《紅樓夢》的觀眾會發現劇中賈璉似乎比原作專情許多，原作裡的秋桐較早入府，與賈璉打得火熱，尤二姐早被冷落，賈璉一貫地是標準的花心渣男形象。但若照小說直演，這戲後半王熙鳳對尤二姐的針對性就失去了力量。因此陳西汀讓賈璉與尤二姐一直情感深篤，在得知二姐墜胎時，還一

把推開王熙鳳。這動作讓本來自認勝券在握的王熙鳳陷入了沉重的失落感之中，對尤二姐自是恨之入骨。這麼一來，王熙鳳的針對性完全合理了。不過這麼一來似乎改變了賈璉拈花惹草的形象，而編劇厲害之處就在於劇末安排尤二姐在吞金前，想再見賈璉一面。此時賈璉登場唱：「終日裡守病人好不煩心。」賈璉終究還是那個賈璉，即便對尤二姐有情，最後他還是會煩的。於是接下來與秋桐鬼混，尤二姐絕望自盡，也就是順理成章的事了。

王安祈指出戲劇與小說敘事技巧不同，關於人物情感的變化，小說可以娓娓道來，但戲劇一定要有事件來觸發翻轉。陳西汀只不過稍稍延長賈璉對尤二姐的情感，就營造出這樣的效果，提供了翻轉的契機，這可以說是組織戲劇高潮的完美典範。如果有人批評《王熙鳳大鬧寧國府》不符合賈璉形象，那實在是分不清小說與戲曲文類不同。

另一個值得談的是秋桐。小說中的秋桐就是個無知粗鄙的丫頭。小說是這麼描述她的心態：「秋桐自以為係賈赦所賜，無人僭他的，連鳳姐平兒皆不放在眼裡。」對王熙鳳借刀殺人的伎倆茫然無知，這種直線條的角色連唱詞都不知道該怎麼寫。因為傳統戲曲的唱是人物的自剖心境，當無知到沒有心境可以自剖時，人物就失去了立在

舞臺上的本錢，因此同樣講這個故事的《紅樓二尤》，秋桐只能淪為插科打諢的丑角。

但在陳西汀筆下，秋桐粗鄙強悍依舊，但心眼裡多了好幾個竅，知道自己是王熙鳳手中殺人刀。「妳只管坐山觀虎鬥，看我為妳打敗眼中仇」的唱詞就是對王熙鳳的輸誠，但看似精明的秋桐卻在下一秒露出自作聰明的本色：「倘若是二爺到了我們的手，您可不能把您那整盆整罐的南京醋，嘩啦啦潑上我秋桐的頭。」她終究還是個愚昧無知的丫頭，但當這個角色笨得有層次時，提供了演員許多表演的空間，王熙鳳與秋桐對手戲的火花就出來了。

從上述兩個例子就可看出，陳西汀並沒有作翻案文章，只是將事件先後順序略作挪動，並細微調整了人物形象，卻大大開展了演員發揮的空間，只有吃透了原著精神與戲曲本質的編劇高手才能如此的舉重若輕。這是王安祈在教學和演講時經常仔細比較分析的內容。

《閻羅夢》、《王熙鳳大鬧寧國府》的推出，成功地扭轉了國光在藝文界的印象，也讓王安祈與團裡名角建立了厚實的互信基礎，尤其是魏海敏。由於過去兩人合作經驗不多，魏海敏直爽強勢的個性，讓王安祈與她關係有些生份。但在《王》劇演

出大獲好評後，魏海敏對王安祈更加信任。魏海敏向王安祈表示：國光成立以來，都沒有為她量身打造任何新編好戲，沒想到王安祈這麼為她著想。王安祈自然是客氣了一番，但心中默默說道：「妳是國光當家青衣，不為妳想要為誰想。」

從二〇〇三年首演後，《王》劇多次海內外重演，除了臺灣本島外，魏海敏的王熙鳳巡視過上海、北京、天津、新加坡等地。十多年來，戲愈磨愈精深，每次演出場氣氛熱烈，魏海敏便說過她在幕後等待出場時，都能感受到觀眾從樓上撲天蓋地傳下來的興奮期待呼吸聲，所以演出緊緊抓住全場，無一鬆冷，謝幕更到了爆點。一齣屢屢上演的新編戲，還能如此召喚出觀眾熱情，早已經遠超當時保存一部只演過幾次的好戲的期待，準老戲的態勢不言而喻。

三、《李世民與魏徵》

二〇〇四年，王安祈選擇了《李世民與魏徵》作為國光年度大戲。

《李世民與魏徵》是王安祈最佩服的編劇陳亞先的作品，與《曹操與楊修》可說是姐妹作，雖然早在一九九〇年代就問世了，但在對岸卻一直不受青睞。上海京劇院

曾經推出《貞觀盛事》，王安祈本以為是陳亞先的劇本，後來才知是同題材的不同劇本。《貞觀盛事》在大陸很受歡迎，但來臺演出時觀眾的反應不如預期，尤其其中一兩個在大陸必然獲得瘋狂掌聲的片段，在臺灣竟然一片冷清。這讓她陷入了兩岸戲曲審美觀的省思。

長久以來大陸新編戲都是臺灣戲曲界借鑑學習的對象，《曹操與楊修》裡如同刺蝟擁抱的性格交鋒與史詩氣魄相互為用，《徐九經升官記》、《求騙記》裡傳統道德與價值觀被小人物嘻笑怒罵玩弄於唇舌股掌之間，在觀眾的慨嘆與爆笑聲中，大陸戲曲的新意深深打動人心。然而二〇〇〇年後，王安祈的感受逐漸不同。幽默嘲諷的味道變了，許多戲以尖苛的「直斥」呼應著「反腐倡廉」的時興政策，史詩的外部框架在布景燈光中被誇大呈現，而人性的描繪反而趨於淺直。或許跟經濟起飛有關吧，戲越做越大，大製作、大場面、大唱段、大道理，「大」似乎成了追求的趨勢。上京院選擇了《貞觀盛事》，而不是《李世民與魏徵》，正體現了這種文化現象。

臺灣則相反，戒嚴時期「無私大我的書寫」早已退潮，文學藝術的主流轉入「個人私領域、內在情慾的深掘」，思潮的轉折在戲曲上的反映尤其明顯。近年來臺灣戲曲觀眾結構有很大改變，年輕學生成為劇場消費主力之一，這批新觀眾對戲曲的唱腔

身段、角色行當、流派藝術認識不多，但是他們有敏銳的鑑賞力，跳躍過唱念做打的專業評賞，與劇情、與人物作直接的心靈交通。這套逐漸凝聚中的新鑑賞觀，表達了一套不同於傳統戲迷的要求與期待，傾向於「個性化的藝術」，不必「大論述」，心靈幽微處的情思搖漾才能引發共鳴。

在大陸明顯式微的崑劇，近年能夠成為臺灣文化新時尚，根據王安祈的觀察，原因之一正是崑劇「內旋式」抒情法擅於鉤掘「心曲之幽微」，正好配合此地文藝風潮。

於是，她想到了陳亞先的《李世民與魏徵》，以抒情筆調演繹歷史大戲，以女性書寫鉤抉君臣關係，更在治國宏願中摻入深層隱私，是這顆遺珠最迷人的深刻之境。

男性劇作家的女性書寫

在王安祈眼中，《李世民與魏徵》是以女性思維處理男性的治國安邦大戲。對於劇中兩位男性角色的君臣關係，男性編劇陳亞先卻寫得一如男女戀愛相交，兩人相互愛慕欣賞，但是遇見大關鍵以及小心眼的碰撞時，各自放不下身段，一個欲迎還拒、

欲拒還迎，一個欲去還留、欲留還去，全劇幾場戲都通過這樣的人物形塑，營造出徘徊纏綿的迷人韻致。而這番男人之間的糾纏，竟出奇的布置在「古琴、月色、瓜棚、春郊」環境中，春日遲遲、灞陵相別，流光灩灩、東籬撫琴，哪一場不像水墨淪鬱的山水國畫？錯綜複雜的人際關係，竟然以古雅明淨、澄澈空靈的面目出現！抒情筆調、典雅氛圍，為戲劇增添添幾許嫵媚綽約之姿，這是一部從小處著眼透視大論述的抒情戲，鉤陳出精微的人性糾纏以及搖曳生姿的特殊氣韻。

這兩位戀人般的君臣由誰飾演？團裡有人建議用老生、花臉組合，但王安祈覺得行當、嗓音若差別太遠，就無法呈現性格中的相疊相吸處。於是想到了與自己合作多次的老友吳興國，特邀他飾演李世民，以不掛髯口的老生應工，魏徵自然由國光劇團的唐文華飾演，兩位都是老生，王安祈不怕角色行當重複，要的正是兩人本身的氣質對於劇情的投射。吳興國二十年來跨足京劇、舞蹈、電影、現代戲劇，創立「當代傳奇劇場」，激發「藝術越界」和「古典與現代混血」的觀念，對臺灣藝文界有深遠影響，這番創發經歷與個人英挺氣質相配，恰恰是英姿勃發的開國明君，有遠見、有氣度、有才華、有魄力，卻因傲氣而難免直拗，而唐文華可以體現馬派、麒派、高派不同的人物類型，無論俏皮油滑、老辣世故、桀驁不馴或直率激昂，都能有生動發揮，

是京劇當紅老生。兩種氣質、兩般品調，卻一樣出色。。

跨界經驗豐富的吳興國大膽地演出兩人的「曖昧」，在這個貞觀明君身上，化用

三分風流倜儻的小生身段，讓兩人攜手遊春，說不盡的旖旎情景。而藝兼多派的唐文

華，則以圓熟老練的演技刻畫這個骨鯁臣嫵媚多姿的一面，兩人共同呈現君臣之間的

「纏綿韻致」。

陳亞先能以女性思維處理男性關係，對於劇中幾位女性人物，更能深刻展現其靈

巧的智慧，李世民妻子長孫皇后與魏徵妻子，不是以正面勸說的方式或含辛茹苦忍辱

負重的形象呈現「成功男人背後的女性」，而是以敏銳細膩的心思與四兩撥千金的幽

默語言，適時的、舉重若輕的給予點示開解，因此展現了較身邊男人更為清明睿智的

境界。對於男性的世界，她們像是站在一個更高的位置上，關心俯瞰，甚至播弄操縱

（善意的）。如果要以一幅畫來概括全劇的精神，王安祈嘗試這樣的構圖：男性棋局

對奕，女子們在後方高處玉手調箏，手揮五弦，目送征鴻。因此她新寫了這樣一段

「奕棋、彈箏」的戲，將這個意象提煉出來。長孫皇后也特別邀請到魏海敏。勢均力

敵的演員同臺競技，才能把人物關係做細膩刻畫。因此「二王一后」同臺飆戲，成了

全劇賣點之一。

治國安邦的深層隱私

不過這個劇本最打動王安祈的還是在陳亞先人性幽微之處的刻畫。沒有把宏圖壯志解釋為稱霸私心，是陳亞先在《曹操與楊修》一劇中對曹操的深刻詮釋，同樣的（也可以說是相反的），在《李世民與魏徵》裡，他竟不忘在李世民定國安邦的宏圖大願中摻進幾許個人私慾，這是《李魏》最珍貴之處。

劇中衝突的關鍵人物，是當年有恩於李世民而後卻居功腐化的龐相壽，魏徵站在治國的立場想嚴懲他，而李世民卻想保全救恩公以成就仁君之名，戲劇的矛盾由此展開。本劇最高的成就不在於寫出了「求諫難、納諫不易、進諫更難」的心理，而是在曲折的情節發展中，編劇不知是有意還是不自覺的，竟流露了李、魏二人內在的深層慾望。

面對犯了王法的恩公，李世民考慮的不僅僅是人情與理法，他所顧惜的，與其說是龐相壽的救駕之「恩」，倒不如說是他自己的仁德之「名」，所謂的仁義恩德，說穿了也不過是另一層次的沽名釣譽！最後魏徵循「理法」之途懲治了天子恩公，同時又用機巧智謀成就了君王的仁義之「名」，實可謂對人情洞悉入微，莫怪李世民唱

「這一拜拜出個萬民稱頌」之時是這般的雀躍欣然！

在王安祈記憶中，從不見任何一位劇作者膽敢這麼真實的剖析出貞觀明君的內心深處，而當深層慾念和治國之志二者之間不發生矛盾衝突時，自然可以喜劇收場了。

魏徵雖有攢紗帽之剛直耿介，但相較於楊修之強逼主子認錯服輸，實可謂善體君心又技法高明，「君臣相知、如魚得水」這千載難逢的風雲際會能夠在李、魏二人身上展現，實非無因。

魏徵雖然諍諍鐵骨，卻不邀忠烈之名，反在大處顧全君王尊嚴，可算是深明君臣相處之道，分寸拿捏毫不差。不過他也有心底隱私，他的直言為諫，固然是為報國，但對一才智之士而言，「得遇與否」恐怕才是更切身的，這點在他先後事二主的經歷中顯然可見，戲一開始他哭祭太子的一番造作，還不是要牢牢把握這次「擇明主」的良機。及至攢烏紗之後，想要隱退卻又流連，固然是捨不得蒼生百姓，但其中當然也隱含了對個人際遇的關切。

在治國安天下的偉大抱負理想之下，編劇處處不忘凸顯人之為人的本性，這才是這齣戲能真實生動的原因。

在導演李小平的統籌調度下，調適大唐盛世的歷史格局與心靈深處的幽深婉曲兩

種風格。雖然李小平導演手法相當收斂，但在細節處同樣可以看出他獨特的風格，這與題材類似的《貞觀盛事》對照來看更是清晰。

兩劇都有李世民與魏徵朝堂上發生衝突，而後各自月下懷人，情牽彼此的情節。

《貞觀盛事》採取了最常見的「分割舞臺」的手法，讓李世民與魏徵各據舞臺一隅自剖心境。但《李魏》則有更進一步的變化，一開始雖也是分割舞臺，但導演透過走位讓李世民與魏徵兩人的空間從分割到重疊，最後交錯互融。可以這麼說，日外，在空間與身段都能相互呼應互動，更深化了兩人情感上的糾葛。這讓兩個角色除了唱詞後國光擅長的「虛實交錯、時空疊映」的舞臺風格，在《李魏》中已經初見端倪。

雖然《李世民與魏徵》票房相當的傑出，尤其「二王一后」三位大名角的攜手合作更是菊壇盛事。但兩年來的磨合，國光逐漸累積了足夠的創作能量，就在同年王安祈推出了自己第一部原創的小劇場京劇《王有道休妻》，預示了「原創」將是國光的發展主力，接下來《三個人兒兩盞燈》、《金鎖記》等作品相繼問世。處在「復刻」、「原創」轉換階段的《李世民與魏徵》便較少為人所討論，但仍是值得記上一筆的佳作。

小結

二〇〇四年國光劇團將《閻羅夢》、《王熙鳳大鬧寧國府》帶至京滬演出時,王安祈提出了「上海原創→香港轟動→臺灣再現→回流京滬」之說,揭示了「原生」與「創發」的微妙關係。這些劇目雖然都非臺灣原創,但都彰顯出鮮明的臺灣劇場印記。事實上,這次演出不僅只是劇目回流至原生地演出的意義而已,對大陸劇壇也是有所刺激的。多年來不曾於中國大陸上演的《王熙鳳大鬧寧國府》,在國光到大陸演出過後不久,二〇〇七年浙江寧波小百花越劇團便將這個劇本移植,由當家旦角謝進聯主演,此劇在第十屆的浙江戲劇節獲得劇目大獎,謝進聯則獲得優秀表演獎,成為她的代表劇目之一,還因此生發了《鳳姐》一劇。二〇一二年童芷苓之女童小苓也按其母的路子在上海重演此劇;二〇一九年北京京劇院也推出此劇,由青年花旦王岳凌主演。

在此之前只演過幾次的《王熙鳳大鬧寧國府》,能夠在二十多年後被大陸劇壇重新看到,這次國光重新搬演應是關鍵。在對岸,網路評論也都認為《王熙鳳大鬧寧國府》是魏海敏的代表作之一,與童芷苓版各擅勝場。

「引進大陸佳作」創作出屬於臺灣的模式與思維，可說是王安祈與國光合作初期所採取的策略。《閻羅夢》、《王熙鳳大鬧寧國府》、《李世民與魏徵》雖然都是大陸作家的作品，但是從選戲開始到改編、到製作完成，大部分體現的都還是臺灣藝術界的審美鑑賞觀與文化思潮。好劇本讓好演員、好導演都有好的發揮空間，保證了演出品質，快速地讓國光劇團站穩了腳跟。正如王安祈所說：「只要一齣好戲，劇團的氣勢就可以崛起。」

知名劇評人吳岳霖在二〇一八年評價道：

劇團創作脈絡的重要銜接點。

《閻羅夢》、《王熙鳳大鬧寧國府》作為基礎所累積出的創作自信有關，並成為國光

國光劇團能夠形成「臺灣京劇新美學」的「在地製作」與「當代思維」，理應與

精準地說明了搬演這些大陸劇作的成功經驗對國光日後原創製作的深遠影響。諸如「內向凝視」、「意象劇場」、「危險的女性」等國光特色，在這幾齣戲中都可以看到端倪。

二

危險的女性
——鏡照詰問
迴波千旋

李銘偉

王有道休妻
三個人兒兩盞燈
金鎖記、狐仙故事

王瓈玲教授曾以「危險的女人」為題論述，指出女性形象在晚明已有新穎多元的深入刻畫，一直到清代戲曲小說，都有很多溢出常軌的女性。所謂「危險」，指的是才學過人，改扮男裝之後的表現遠勝男性。例如《喬影》，女扮男裝上京科考，例如《再生緣》，孟麗君靠才學為父親和夫家申冤。而王安祈認為這些女性形象自明代以來雖有一定的獨特性，但這些「才女」仍是男人理想中的女性，對現代的觀眾來說，仍很「安全」。王安祈希望國光新戲不只延續這樣的正統，必須挑戰京劇看戲的「安全地帶」，才可能擴大觀眾層面，也才能擴大京劇的表現力與情思內涵，更貼近當代審美觀。她想到以女性的情慾流動為切入點，以小劇場形式來做《王有道休妻》，藉由小劇場另類、實驗、顛覆、前衛的特性，提供京劇創新的空間，並且為京劇導入現代性的美學觀點。於是二〇〇四年開始，連續多位危險女性相繼登上國光舞臺，京劇舞臺。

一、《王有道休妻》

《王有道休妻》的創作，起因於王安祈在臺大課堂上講述傳統京劇《御碑亭》故

事時學生的反應。

王有道的妻子獨自走夜路，碰上傾盆大雨，她急忙躲進御碑亭避雨。不想緊接著又進來了個青年書生，她想衝出亭外，但雨實在太大了，只好與書生共處一宵，好在一夜無事。天亮雨停，她回家對丈夫說一夜經過，丈夫大驚：青年男女共處一宵，怎可能一夜無事？這樣的妻子留她不得！於是，王有道含悲忍淚，寫下了休書。

這是傳統京劇《御碑亭》的劇情大綱，梅蘭芳經常演出，做表含蓄，講究端莊典雅、怨而不怒。

王安祈從小就看這戲，一直沒覺得什麼不對勁，直到在課堂上對學生講這故事，才驚訝的發現，這麼一齣正工青衣戲，竟成了年輕人心目中的爆笑喜劇，一時之間好尷尬！不是說故事的人尷尬，而是經典名劇的尷尬。經典名劇的唱念表演是後人摹擬學習的典範，可是它的劇情卻和時代觀念有這麼嚴重的隔閡，面對這麼大批「文化遺產」，我們該怎麼辦？一律停演，全部新編？還是演出前三令五申提醒觀眾：「只准聽唱、只准看身段，別理會劇情」？這兩條路好像都不太妥當吧？

王安祈想以嘲弄的筆調呈現丈夫的迂腐，但下筆時驚覺連嘲弄都已過時，於是筆鋒一轉，試著挖掘女性內在。不改劇情、不改結局，卻細膩探索古代女性內心連自己

都摸不透、看不清的幽微之情。雨夜，御碑亭，像是使她向內凝望、逼視自我的關鍵，但即便看到自己的情感深處，也無力改變，我們只知道，此事件之後的每一個雨夜，她內心都會泛起一陣漣漪。

顧正秋的探問

看起來沒改劇情，但這已經是巨大的顛覆，因為演出了女性原本不敢面對的內在。王安祈寫的創作理念，刊登在聯合報副刊，沒想到當天竟接到顧正秋老師電話。

顧正秋很好奇地問：「要顛覆什麼呢？《御碑亭》這個戲是梅先生的代表作，我沒有直接跟梅先生學過，可這是梅派很重要的戲，正工青衣，要端莊溫厚，不知妳想顛覆什麼呢？」顧老師的聲音甜美動聽又客氣溫柔，但王安祈很緊張，趕緊向顧老師報告了學生的反應，說明清代編的《御碑亭》反映的是當時的性別觀念，當代觀眾怕無法產生共鳴。電話那端的顧老師，輕嘆了一口氣，說：「哎，真可惜，我的琴師現在不拉了，否則我就演給大家看看。」

電話掛斷之後，王安祈愣了半天，顧老師一九五三年就已經退隱，到那時二〇〇

四年，足足半世紀，大師沒有忘情於戲，而且對京劇仍這麼深情。王安祈覺得非常敬

佩，顧老師對京劇癡迷鍾愛，京劇的人生觀已內化為她的價值，而一輩子的信仰竟有

人要顛覆，王安祈想，顧老師一定很心痛。

顧正秋三字在王安祈筆下佔足了分量，但王安祈從沒想過能有機會與大師認識。

一九八一年國軍文藝競賽（俗稱競賽戲），顧正秋和王安祈同時受邀為評審，王安祈

那時還是二十幾歲博士班學生，在顧正秋、孟瑤、王靜芝、張光濤、吳延環等評審團

裡不太敢說話，靜聽前輩們談戲，那時就感受到顧正秋大師退隱已久卻仍滿腔熱情。

後來到一九九〇年，王安祈編寫京劇《紅樓夢》，顧老師就跟王安祈提起她以前在上

海戲校演過黛玉，可惜當時太小，什麼都不記得。後來國光《三個人兒兩盞燈》上演

時，顧老師在報上看到消息，也打來電話，說齊如山曾在臺灣幫她編過同樣的故事，

叫《征衣緣》。王安祈覺得很榮幸，這樣一位大人物竟然會被幾部國光新戲觸動情

懷，來電聊戲，對戲迷來說，這是多興奮的事啊。

不過王安祈沒有顧正秋老師那麼有自信，她想像，如果顧親自登臺主演傳統《御

碑亭》，觀眾一定會被大師風采懾服，一定能感受梅派塑造古典女性「哀而不傷，怨

而不怒」的魔力，但當代觀眾並不會因為主演的藝術風範而認同劇情，大師愈是迷

人，觀眾愈覺得可惜，京劇有這麼優雅美好的表演，劇本卻無法與當代接軌。

這是王安祈根據自己一輩子的觀察所發現的事實。王安祈五歲踏入劇場，就開始調查觀察，因為她在劇場裡太特殊了，一堆中老年人群中的「小妹妹」，並不相識的老觀眾們好心的圍著小妹妹講解劇情，告訴她忠孝節義的可貴。直到她都三十好幾、當起大學老師了，還有觀眾叫她小妹妹。王安祈親身感受到傳統京劇觀眾的老化與觀念的執著，所以她從不認為京劇的沒落式微是因表演虛擬寫意沒有布景，或是因為當代演員演不出傳統的美，她早就認定問題出在劇本。傳統戲曲雖具有「文化資產」的價值，但若劇本情思無法扣緊時代脈搏，就無法成為「當代新興劇場藝術」。這是她從小觀察感受的心得，是她強調戲曲必須現代化的動機。

而在傳統面前她仍是膽小的、敬畏的，所以強調新編的《王有道休妻》是小劇場，不是正統，是在搞顛覆、做實驗。她還擔心新觀眾根本不知《御碑亭》為何物，不知顛覆的對象，所以演出前特別安排演講，述說京劇傳統。剛好那時臺大戲劇系林鶴宜主任主辦學術研討會，以「王安祈的戲曲編劇」為一大主題，和演出相配合，做了這場由學術出發卻不強行灌輸學生必須回歸傳統，反而主動擺出傳統必須重探的態度的新製作。

古雅文辭搞顛覆

一方面用嘲弄的筆調寫丈夫王王有道迂腐的行為，王安祈另一方面試著思索女性心理的另一種可能。長期被禁錮在傳統觀念中的妻子，當她偶然離開深閨內室，和陌生男子共坐在亭子裡，坐在天地風雨中，此刻，除了驚恐擔心，她還會不會有突發的奇妙念頭？那書生是正人君子，但是在狹隘的空間內，也忍不住偷看女子沿著髮絲貼著衣衫抖掉雨水的姿態──這是何等嫵媚甚至性感的姿態？男人見了，眼睛一亮，而女子發覺有人偷窺，這「被偷窺的滋味」又是如何？

先由書生唱：

雨汙泥染難遮掩，

石榴裙下瘦金蓮。

水泠泠、清淺淺、潋灩灩，

透水荷花、春意盎然。

我只知、書中自有玉容豔，

從不曾、與佳人、咫尺相接、摩踵擦肩。

莫非蒼天垂憐念？

真個是、留客雨、送潮風，雨留客、風送潮，滴溜溜、疏剌剌，滴溜、疏剌、留客、送潮，這光景、書生情何堪、書生情何堪？

王安祈用古典雅致的韻文，寫出書生內心的波動。這是女性為主的戲，但書生也不是類型化人物，深夜雨絲迷惘中，一更天，二更天，他正襟危坐動也不敢動，只能盯著自己足尖，而到了三更，對方的動靜使得他忍不住偷看，從對方足下金蓮開始偷窺，書生感受到「水泠泠、清淺淺、瀲灩灩」，大量疊字反覆形容，讓觀眾從綿綿密密的語感之中碰觸書生內心的顫動。眼光稍稍往上，他不禁驚嘆眼前女子竟似一朵透水荷花，春意盎然。書生內心的悸動與猶豫，看與不看間的猶豫，王安祈除了繼續用疊字之外，還以「留客、送潮，送潮、留客」的反覆為形容，也兼有隱喻。就是用這樣的古典押韻文詞，來傳遞不一樣的情感。

發覺自己正被偷窺的孟月華是什麼反應呢？王安祈讓她這樣唱：

到三更、他那裡、才有動靜，

昏沉中、靈光乍現（夾白：是他！）是他雙眸眼底、湧起波瀾。

原以為、書蠢呆、志誠漢，

原以為、今夜晚、要伴風伴雨、枯坐一宵寒。

他以為、暗偷窺、鬼神不曉，

又誰知、他眼波才動、我心怦然。

誰也沒料到，孟月華一開口竟是「到三更、他那裡、才有動靜」，這女子微妙的心理，一句話就被挑出來了。這句詞看似白話，但符合京劇「板腔體、詩讚系」的語言旋律，十字句破折為三三四，而王安祈認為京劇的唱詞，可以典雅、也可以「詩意的白話」，總要以抒情達意為優先，讓觀眾在第一時間當下掌握情緒，這句「到三更」就有這樣的效果。

再往下孟月華因這眼光而回想起另一次被偷窺，也是用這種文辭語感。那是新婚夜洞房中，新郎王有道隔著著紅蓋頭對自己的偷窺……

這般滋味、也曾有，

新婚夜、洞房中、紅燭雙燃。

夜闌更深客歸去，

二人並肩坐床檐。

他不動、我不言，

靜聽樓頭更鼓傳。

隔蓋頭、影暈暈、昏紅一片，

分明覺、靈光閃、是他眼角餘光將我瞥、一雙眸子情意傳。

幾分兒驚恐、又幾分羞怯睍睍，

止不住、顫巍巍、又有些兒醺醺然。

而發展到這裡，導演有了新想法。

導演的實驗：兩人共飾一角

劇本寫的是深邃的內在幽微情愫，要怎麼表現呢？導演李小平覺得如果全由一位演員用唱抒發，容易板滯，建議在陳美蘭飾演的溫婉孟月華之外，另創造一個虛擬的孟月華，由朱勝麗扮演。兩個人「同臺同時同步同飾」孟月華，彼此或相疊或糾纏或拉鋸。

小平導演坦言，在現代小劇場裡兩人甚或多人共飾一角的手法不算罕見，但是京劇，這絕對是第一次。

另一個實驗手段是御碑亭擬人化，這是王安祈原已想到的，而導演安排由優秀丑角謝冠生主演，做了極為靈活的處理。丑角沒有唱，念白依舊是「詩意的白話」：

別瞧我長得不起眼，身材雖小，眼界甚寬；有蓋有頂、無窗無門，耳聽四面、眼觀八方。

旅客行人，商道之必經；文人雅士，吟詠之主題。

姻緣巧遇，莫不因我而起；升遷貶謫，又都以我為關卡。

擋不了風、遮得住雨；望得見月、留不住雲。

說我大用，實則無用，若說無用，大凡世人不敢想的、不敢做的，到了我這裡，

就都敢想了、敢做了。在這蒼穹宇宙之間，我有這麼一點小貢獻，卻當不得大用

場。真所謂：滄海米一粒，人間大場域。

我，御碑亭。

別笑，笑什麼？笑我這小小的亭子，出場的架勢不小是吧？

說我小？上自典籍史書，下至戲文小說，誰都少不了我：

楊玉環、貴妃醉酒、是百花亭，

張繼保、天雷劈死、在清風亭；

鳳儀亭、貂蟬曾被呂布戲，

風波亭、岳武穆奇冤、千古傳。

這可都是我的同行前輩，您說，我最羨慕哪一位啊？

自然是：一場春夢牡丹亭，多撩人哪？

這段御碑亭的定場白口，建立了他的全知卻又專屬於亭子的「姻緣巧遇，莫不因

我而起￹；￺升遷貶謫，又都以我為關卡」的獨特視角。謝冠生拿到劇本第一句話是：

「好文學啊！但節奏感很強，不難背，很好念。」

亭子的視角關係著整臺戲的「運鏡」。〈亭會〉像是觀眾透過亭子的視角觀看亭中男女，亭子有一點期待，也有一點促狹，而下面這一段，孟月華帶著休書坐車回家，同時交錯穿場而過的是金榜高中的新科進士。王安祈讓丑角擬人化的御碑亭居高臨下俯瞰人世：

天地一戲場，看棚幾多層。

生旦淨丑穿梭過，榮辱升沉似轉輪；

悲歡離合只一瞬，喜怒哀樂彈指中、彈指中！

長安花洛陽花，笑看一回又一春。

年年歲歲花相似，歲歲年年人不同、人不同！

王安祈自己很喜歡這類詞的況味。亭子看到的是人生所有的事情，榮辱升降，生

死離合。唱詞就像是一個鏡頭。所以整齣戲的「運鏡」，忽而是扣緊劇中人的特寫鏡頭，忽而又拉開綜觀全局，所謂全局也不只是視野上的全局，更是人生的全局。亭子以拉出不同層次的視角，可以看到人生歲歲年年流動的不同感受。

導演的畫面也有很類似的巧妙安排。有的時候明明是講這兩個人的事，忽然戲裡的所有人物都出來了，代表一種輿論、世人的看法。他的畫面也像鏡頭一樣，有時會扣緊主角，也會拉得更遠更大來看整齣戲。時間空間的軸線可以任意穿梭，這原是京劇的本質，只是一向理所當然的被運用，反而受到忽視，這部新戲刻意強化這一層，

除了鏡頭的忽而特寫、忽而遠距之外，戲裡還提到「梅蘭芳」的意象。藉由虛擬的亭子之口，把時間軸線拉回「三百年前」，當然，這三百只是代表多數、長時間，從前的從前，並非寫實，以「後設」的姿態，把傳統老戲梅蘭芳《御碑亭》涵攝在這部新編戲裡。讓古今人物的行為相互對照。當時舞臺投影了一張梅蘭芳演《御碑亭》的劇照，點出自古以來就有這麼多女子被要求形塑「哀而不傷，怨而不怒」，這位專演女性的男演員，演這類女子最為傳神，而如今我們在這臺戲上搬演的，雖然也是一樣的故事，一樣的情景，女人被期待的形象也是一樣，但是我們開始去翻攪一些從沒被翻

出的心情，說一些之前沒被說的故事。

咱們不唱京劇啦？

當劇本完成，交給李超老師編腔時，李老師問了一句：「咱們不唱京劇啦？」

李超老師擔任《王有道休妻》的編腔，這是王安祈編的劇本第一次請他編腔，第一次的合作，王安祈很仔細地跟李超老師說明陳美蘭跟朱勝麗，一個青衣一個花旦，「同臺、同時、同飾」王有道的妻子孟月華，所以為兩人寫了同樣的唱詞，可是唱腔上希望陳美蘭在唱的時候，朱勝麗是用念的，或者用另外一個腔調斷斷續續地插入。

這種唱法是傳統京劇從來沒有過的，所以要請李超老師先把陳美蘭的腔按照孟月華的詞編好，編好以後，再來區分哪幾塊哪幾句哪幾塊，是溫柔敦厚的陳美蘭的青衣所唱，另外哪幾塊、哪幾句或是一句中的哪幾個字，是由內心活潑跳蕩的朱勝麗來唱，兩邊切換。

同步的部分大都是陳美蘭為主，而朱勝麗是穿插在裡面用念的，不一定念整句，也許只念其中幾個字。此外，朱勝麗的部分，也許用念的，也許請李超老師再編一些

腔搭在上面。所以整個戲裡旦角的唱，尤其是在〈亭會〉這一段，一共有四種層次，等於一段腔編好以後再做三種變化：先切割誰來唱哪幾部分，也可能是同步的，而同步的部分可能用念的，或請李超老師再編幾句零散的腔搭上去。

這種編法，李超老師很困惑。李超老師出身自中國京劇院（現已改稱國家京劇院），對他來講，中國京劇院這五個字是一輩子忘不掉的金字招牌，他曾在那裡許多年，而且參與過樣板戲的時代，所以他對正統的京劇以及革命現代京劇樣板戲都非常引以為傲，樣板戲有很多是他與哥哥李門編的腔。

能夠跟李超合作，王安祈很興奮，因為他本來就很崇拜李門、李超兄弟兩位，當年兩岸解嚴，中國京劇院第一次來臺灣演出，杜近芳演的《白蛇傳》，戲都還沒開始演，國父紀念館的字幕光是打出「文場：李門、李超」幾個字，全場觀眾就掌聲如雷。

那一刻王安祈就坐在現場，非常興奮，因為老戲迷們長期偷看大陸京劇錄影帶，在劇名之後，經常就出現「文場：李門、李超」，李超這兩個字，對王安祈來講就像是嚮往許久的偶像。所以排《閻羅夢》見到李超老師時，王安祈說：「簡直要跪下了」，而《閻》劇李老師不是編腔，是文場領導、京胡操琴，到了《王有道休妻》，

李老師編腔並操琴，想到自己的文詞由偶像編成唱腔，王安祈覺得太感動了。

但李超一聽王安祈要編這種「怪裡怪氣」的唱法，第一個反應就是說「咱們不唱京劇啦？」他這句話問得很客氣，可是明確表達了劇本唱詞對京劇正統的衝撞。

好在李超老師知道王安祈喜歡京劇，了解京劇的正統，也了解他們兄弟曾親身參與的「戲曲改革」和文革時期樣板戲，所以願意敞開心胸合作，面對王安祈所寫的這一句超長唱詞：

「竟只有、七分驚恐、兩分窘迫，唉呀呀，另一分怎是這嬌怯怯、羞答答，還有一丁點兒的喜孜孜、情態纏綿，說不出的滋味在心間、在呀嘛在心間」。

李超老師願意耐性聽王安祈解釋，王安祈說：「王有道妻子發覺對面的陌生男子在偷看自己，深夜，荒郊野外，四下無人，大雨傾盆，本以為自己會驚嚇，沒想到非但沒有驚嚇，她還覺得有幾分喜孜孜羞答答，嘴角止不住微微上揚。李老師您能理解女人這種心思嗎？（李老師搖頭，王安祈不管，繼續說）我故意夾雜疊字、虛字、語氣詞，『嬌怯怯』『羞答答』『喜孜孜』『唉呀呀』『在呀嘛』，而且這是一整句，

超長的一整句，一個句子裡幾次音節破折，那是斷續暫停，不是完結。（李老師眉毛挑了好幾下）我希望從文字的改變，突破京劇規範，刺激李老師您編出纏綿的韻致，完整一長句的纏綿。王有道妻子此刻的反應不能直接大聲唱出來，所以和一般的抒情不同，我把它叫做『心緒流蕩』，像一根情絲（情思）、絲絮（思緒），從內心底層，從潛意識裡乍然湧現，在心頭飄盪，綿延，揮不去、斬不斷。李老師您的唱腔就要這樣，甜蜜，害羞，纏綿，不要頓挫有致，不要大聲宣洩，要顫顫巍巍，若隱若現，卻又綿延不絕。（李老師快哭了，王安祈卻又追加一句）還要表現出這是她從沒想過、不敢想的念頭，她沒被對方的偷窺嚇到，卻被自己突然湧現的情思嚇到。」

一連串的解釋之後，王安祈又補了個例子，那是李老師熟悉的《西廂記》，田漢編劇故意連用好幾個五字句，不合京劇常規，卻刺激張君秋唱出新腔又傳達情緒。

也許張派《西廂記》的例子很有說服力，李老師編出來了，而且編得很好，仍是京劇，悅耳動聽的京劇四平調，只是裡面有很多變化，而且通過陳美蘭、朱勝麗不同的演唱，真像是一個人的兩重內心，相互欣賞（我孟月華竟有這樣的念頭），也相互拉扯（我可以有這種想法嗎），從來沒有京劇這樣唱過。所以當時王安祈做這個小劇場顛覆的時候，既面臨了代表正統的顧正秋老師的擔心，過程

中也有李超老師心情的轉折。

勾出人心底層的感情

戲演出時，貢敏老師來看戲。

貢敏老師是國光首任藝術總監（一九九五至一九九八年）。國光在二〇〇二年王安祈擔任藝術總監的宣告記者會上，邀請首任總監來致詞。貢老師在會上對王安祈的形容：「很愛搞怪，但她真的懂傳統，非常懂」。

王安祈覺得貢敏老師真是懂她，知道她不是憑空地搞怪，是因為長年浸潤在京劇中，知道京劇的美，但也深刻地感受到京劇必須要變。所以對於王安祈來當總監，貢老師很高興，王安祈也非常重視貢老師的看法。

貢老師看了《王有道休妻》後，說：「顛覆得不夠徹底，應該〈亭會〉之後就跟著書生跑掉。」不過，王安祈覺得孟月華並不想離家私奔，也從未愛上亭子裡的書生。書生只是個觸媒，孟月華只是因為書生看自己的眼神，驚覺到生命的美好。

王安祈想到的是《牡丹亭》，〈遊園〉梳妝，杜麗娘對著鏡子「停半晌整花鈿，

沒揣菱花偷人半面，迤逗的彩雲偏」，王安祈非常喜歡湯顯祖的這幾句，那絕對不是杜麗娘活到十六歲第一次照鏡子，這是非寫實的，在鶯啼婉轉、春臨大地的情境中，準備踏出閨房門的杜麗娘，對鏡驚覺生命竟如花一般的美好，又如花一般的短暫。這是《牡丹亭》最動人的一段，可是王安祈覺得《牡丹亭》此處身段設計沒有表現出杜麗娘內心的悸動，只有春香拿著小鏡子，杜麗娘對著桌上的鏡子，相互照看，對稱表現「照花前後鏡」的姿態，雖然漂亮，可是僅限於外部，沒有表現出杜麗娘驚覺生命美好的驚嘆。

王安祈深愛崑曲，深愛崑曲之美，文辭、腔調、身段，無一不美，但她也擔心崑曲只剩下美。怎麼說呢？若就文辭而論，最傑出的劇本當然能以優美文辭寫出真摯情感，但有一部分劇本，僅止於文辭美，情感卻浮泛，無法戳中心靈的深處。如果只是表面上的浮光掠影、風花雪月，那就枉費了心目中的至美崑曲。因此王安祈覺得新編崑曲一定要把情感的深度跟敏銳度給勾出來，才不辜負崑曲。當然，對於新編京劇，王安祈也是如此自我期許，雖然她自己一直擔心無法做到。只是一般評論京劇都聚焦在嗓子夠不夠好，唱的韻味火候夠不夠，似乎都認定京劇不易演出「幽微的心靈顫動」，王安祈卻發覺當代新觀眾很期待能從這細微處品評戲曲，自己

編新戲甚或挑選演員時，便很注重這層，能演出《牡丹亭》對鏡那一刻心靈悸動的演員，才是她最欣賞的。

情不知所起，不知所滅

王安祈認為孟月華絕對不會跟著書生跑掉，而劇情發展到最後，孟月華還接受了王有道的道歉。她認為劇中的女子未必會如現代人之期待，奮起行動爭取女權。她無意去表現「女性自覺」，不會讓筆下女子拒絕接受丈夫道歉然後走出家庭獨立生活，這不見得是古代女子的想法，當時的社會處境也不允許她們聽任自己的心，王安祈沒有改變老戲原來的劇情，但她認為老戲只寫了古代女性外在的行為，把「哀而不傷，怨而不怒」視作理所當然，其實在理所當然之下，另外還該有一層波動，即使不曾掀起驚濤巨浪，哪怕僅是小小的漣漪，都值得當代觀眾隔著時空細細傾聽。所以在《王有道休妻》這齣戲裡，王安祈想要做的顛覆，是去揭開古代女子們溫柔敦厚之下，隱埋在內心裡的千迴百轉。

劇情發展到最後，當陳美蘭接受了道歉，朱勝麗對「自己」的反應驚訝失望，獨

自唱出：

竟這般雲淡風輕、風輕雲淡？

爭賠罪、恐落後、破涕雙雙轉笑顏。

鑼未敲、鼓未響、戲竟已闌，

這收場、怎入了窠臼大團圓？

當時有演員覺得王安祈給朱勝麗太多戲，認為戲演到這裡應該已經結束了，怎麼最後還讓旦角再去唱一大段呢？

王安祈回應，這樣的安排是從戲本身的需要來考量，如果接受了道歉以後戲就完了，整個戲就白做了，大團圓的表象下還隱藏有一道傷口必須處理，一定還有個內心的聲音在掙扎。而這個掙扎的聲音，在表演上如果只是真實孟月華的內心獨唱力道又不夠，因為她已經屈從了大團圓的結局，內心的情感即使多澎湃不平，由青衣扮演的真實孟月華終究要是安處在溫柔敦厚的人生基調底下，此時，唯有虛擬的孟月華可以糾結迷惘、質疑叩問：

心不甘、情不願，

欲分辨、已無言。

此身已收他一揖禮。

一顆心、何去何從實茫然。

王安祈更讓擬人化的御碑亭和虛擬孟月華對話，梳理她心中複雜多端的感受。經過一段內在的掙扎對話後，孟月華再見到了御碑亭中共處一夜的書生，虛擬的亭子以為將要「四目交會，天搖地撼」，朱勝麗這廂卻是情懷不再，她悠悠唱道：

與他何干、與他何干？

非關情緣、再續無端，

雨霽雲收兩無干。

亭中會、雨裡緣、一宵幻，

張小虹教授看了這一段很有感觸，寫了一篇文章，點出「如果一句『情不知所

起，一往而深」成就了《牡丹亭》的千古愛情傳奇，那改編自《御碑亭》的《王有道休妻》，則提出了『情不知所滅』的尷尬問題。」《王有道休妻》裡最具現代感、最打動人心的部分，是在探觸到情慾議題時，不以情慾為衝撞禮教的終極救贖，而是在不僵化、不教條的貼近敏感中，大膽去碰觸情慾本身的內在弔詭。所以張小虹最感興趣的是曾在亭子裡被喚起青春的孟月華，再次見到這書生時的反應：

情懷不再、我心悵然！

這情懷何處尋？待追尋、竟已遠！

竟無有迴波千旋？

怎不覺靈光又現？

林鶴宜教授撰文說此戲是「一個女子心靈的冒險」，王安祈很高興得到這樣的評論。這個心靈冒險的過程，也就是王安祈後來在創作中一直講的「向內凝視」，在傳統戲裡頭的「顛覆」，實則也是王安祈一連串的心靈冒險。

鏡像與凝視的概念萌發

導演李小平在排虛實兩個孟月華的身段時，使用了「對鏡自照」的調度手法，很多身段是互相對看，好像互相照鏡子，實則也是自己對自己的凝視；有的時候則是從鏡子裡面分開，像是走向不同的路。「鏡像」跟「向內凝視」這些在國光後來的戲中常常提及的概念，在《王有道休妻》這個戲就奠定了基礎。

真實與虛擬的孟月華雖然分由青衣與花旦的演員飾演，編劇導演都不是簡單地一刀兩分地把陳美蘭就當作端莊的代表，朱勝麗當作活潑跳動的代表，這個人不是純然的兩種對比，而是扭麻花似的相互交融。陳美蘭有七分的端莊，但也有三分想要跳出來，可是就已經被那七分壓住那三分跳不出來。而朱勝麗是八分想往外衝，可是本身也有兩分會猶豫自己能不能衝，所以自己也有八跟二糾纏，而這兩股又交互地扭麻花，所以並不是做到端莊、活潑五五波這麼簡單。

依著這樣的概念，在劃分唱詞以及作表上，有時候兩個人是一致的，有時候兩人是慢慢走遠的。這裡的分寸沒有很科學的分法，可是王安祈和李小平就是不希望做到那麼簡單的兩極化，不是把一個人簡單的分成善惡兩極。

由於是第一次的創新，難免有些想法跟執行還無法配合之處。例如虛擬扮演孟月華的朱勝麗本行是花旦，在戲中也是比較熱情直率，服裝設計為她設計了翻開的領口，上胸微露，頭上還戴了一朵花，表現其活潑跳蕩的性格。王安祈的設想則是虛實兩個孟月華，雖然個性有外放與壓抑之別，可是畢竟是同一人，思想是相互交纏，不必截然二分，兩個角色的性格可以保留一點曖昧不明的空間。因此雖然虛擬孟月華心中的情慾流動，但還不至於完全跳脫孟月華本身的個性變成豪放女，應該可以再內斂一些，更著重虛實孟月華之間情思交纏的層次。

其實，當時服裝設計已理解王安祈的概念，但因為全新的製作，而且「情慾的流動」在當時的戲曲圈還是剛開始發展的題材，大家都還在相互溝通，拿捏尺寸，還是全新的探索。後來整個團隊合作更為緊密，陸續製作更多新編戲，作品的風格也就更為融合完整。

王安祈重新回顧這第一部在國光編的戲，自己又擔任藝術總監，能夠做出這樣的嘗試，至今仍覺得很不簡單。雖然名為顛覆，但王安祈的態度並沒有想要顛覆什麼，她只是喜歡京劇，想把京劇做到貼近現代的審美觀，可是並沒有要把京劇拋掉。而

《王有道休妻》裡的女子孟月華接受了道歉，沒有離開丈夫，回到生活常軌的態度，這樣的處理事實上也就是王安祈對於京劇發展的態度，沒有想要改變原來的劇情，只是想把內裡的千迴百轉講得更細膩。這個細膩的探索挖掘也表現在導演的調度上。從這個戲開始，李小平導演對於畫面的意象已經很用心在經營，王安祈尤其喜歡小平最後一個畫面的處理，劇中三個女子排成一條線，除了朱勝麗、陳美蘭之外，還有王有道妹妹陳長燕。妹妹最後被許配給書生，於是她也走進了孟月華，也就是傳統女性的生活軌道。導演讓三個女性牽成一條線，以最後這一個畫面的營造，來詮釋人物的心理跟整個戲的情境。以意象與鮮明簡練的視覺含括種種千迴百轉的情思與言猶未盡的意念，也是國光往後極為重要的手法。

二、《三個人兒兩盞燈》

把京劇變年輕了

王安祈還在清華大學中文系任教時，應臺大戲劇系主任林鶴宜之邀開「戲曲編

劇」課程，《三個人兒兩盞燈》就是趙雪君的課堂習作。

王安祈讀著初稿，突然被中間幾個點打動，猛地勾起心底某種情懷，毫無防備的，在學生習作上，看到自己一滴眼淚，王安祈當下知道，面對的是一顆珍珠。

是一顆多情的心，感動得老師淚濕作業。多情的心就是創作的心，這是一個創作的人才！

上課時她仔細打量這個學生，打扮得奇奇怪怪，跟京劇、跟戲曲、跟傳統完全沒關係。王安祈想：「很好，好極了，她是屬於現代的，她不受京劇限制，能為傳統帶來新思維！」

王安祈身為公家京劇團藝術總監，卻一心希望「不受京劇限制」，可以想見當時引起多少質疑。她手上有許多專業編劇寄來的成熟劇本，她卻偏偏挑選了不懂戲曲的學生不完整的習作，不少人以為她不是有私心就是外行。但這戲的演出吸引大量新觀眾，首演才到中場，聶光炎老師就說：「恭喜你們把京劇變年輕了」，這句評語得來多不容易啊，從一開始挑選故事的大膽開始，王安祈就讓國光的京劇走出了同溫層，卸下了豐厚卻又沉重的包袱。

當時的劇本還不完整，但王安祈看準了裡面有動人的情愫，可以搬上舞臺。雪君

靈慧深情，討論幾次，便修改得層次井然，人物鮮明。只是當時的她唱詞寫作還不太熟悉，王安祈便接下了這部分的編劇工作。

而這工作之艱難超過預估。

寫曲文唱詞何難之有？情節架構人物對白都有了，王安祈韻文寫作經驗豐富，應該很快。沒想到真正花在寫詞的時間不過三、五日，醞釀期卻達二十多天，王安祈說這是一段情感契合的過程，更是心靈潛密的探索歷程。

她認為，戲曲對唱詞的要求，絕對不止於「文字美、韻腳諧」，唱詞不僅是形容、描述、對話，也不僅是心情告白，它經常像是靈魂深處的尋幽訪祕。雪君建立了人物行動，王安祈加入後，就必須以唱詞為人物行動找出動機。有些動機是劇中人自己都還梳理不清的，作為人物心聲的唱詞，卻要讓觀眾能夠理解，無論使用的手法是內旋深掘，或是自我究詰。更特別的是，這齣戲有許多不尋常的感情，要如何用古典曲文呈現？

不尋常的感情

劇情源自唐孟棨《本事詩》，宮女縫製征衣，暗藏詩句，竟因而得偕佳配。本是極短篇，雪君卻讀懂了她的孤寂。為她寫成新戲，為她取名雙月。

唐明皇命宮女為邊關縫製冬衣，雙月將一生的愛情寫成了詩藏在衣內，「就當這征衣是為夫婿而縫，只待他自沙場而歸」。她一針一線縫出的征衣，將要穿在他的身上……那陌生的人兒在千里關塞外忍受著天寒地凍，她能為他做什麼呢？她不禁多放了些棉絮在衣服內。這是她唯一能為他做的，她要跟他討一個來生之約。

「今生已過也，相約來世緣。」

雪君說，雙月的下半輩子，因這首詩而有了寄託與依靠。「只要他得了我的詩稿，知道這煙鎖重樓之內，有一女子願委身於他，偶爾思及，便在心頭猜我幾分、想我幾分，而我，也似那有家歸不得的遊子，身雖漂泊，心有所歸，這也便罷了。」

雙月將愛情寄託在遠方，而孤寂又豈止她一人？

雙月、梅妃、湘琪、廣芝，每一個人物都代表了一個寂寞的面向，重重疊疊、交錯對映。

湘琪曾與唐明皇有過一夜之歡，就此枯守井畔，看著梅妃、楊妃走了過去，卻再不見皇上走過來。春風一度，徒惹花開又花落。十餘年來，湘琪不換髮型不改裝束，卻再也看見自己的白髮，落井而亡。

唐明皇與楊貴妃在長生殿互許盟誓，而梅妃獨自徘徊在梅林梅苑之間，她任性地將內侍送來的一斛珍珠拋撒一地，「長門自是無梳洗，何必珍珠慰寂寥」。明皇雖然知道「珍珠似淚泣無聲」，卻也無法面對梅妃的癡怨，「手捧玉匣不忍開」。畢竟情懷已不再，「難將舊夢喚回來」。

散文式的篇章，貫穿全劇的是抒情心境的描寫。不尋常的不僅是敘事結構，主要是「新穎情觀」。面對梅妃失寵，雙月竟暗生羨慕：「被人深愛、又為人拋棄，那是怎樣的情懷？誰能告訴我？」多情的唐明皇，審理觸犯宮規的案件時，竟然回顧（甚至自憐）起自身的久困情海，乃以「人間情根仔細栽」作為對女性（以及對自我）的超解，如此細膩曲折的心思，是傳統戲曲裡從不曾出現過的。

最醒目的是廣芝對雙月的愛。

廣芝看著雙月：想不起來從什麼時候開始，我的眼光再也離不開妳。是那個早晨，妳拉著我看凝結在草上的露水，說那好似滿地的珍珠？是那個夜裡，妳悶在錦被中，不肯露出臉，說想家哭得雙眼紅腫？記不得了，我只知道、我是再也不想離開妳……

廣芝的寂寞找到了另一個出口，在雙月身上。

人間情、世間愛、千種萬般，

未必相思才情牽。

寂寂宮苑得相伴，

互訴寂寥、同享悲歡。

不必比妝艷，

何必盼天顏？

貼心體己、問寒暖，

千載難逢、今世緣。

這齣戲首演於二〇〇五年，李安《斷背山》都還沒拍，傳統京劇誰敢碰觸同志議題？國光是公家劇團，目標是保存傳統藝術，藝術總監大膽至此，很多人極為擔心。

但王安祈以為，戲要傳達的不外乎就是「情」而已，廣芝和雙月各自離開家人進入皇宮，成為朝夕相處的同事、朋友；長年的廝守又使得二人相互依賴。兩人的關係已經難以用單純的友情、親情或愛情等概念來理解，戲要演的就只是動人的人性人情。很高興演後得到的迴響並不集中在當時極前衛的性別議題，林鶴宜教授用這樣的題目涵蓋全劇：「寂寞，是恆久的人生主題」，王瑗玲教授也特別點出：「人與人之間的深情，非關性別。廣芝既懷著『憐取眼前人』的態度，對彼此相知相惜的深情，而是人與人間的深情。只是廣芝傾注情感的對象是雙月，這才有了同性之愛的迷離曖昧空間。傾注感情的對象，是對象本身，非關性別。當代女性強調關注的是女性主動的、自發的體驗，而非『性傾向』的特殊性；情真意切，才是關鍵問題。」

而最特別的更在後面：

雙月出宮後陳評去世，陳評軍中好友李文梁娶了雙月。

三年後，唐明皇大赦宮女，廣芝出宮，雙月迎接她，進入她與李文梁的家庭。

能由『姐妹情誼』過渡到『同性之愛』。但劇中最重要的並不是廣芝的『情慾獨特』，而

這兩點簡直是劇情驚爆點，但情感真誠得惹人落淚。

雙月才出宮，陳評即病逝，措手不及的雙月，再嫁李文梁，固然是為另覓依託，而就文梁而言，實是完成好友託付，雙月與文梁的婚禮宛如靈前告慰儀式。這樣的安排，無需從道德角度理解，顯現的是人生層層無奈。劇本從一開始就設定陳評體弱多病，即使得詩稿、定良緣，但隨即病逝，反而是李文梁與雙月死生契闊、攜手同老。

比起一般熟套可能會出現的「陳評、雙月，李文梁、廣芝」雙生雙旦兩對，這樣的安排更深一層的觸碰了生命的種種無奈。

在宮內以照顧者姿態出現的廣芝，三年後出宮，還來不及自在翱翔，竟驚覺早已喪失了在真實人間存活的能力，「待展翅竟驚覺欲飛無力，才知道不識人間樂與憂」，雙月此時的深情相迎，對廣芝是多大的安慰啊，來不及拒絕，她進入了雙月的家庭，三個人兒兩盞燈，有一點暖昧，也有很多想像空間，廣芝並未嫁給文梁，卻未必表示雙月是雙性戀，幾個渺小又無奈的多情男女，在世俗觀點一夫二妻的保護夾縫中，各自尋求擁有一小塊有情天地。天地無情風雪相侵，無邊的寒涼冷寂中，一點微弱燈火便足以溫暖人心，三個人兒兩盞燈是情感的各覓所託，也是情感的永遠殘缺。

導演讓觀眾看見想像的流動

導演李小平對王安祈的大膽極為支持，原本此劇是想延續《王有道休妻》做成小劇場，但導演說：「不需要躲在實驗劇場的旗幟下搞前衛，我們有信心在大劇場、正統劇場裡進行實驗」。對於意象的畫面處理和演員情感的啟發，導演都充滿信心。首先要求劇本根據畫面需要做調整，看過此劇的觀眾一定記得有一場是分割舞臺，宮內、邊關兩區，以不同的燈光色調呈現，一邊是雙月對廣芝的說征衣藏詩，另一邊則是邊關將士讀信。其實原來劇本是前後兩場戲，先宮中，後邊關，女女和男男彼此的關心說得比較細膩深透。而導演要求修改劇本，將兩場合一，用分割舞臺同步呈現。如此合併，勢必要捨棄原有比較細膩的語言。兩位編劇原本還有點難捨，可是她們也都信任導演，結果效果極好，畫面突出，也更為緊湊。

其實戲曲運用分割舞臺早有前例，不過小平導演的畫面是流動移轉的，宮中邊關兩方逐步交錯揉合，像太極走位，人物邊走邊講，彼此心靈越挖越透，各自換位，四個人命運糾纏，甚至可以彼此介入，直到雙月掙脫被廣芝緊握的手下場，四人交錯的場景才打散。

這樣的舞臺調度走位，對現代劇場的演員或許並不難，但傳統戲曲的演員則需要一番轉換。因為京劇程式嚴謹，光是臺步就有許多講究，青衣和花旦的臺步不同，怎麼抬腳，用幾分力在腳尖或腳掌、腳趾，有很細膩的差別。各行當不同，各流派也有區別，只要看出場幾步路，還不必開口，就可分辨是梅派或程派。可是現在面對流動交錯的分割舞臺，還有幾層階梯，演員必須重新摸索。而宮女和邊關戰士分屬兩個空間，走位雖相關，眼神卻不能交會，雙方要視而不見，卻還要表現出彼此間的距離感。更有趣的是，兩方在現實空間中相隔，心理層面卻要有交集，彼此對對方都有想像，扮演雙月的陳美蘭說得信的人「必會猜我幾分，想我幾分」時，對象正是站在面前的陳評（孫元城），但她不能真的看他。必須心裡有個想像的人，眼前似浮現那人身影，卻要對真實的陳評視而不見。這對京劇演員來講，是全新的表演方式。

病重的陳評，原本人生無望，但這封藏在征衣的信讓他有了想像與盼望，他果然「猜她幾分、想她幾分」，他問大哥李文梁，你猜她長得什麼樣子？不待大哥回答，他自己就先想像：

「她必是——（吟唱）

眉似彎月、眼如秋水、膚若凝脂、脣勝蓓蕾。巧笑倩兮⋯⋯」

陳評把寫詩女子的模樣想得太入迷，描摹得太真切，也感染了李文梁，李文梁從陳評的眼中看到了陳所想像的女子，再結合自己的想像投射，也不自覺地吟起「眉似彎月、眼如秋水」，更情不自禁往臉側撫摸，摸到盔纓，還以為是對方的鬢髮呢。陳評與李文梁所想像的女子，既有重疊又有不同，曲折重疊的視角，想像與觀看的層次極為豐厚。

在雙月與陳評的想像投射到遠方的同時，飾演廣芝的王耀星眼中卻沒有別的想像，只有眼前的陳美蘭，所以王耀星的眼神必須專注於陳美蘭，而陳美蘭卻只沉浸在想像。

同樣的，戴立吾演的李文梁，眼裡只有陳評。劇本在此沒有明說，可是從李文梁願意在事發後搶著出面承認信是自己所有，不惜代替陳評一死，不難想見這兩個邊關戰士的情感非同一般。所以在這場分割舞臺一景中，李文梁的眼裡只能有陳評，而陳評信賴李文梁，會問他，猜寫詩的人長怎樣，但馬上眼神又飄向想像。

四個人各有不同的情感投射對象，走位卻一直在流動移轉。這段戲之所以好看，

就是因為用了流轉的分割舞臺，而不僅僅是靜態的；更是因為這樣的畫面能夠把人物的內心更具體、更敏銳清晰地呈現在觀眾面前。而這一定要編導演三位一體，才能做出讓觀眾動情的成果。

不過這種嶄新的表演對傳統京劇演員來說，還需要心理調適。有的演員實在不習慣，例如戴立吾，原本是雄起起氣昂昂的京劇武生，武松、林沖、黃天霸，現在卻要眼睛看著陳評、從陳評眼裡看見他想像的她，甚至想像自己正撫摸著她的鬢髮……戴立吾實在不習慣，不久就離開國光了。王安祈也知道演員的心理，只是那時正要靠「文學劇場、新穎情觀」重新建立國光乃至於京劇的劇壇位置與文化形象，也只能無奈委屈某些演員了。當時國光的武戲陣容也很難和大陸劇團相比，直要等歲月流轉情勢改變，近期才重新大量推出武戲，戴立吾也才回到國光。這些思考，身為藝術總監的王安祈，雖無奈卻有自己堅持的步驟。

意象劇場

傳統京劇是以「分場」來做段落區隔，從臺上有演員出現開始，到臺上的人全部

下去為一場。其間或有上下，總以開始有人到全數下去為區分。場與場之間以鑼鼓相隔，有清楚的段落意識。人物的每一次出場又都各有程式，很少「暗上、暗下」。加入現代劇場設計布景燈光之後，傳統戲曲界觀念早有調整，但基本上仍有清楚段落場次。而王安祈卻特別在《三個人兒兩盞燈》劇本上標註「不分場」，是想模糊抹去段落區隔，目的是讓情緒連綿延續，就算人都下場了，還有畫面或聲音延續迴盪，不希望情緒隨人物下場截斷。

梅妃曾經為唐明皇所深愛，卻因為楊妃的出現，無預警地遭到遺棄。她任性地將內侍送來的一斛珍珠拋撒一地，怨怨哀哀，任由寂寞摧殘得自己形容枯槁。她身邊的宮女雙月撿起一顆，對主人卻不是「同情」而是「羨慕」，雙月竟羨慕梅妃！羨慕什麼？原來竟羨慕梅妃的「失戀」，因為失戀代表曾經擁有，不像自己，情感空洞貧乏一無所有。這是多新穎的情意啊！傳統戲曲從不曾出現，年輕的雪君想出這看似奇特實則入情入理的念頭，王安祈用心寫了一大段古雅韻文唱詞，導演更在畫面上做了這樣的精心處理：

雙月唱曲時，臺上本是獨角戲，導演卻讓本來已該下場的梅妃並不真正下去，仍在後方窗格屏風（也可視作鏡臺）之後，隔簾與雙月映照。若按傳統調度，這一場一

定是雙月獨角唱功戲，觀眾專注聆聽主要演員的唱腔，忘情鼓掌叫好，但王安祈擔心這會顯不出獨特的情緒，所以國光的舞臺早在這戲二○○五年首演時，就由小平導演做這樣新的處理——梅妃與雙月「形影相映，虛實對照」，梅妃的寂寞被雙月以另一種情緒「品味」著，舞臺上雙重寂寞相疊對看，就不再只是一場獨角唱功戲，層層疊疊的不同孤寂形成豐厚立體感。

等雙月抒情唱段結束，若按傳統，就該讓雙月下場，另換廣芝之上，開啟下一場。但導演讓廣芝提早上，在雙月唱段的尾聲即已上場，像是廣芝隨時在關注著雙月，眼光從不曾離開。因為廣芝這段內心獨唱的內容都是對雙月的關心，導演也安排雙月留在臺上，但不是真實存在，而是廣芝心目中的念想，於是作為「眼中人」的雙月（陳美蘭）的眉眼身段都必須虛幻，這也有異於傳統，陳美蘭和王耀星卻都能掌握得極為精準。

不切割為兩場，每一段情感都「收納」到下一個人的目光中，或「迴盪」在前一人的心目中，整個情感是連延綿密揉在一起的，靠著「形影相映，虛實對照」。

另一個令人印象深刻的段落是湘琪的回憶，這段在劇本裡非常精彩，朱勝麗演得深情動人，湘琪雖然不願入宮，但為了給弟弟治病籌錢，假意對爹娘說：「三生有

幸，鄉野女子、得近龍顏……封貴妃呀、做娘娘」。李超老師這幾句腔採用陝西甘肅民歌的曲調，像來自曠野裡、黃土大高原裡的，家鄉的、心靈深處的原始呼喚。導演的畫面很特別，這場景是從湘琪和小宮女們對話中抽離出來進入回憶，可是導演沒有讓小宮女們下場，她們一直在後區，等到湘琪唱到「封貴妃呀、做娘娘」的時候，她們一起發聲，突然齊聲唱出所有女子們共同的心願：「封貴妃呀、做娘娘」。其中弔詭處在於，湘琪並不想離家入宮，是怕父母傷心才假意說想進宮親近龍顏，眾多小宮女們入宮，有的自願，有的和湘琪一樣無奈，而無論動機為何，她們此刻一起在宮中寂寞白頭，卻和湘琪同聲再唱出虛幻的夢想。導演把整個意象擴大，湘琪一人的心情特寫，與眾宮女的心聲共鳴，交互映照，同時出入在現實與回憶之間，交織成綿密的聲音和舞臺意象。

這也是不明確分場的一個例子，明明已經沒戲的小宮女，卻一直留在臺上，等待和湘琪的特定心聲相互渲染對照，導演手法類同於前文所述，由梅妃到雙月、再到廣芝，三段的「形影相映，虛實對照」，每一段情感都反覆迴盪，交錯渲染，意象連綿，情緒豐厚。

紀慧玲（《PAR表演藝術》二〇〇五・五月號）劇評即特別指出，散了戲，深印

心田的是好幾幅畫面，比如後宮女縫衣、梅妃隱身紗後翳影、廣芝與雙月交疊伴坐、湘琪下腰落井、眾宮女哭喊爹媽、出宮後眾宮女尋覓親人……，多不勝數。作為「戲曲」一向以唱腔劇情為重點，這齣新戲卻讓人留下這麼多「畫面」回味，「宛若『意象劇場』（visiontheatre），實為異數。而這正是這齣戲成功與成就之處。」

劇評同時和大陸黃梅戲《徽州女人》相比較，同樣寫女性心理，《徽州女人》仍是黑白分明、大塊面處理，而《三個人兒兩盞燈》卻絕對是網路虛擬世代養成的新一代語言寫手寫出的新風格之作，那重重疊疊畫面、快速短暫的對話情節，受電影、網路、新世代小說之影響極深。編劇不把劇情停格在敘事的節奏裡，也不停留在內心情感的描述裡太久，節奏是輕快的，甚至是跳閃的，但情感發乎自然，合乎人性，毫無阻澀，這樣的節奏讓人讀出了劇作家的年輕心性，也讓人隨之釋出戲曲沉重慣性。

「而讓這通篇抒情一氣呵成的，原始構想及布局編劇趙雪君、曲文填寫者王安祈教授、導演李小平，三人想法做法一致，合作成功，功不可沒。類似這樣，編、導充分掌握彼此意念，為彼此加分的，並非沒有，但國光劇團歷來新編戲就這齣最成功，堪為典範。王安祈教授的曲文尤其令人句句叫好，寫出了本色，又文采絕佳。」陳美蘭、朱勝麗、王耀星、盛鑑，融通於傳統與現代之間的表演，使此劇得到金鐘獎以及

第四屆台新藝術獎評審團特別獎。得獎理由：「一位年輕的劇作家以新的視野為傳統形式注入新意，對京劇本身乃至所有傳統戲曲的形式與美學，造成令人期許的良好影響，是立足傳統又能開拓新局的佳作。」

三、《金鎖記》

小說迷還是京劇迷？

《金鎖記》是張愛玲小說第一次以京劇呈現，由國光首演於二〇〇六年，魏海敏隔年榮獲國家文藝獎。

王安祈坦承，在張愛玲小說和現代京劇之間，她絕對是京劇本位。最初想到以京劇演出這部小說，並非出自「張迷」的渴望，而是著眼於京劇自身。首先，是要為魏海敏量身打造，她演王熙鳳擄獲幾乎全部觀眾的激賞之後，還有哪個人物能更受到注意？王安祈想到曹七巧，張愛玲筆下這位由壓抑怨怒至於扭曲變態之後，猶能展現「瘋子的審慎與機智」的徹底人物，必能將魏海敏更推上天后頂峰。這是選擇張愛玲

的第一層原因。而更深廣的思考，來自於王安祈「京劇現代化」的一貫主張。京劇的表演體系完整豐厚，而她提出現代化，不只是現代劇場舞臺燈光的融入，更是要在情感思想上貼近現代。

張愛玲的文筆極為古典，但其中的現代性遠非一般舊派小說所能及，她寫出了社會劇變時現代都會市民的虛無惶惑；而京劇，起自於清代的京劇，該如何以古典圓熟的唱念闡釋出屬於現代的情思，是王安祈多年來努力的方向。戲曲現代化絕非無端挪用西方理論，古典記憶與現代感受之間的關係，才是反覆探索的主體。臺灣京劇曾高度強調教化，大陸也有很長一段時期以崇高命題、宏大論述為創作主流，此時此地，張愛玲所寫的市井欲望、人性脆弱甚至腐敗頹廢，或許可以做為改變的動力。王安祈強調，目的不在揭發醜惡，不在批判制度，只想寫出負面人物內心的顫抖哀音，正視人性的沉淪與掙扎。王安祈想藉張愛玲消解京劇的「崇高論述」，走向純粹的文學劇場。

張愛玲與京劇，就在這樣的思考下連結在一起。

有趣的是，王安祈說以上所述是做為藝術總監的思考，然而，一旦動筆執行編劇

的工作，卻發覺實在是自討苦吃。

張氏小說精彩處不在情節，在她冷眼探析世情的靈透犀利，在她筆下紛至沓來的尖新意象。意象不僅是修辭技巧、情境描摹，更是心底隱密的形象化，或人物關係的比喻象徵。張愛玲以筆運鏡，看似映象連篇，而一旦改編者被誘上鉤，想要用舞臺或電影鏡頭來呈現時，才發覺聰敏剔透的張愛玲早在一旁冷冷譏誚：「入了我的陷阱了吧！」

更有甚者，洞悉幽微的張愛玲，凝眸深處似可看穿每個人靈魂私密，而她透視人情的眼神並不溫厚，冷誚銳利包藏在繽紛意象中，文字陰森幽麗，看似滿紙華采，其實竟如海市蜃樓，璀璨消逝瞬間，眼底一抹晦暗湧上，說不盡的鬼魅荒涼。這才是張愛玲迷人處，華麗也蒼涼。而這樣的文字意象，如何呈現於劇場？

王安祈這才明白，張氏小說的影視改編甚多，何以京劇始終未曾涉足？除了故事背景多為現代之外，張氏筆下人物的心理活動過於細膩深刻，恐怕更是主因。京劇的唱詞可對話、可寫景、可造境、可抒情，但終究仍以唱腔為主，就文學性而言，較乏「深掘內旋」筆法，也不太用冷眼觀照。京劇演員舉手投足的美感足以演繹張氏華麗，但是，如果過度發揮程式，怕又過於外部化，試想：被打出門的愛情騙子姜三爺

摔個「搶背」下場，或是發現女友抽鴉片時童世舫來個「屁股坐子」以示驚詫，還是那味兒嗎？

定有人問：既然嫌京劇程式不適合張愛玲，卻又為什麼要選張愛玲？

這正是欲藉張愛玲消解京劇崇高教化之外的另一層理由，也是另一挑戰。答案是，想要嘗試開發京劇的表現力，以唱念程式為基礎卻不受程式侷限的表現力。同時也想藉張愛玲的氛圍情調，試試看京劇舞臺能不能呈現冷誚幽麗。

和雪君、小平導演幾番討論緊密合作，決定不能跟著小說的布局，要另行設計屬於劇場的語彙。

符號新娘　虛實交錯

同樣的故事張愛玲寫了兩遍，短篇《金鎖記》和中篇《怨女》，人名不同內容相似，雪君、小平和王安祈同時參考，融為京劇劇情。賣麻油的曹七巧暗戀對門中藥鋪小劉，卻為金錢嫁入姜家豪門。丈夫二爺腿癱眼盲，七巧將情愛投射於小叔三爺，而三爺只貪戀七巧分家後所得的錢財。困於「金鎖、情鎖」的七巧，緊握錢財更以鴉片

箝制掌控兒女媳婦。黃金枷鎖劈殺周遭一切，劈殺親生兒女，也劈殺自己。

而張愛玲寫作意圖不只在說邪惡母親的故事，「生命的不堪」才是重點。重點不是故事而是心理活動，因此這部京劇沒有把曹七巧的一生按照時間順序線性展演，而是選擇她生命中的重大事件，分為幾個塊面，彼此重疊或並置，以意識流為手段，採取「虛實交錯、時空疊映」，達成「自我詰問」的性格塑造，以及「照花前後鏡」的結構照應。

「虛實交錯、時空疊映」的基調於開場即已設定，大幕開啟，戲未登場，只見新娘妝扮的七巧與步入豪門前的自己相對互看、自相鏡照。沒有開幕曲，只有人語參差，像是豪宅人家對七巧的窺探竊笑，也像是七巧內在聲音的自我詰問。而後魏海敏飾演的七巧哼著「十二月小曲」上場加入，三人成一直線，表示三人實為七巧一人在三個階段的對照。而這開場已展現「符號新娘」的意味，世間多少女子出嫁前後生活迥異，自我對看的既是曹七巧，又不限於她。

正式的開演始於一場幻境，七巧與小劉共組家庭的幻境。兒女繞膝、和樂融融，這是七巧人生的另一種可能，如果她嫁的是中藥鋪夥計小劉，她的人生將走在正常軌道上，正月、二月⋯⋯依序延展，然而，十二月小曲中流斷截，在五月石榴的火紅高

點上戛然而止，在「你叫我什麼？七巧？曹七巧？我是——曹七巧?!」的探究詰問裡，幻象破滅，我們看到了七巧由虛入實那一刻的「一滴清淚冷如冰」，也感受到了七巧犀利外表下的悽然惶惑。「我叫曹七巧」在這裡何止是自報家門？

整個舞臺採用空間區塊的切割，演員的動線不同於傳統京劇的上下場。戲一開始的幻境之後，回到現實，曹七巧的兄嫂來看她，上場的路線像是走在分隔空間之間的通道。癲子二爺一直在暗處角落裡，只能聽見他的咳嗽聲，敲木魚聲。京劇原本都是用鑼鼓點點來掌控節奏，可是這個戲有時用木魚來掌控舞臺節奏，也掌控心理節奏，包括二爺和七巧的。

符號新娘的用法不止開頭這一次，後來三爺結婚之時，七巧在自己房裡想像三爺在新房裡撫摸三奶奶蓋頭的情景，就讓新娘在舞臺正中後方的牡丹雙囍圖前端坐著，成為舞臺畫面上的意象跟符號，這樣的做法使得新娘不僅是三奶奶，同時也代表所有的新娘，是七巧的回憶、想像或嚮往，也代表多少女子為了婚姻做了種種不同的選擇。符號新娘沒有直接介入劇情，但藉由意象滲透到全劇，使得意涵更為豐厚。

半截鏡框　時空疊映

七巧把愛情寄託在唐文華飾演的小叔三爺姜季澤身上，而小叔要結婚了。婚禮是原本小說裡沒有的，小說一開始，三爺已經結婚了。可是在戲曲舞臺上，婚禮是最能呈現多重意涵的場域。編導把七巧房間和三爺新房並置於同一空間，不是分割舞臺，而是兩重空間合而為一，再透過寫意的半截鏡框，讓時空穿梭在過去、現在、未來。

半截鏡框的線條不至於佔去太多畫面空間，演員能以完整的全身身段表演；虛化的半截鏡框又恰如構築起一堵隱形的第四面牆，在演員對著虛擬鏡子凝望的同時，觀眾能夠透視人物內心，具有一種深邃的空間感。藉此強調鏡照的意象語彙，鏡子成為映照曹七巧命運的生命之鏡。拜天地聲中，一身青白的七巧對鏡回憶起當年自己的婚禮，出嫁前夕對鏡自我審視的一幕浮現眼前。當年的抉擇，眼下的幽憤，對未來的惶惑，三層時空，參差疊映。

運用鏡子回想過去，這個手法很多人用過，對著鏡子想像當下的此刻也不算新鮮，難的是想像未來。劇本做了這樣的設定：讓七巧走入想像的新房裡，看著新娘坐在新房床上的正中間，當三爺過來準備要揭新娘蓋頭的時候，七巧突然伸手按住三爺

的手，兩個人十指交纏。十指交纏是導演對京劇、對戲曲的全面大突破。七巧先對著

三奶奶說：「三奶奶，你可得留住他，長長久久的留住他」，同時愣愣地對著三爺唱

出這樣的心聲：「哪怕你、一顆真心、與她相印，也要你、留與我、半點真情。」唱

這段時，兩人十指交纏，中間隔著新娘子。這是多卑劣的心思？在人家結婚的當下。

而這是多卑微的願望？留與我半點真情。手指交纏是七巧的想像與熱切的渴望，王安

祈到現在回想起來還覺得毛骨悚然，這種情感只有張愛玲才寫得出來，古典文學不會

去刻畫這樣的人物，曹七巧竟然可以這樣認真地想像她跟三爺的未來，指望新娘子能

把三爺多留在家，不叫他天天跑到外面花天酒地。這是曹七巧的算計，是張愛玲筆下

最世故的算計，她認為三爺結婚之後他們還能有未來，而她要求的不多，只要三爺跟

她說說話，「缺月猶能把路映，半生只問你一點真。」

　　卑劣的心思，卑微的願望。王安祈認為，這種情感在古典文學裡根本沒有，編這

個戲難在前無典範可循，但這也是過癮的地方，既然無所借鏡，就和雪君自己創造。

卑劣的念頭，超出一般倫理道德所能容忍的界線，但是七巧對愛情的嚮往是真切

的，是在困境絕境中最卑微的盼望，雖然觀眾未必認同這樣的情感，卻可以體會她的

無奈，因此王安祈和雪君在唱詞中用的還是缺月、寒風、長夢這種古典的語詞意象，

可是組合成全新的情感，並創造出一個複雜的人物，道出負面人物的顫抖哀音。這對於京劇來說是新的，不是善惡分明的，而是完整複雜具有多重面向的人物，貼近原著小說心理寫實的筆法，但是融合了京劇的敘事來呈現人物的意識流動，以及現代舞臺的調度來創造畫面的意象。這整段演出，都透過舞臺正中半截虛擬鏡框的映照，深邃的透視。

古典文詞新情感

張愛玲早已是經典，絕美的文字意象在張迷心中深刻烙印，要改編張愛玲，勢必要面對張迷的高度期待。所有張迷都在等著看七巧和三爺最後一次的會面，最後一次的勾搭，可是本劇這裡卻沒讓兩人講什麼話，尤其七巧，一開始一句話都沒有，只抽著水煙袋，以敲水煙袋的聲音來取代鑼鼓點，作為七巧內心的節奏，也作為七巧對三爺的回應：「少來勾搭我」。這個安排也跟前面癱子二爺的木魚互相呼應。

抽水煙袋除了有意冷淡，也是七巧心裡紛亂沒個主意，等到三爺故意說：「妳惱著我，是因為妳還想著我，那我也就值了，各自保重」，做勢準備要離去的這一當

下，七巧無法再壓抑自己，忍不住開口：「季澤，花一般的年紀都過了，我好不容易把你看淡了，你又來逗我」。三爺見到有空隙可鑽，立即湊上，「都是命裡安排下的，非得走到這一步，才有我們的日子……」接下來就是七巧一段感嘆「人已老、十年了，紅顏已老花已凋」的唱。

這場七巧跟三爺最後一次勾搭的戲，是張愛玲原著非常精彩的一段，文字精巧細膩又犀利，素為張迷所津津樂道。但戲曲改編，沒有沿用小說原文，雪君將對話極簡處理，只留下關鍵的幾句，來打動七巧的心，最後再運用唱腔，表現七巧內在的情緒波動。

這段唱對七巧情感的表達非常重要，王安祈刻意把詞寫得非常美，七巧終於迎來她日夜期盼的幸福，但也感慨「真情告，人已老，人已老，花已凋。紅顏已老花已凋，悲也無淚、喜也帶嘲。」這才是戲曲舞臺擅長的手段，才能把張愛玲剔透文字所蘊含的奔騰情緒展現出來。這一段唱受到很多觀眾喜歡。去北京演出前先到北大和中國傳媒大學課堂上介紹此戲，當王安祈念出這段唱詞時，臺下的同學竟然拍手鼓掌，讓魏海敏當場也愣了一下。還有一位南京大學的研究生，特別用毛筆小楷把這段詞寫一遍裱起來，趁來臺旅遊的時機找到王安祈，當面送上。

曹七巧本來是講話很粗的人，唱詞不可能很美，可是這一段王安祈特別把它寫得很美，因為整部戲只有這裡是曹七巧一一次以為她擁有了幸福。熬了這麼多年，就為了這一刻。這一段在張愛玲小說裡也是很美，寫的是「七巧低著頭，沐浴在光輝裡，細細的音樂，細細的喜悅……這些年了，她跟他捉迷藏似的，只是近不得身，原來還有今天！可不是，這半輩子已經完了——花一般的年紀已經過去了。人生就是這樣的錯綜複雜，不講理。」

王安祈非常喜歡這一段文字，為了這句「人生就是這麼不講理」，翻遍了《牡丹亭》、《長生殿》等明清傳奇，看有沒有可以依循參考的寫法，可就是沒有，張愛玲的現代感是崑曲、京劇等所有戲曲裡沒有的情感。

如同王安祈在《三個人兒兩盞燈》時所思考的，新情意的開發是戲曲現代化非常重要的一層。當她在元明清戲曲傳統裡找不到依循的時候，反而覺得很高興，因為這樣絕對不可能落入現有的敘事或語言程式，而是全新的情感。

這段詞王安祈刻意用了很多迴還往復的筆法，把「人已老」的文字意象，通過唱腔，在舞臺上綿延纏繞，這是曹七巧的感慨也是欣慰，心情迴盪。而張愛玲這句「人生就是這麼不講理」，王安祈則是用「悲也無淚、喜也帶嘲」來回應。

面對眼前的三爺，七巧恍如置身夢裡，「燈前對坐如夢杳，茶香回甘細品嚼。細品嚼、茶也冽冽，相對坐、夢也迢迢。」與愛慕已久的三爺燈前對坐，七巧細細品味這一刻如茶香一般的甘甜，卻又帶點冷冽，雖然對坐在眼前，卻又像夢一樣的遙遠飄渺。王安祈重複「細品嚼」三字讓七巧沉浸品味這一刻，另外也用一些重疊的字，表現七巧細密綿長的情感。

而三爺呢，三爺其實沒有任何真心話，王安祈就故意用搖搖、飄飄、悄悄這樣的疊字，虛誇地來表現他沒有真情。而這樣別有用意的書寫，卻使這段詞顯得很古典，很多元曲也是這樣子用，不過王安祈在此證明了古典的文詞裡面，還是可以蘊含全新的情感。

沒有旋轉舞臺的旋轉舞臺

三爺七巧最後一次勾搭的結尾，小說用白鴿子的比喻意象來寫三爺如何走出七巧的視線：「季澤正在弄堂裡望外走，長衫搭在臂上，晴天的風像一群白鴿子鑽進他的紡綢袴褂裡去，哪兒都鑽到了，飄飄拍著翅子。」這當然無法直接搬上舞臺，小平、雪

君和王安祈轉而以唱腔和演員的舞臺走位，帶動場景空間的瞬間大幅度移轉，形成高潮。

七巧識破三爺其實是來騙錢，但打跑三爺後心中一陣悵然，「飛奔樓頭，再看一眼姜家三少」，她從舞臺左側上樓，先到後側的窗戶往外邊的街道看，然後再面向觀眾，此時虛擬的窗戶移到了下舞臺，七巧從下舞臺的窗戶往外看，三爺從上場門再進場橫越舞臺走向下場門，曹七巧怕被三爺瞧見急忙轉身背窗。有的觀眾會覺得這部分有點奇怪，疑惑演員的視線怎麼跑來跑去，但事實上是窗戶的位置隨著演員的走位瞬間移動。

此時七巧在下舞臺往觀眾席的方向看著路上的三爺，實際上的三爺反倒是在七巧後方的上舞臺，這樣的調度讓七巧的神情像特寫一般被凸顯，後方的三爺成了遠景，七巧眼底看的與心裡想的相互疊映。當三爺在上舞臺，從上場門緩緩走向下場門，在故事中他這時是走在街上，可是在畫面上，他是走在室內的傢俱之間，花瓶就在手邊觸手可及，彷彿實際上走在街道上的三爺，跟七巧心中眼底「清風習習襟裾飄」的三爺身影重疊在一起，物質現實與心理嚮往，實與虛兩層交織纏繞。

這部分是小平導演在排練時發展出來的手法，視覺流動裡虛實參半，分不清什麼

是真，什麼是假，什麼是虛，什麼是實，引著觀眾進入曹七巧回憶、想像、現實交錯的恍惚迷離之中。同時，整個調度使得舞臺空間是流轉的，像是沒有旋轉舞臺的旋轉舞臺。這樣的處理讓觀眾陡然一驚，視線跟著曹七巧的跑，把全場掃了一遍，讓觀眾的視角居高臨下，全面俯瞰他們兩個人的關係。這是三爺跟七巧最後一次的勾搭與分手，因此必須用一個大的俯瞰鏡頭來做最強烈的處理，以直接的視覺衝擊來面對張愛玲小說裡的最大高潮。

「半生只問你一點真」的卑微企盼，在三爺借錢時徹底幻滅，金鎖與情鎖都是七巧親手為自己套上，此刻只剩下對金錢的掌控慾望，枷鎖箍死自己，卻也劈煞周遭所有人，包括一雙兒女。只有那「輕的跟什麼似的」三爺毫髮無傷，像沒事人似的，衣袂翩揚、拂花掠影，離開七巧視線，走出七巧的人生。

難堪到近乎瘋狂的七巧，幫已經十多歲的女兒裹起小腳，一生一無所有的她，唯一能做的就是把女兒留在身邊，她張開如老鷹般的羽翅，當起守護神，著了魔似的，眼神都直了，一棍子敲擊在女兒腳背上，打折了，這才安了心：「要教兒足似弓步步難！」七巧摟緊女兒的腳，擁在懷裡，拿起血紅裹腳布一彎一繞的纏得緊緊的，嘴角漾起一抹笑意，煞氣裡透出一絲溫柔，溫柔中又有一絲直愣愣的，她已陷入自己構

築的一方封閉安全天地中，她滿意了，安心了，像繡花似的一針一線完成自己的傑作。

若是換一個演法，這一刻的結束可能是瞬間落大幕，讓上半場收束在戛然而止的驚爆點上，但李小平導演被魏姐直愣愣的溫柔眼神震懾住了，他不忍驟下大幕，他讓驚悚後的音樂轉為安靜，安靜裡藏著詭異、森冷、陰惻，讓這樣的音樂和燈光伴著七巧這位母親進行著她對女兒變態瘋狂的愛。

大幕緩緩落下，中場休息了，舞臺工作人員快速上臺換景，而魏姐竟沒有停止裹腳的動作，猶兀自摟緊女兒的腳，繞花纏線。這景象連飾演女兒的陳美蘭都嚇呆了，不知該抽身而去，還是該叫醒魏姐。工作人員慢慢的聚攏上來，不敢驚擾，不敢出聲，一齊緩步上前，默默的、柔和的，攙起全身僵直的魏姐，扶向後臺。

觀眾看不到這一幕，當大幕再起時，七巧又已進入人生另一個狀態，母愛已經轉變為尖刻陰狠。

第二次 十指交纏

七巧用兩種手段掌控兒子長白，一是給他娶媳婦兒，二是餵他抽鴉片。這是全劇第二場婚禮，和上半場三爺婚禮類似又不同，這裡是鴉片榻上的婚禮，新郎新娘以紅綢圍繞四周。

長白身著新郎的裝束走出，像是傀儡，而七巧兀自坐在榻上抽她的鴉片，根本沒有理會這場婚禮，直到兒子對她揚手，七巧才坐起幫他整整衣帽，而本來戴得端正的帽子，卻被七巧弄歪，這就是長白被摧毀的人生。接下來【四平調】開始前，在李超老師婚喪雜揉的音樂聲中，新娘子一個人孤孤單單地闖進姜家，「淡粉煙藍霧濛濛，迷離蒸騰氣氤氳」，唱詞全是鴉片的狀態，煙霧蒸騰中，長白與新娘一同走向後方的牡丹雙囍圖，但此時七巧招了招手要兒子過來，如傀儡一般失魂的長白，撇下新娘走向鴉片榻，剩新娘一人孤獨地牽著紅綢走向牡丹雙囍圖後沒有光的所在。

「沒有光的所在」是張愛玲名句，形容曹七巧以金鎖、情鎖將自己困住，喪心病狂把周圍的人劈殺，也把一雙兒女身心禁錮，最後長安也放棄追求幸福的奢望，走進沒有光的所在。編導把張愛玲這句名言放大，戲裡的每一個女人都走向沒有光的所

在。

王安祈非常喜歡【四平調】，覺得意象綿延，抒情性最強，特別商請李超老師用這板式表現這段意識流。長白上了鴉片榻以後，唱沒有斷，從【四平調】接到【二黃原板】，這一段【二黃原板】寫的是很不健康的情感，也是非寫實，意象化的。曹七巧跟兒子一起抽鴉片，「昏茫中、只一點、清明炯炯」，人生中有一點光在指引她，「是兒的雙眸，是兒望著娘的眼」。兒子的眼光猶如一團迷霧裡的星辰，而這是七巧心中最清明的一塊，從此以後，「兒與娘、娘與兒、相依緊，一陣一陣煙霧騰。」

導演讓母子兩人隔著鴉片桌用手交纏，這動作在劇中是第二次出現。三爺結婚時，七巧在自己房裡想像著三爺新房中的情景，進了想像中的新房，看見三爺正要去解開新娘的扣子，七巧捂住了三爺的手，十指交纏。這麼寫實的動作，在戲曲裡從來沒有過，一般戲曲裡的擁抱都是隔著水袖保持距離的。而這麼寫實的動作，營造的是虛擬、想像的情境，前面是與三爺，後面是跟兒子，曹七巧生命中的兩個男人，前半她愛三爺，後半她指望、依託兒子、掌控兒子，母子相依榻上，「一陣一陣煙霧騰。」七巧想要碰兒子的臉，卻碰到了煙燈，赫然發現「星辰竟然是煙燈」，原來生命中唯一的方向，竟然是鴉片，這是七巧的可悲之處，她以為她抓住了兒子，結果不

然。一開始她抓不住丈夫，因為是癱子，又不給她錢，而後想抓住三爺，卻被騙，最後以為兒子是引路的明燈，卻也錯失方向。但此時的七巧也無所謂了，「娘一點心思、清明猶如夜霧星辰，兒要仔細聽」，我愛你們，你們都要聽我的，否則就把你們毀滅。這一段【二黃原板】也是意識流，意象化的情感，而從這一段又引出了第三段的【反四平調】。這一大段三支曲子沒辦法切斷，綿延流蕩又層層推進，緊密銜接。

這一段【反四平調】更不是實景，而是寫怎麼吃魚。王安祈解釋：

「也不是七巧真的幫三爺煮過一次魚，七巧心裡想：我可以為你做一切事情，可以為你剔骨挑刺做魚球，可以為你全心全意，結果你完全不在意我的心，『虛意假應酬』，讓我的『真心一片付東流』。但是，被辜負被騙的我也不是好惹的，我會把還沒料理完的生魚丟到樓下去，生魚在掙扎，我會把它生吞活剝，吃下這個生魚，連皮帶骨吞下喉，任生魚的刺鉤我的肚腸，『利刃刺腹腸穿透，尖刀橫插五內鉤』，痛徹心扉，這種切膚之仇絕不罷休，一定要報復騙我錢的男人。」

很狠的，這是曹七巧愛人的方式，當她愛一個人得不到的時候，她是以自殘也毀

滅對方的方式來愛人，而可怕的是，她對兒女也是這樣。所以當她唱到「如此冤恨怎罷休」的時候，把臉湊向兒子，好像很溫柔地唱「兒啊兒，娘的兒啊，兒有娘照應你莫擔憂」，怎麼照應呢？我也給兒「備幾尾鮮魚兒嘗幾口」，看你是「要煎、要炸、要醋溜？」剛才她也是這樣問三爺，而這就是她愛人的方式。

這種感情在中國古典文學裡實在是找不到，西方的米蒂亞或許有些類似。要把這樣的情感寫到平仄押韻跟古典的情境裡面，王安祈寫得刺激過癮之餘，也覺得興奮，因為這段詞絕對不會陷入古典戲曲的敘事程式裡面，不會拾人牙慧。所有做創作的人一定要有自己，所以當王安祈找過所有明清傳奇，發現都沒有這樣的情感跟文詞，而京劇當然更不可能有，心裡其實蠻開心的，因為又挖掘了一種新的情感。

然而這樣驚心動魄的文詞，王安祈請李超老師用最綿延柔和的【四平調】、【二黃原板】、【反四平調】來編腔。一般在京劇裡表達激烈情感的都是用【高撥子】，但王安祈認為這邊絕對不能，不能用高亢激烈的音樂，反而用最反差的，以綿延流蕩、迴還往復的旋律，圈造一個跳不出的羈籠，漸漸把人心腐蝕萎靡。

王安祈強調，這裡的重點不是母子亂倫，而是七巧想要獨佔兒子。就如同張愛玲所說，黃金枷鎖是自己套上的，卻把自己圈死，而且枷角劈殺了周遭所有的人，包括

一雙兒女。錢跟情都把七巧鎖住，而情無法從丈夫跟三爺身上得到，就往兒女身上去控制，結果把他們都劈殺，這是獨佔的極致。於是當三奶奶來談長安的婚事，七巧見到女兒「一笑如花艷」，竟然「心底一陣起冰寒」，嫉妒女兒能夠得到幸福。長安還一無所覺，沉溺在自己的幸福的幻想，唱著十二月小曲。

兩次十二月小曲　兩場麻將

十二月小曲在戲中出現兩次，前面是戲一開始時七巧唱的十二月小曲，「正月裡梅花粉又白，大姑娘房裡繡鴛鴦」，在一年剛開始的正月，姑娘嚮往憧憬著愛情。到了二月，花戴到頭上了，而且有一位探花郎出現；三月裡，愛情開始了，「桃紅映粉腮，情哥哥他誇我比那鮮花香」，兩個人真的在談戀愛了。四月裡更進一步，「薔薇倚牆開，夜半明月照呀照上床」，接下來愛情成熟了，五月裡石榴紅，然而應該是愛情最濃烈的時刻，卻戛然而止。

第二次是長安的，當她沉浸在幸福的想像之時，唱到「三月鮮魚多肥厚，問夫郎、要余、要燙、要醋溜」，這段吃魚的唱也重複迴呼應前面七巧唱的吃魚。這一

段十二月小曲寫的是人在每個月的生活日常，在不同月份為丈夫準備不同的菜餚，也是長安對未來人生的憧憬嚮往。與母親不一樣，她是真的有心為丈夫煮魚，而且距離幸福似乎只有一步之遙。可是長安終究逃不出羈籠，最後，長安穿著七巧的衣服，以「小七巧」的姿態坐上七巧的椅子，複製七巧的行為。小劉吹滅了七巧的煙燈（小劉的幻象共出現三次，像是七巧良知的召喚，又可視作七巧和自己心靈底層的對話盤詰），長安卻在另一側重新燃起，隨著舞臺乍滅又明，七巧再度唱起開幕幻境的「十二月小曲」，一樣的唱不到「五月石榴」便中流斷截，歌不成聲的嘶啞嗓音，透露了卑劣人性內在的閃爍不安。

麻將也有兩場。第一場四個牌搭子邊唱邊換位，桌面上實際打麻將，桌面下七巧與三爺挑逗勾搭，攻防探測間，癱瘓的丈夫身影始終處於陰暗佛堂一角，木魚聲、咳嗽聲穿插在麻將搓洗中，像是監控，也替代了京劇鑼鼓。

等到戲近尾聲第二次麻將，四人竟坐成一線，一同面向另一房間的媳婦，七巧一面打牌一面在親家母前羞辱媳婦，場面形同審判，此時打牌是假，實打遂改為虛擬。七巧將親家母逼得全無招架之力，她以為掌控一切，就在大獲全勝之際，光影驟變、陰霾乍起，得意的

曹七巧竟在幽暗中喃喃碎語，似是仍在品味方才的勝利，其實已不自覺的流露心底的顫抖哀音。華麗盛景猶存眼底，得意張狂已成虛妄。喧囂與荒涼、擁有與空虛，並陳於暗燈轉場的瞬間。陰森幽麗的風格於焉成形，靠的不僅是燈光設計，更是編導演共同的經營。

兩場婚禮，兩場麻將，兩度吃魚，兩次十指交纏，兩段十二月小曲，映照出的是虛實、真假、正變、悲喜的變化，結構如「照花前後鏡」參差對照。

魏海敏的獨一無二

《金鎖記》裡的曹七巧是「危險的女人」之集大成，人物內在心理複雜，可說是魏海敏舞臺生涯中跨度最大的角色，也最能展現魏海敏成熟洗練的演技。為了詮釋曹七巧這個京劇中絕無僅有的人物，魏海敏重新設計表演的腳步，因為無法從青衣花旦的程式直接擷取，甚至不是用戲曲的腳步，也不是一般舞臺劇，而魏海敏走出了當下曹七巧的每一種樣態。例如三爺來騙錢那一段，七巧以為得到了愛情，跟三爺的手糾纏在一起，然後嬌羞抽身而出，小跑步到另一邊。那時曹七巧已經是當家作主的中年

婦人，可是魏海敏這裡的小跑步，讓我們看到的是一個小姑娘在戀愛中的情態與身體的姿態。這一切都是創作，魏海敏以全身能量創造了屬於京劇舞臺的曹七巧，可憐可恨可怕又有點可鄙的女人。著名劇評家紀慧玲這樣說她：「什麼樣的能量可以讓一個青衣出身的演員，演盡壞到骨子裡的負面人物？什麼樣的訓練，能讓寫意與寫實融化無痕？惟有從傳統程式規範裡一步步讓手眼身法步到位。然後，當其釋放開來，表演依然有稜有線，不致散形；惟有歷練過西方經典深掘人性慾望，肢體語言隨著情感外放必須寫實化的過程，才能找到她在劇中側身斜倚鴉片床那副糜爛身形，何以如此逼真傳神，幾無鑿痕。」

魏海敏的演出，一路受到讚嘆好評，從全臺各地、北京國家大劇院、北大百年講堂、天津大劇院、福州、廈門、香港沙田劇院、新加坡濱海劇院，上海還演了兩次，一次是世博期間在天蟾逸夫，一次在東方藝術中心。王安祈說，這幾十場演出她都在現場，更於每一次的中場休息躲在洗手間偷聽觀眾評語，這是最真實的劇評，發自真心，不假雕飾。記得最清楚的是二〇一七年三月在上海東方藝術中心，左右隔壁間紛紛傳來「厲害，太厲害了」、「梅派青衣，居然這麼會演戲」、「幸虧來看了，本來要去看另一團的」。

但第一次去大陸時，反應還兩極。王安祈回憶當年情景：

二○○九年《金鎖記》第一次赴大陸，先在北大百年講堂，演完已是十點四十分，零下幾度的寒冷天氣，魏姐只披上一件外套就和主創們一起和觀眾座談。全場近兩千觀眾竟有七八百位留下來，討論非常激烈。有觀眾質疑缺乏大段主唱段：「如果央視春晚要你們唱一段，你挑得出來嗎？」更有觀眾問魏姐：「為什麼不全用梅派唱腔？不是拜了梅葆玖先生嗎？」當下引起另一位觀眾質疑：「人家這麼完整一部戲，為什麼你只關心有沒有大唱段？」那場對峙有點激烈，直到有位觀眾說：「如果《金鎖記》只是一部戲，那是真好看；但若說《金鎖記》是京劇，我就猶豫了。」這句話像下了結論，原來我們挑起的，竟是京劇定義之爭。

而我一向認為京劇沒有固定形式，從來沒有「姓不姓京」的問題。流淌在魏海敏血液裡的是京劇傳統，她用西皮二黃演故事就是京劇。她的每一句唱都從曹七巧出發，她的每一次舉手投足都是張愛玲美麗蒼涼的姿態。觀眾來看魏海敏的曹七巧，無論當下喜不喜歡，若干年後，只要有一位觀眾，走到人生某種境遇，突然，沒來由的，《金鎖記》某個畫面從記憶深處翻湧浮出，驟然勾起他一滴清淚，或引動他淒然

一笑，那製作這戲的目的就達到了。如果那時我們這些創作者能夠知道，必將長吁一口氣，嘆道：「不枉此生。」至於那位觀眾是否記得這戲是京劇，又有什麼關係呢？做戲看戲，不就是人生感悟嗎？

很感謝廈門大學陳世雄教授，把我的觀念和做法在學術論文裡學理化。他曾說，我和國光創作時，沒有「劇種意識」，只有「作品意識」。關心的不是「姓不姓京」，而是每一部作品是否能對人生情感有所啟悟洗滌。

而我相信這樣的觀念能被更多觀眾接受，因為魏海敏的表演令觀眾信服。

《金鎖記》如今已經成為國光的經典代表作，不免讓人想到，若干年後，能不能有新一代演員傳承這齣戲？王安祈認為很難，但也不執著一定要有人傳承。魏海敏能成為現在跨越傳統與新編戲的傑出演員，是天時地利人和孕育出來的，現在兩岸也找不出第二個，她的獨特就在於此。王安祈反而覺得，容易複製就不是獨特，如果說一部戲每個人都能來複製一遍，那就沒有獨特性了。魏海敏塑造的《金鎖記》太獨特了，其他人很難做到像她這樣。

也有觀眾質疑，新編戲有沒有留下來？演出幾百場了嗎？能像《四郎探母》那樣

那麼普遍流傳嗎？王安祈不在意這樣的說法，因為時代已經變了。以前京劇是大眾流行的文化娛樂，各地每天都在演，而當前戲曲早已失去流行文娛身分，必須走精緻文化的路子，就像賴聲川、吳興國或者是簡莉穎的戲，一年有一檔新製作就是一樁盛事，以「年度大戲」為概念，不再要求「傳唱不歇」。所以《金鎖記》如果除了魏海敏之外沒有第二個演員能演，王安祈也不覺得遺憾，畢竟已經建立過一個標竿，而且也留下了影像。這是魏海敏獨一無二的創作，專屬於京劇舞臺，專屬於魏海敏自己的，價值就在這獨一無二。

四、外一章：《狐仙故事》

危險女性外一章

國光劇團「危險的女性」系列劇作挖掘女性幽微內心，訴說傳統京劇未曾敷演的女人心事，到了《狐仙故事》更超越了性別框架，直指人情。「危險的女性」之所以危險，是因為碰觸了原本沒有被挖掘的情感，讓傳統深厚的京劇不再只是搬演經典，

也必須面對新的議題、人物、語言以及敘事方式。於是我們有機會看見原來端莊的妻子開始凝視自身內在的情感、千夫所指的惡女內心竟是盼想與失落交織的悲劇、千古絕唱的經典女性實則在男性文人筆下喑啞失語。

談論「危險的女性」作品，除了題材與人物塑造之外，從作者論的角度來看，女性劇作家的心靈也疊映在「危險女性」的書寫之中，從女性的細膩觀點出發，以更具能動性的冒險與創造，挖掘了原本不被注意與談論的幽微心曲，揭開新的議題與觀照，使得原以男性觀點為主的京劇傳統必須開始正視多面向的女性聲音，讓弱勢的視角與邊緣的聲音被發現。而由於題材超脫戲曲固有範疇，連帶使得既有認知與主流框架鬆動，開拓京劇嶄新的面貌。這些跳脫常軌的挑戰，對於根深柢固的京劇傳統，乍看之下是「危險」，但其實也是當代所增添的養分，當既有的框架鬆動，當代京劇掌握傳統又不被限制，其實反而能夠開啟更開闊的空間，透過冒險與創造，最終將戲曲與京劇的本體更加擴大。

創造危險的女性角色，乍看之下好像是王安祈特意的策略設定，但她的眼光並不是要與傳統男性思維分庭抗禮，而是要讓傳統京劇中缺席的女性聲音有機會可以浮現，讓她所深愛的京劇可以更加完整而貼近所有人的內心，所以重點還是回歸人的情

感。因此像《狐仙故事》打破性別框架的人物塑造，除了是新情感、新人物的創造，也是讓當代多樣的情感樣態都可以在京劇之中找到共鳴。

每一個受到既有框架限制、必須要打破框架尋找出口的人物，所面對的障礙牽涉到人物生存於世的根本價值與定義。當原本對於世界的認知崩解與重構，必須重新認識自我，重新建立自我與世界之間的關係。這樣對於自身的重新定義，以及對如何生存於世的叩問，正也是文學創作者一直在追索的，雖然未必能有明確解答，且隨著時代的變遷，面對的難題也不斷衍生變化，創作者始終要努力在複雜的世界指出一條安放身心之道。

值得注意的是，王安祈所想要談的「危險女性」，並不是吶喊抗爭式的的女性主義，沒有運用性別對立的框架，自然也不受限於性別的框架。直到了《狐仙故事》，除了創造出封三娘和也娜這樣如同杜麗娘「一生愛好是天然」的女性角色，也探索男性人物在當代戲曲舞臺的嶄新風貌，不再受限於傳統對於男性勇武陽剛的刻板期待，男性的多情與女性的多情其實也可以是同一件事，何須在性別上劃分限定？

或者也可以說，透過女性視角或者是非傳統男性劇作視角的觀看，不止女性的幽微心事被說出來，就連男性也獲得了掙脫傳統父權社會刻板印象與期待的機會，能夠

訴說心底的悸動、曖昧、不安、懦弱與為情所困，這樣有缺陷跟弱點的男性人物，無疑更接近真實生活。而透過在劇場塑造這樣的男性人物，也賦予男性觀眾另一種男性存在樣貌的可能想像，或者成為一種心靈抒發的出口。而當原本壓抑無處訴說的思緒與情感能夠抒發出來，其實能夠獲得的是更自在、更有韌性的生命狀態，能夠有同理心跟慈悲心去看待別人的處境，並且讓自己的心變得更加的柔軟，也能夠更加善待自己與他人。

瞬間變滅　情意緊密交織

《狐仙故事》是趙雪君創作的第三部京劇劇本，也是她獨立完成的第一部。王安祈認為，這部戲的推出，在臺灣京劇的發展上有重大意義。雖然雪君的劇本看起來跟正統的京劇很不一樣，甚至取材還包括日本動漫，但王安祈認為京劇也必須面對新世代的觀眾，而針對年輕觀眾未必膚淺媚俗，《狐仙故事》視角跨出了人類之間的情感，聚焦在人與異類相愛的各種可能，足以觸動深刻的思考。雪君深刻地鋪陳人物的生命歷程，「從不解缺憾、到識得缺憾，又從缺憾之中找到平衡的圓滿」，全劇更對

「天地大有容」的說法提出質問。

《狐仙故事》的敘事手法跟傳統京劇大異其趣，但舞臺表演仍需建構在京劇的表演體系之上，這其間的調和融會煞費苦心，負責編腔的李超老師感受特別深刻。王安祈畫了好幾張人物關係表格對李超老師解說劇本，面對瞬間時空轉換的敘事路線，李老師重重拋下本子、長嘆一聲，說道：「《穆桂英掛帥》真叫好編，一場是一場，唱腔多容易成套安置啊。眼下這劇本兒，線頭多，零零散散，才起一勢頭，我準備要下『反二黃』了，翻過一頁，怎的忽又斷了線？這唱腔怎麼編哪？西皮二黃都成不了套，只能是一首一首的歌兒！」

李超老師出身自中國京劇院，京劇的基因深植在骨子裡，面對年輕世代說故事的方式，著實不習慣，但仍耐著性子去細細琢磨。王安祈聽著李老師的抱怨有些歉然，但不免私心竊喜，因為知道這戲的唱腔絕對不會被傳統套式框住。京劇藝術講究氣派大方，但狐仙故事不適合，要的就是瞬間變滅，無論情節或唱腔都是如此。情思深沉，結構卻輕盈，正是王安祈對這齣戲的期待。

王安祈心裡有底，李超老師的京劇底子這麼深厚，由他來編腔作曲，一定能夠在貼近當代的同時又不失京味。後來的成果也如王安祈預期，李超老師對於京劇聲腔的

深刻掌握成為這齣戲成功不可或缺的關鍵，讓國光團隊在這樣一齣天馬行空的新戲中依然穩住京劇的氣味，李超老師也讓京劇演出的聲腔布置發展出更多風貌，音樂在劇情轉折之間的進出調度也極為流暢連綿。

全劇乍看雖然缺乏傳統的大唱段，可是看戲時並不會覺得唱很少，唱詞是跟整個音樂、臺詞和情感緊密交織在一起。王安祈在節目單裡的文章以「瞬間變滅」來說明《狐仙故事》這個戲，因為這個戲在劇情的組織上，往往演了一小段就立刻暗燈刷過去另一個場景，然後又刷回來，整個的走法是瞬間變滅，而瞬間變滅就是妖怪的特性，因為他的妖性可以一下子如影隨形，一下子又無影無蹤。像開頭英哥上山跟村民說了兩句話就立刻暗燈，好像有山林裡的鬼怪過去，再繼續說兩句又暗燈，一下子就把這個瞬間變滅調性確立，輕盈之中又有懸疑、深刻的東西隱伏在內。當說故事都是瞬間變滅，更不要說唱腔音樂了，所以音樂也就可以不要完整的一大塊，情緒一直在變換跳躍。

面對「瞬間變滅」的敘事特性，李超老師在京腔與韻白之間細膩鋪陳，將眾多小唱段無縫接軌交融，仍然使這齣戲有著飽滿的京味。這樣的做法不同於傳統京劇把唱詞與念白區隔開來，而是把抒情與敘述、唱詞與念白融匯成緊密交織的情節區塊，將

韻白與西皮二黃緊密交織在一塊，順著劇情與畫面的順暢流動，每一句唱與念都跟戲的情感緊密地串在一起。

京劇念白除了是陳述的語言之外，當念白的韻律綿延纏繞，其中所蘊涵的音樂性，其實就是京腔的原型或是變形，李超老師掌握住念白中的京腔與詩韻，與時而浮現的唱詞相互交織，纏繞的情思不因唱段不夠長而斷裂，反而更加綿延悱惻。

此外，李超老師在多段音樂的安排也令人動容，像是第三世的女狐決意要向也娜透露身世，勸也娜回到親生父母身邊時，妖怪們在外廂以類似秧歌的曲調唱起：

沒奈何呀，沒奈何呀，河水洋洋，唉呀唉呀捨不得。
捨不得呀捨不得，北流括括，唉呀唉呀也得捨。

曲調中蘊含的滄桑與無奈讓人聞之鼻酸。來自西域的妖怪賣藝團，像是吉普賽人浪跡天涯，顛簸流離在人世間，沒有家鄉可回，他們的歸宿就是同伴之間相濡以沫的依賴，而儘管曲調哀傷，卻像是黃土地上的野草，在強風砂塵吹襲中，依然站穩面對。李超老師在這裡運用秧歌裡頭飽含滄桑與堅韌的曲調，來表現妖怪們對也娜的不

捨，同時也展現妖怪賣藝團一生流離所積澱的生命厚度，可說是神來之筆。

從新編劇筆下讀出時代的氣息

有一度，李超老師要求王安祈把劇本改一改，但王安祈可不想動手，因為她從趙雪君筆下讀出了屬於這時代的氣息。王安祈認為，在京劇舞臺上，年輕演員可以打造舞臺的青春光采，新世代編劇的分格與分鏡思維，則能創造新的敘事風格。王安祈從年輕開始就一直在推動「戲曲現代化」，焦點就在故事的情感思想，以及說故事的技法。她在三十歲開始編劇時，就是以她這一世代的思維和京劇傳統相抗衡——也可以說相承接。而二十五年後，動漫與網路世代的思維掌控全世界，京劇若能代代有新編劇說新故事，才能扣緊時代脈搏。

趙雪君以《三個人兒兩盞燈》和《金鎖記》崛起劇壇令人驚豔，這兩部新編京劇都是王安祈與趙雪君師生共同合作，唱詞大部分出自王安祈之手，所以京劇的本體仍很穩固。但《狐仙故事》的創作過程中，王安祈刻意只盡一個老師的本分，專挑毛病，讓她自己修改，盡量不動手，就是因為喜歡年輕口吻所傾訴的新鮮故事。甚至做

出來的戲結果姓不姓「京」王安祈也不太在意，認為只要動人必是好戲，何況一代有一代的文學藝術，京劇未必永遠定於一格。展望未來，王安祈樂觀期待臺灣新崛起的新編劇，說不定能創造京劇自身的新傳統呢。

相較於傳統的京劇段式，《狐仙故事》的敘事結構已大不相同，因為裡頭的唱並不是像傳統京劇裡一個人物獨自的心緒流淌，也不是單純事過境遷的抒情回望，而是在陳說內在心事的同時，有著過往記憶與情景的浮現交疊，也有不同時空的敘事穿插，這樣的敘事乍看之下瞬間變滅，但是各個零碎的片段卻是交織成更為豐富的情節與情感團塊。這樣的敘事雖然不是傳統的線性邏輯，卻反而凸顯了狐仙世界本來就有跟人間不同的邏輯，在疊映變滅之間，看見人心、情戀、狐仙的存在就是有一種捉摸不定，超越物質，無法以人間的道理來規範與定義，有一種不安定感。

此外，瞬間變滅的敘事帶有一種懸疑、不穩定的氣氛，也讓觀眾不黏著於線性思維的理解，而是直觀地感受。雖然敘事形式看起來破碎變滅，但零碎的片段之中有著狐仙跨越三世的情與癡遷延連綿，情感上的凝練通透貫穿並統攝了全劇。狐仙雖然對摯愛閃避，但閃避的背後是割捨不斷的情癡，甘心情願默默守候，確認心愛之人過得幸福，自己便也覺得幸福。

面對愛情的閃躲避藏，也扣合著狐狸天性中的害羞。狐狸曖昧不明的情感不像人類思維和語言那樣的直白，而是先觀察感受，再慢慢地靠近、信任與依賴，這種情感難以用語言解釋，而是要親身去感受，需要駐足陪伴才能捕捉到心靈相通的瞬間。

《狐仙故事》中的男狐、女狐固然眷戀情人，但也隨時願意為了情人而割捨自己的眷戀，狐仙的愛並不是拘執佔有，而是眷戀情愛關係中每個美麗的片刻，這樣的憐惜與成全才是真正的包容，願意犧牲，願意自己受苦來成就情人的幸福。相較之下，人類夸談「天地大有容」卻不能傾聽其他生命的聲音，肆意掠奪自然資源，是多麼的自私與短視。

狐仙犧牲自我的割捨太過虐心，令人觀之不忍。幸好編劇讓戲中人與狐愈閃避愈貼近，瞬間變滅，深情卻又無處不在，即使在曖昧渾沌中，情思糾纏仍似三生石上情緣前訂，愈到結尾處情感愈濃。當有情的生命相遇，相互憐惜守候，情所能跨越的疆界超乎想像，甚至是人妖之別。《狐仙故事》可以說是帶著憐惜之心去看便能體會感應的一齣戲。

《狐仙故事》談的不只是人與狐之間的愛戀，更是人世間的情緣。第二世男狐逃避封三娘的愛情卻又痛苦糾結，於是將記憶封印，但愛戀仍舊在記憶的底層，只是沉

睡，不時逸出勾動情思。到了第三世，女狐和也娜的夢境導引禁錮的記憶解封，過往與獵戶丈夫、三娘的傷心往事再度浮現，女狐意識到也娜乃是三娘的轉世，一時不知該如何面對也娜以及自己的情感。

儘管心裡的掙扎如驚濤駭浪，最後面對也娜時，女狐還是回到初衷，與也娜相視而笑，其實這段情緣就是這麼簡單的對於一個人的關心。當也娜老去已滿頭白髮，仍喚女狐為姨，看來唐突，但因為我們目睹了他們的故事，有了理解，明白人與人之間的情感與關係，未必是一般你我個人的經驗所能涵括解釋的，每段感情的背後自有一段獨特的生命歷程，對於他們能夠長久相守，心中也有一絲安慰。

此外，前兩世狐仙的變女變男，面對的都是男女之情的愛戀，到了第三世女狐和也娜的情感則是超越性別與男女之情，更單純地描繪人與人之間的依戀。作者對於人與人之間情感的觀察，觀照面向不只是單一的，兩個不同生命之間的關係也是多層次的，這是趙雪君對於人性情感描寫別出心裁之處，特別令人動容。她在描寫情感的同時，也提出更寬闊的視角來解讀情感。

視覺式閱讀

《狐仙故事》瞬間變滅的敘事風格也表現在視覺營造以及影像運用上。

從上世紀九〇年代起，劇場開始嘗試將影像與舞臺結合，有時是影像與舞臺表演相互穿插，有時是以影像作為舞臺景觀意象的延伸。隨著技術的發展愈趨成熟，影像的使用愈加頻繁，常補充甚至取代了實體的布景，而影像能夠透過剪輯快速切換、重組、並置時空的特點，更滲入了實體劇場的敘事，使得當代劇場更能超越線性的敘事邏輯，運用影像帶給觀眾更直觀的「視覺閱讀」經驗。

「視覺閱讀」對劇場的影響顯著，戲劇的設計群原本以舞臺、燈光、服裝為主，近二十年以來，工作編制開始加入了一位「影像設計」，一開始只偶爾出現，後來逐漸普遍，舞臺上除了演員演戲之外，布景道具與多媒體投影的搭配更是新趨勢。此一現象的形成，科技進步固然是基礎，觀演雙方接收習慣、思維模式的改變更是內在原因。

戲曲面對劇場界這樣的趨勢也不能置身事外，王安祈注意到新編戲曲雖不見得都在臺上投射影像，但敘事模式已有明顯改變。傳統戲曲說故事的方式深受說唱藝術影響，都是從頭演述，娓娓道來，主要都是線性的敘事結構。但新世代編劇從小受到動

漫、網路的影響，發展出跳躍式的思考模式，畫面的拼貼並置往往帶來更加豐富的指涉意義。

王安祈和趙雪君師生二人即是兩個世代代表。王安祈的童年讀物是章回小說，在構思劇情時首先有「場」的概念，整個故事在腦海中先切成幾個段落，高下起伏輕重緩急，胸中自有定數，唱腔大致可安什麼腔調板式，也先有盤算；趙雪君則是標準動漫網路世代，說故事沒有這套成規，特色就是靈動跳躍，劇情推展未必要靠文學性語言一一細說，有時一個畫面勝過千言萬語，更可以把故事說得神光離合，三百年前和五十年後的事可以在三秒鐘內同臺並置，情節的銜接轉折未必用語言一一細說，有時一個輕紗蒙面、相互追逐的畫面即可傳遞一切。

趙雪君《狐仙故事》靈感得自日本漫畫，狐仙三次變身轉世，在她筆下前後翻疊迴旋，和同樣有著三世結構的《閻羅夢》，在敘事脈絡與段落切分上完全不同。趙雪君這樣的敘事法，不僅剛好和狐仙妖氛吻合，而且也正對上導演李小平的胃口。李小平當時新導的戲，不僅受現代戲劇影響，更明顯運用了電影鏡頭的運轉，「視覺意象」和唱念做舞並重，而劇本結構的靈動奇幻，正是施展運鏡技巧的基礎。

王安祈分析，漫畫的分格，導致思維的閃躍跳盪，看似斷裂，實則內在情絲牽

綿，自成脈絡。狐仙故事要的正是這個，靈動、詭譎、飄逸、閃爍、奇幻。

這和傳統京劇實在是大不相同，但王安祈認為，傳統戲曲的敘事技法一定要有新變化，王安祈一向推動的「戲曲現代化」，所強調的就是故事的情感思想要能打動現代人心，說故事的方式要能挑動現代觀眾興趣。《狐仙故事》的迷人之處正是在說故事的方式，輕盈閃爍，但不輕淺。王安祈非常不喜歡缺少情感內涵只玩弄技巧的輕薄小品，也非常不喜歡只重視氣派卻沒有細膩情感的大而無當大製作，情感的重度與力度是他最在乎的。

盛鑑：老靈魂與新時代審美

當京劇藝術遇到嶄新題材，無法從既有體系援用表演方法的時候，演員也必須無中生有，尋求新的方法與新的體會來創造。李小平導演在接受訪問時，便提到了狐仙一角在表演上應該拿捏的尺寸，要求飾演狐仙的朱勝麗與盛鑑不要刻意去演出媚態，而是「要醞藉著狐天生自然的媚韻的同時，依照人物壓抑的內在情感，在身段身形中自然地流露」，意即狐的媚態是其天生賦予的自然形態，其天生存在之美好，使其在

身形眼波中醞藉著一股媚人的情韻，因而這股「媚韻」不是簡單地外型上表演魅惑的身段，而是直接將狐狸的神韻內化進演員的心中，進入狐仙存在的狀態，再以此為基礎去呈現狐仙在情感上的愛戀、壓抑與掙扎。

朱勝麗在談到自己詮釋女狐的體會時，也提到她認知這個狐只是想跟自己愛的人一生一世相守，所以表演上不著重在狐的媚態，而是在情感的韻味上。陳美蘭演的封三娘／也娜更是一種全新的詮釋，青衣本工加上長年鑽研崑劇表演，陳美蘭的技藝自是無可挑剔，而她不被行當限制所發揮出來的清新演技，很準確地表現出自然不羈又一往情深的三娘與也娜。

凡此種種的人物體會，都已經超過四功五法的範疇，而是演員潛心面對人物，以己心與人物之心相互映照摹想，提煉自己對生命人情的體會，化入人物之中。就連造型與化妝設計也是著重展現狐的媚韻，以粉紅的淡彩搭配簡單的墨筆勾勒出狐狸的眉眼，再以代表狐狸耳朵尖角的髮式、狐狸白毛做成的髮飾搭配三位主演尖下巴的瓜子臉，便讓海報上的主視覺宣傳照有別於傳統印象中的狐媚惑人，更多是天然綺麗的仙氣。

飾演第二世男狐的盛鑑也有非常複雜曲折的心理狀態，王安祈認為，放眼當今劇

壇，此角只有盛鑑能擔當，不作第二人想。

《狐仙故事》這個戲可以說是跟盛鑑綁在一起的，而盛鑑對於男狐一角的精心創發，也使他在這個戲有著不可取代的地位。

傳統戲曲中的多情書生多由小生扮演，運用小嗓唱念，其中又以崑劇巾生最為風流蘊藉，表現俊秀文弱或是風流儒雅的年輕人物。京劇的聲腔特性擅演歷史演義故事，小生所扮演的人物固然有懦弱的許仙，更多是英氣勃發的年輕武將，像是周瑜或羅成。在傳統戲曲舞臺上，聲腔藝術是重點，人物透過嗓音營造形象是一個重要的方法，以便在舞臺表演上做出區隔與層次。

現代劇場則不同，更以戲為主，而且當代觀眾對於劇場上所謂的真實性已有不同的著眼，偏好臺上的演出更貼近真實的生活。因此，京劇小生的小嗓在脫離古代情境的新編戲中是比較不討好的，不易達到寫實的要求。此外，當代劇場在人物塑造上常見幽微曖昧的心理流轉以及多面向的人物呈現，京劇小生表演上鮮明的獨特性，在詮釋這樣曖昧不明的人物時，也是比較吃虧的。

那麼，可以用崑劇巾生來演狐仙嗎？王安祈分析，雖然崑劇巾生在表演上最為蘊藉多情，在某一方面符合狐仙的情調，可是崑劇巾生塑造的多是古代文弱書生類型，

其實不足以涵括狐仙這樣一個又男又女，可男可女的人物形象；加上崑劇巾生藝術發展得十分完整，所有的身段服飾都與每個折子戲所提供的時空緊密交織，渾然一體，完整的藝術性限制了在新編戲中的可塑性，若直接把巾生的表演抽離出崑劇的古典時空，而放在當代劇場所創造的多變時空，演出像男狐這樣的男性人物，有太多違和處需要調整，恐怕耗費了洪荒之力也不易討好。

京劇創作了許多新編戲，融入了現代劇場營造情節轉折與衝突的敘事手法，但在表演方面，基本路子還是傳統的，演員身上既有的功法都還是能直接派用，而在面對《狐仙故事》這樣更脫離傳統、更接近現代劇場的新編京劇時，就必須在表演上做出更大的調整，像盛鑑這樣跟現代劇場可以融合無間是非常難得的，他在表演時的舉手投足、一呼一嘆是如此自然，又細膩地扣合在人物的性格上。可以說，如果沒有盛鑑，不可能有《狐仙故事》這個作品。

盛鑑在表演男狐時分寸拿捏得很好，深入人物的情境與情感，眼波流轉恰如其分地表現狐仙不同於凡人的顧盼神態，同時又蘊藉多情。為了表現狐仙靈動中帶有魅惑人心的天姿豐韻，盛鑑在男狐的表演中以生行身段為基礎，再揉進了旦角的質地，掌握陰陽同步一身，老生嗓音卻無老態老音，高佻身材竟能柔媚如女子，眼波秋水流，

整個表演已經超脫在行當程式的框架之外，直接面對人物本身的情思，化用一身的功法，塑造出人物在此時此景的情態，自然到讓人覺得若世上真有狐仙，大概就是這個樣子吧。崑劇大師蔡正仁看了也讚賞，認為盛鑑塑造的男狐揉進且角身型卻不造作，一派清新自然，非常難得。顯見盛鑑在拿捏人物分寸時的準確到位，並且合乎人物劇情之情理。

就京劇角色的發展而言，盛鑑的出現，正代表當代特性與臺灣審美，時代喜歡什麼角色，臺上就會出現。他的出現，像是時代的召喚似的，備受期待能成為臺灣京劇新編戲的中堅男角。

盛鑑有很多現代劇場的表演經驗，演出多部話劇和電影，在電影《龍門飛甲》中發揮京劇演員的眼神功力，精湛演出反派角色，成為劇中最搶眼的人物，於二〇一二年入圍了香港金像獎最佳新人獎，並獲得香港電影導演會年度大獎的年度新晉演員獎，也曾多次演出現代劇場導演林奕華的作品。他還參演當代傳奇劇場的《等待果陀》，也曾被吳興國老師視為《慾望城國》的接班人。雖然他骨子裡是老靈魂，醉心鑽研余派（余叔岩）藝術，跟隨裴豔玲老師虔誠研習傳統，但王安祈說：國光新編戲不會放過他。

三

英雄的喟嘆

萬仞高岡

天地蒼茫

李銘偉

清宮三部曲、關公在劇場

王安祈記得某次研討會，有位男性學者提問：為什麼國光只關注女性內心，我們男性也有恍惚難言的幽微心事啊。

王安祈的做法是從女性開始，但要探討的是人性，不受性別限制。本章即由男性登場，清宮三部曲（《孝莊與多爾袞》、《康熙與鰲拜》、《夢紅樓‧乾隆與和珅》）和《關公在劇場》這四部新編戲都以生角為主，多爾袞、鰲拜、乾隆、關公都由唐文華飾演，不僅展示個人演技，更可見證京劇老生藝術之全面。

傳統京劇出自男性視角，而看似掌握權力位置的劇中男性，其實也各有心事，或壯志難酬，或前路未卜，有時在公義私情間徬徨猶豫，有時在恩義親情之間掙扎抉擇，清宮三部曲和《關公在劇場》的英雄人物，則是已攀上功業頂峰，但身在萬仞高岡之上更覺孤寂，有的蒼鷹墜羽，零落自天，有的感嘆月盈則虧、盛極必衰，這幾部新戲試圖書寫英雄獨對天地悠悠的蒼茫喟嘆。首先要說明：清裝戲是京劇的重要類型，絕對不是對電視劇的模仿。

京劇起於清中葉，清裝算是「時裝」，旦角戲《梅玉配》、小戲《探親家》、武戲《鐵公雞》等，都是清代的清裝戲。民國以後直到當代陸續編演的《董小宛》、《香妃》、《珍妃》、《秋瑾》、《乾隆下江南》、《宰相劉羅鍋》等，也都是京劇

傳統的延續。

京劇服裝原非寫實，並非漢代人穿漢代服飾、唐代人做唐代妝扮，基本都以明代服飾為基礎，按身分地位做類型分類，番漢有別、貧富不同。對於外族，也不做寫實的考察，一律以旗裝為外族女子之扮相。即齊如山所說：「今日戲場演劇並無遼、金、元、清之分，旗女服飾總以清代之服裝代之。」旗裝指「旗頭、旗袍、旗鞋」，旗鞋又稱「花盆底兒」，因為高跟不在前不在後，恰恰在正中間，頗似花盆底部。穿旗鞋走臺步是京劇一「功」，大方穩健、俐落英挺，又要在豪爽中見婀娜，蹲身行禮更需要堅實的腰腿功力。

清裝戲都念「京白」，不用「韻白」。京白易懂卻難念，聽來像京片子或普通話，其實不然，輕重緩急、抑揚頓挫，更有講究，除了爽脆清亮，更要有一股雍容大氣甚或豪邁英爽。如果嘴皮子少了勁道，白口便缺乏穿透力，人物性格也就模糊了。

「旗裝、京白」是清裝戲的重要表演藝術，功夫不夠的演員是沒資格演旗裝戲的。雖然沒有水袖、髯口、甩髮、翎子，但「功」的要求絕對不低，更可見京劇的表演藝術面向廣闊，並不只限於水袖、髯口、甩髮、翎子。國光推出清裝戲，與電視無關，是京劇傳統的展現。

一、《孝莊與多爾袞》

編劇與史料「競合」

《孝莊與多爾袞》是王安祈與國光編劇林建華共同編創的作品。努爾哈赤病逝、八子皇太極繼位，娶大玉兒（正史名為布木布泰，本劇用漢人書中所稱的大玉兒）。數年後，皇太極暴卒，十四弟多爾袞本欲爭位，最後竟擁立大玉兒之子六歲福臨，是為順治。順治七年，多爾袞落馬而亡，順治竟掘墓鞭屍削其頭骨。

這段歷史的記載裡有多處模糊縫隙。多爾袞深得父親努爾哈赤器重，生母阿巴亥又最受寵，但皇位由兄長皇太極獲得，阿巴亥又被逼殉葬，大玉兒奉命嫁與皇太極，一夕之間，多爾袞失去父母與玉兒，數年來隱忍悲憤、博取信任，以軍功獲取權力，因此皇太極暴卒，多爾袞必是磨拳擦掌準備奪回被剝奪的一切，但在這場爭位大會上，他何以突然讓位、反擁立玉兒之子六歲福臨？當然，此時或許有局勢的考量，兩黃旗擁立的是皇太極長子豪格。多爾袞或因見局勢未必有利於己而釜底抽薪擁立玉兒之子，但是，當多爾袞領兵入關，趕走李自成，進入北京之際，竟然沒有倚仗軍功在

北京稱帝，而把玉兒母子由瀋陽接來，多爾袞何以如此謙退？這些歷史的空隙，引發學者析論，也留給文學藝術發揮空間。愛情，多爾袞與大玉兒的情感，應是最合理的解釋，也最能與太后下嫁的傳說相合。

「太后下嫁」是清史有名疑案。史家各有不同看法，但無風不起浪，玉兒和多爾袞的關係必然密切。多爾袞以攝政王身分直接住進紫禁城，小順治對於這位經常出入母親宮室的十四叔充滿敵意，對母親也極不諒解，牽動了歷史的發展。順治成年後與董鄂妃的情感，也與他對母親的不滿有關。等到他青年病逝（或說出家），玉兒乃把全副心思放在孫子玄燁身上，開創康熙盛世。

玉兒對多爾袞是真心還是假意？沒有人知道，史料不可能有確論。而玉兒死前留下一道遺命給孫兒康熙：「不祔葬昭陵」。昭陵是皇太極陵墓，和君王合葬原是后妃最大光榮，玉兒這道不合理的遺詔，是出於對多爾袞的感情嗎？沒有確切答案。而編劇，是與史料「競合」的說故事人。

林建華從歷史資料及名小說家樸月老師的作品《玉玲瓏》汲取靈感，寫大玉兒從小就被占卜師預言將來會「德備後宮，母儀天下」，因而在滿蒙聯姻的傳統下被父親送往滿洲。而努爾哈赤死前雖屬意多爾袞接位，然而眾人擁戴皇太極，奪位之爭導致

多爾袞生母阿巴亥殉葬，遭弓弦縊殺，皇太極迎娶大玉兒，面臨奪位、殺母、奪愛三大恨的多爾袞只能隱忍求生。

編劇考量演員的配置

王安祈參與編劇時，首先思考如何分派角色。王安祈擔任藝術總監，深知新編戲不只是單純編一齣新題材，更是提供團內演員展露才華的舞臺。因此構思時需先想好角色分派，第一個想到的當然是由魏海敏演大玉兒，唐文華演多爾袞，那麼身為當家主演之一的溫宇航要放在哪裡？如果溫宇航飾演皇太極呢？好像也合理，可是王安祈覺得不太對勁，如果皇太極出場，編劇就勢必要處理大玉兒與皇太極這對夫妻的感情。

大玉兒與多爾袞年齡相當，少年時相識，當時多爾袞到蒙古草原上迎親，迎接十幾歲的大玉兒到東北長白山，這段行程是大玉兒與多爾袞的定情之路，因此草原是戲裡重要意象，對兩人皆有極為重要的象徵意義。車馬斗篷、蒙古舞、滿洲兵是全劇的盛大開場。

迎親隊伍快要抵達東北的路上，也就是愛情滋長的時刻，突然傳來努爾哈赤的死

訊，喪鐘響起，飛馬趕回東北已是山河變色。多爾袞母親被迫殉葬，親眼看著母親遭弓弦絞死，緊接著皇太極登基即位，大玉兒竟然奉旨嫁給新王。大玉兒在草原上與多爾袞定情，卻被迫嫁給大她二十歲的皇太極，如果皇太極在戲裡要出場，編劇就必須處理這段婚姻裡兩個人的關係。而王安祈覺得這段感情並不是本戲的重點，如果真要這樣處理，戲就變成三角戀愛，像連續劇裡就有劉德凱演皇太極，馬景濤演多爾袞，兄弟倆跟寧靜演的大玉兒談三角戀愛。但這絕對不是京劇重點，也不是三小時的戲曲能演繹得完的。所以王安祈覺得絕對不能讓溫宇航演皇太極，甚至皇太極根本不要出場。但不出場的皇太極卻在戲裡要有「存在感」，與他相關的戲劇行動有三層：

（一）他娶了大玉兒，（二）大玉兒奉他的詔命去色誘勸降，（三）他的死引發權位爭奪的風暴。這三個關鍵事件讓觀眾從「看不見的皇太極」的角度，投射過來看大玉兒怎麼面對這些事。

大玉兒跟皇太極的夫妻關係沒有直接搬上檯面，這樣就可以集中處理大玉兒與多爾袞的感情，讓情節線與情感線更為集中。但，溫宇航要是不演皇太極，該演誰呢？王安祈想到洪承疇。在孝莊跟多爾袞的故事脈絡裡，原本無須演洪承疇，可是這段大玉兒去勸降洪承疇的戲，王安祈覺得實在是太有意思了，這一段有戲，不演可惜，當

下決定溫宇航演洪承疇。

洪承疇是文武兼備的明朝將軍統帥，具有文人氣質，兵敗被俘還身穿明朝服飾，這樣的人物設定，適合溫宇航的氣質，雖然戲不多，卻集中醒目。這是王安祈在新編歷史故事時，怎麼選擇剪裁的著眼點，因為身為劇團的藝術總監，不像受邀寫劇本那麼單純。在為國光編劇時，王安祈一定要想清楚，在這個戲裡面，要把演員放在什麼位置。

可是如果洪承疇全劇裡只出現在這一場戲，就會變成天外飛來一筆，很明顯是硬要因人設戲，所以一定要特別提煉出這場戲對於大玉兒性格成長的影響，銜接上大玉兒這個人物發展的軸線。所以這場勸降洪承疇的戲，在大玉兒生命歷程中極為關鍵。

倒數第二場，洪承疇再次出場，改以清朝官員的服飾形象出現，在裝扮跟表演上可以表現洪承疇在身分上的變化。前面是明朝人的裝扮，水袖飄飄，而是全場唯一說韻白的人，而到倒數第二場，換了清裝，改成京白，效命清廷，如此洪承疇這個人物也有一定的完整度，不是天外飛來一筆，而且溫宇航前後有兩套不同的裝扮跟表演，從韻白到京白，觀眾在欣賞的時候也是很過癮的。

不止如此，洪承疇的二度出場，在劇情安排上也很合理。對於多爾袞要娶太后，

由漢人洪承疇來勸阻當然是不二人選。因為雖然滿人的習俗是可以弟娶寡嫂，但是由漢人洪承疇來勸阻，就關係到這樣的行為在漢人眼中的觀感。為了不影響滿人統治漢人的正當性，必須顧及漢人的禮法與眼光，洪承疇以為多爾袞為顧全大局一定會打消念頭，沒想到多爾袞反被刺激傳命嘉定屠城，多爾袞的霸氣與暴烈性格也因此而帶出。

想定了選角配置，後續的劇情安排也自然而然應運而生。年輕美麗的後宮妃子上陣色誘勸降，裡面的運籌機鋒以及人物心裡的糾葛，帶給王安祈極大的想像空間，下筆寫的第一段唱詞，也就是大玉兒勸降洪承疇的這一段。這裡是魏海敏在戲中第一次正式出場（前面少年大玉兒是林庭瑜），王安祈精心描畫四句唱，展現色誘的形象：

鏤空浮花隱約現，粉鑲紫染嫵媚添。

流蘇搖曳輕拂面，金釵步搖款步向前。

王安祈心想一定要在這裡給魏海敏一個漂亮的出場。

大玉兒的政治啟蒙

作為皇太極的妃子，竟被皇太極指派以美色去三官廟勸降，觀眾一定想知道大玉兒對這件事是怎麼想的。全劇對於這段婚姻沒有正面描寫，我們其實不知大玉兒對夫君皇太極的感情如何；同時，也沒有直接去演大玉兒的心裡有沒有多爾袞，只扣在色誘勸降這一件事上面探討大玉兒的心理轉折。

一出場的四句唱，只是描寫大玉兒的外在形象，至於心理的轉折，王安祈覺得大玉兒心裡是委屈的，她在寫這段心理轉折的唱詞時，自己也特別有感覺。不過，這段唱詞，王安祈刻意不放在勸降洪承疇這一場戲，而是採用事後回想的敘事策略，讓大玉兒在事過境遷後回想起三官廟，當時情景歷歷在目：「我記得當時皇太極拉著我站在鏡子前面，對我傳下勸降詔令。當時我⋯⋯」

對鏡照影、自端詳，
淚朦朧、遮不住、豔色耀日光。
一語不發、盈盈下拜，

接詔命、莫叫珠淚、落衣裳。

轉面來、巧畫雙眉、整嚴妝，

軟屈那、洪承疇、全憑我、孔雀開屏、燦羽煌煌。

玉兒不是巾幗將，

自那時、軍政場、展翅遨翔。

任憑風雲、變無常，

難回頭、退無路、迎向朝陽。

大玉兒接到皇太極詔命，心中感到委屈，淚眼朦朧，但自尊極強的她，不讓皇太極看見她的眼淚。

王安祈認為，雖然委屈，但大玉兒是充滿正能量的人，否則她後來不可能成為開國太后，儘管她沒有料到丈夫會派給自己這樣的任務，儘管感到委屈，也還是會去把這件事做好，達成使命，而就在那一次任務中，她發覺自己在政治謀略上的能力，可以在軍政場上展翅翱翔。被迫色誘，竟成為她的政治啟蒙。

王安祈把這段唱放在後面的回憶，前面在演勸降洪承疇時，沒有去刻畫大玉兒的

心裡怎麼想，魏海敏一出場就是執行色誘勸降的任務，演了一場勸降洪承疇的戲，這場戲演得成功，演得有趣，但沒有一段自剖的唱，所以觀眾那時還不知道大玉兒心裡怎麼看待這件事，怎麼看待自己與皇太極的感情，這些都暫時按下不表。

直到後來，王安祈讓大玉兒在已經入關，兒子登上龍位的時候，深夜靜思，回想起三官廟勸降，回想自己性格的成長和變化。王安祈設想大玉兒的內心是：離家的少女，在路程上滋生了愛情，卻嫁了另外一個人，這段婚姻是怎樣的？唉，也都不說了，但是我竟然因為接受了一樁使命，而意外地踏上了政治場合，也從被動委屈轉折到發現自己竟有政治才幹，從此以後踏上一條不歸路。是意外，其中也有無奈，可是我始終充滿正能量，任憑風雲變無常，不管政治場合跟時代怎麼變，都回不了頭了，也不再回頭，我的態度是迎向朝陽，把我的能力發揮到極致，在這條路上正面地走下去。

這段唱描寫大玉兒的個性心理，也凸顯出三官廟勸降洪承疇這件事對大玉兒這個人物成長的重要影響。最終，大玉兒回想起這一段，明白此事對自己的影響，斷虹橋上對多爾袞說起皇太極，說的是：「三官廟，他讓我走出了後宮，我記著他，也謝謝他，他讓我看清了自己，原來不僅『德備後宮』，還能『胸懷寰宇』。」至於大玉兒

心裡對皇太極的情感究竟如何，也就不用再著墨，但從這段唱與念白，觀眾自有線索可以想像。

在色誘勸降的這一場之後，皇太極暴斃，緊接著要演爭位，劇情往下走，非但剛才大玉兒的心情沒有向觀眾自剖，就連爭位這場的心情也沒有直接明說，這樣的編法在傳統戲曲裡是很少見的。傳統戲曲一向藉著唱自剖心境，不斷向觀眾真情告白，告白不一定是向同臺的其他人物，可是每一步戲劇行動都一定要告訴觀眾。

像《武家坡》的薛平貴，試探王寶釧之前，他都要先打個背躬，告訴觀眾「分別十八年，不知她貞節如何，趁此四下無人，不免調戲她一番」，一定要透過這種內心獨白去告訴觀眾。所以傳統戲沒有任何懸疑，做任何一件事都要透過內心獨唱或獨白先交代給觀眾，這樣的編法就是受說唱文學影響的傳統。

自剖或不自剖，這是個問題

說唱文學在說故事的時候，人物每一步的心理動機，說書人都得要告訴觀眾，不管是用說還是用唱的。戲曲承繼說唱文學的這一項特點，也是藉著唱來抒情，來自剖

心境，讓觀眾了解人物的一切行為。可是在《孝莊與多爾袞》裡王安祈不想這麼做，想換一種方式，發展出一種新的編法，擺脫說唱文學對戲曲的影響。

戲曲在形成過程中，受說唱文學很大的影響，王實甫《西廂記》就是從說唱藝術「諸宮調」的董解元《西廂記》改編而來。這是學術研究上已經成定論的事，所以在戲曲劇本的分析上，大家也都用這個角度來看待，認定戲曲的一切行動，一切內心，都要藉著內心獨白或獨唱來告訴觀眾。

戲曲史的學術討論跟戲曲的劇本分析是如此，編劇創作也大都採用這樣的方向，包括王安祈自己大部分的創作。可是這次她想換一下作法，在勸降洪承疇這一場，先不要告訴觀眾大玉兒的心理，改放在後面，一方面看出這樁事始終縈繞在大玉兒內心，同時也在前面製造懸宕，讓觀眾一下子摸不透大玉兒心裡怎麼看待自己被任命去做勸降的這件事，埋下一個伏筆。

之所以會採用這樣的編法，王安祈是有特別想過的，覺得是對傳統戲曲編法受說唱文學影響的一種突破，當她一開始編劇時就已經在認真思考這件事。

小學的時候王安祈覺得很寂寞。常常邀好朋友一起去看戲，挑選了《金玉奴》，不料金玉奴才出場朋友就受不了，因為金玉奴出場念了四句詩「青春整二八，生長在

貧家，綠窗春寂靜，空負貌如花」。這四句詩是很多京劇演員示範演講時的基本款，像是魏海敏演講也常常舉這個例子，如果我是花旦，一個啊哈出場，腳步怎麼走，然後念這四句，示範花旦應該怎麼念京白，走臺步。

但是王安祈的好朋友說，哪有人自己說自己漂亮，還比花漂亮？同學的反應讓小王安祈深受刺激。的確，一個小學生一般看慣的電視、電影，沒有人會說自己長得比花還漂亮，可是為什麼戲曲卻會如此？這就是說唱文學的影響。

王安祈從小受到這樣的刺激，知道一般人跟我們看京劇所接受的習慣是不一樣的，所以等到自己編劇的時候，都把這一類的東西丟掉了，包括人物出場時的自報家門，很有意識地去擺脫說唱文學對戲曲的影響。

編《孝莊與多爾袞》的勸降洪承疇，王安祈便不讓魏海敏自剖心境，而是一出來就在「演戲」。除了這一場之外，緊接著皇太極死去，爭皇位那場，也讓魏海敏「演戲」。

皇位該由誰繼承？皇太極的長子豪格是最名正言順的，可是戰功最彪炳的是皇弟多爾袞，這兩方勢力均力敵，各得部分八旗擁戴。在激烈對抗的場合中，大玉兒帶著六歲的幼子福臨哭上，哭皇太極，在此我們第一次聽到大玉兒對她的夫君表達感情，她

在哭他。可是後來我們知道這個哭是「演戲」，她是用哭來保住自己和六歲兒子的位置，她要自保。

至此，王安祈仍然讓魏海敏「演戲」，大玉兒為了自保所精心演出的一場戲。她穿白戴孝，哭先皇哭得那麼傷心，哭了好幾段唱，哭到最後，說「我的兒子福臨，皇太極最寵他的，今天皇太極死了，讓我們母子兩個殉葬吧！」前面演過努爾哈赤死後，多爾袞生母的殉葬，這裡大玉兒也自請弓弦兩張、兩個坑來殉葬。但這裡完全是在演戲，眾人忙勸她節哀，說福臨還小，大玉兒便順勢加碼說福臨還小，是皇太極的心頭肉，可是皇太極來不及看他成長，我們還是殉葬吧！一哭二鬧三上吊的戲碼演得很足。

這裡魏海敏戲演得精彩，但也很端莊，全靠哭，全靠唱。但大玉兒演這麼一齣的心理轉折是不是要跟觀眾交代一下？這時不是應該來個自剖心境嗎？王安祈恰恰認為不要，大玉兒心理自然有轉折值得抒發，但可以暫且按下不表，因為這裡戲已經演得精彩，就該順勢演下去，才能累積出戲劇高潮，如果按傳統編法來一大段唱，讓大玉兒自剖心境，而場上的其他人聽不到她的內心想法，就會變成朝臣、豪格、多爾袞都沒戲，「定格」站在那裡。

王安祈進一步分析，如果場上所有人定格，由大玉兒一個人自剖心境，那她可能有三種心理，一層一層地唱出來。

第一層為己謀：我的丈夫死了，兒子還小，我以後該怎麼辦？要為自己爭一個位置。

第二層是，為多爾袞著想，也是讓自己得到保護。我心愛的多爾袞在跟豪格爭位，他爭得過嗎？萬一有一個閃失，多爾袞就沒命了，要是他沒命了，又回到第一層的心理，更沒有人保護我了。

第三層：孝莊胸懷天下，這也是一種可能，看到八旗各擁其主，豪格跟多爾袞兩虎相爭，於國有傷，而我們大清現在應該團結進攻中原，怎麼可以撕裂呢？所以我要出來讓你們團結，我來當王。這種心理是一種選項，不過王安祈最不喜歡這一層。

於是王安祈反覆思考，要不要在這場戲裡自剖心境。除了舞臺調度勢必要讓眾人定格，王安祈也覺得這幾層心事，無論編劇選擇哪一項，在這裡都還不能說，因為一來大玉兒在此刻還沒有那麼清楚的分析能力，其中或許第一、第二層的心思都有，既要保護自己和福臨，也知道多爾袞會保她，同時也顧慮多爾袞今天的位置未必穩操勝券，其中的心情是很複雜的。而且她的行動是因應皇太極驟逝所不得不採取的，這個

行動能有什麼樣的結果，其實在此刻並沒有把握。所以王安祈覺得，在敘事的推進上，這個時候應該要讓大玉兒在舞臺上採取戲劇行動，讓觀眾跟著大玉兒去經歷這個驚濤駭浪的過程，而不是把戲劇行動暫停下來自剖心境。

二來從觀眾的角度，我們此刻還不是很清楚大玉兒這行動的動機是什麼，但隨著戲的推展而逐漸揭露，可以達到懸疑跌宕的效果，如果一下子就用自剖把所有的想法都攤給觀眾看，太簡單，也剝奪觀眾看戲的樂趣。事實上，這一段劇情緊扣著爭位的緊張氣氛，場上的所有人面對這樣的變局都是在針鋒上行走一般，一個失足便是粉身碎骨，在這裡將人物的心理暫且按下不表，既可以讓劇情集中，形成跌宕的懸疑感；另一方面，也能夠讓觀眾以側面觀察、綜觀全局的角度，看見在這樣一個歷史現場中，一個女性如何運用自己的軟性優勢，並且展現運籌帷幄的胸中謀略。

因此大玉兒這裡的哭不只是單純的哭，背後還帶著人物的心理意圖，是一個帶有策略的戲劇行動。她在這裡的哭未必是因為愛情，但確實是有真情在內，而且是想要透過哭這個行動，來達成她預期的目標：為自己母子爭一個位置，也保全多爾袞。

事實上，這邊的戲劇行動已經給觀眾提供了足夠的訊息去解讀大玉兒的心理活動，如果在這邊就把觀眾顯而易見的心理活動用自剖心境的方式唱個好幾段，對於觀

眾來說或可滿足聽覺的享受，但是在劇情的推展上卻會停滯而難以繼續勾住觀眾的關注。

因此，王安祈在編這齣戲的時候，覺得拿捏敘事與抒情之間的比重與「錯位」關係是必要的做法，強化戲劇敘事不僅是三小時劇幅必要的嘗試，也是塑造人物、營造懸疑的手段之一。在這裡暫不自剖心境，也是先留一個白，不把一切都說滿了，給觀眾一個自己去觀察思考的空間。

而自剖心境這一段，就留待多年之後事過境遷，孝莊回顧前塵，追憶自己驚濤駭浪的人生經歷。前面如果就自剖心境，將不免流於機關算盡的心機，品格顯然不高；而在最後回顧自己一生時，表一表當時的心跡，便更有一番透徹的了然。

真情還是攏絡？

大玉兒精心策劃的這一場哭戲，不只哭得群臣驚疑，手足無措，更哭得多爾袞一廂情願自作多情，喚起他回望一生被奪位、殺母與奪愛的遭際，更從大玉兒的哭中聽到對自己的關懷，於是決心要保護大玉兒母子。

孝莊與多爾袞之間的關係眾說紛紜，不過王安祈林建華從史料推敲，多爾袞對大玉兒絕對是有真情，否則為何打來了天下不自己稱王，卻在領兵進入關後，從瀋陽把大玉兒跟小順治接來北京登基？多爾袞不為了愛情是為了什麼？他絕對是希望能夠跟大玉兒以及順治如同一家人在一起，所以王安祈把多爾袞塑造成一個真情的形象。結果在這場戲當中，反倒是多爾袞有了一段自剖心境的唱，多爾袞自作多情地以為大玉兒話中另有文章，以為她是為自己著想，所以一定要保護她。王安祈之所以在這裡讓多爾袞自剖心境，就是因為設定多爾袞是真心愛著大玉兒，而他的真情可以從歷史的事蹟中看出來。

這場戲的寫法迥異於戲曲的說唱自剖傳統，保全了戲劇的張力，但後來在表演層面卻引起演員的疑慮：魏海敏的想法便不太一樣。

臺中國家歌劇院首演順利完成之後，將要在臺北重演，有一天魏海敏找王安祈，說她把臺中演的錄影看過一遍，發覺有問題，發覺她一出來的前兩場都在「演戲」，色誘和爭位時大玉兒到底在想什麼？劇本沒有表現大玉兒的內心，便要求加一段唱，表現大玉兒面對紛擾局勢，為大清著想的心情——在上述三個選項中，魏海敏選擇了三。她認為大玉兒是從團結為國「公義」立場出發，其中沒有「私情」。

編劇和演員在表演概念上有不同思考，兩段演戲沒有自剖心境是王安祈新的思考，想要甩開傳統戲曲受說唱藝術的影響，故意安排用戲劇行動去呈現一個人物的內心；魏海敏則是從演員的角度思考，認為偏廢了傳統的自剖抒情而使得表演不夠完整。此外，觀眾也可能不習慣大玉兒在這裡的心理曖昧不明，因為跟一般的戲曲表演結構不同，不是一般大家習慣的清晰。

不過，這樣的安排，不只是為了要在敘事形式上創新，也是因為符合人物的成長歷程，王安祈覺得大玉兒在這一段的行動過程中，自己也未必全然清楚。反倒是多爾袞在此時雖是自作多情，但真心感人，因此王安祈為他安排了一段唱。他聽見大玉兒自請弓弦兩張母子一同殉葬，認為話中另有文章，必定是擔心自己爭位未必穩操勝券，因而為他「解索綯，釜底抽薪、另起一章」，於是自願擁戴福臨即位，擔任攝政王為大玉兒母子打下江山。

至於新寡的大玉兒，對多爾袞，究竟是以美色和舊情攏絡，或者確實有幾分真情呢？王安祈覺得都有。草原上定下的情雖然經過歲月的消磨，大玉兒心裡一定還有多爾袞一方位置，青青草原的美麗回憶，很難從心中全然消除，但她確實也想藉著這一份情，穩住自己跟兒子的位置，這種心理本來就是曖昧複雜的，所以也才會有這一椿

「太后是否下嫁攝政王」的清宮疑案。

所以在王安祈的構想裡，大玉兒在表演的層面並非一味的攏絡，如此斷虹橋上那一場戲才有意義。王安祈自承在寫斷虹橋這場戲時為多爾袞掉了眼淚，也因為這段不能結合的感情為大玉兒難過。入關後，天下已定，二人身分也已定，一個是太后，一個是攝政王，中間隔著順治小皇帝。斷虹橋上太后與攝政王攜手閒步，心情究竟如何？多爾袞仍戀舊情，大玉兒卻有幾多無奈。多爾袞心中仍有創傷未癒，大玉兒歷經幾番跌宕，面對世情已能心境澄明，她誠懇地勸多爾袞珍惜當下懷柔理政，放下恩怨，以正向之心看待過往苦難，正如鷹之褪羽重生，反勾起多爾袞喪母的傷心往事。多爾袞對大玉兒說，你叫我如老鷹褪羽重生，可是我死過多少回了，經歷過這麼多悲慘的事，父親死後，母親被以弓弦縊殺殉葬，自己還要隱忍著效忠哥哥，多少年上陣打仗不敢挽弓箭，一搭弓便神搖手顫，因為這是親娘的絕命弦。

打仗不敢挽弓箭，

這是我親娘、絕命弦。

多少年、上陣不敢挽弓箭，

才搭弓、便心驚、神搖手顫，

弦上猶見血斑斑。

多少回、我咬牙自砥礪，

持利箭、戳膚刺骨、直刺到血肉模糊、痛徹心肝、痛徹心肝。

惡夢重經、方能醒，

才能夠、再上疆場、面對弓弦。

你要我、效鷹重生、毛羽褪換，

椎心痛、早歷練、卻未能、了心願、報仇冤。

對多爾袞來說，弓箭是他打仗的武器，卻也是母親的奪命弦，所以一拉弓手就顫抖，因為看見上面血淚斑斑。多少回咬牙自砥礪，拿著利箭戳膚刺骨，直刺到血肉模糊。多爾袞戎馬一生，此刻將心中壓抑已久的痛訴說出來，大玉兒深受感動，為他輕拭去男兒淚，希望能為他艱苦的一生帶來一些撫慰，希望多爾袞聽她一聲勸，擺脫舊恨，「斷虹橋上聽我一言」。

可是此橋都已經名叫斷虹橋，也暗示他們之間是不可能有結果的，但是大玉兒終究對多爾袞關心：

輕拭去、蓋世英雄、男兒淚，

同攜手、斷虹橋上、聽我一言。

我與你、雖然不能成姻眷，

喜今生、常相守、永結同心緣。

定鼎中原、奇功建，

蒼天不負、你也不負蒼天。

未登大寶、有何憾？

朝中諸事、掌實權。

天地何處無缺憾？

明月未能時常圓。

十四爺、聽我勸，

拋下了委屈與憤怨、免叫我、晝夜不寧、將你掛牽。

王安祈覺得這裡的大玉兒是非常真誠的，可是多爾袞沒辦法，年輕時壓抑隱忍，

一生兵馬倥傯，等到終於征服中原，位居攝政王高位，手握國家大權卻仍無法真正與

畢生摯愛相守，而且小順治也不可能接受兩人之間的感情，順治命人來拆斷虹橋，還送來皇太極的睡袍，多爾袞承受這樣的羞辱，還要面對嘉定文士寫詩譏諷穢亂宮廷，一生兵馬相伴的弟弟多多鐸與妻子（皇太極將大玉兒妹妹嫁給多爾袞）又同時過世，更覺得老天爺對他不公，欠他的沒還，反而繼續奪走身邊的一切。

大玉兒對多爾袞始終保持一顆真誠的心，並非只是攏絡，可是多爾袞不理解這一層，因為一生痛苦，勉強自己做的一切，都是為了填補心裡的那塊空缺，只要那空缺一天無法填平，便一天無法安然自處，心心念念的就是那片草原。對多爾袞來說，只有那一刻沒有煩惱機心，只有那一刻跟大玉兒之間的情是如此純粹不受外在一切所干擾。多爾袞生命的最後一刻，回到草原上縱馬射鷹，像是隱喻似的，鷹落於地也是自己墜馬之時。雄鷹一生，從振翅高飛，到歷經苦難褪羽重生，終至墜羽零落。

史料記載，大玉兒臨死前親口傳遺詔，不跟皇太極葬在一起，單獨立了一個墳，也讓後人平添想像空間。王安祈與林建華從歷史紀錄與歷史小說的描寫中，看到多爾袞對大玉兒的真情，以及大玉兒的回應。因為大玉兒對多爾袞的情感是真誠的，所以在多爾袞死了之後，王安祈為大玉兒寫了一段很真情的唱。

蒼鷹墜羽，零落自天！

蒼鷹墜羽，零落自天！

用雙手捧你在胸膛前，埋你在塵土間。

輕輕對你問一言，

可有淚光閃？在墜落的一瞬間。

可有憾與怨？對人世與江山。

別了、別了，

忘卻我容顏，歸去才安然。

安然、安然，

依舊是、煌煌燦羽、色斑斕。

大玉兒把多爾袞的死，比喻成蒼鷹墜落下來，嘆問可有憾與怨，同情、理解並祈願多爾袞能得心之安然，依舊是燦羽煌煌的一隻蒼鷹。

多爾袞死後，大玉兒一方面因為順治安穩接班感到欣慰，再沒有人能威脅兒子的王位，可是一方面也十分明白這江山是誰打下來的，心裡會永遠記得。在聽到順治親

政後命人掘多爾袞的墳墓鞭屍，大玉兒第一個反應是命人帶馬，她要回到草原去看，因為草原的遼闊，以及她與多爾袞在草原上相識，共同奔馳看鷹，這一段在草原上留下的情感，一直是她心之嚮往。

所以草原是劇中一個重要的意象，在戲的一開始代表大玉兒與多爾袞的青春時光，以及未來的無限可能。而最終全劇意象再度回歸到草原，兩人心心念念想再次回到大草原上，善騎的多爾袞墜馬身亡，魂魄終能超脫，自由奔馳，而草原也是大玉兒緬懷故人、家鄉與遠去青春的魂牽夢縈之境。

弓與鷹的意象

弓箭與鷹是編劇賦予這齣戲的兩個主要意象。這個戲之所以會想到蒼鷹和弓弦，是因為王安祈想到林建華編《康熙與鰲拜》時特別寫了勇士歌，負責音樂的李超老師一看就很開心，勇士歌一編，這個戲的音樂風格就跟東北連結起來，滿清的形象也就鮮活了起來，豪邁遼闊的氣息鮮活呈現。王安祈在此也要掌握草原的空間感跟東北的地域性，剛好她讀清史資料，翻到「滿人放鷹」與「弓弦縊殺」，靈機一動，想以

「鷹」與「弓」為貫串全劇的主要意象，乃在建華的基礎上提煉重點並融入意象，從兩人初識、直到多爾袞墜馬身亡，都由此二物連貫。

李超老師一看到鷹的意象，心裡就很有感覺，說他們北京人小時候也玩這個的，這就是東北、蒙古人的生活。舞臺設計則是以背幕營造出草原的空間感，除了有明確的老鷹圖像，連晴空中的雲也有老鷹飛翔的形象線條，這些細節雖然觀眾在第一時間未必感受到，但是在設計上還是以這樣的設想，用鷹的意象貫穿全劇，既代表滿人的生活習慣與生命情調，也象徵多爾袞的命運，與大玉兒的情感歸依。

少年大玉兒林庭瑜出場第一句唱的倒板，就唱「看雄鷹、盤旋上下、把風雲翻攪」。滿人有養鷹放鷹馴鷹的習俗，王安祈在一開場的草原迎親就把老鷹的意象放進來，用老鷹這個與滿蒙生命形態息息相關的意象，將多爾袞和大玉兒的心靈和命運聯繫起來。

鷹與弓不只是「物」，更可為人際關係之比喻。養鷹有術，「不可餵食飽餐，必須餓其三分，方肯為人所用」，三國時曹操就是這麼說呂布的。因此劇本讓多爾袞與玉兒的初遇，就從論馴鷹之術開始，大玉兒與多爾袞兩個人之間是怎麼互相吸引，絕對不是講什麼情話或是看外表，而是從鷹開始。少年多爾袞講到養鷹馴鷹之術，要餓

它三分，才能為你所用，這一番話，吸引了大玉兒的興趣，回應說這是三國裡面的話，曹孟德便是這樣說呂布，且三國之中盡是「得天下、馭人才」之術。大玉兒與多爾袞雖非漢人，但也熟讀三國，這兩個人的格局，一個是母儀天下，一個是胸懷寰宇，所以他們之間的互相吸引，絕對不在於外貌，而是透過鷹和三國，展現兩個人物的視野和格局非同一般。

這場戲如此落筆後，全劇的風格、地域性跟人物的特性就可以定調了。兩人因為鷹而結緣，但在路上傳來努爾哈赤病逝的消息，多爾袞奔回去後弓箭意象出現，母親阿巴亥被逼殉葬，弓弦縊殺。弓弦的意象之後在多爾袞斷虹橋上的一段唱再次出現，同時也在鷹的重生中再度扣回老鷹的意象。

小平導演讀到劇本的鷹與弓，當下很感興趣，馬上就把他在網路上剛剛看到的「鷹之重生」影片從手機轉發給編劇，蒼鷹長到一定年齡，一定要用銳齒把自己羽毛全數拔落，一切歸零，重新生長，才能翱翔天際。褪羽才能重生，這意象的隱喻力量很強。於是王安祈讓玉兒把受命勸降一事當作鷹之重生，從屈辱中重新激發力量，從此走進政治場域，後來她也以此勸多爾袞。「鷹之重生」融進男女主角兩人的生命歷程，使意象的運用更為深入。

鷹、弓以及草原的意象貫串全劇，將劇情的推展、人物的性格與成長緊密交織在一起，也為提供觀眾鮮明而豐富的情境想像。

倒敘與後設

　　王安祈說，此劇得以完成，林建華功不可沒。建華在改編《康熙與鰲拜》時即已讀熟清初史料，隨之建立孝莊與多爾袞的劇情架構，尤其多爾袞妻子和弟弟去世，悲情轉為激憤，瞬間扯下靈堂白色障幔，改設喜堂，準備迎娶太后，此時偏又讀到嘉定文人譏諷詩句，暴怒傳令屠城。痛飲三杯時，幕後傳來哭喊聲，這當然是虛擬的，而多爾袞像是聽到蒼鷹劃過天際之聲，備馬草原。這一連串劇情大轉折，是攀上高潮的關鍵，此時王安祈讓少女大玉兒登場，進入多爾袞的幻覺，導致多爾袞墜馬。多爾袞的死亡，不換景，不另起一場，直接讓大玉兒出場唱「蒼鷹墜羽，零落自天」，仿若埋葬蒼鷹的安魂唱段，既抽象又寫實，在虛實邊際回到劇情，原來全劇是由倒敘開始，在順治登基前一刻，大玉兒的回憶開始引入草原迎親，最後在此回到倒敘的起點。得知順治掘墓削頭骨，大玉兒的反應加強了性格塑造。

蘇茉兒：太后……要不要……請皇上收回成命……

大玉兒（極其沉痛，強忍，搖手）：隨他去吧。難道我還能為一個已死的人，不顧大清的萬代根基嗎？（搖搖晃晃）備馬，我要出京，我要去草原看看。（正要起身）

太監上：皇上親政，大典即將開始，請太后登殿！

蘇茉兒：太后。

【大玉兒愣著、猶豫。……擦乾眼淚。揮手不要備馬了，整衣冠，準備登金殿。】

大玉兒（白）：亡者已矣，活著的人，總還得過下去啊。都過去了，玉兒、玉兒的一切都過去了，後人只會記得我是：孝莊皇太后。

這裡的念白，輕重分量一定要謹慎拿捏，太軟，不是開國太后，太硬，又損傷和多爾袞的感情。王安祈自覺寫得有分寸，但演出時增加了一句：「我的兒子總算會當

皇帝了」，王安祈覺得太狠，過頭了。演完也有觀眾表示，如果大玉兒這麼狠，這麼不可愛，我們為什麼要看她的戲？

最後一句「後人只會記得我是：孝莊皇太后」，或許有觀眾疑惑，孝莊是死後諡號，大玉兒豈能自稱？但在音樂和燈光輔助，還有魏海敏念白的口吻速度，全劇最後這一句，宛若鏡頭拉到最遠端，大玉兒轉從「後設」口吻，說出自己的心聲。這是國光新編戲常用的手法，和這部戲整個手法相呼應，前面也是把當下心境挪後再唱，到了全劇最後，再來一筆大迴轉，透過歷史的回聲，反觀自己。王安祈說，我們想在戲曲的虛擬舞臺上營造電影的效果，不知觀眾能不能接受？

二、《康熙與鰲拜》和《夢紅樓·乾隆與和珅》

清宮三部曲指的是《孝莊與多爾袞》、《康熙與鰲拜》、《夢紅樓·乾隆與和珅》，這是按照歷史時間排序的國光三部大戲，但創作時間卻是《康熙與鰲拜》最先。

何以一開始沒有想到時序呢？這要從頭說起。

二○一四年國光推出《王熙鳳》和《探春》組合成的「紅樓夢中人」，王安祈從年初看排戲開始，心底就湧起一絲不安，因為她規劃的是純女人的戲，金釵紅粉亮麗登場，國光的生行名角卻無戲可唱。看著一同看排戲的唐文華溫宇航，王安祈努力思索年底是不是該為他們想一部戲。此時，三十年前大陸的《康熙出政》，浮出腦海。

《康熙出政》是一九八四年撫順京劇團的創作，王安祈認為一九八○年代是大陸創作實力最堅強的時代，文革已結束，經濟還沒起飛，不只京津滬，各地劇團都出好戲，東北的《康熙出政》就是一例，劇本獲選刊在一九八五年四月的《劇本》雜誌，臺灣的「陽春錄影公司」也偷渡進口了現場演出錄影帶，在戲迷圈中暗地口耳相傳（那時還沒解嚴）。其實編劇毛鵬，主演杜振山、鍾萍等都不算是赫赫有名的人物，但真是好戲。空軍大鵬劇團曾搬上舞臺，高蕙蘭主演康熙，花臉朱錦榮主演鰲拜，大鵬著名旦角王鳳雲、陳美蘭都參加演出，在三軍劇團解散前留下一次精彩的紀錄。王安祈對此戲印象很深，一直很想在國光重現，卻因版權問題始終沒辦法推出。年初坐在紅樓夢的排練場裡，又重新想起此戲，隨即拜託大陸京劇老師幫忙尋訪原劇作家，可惜時移世變，連撫順京劇團都不存在了。就在準備放棄之際，又重新細想劇本，終

究三十年了，某些情節點的設定仍有重新改寫的可能，何況國光近十年的新戲，已經樹立了一貫的風格，其特色在於「深化內心」。以往論者多關注女性塑造，其實國光創作的追求未必只以性別為限。只因為京劇自始即是男性的天下，連劇中女性角色都由男旦塑造，劇本更出自男性視角，因此一開始努力深掘古代女子不可言說的心底聲音，每一部戲都不只以「唱念做打」推動情節，更希望唱念甚至舞臺視覺能夠入潛意識，「向內凝視」是國光這些年來引導的走向、樹立的風格，而這也才是「文學性」的核心價值，更是京劇「現代化」的基礎與內涵。王安祈想，康熙和鰲拜是雄渾豪放風格陽剛的男人戲，但他們也可以很內在，每個人物都可以更向內深掘。在此原則上，她請國光的劇本編修林建華承擔改編重任，和導演李小平合作。

建華喜歡下棋，打從年少時期就經常流連市井，看兩人楚河漢界針鋒相對，也聽周圍人等的觀棋雜語，而這種戰雲密布、雙方對峙運籌帷幄的戲，最適合引用棋局來做譬喻。建華以〈爛柯對弈誰參透？〉為題，談他的創作構思。

他先說八〇年代的政治氣候下，《康熙出政》當時以一代英主康熙為出發點的劇情設計，在海峽兩岸都合情合理。然而今日表演藝術自由多元，必須深度挖掘、檢視人性內在，讓觀眾看完戲仍帶著些許思索；因此，首要關鍵即在提煉鰲拜的心理層

次，讓這齣戲成為兩大主角對峙、鬥智、角力的戲。建華先引清史專家陳捷先教授的觀點：人心人性難以預料，尤其政治權力實在既誘人又易使人腐化，輔臣具有代表皇帝部分的權力，日子長久以後難保不會發生擅權專斷的情形。尤其居高位者手下自然有一批追隨者，很可能就是暗中結黨營私圖利舞弊的豺狼虎豹，他們拱著集團首腦向權力中心挑戰，無非是為了徵逐更大的權力與利益，這位首腦如果不能保持清明的自覺潔身自保，免不了勢必走向一山不容二虎的生死惡鬥，鰲拜從輔國重臣淪為階下囚，著實帶有幾分宿命的悲劇感。

清史專家的「悲劇宿命感」已經讓建華有深刻感受，小平導演也在一開始就提示：「老臣謀國，絕對不是一開始就處心積慮謀朝篡位，而是在眾人慫恿之下，迷湯喝久了，不小心踰越了那道界線。」於是建華在劇本第四場「議謀」，安排眾人拱著鰲拜廢帝自立取而代之，還美其名為大義天下，他為鰲拜寫這樣一段唱詞：「好一番堂皇飾詞託言仁義，到此時不由我意亂神迷……臨崖勒馬收韁晚，倒不如學劉備躍馬檀溪！」建華說，人都是被拱上去的，而廣布恩德的劉備帶著一群虎狼之士流寓荊州，難道內心不期望著有朝一日被安上大座嗎？第六場鰲拜孤獨矗立臺上，唱著：

青史上怎將我評論千秋？

我若是解兵權歸隱自守，

又怕他鳥盡弓藏兔死狗烹不肯罷休。

權位逼人龍虎鬥，

運籌推算反添愁。

爛柯對弈誰參透？

舉棋落子難回頭。

君臣大義的倫理難題，在此提升成為英雄與時勢的博弈。鰲拜的反思與躊躇，在此帶有幾分悲劇意味。

武俠小說大師金庸的《鹿鼎記》也帶給建華別樹一幟的創作視角：主人翁韋小寶因緣際會入宮成為康熙身邊的小太監「小桂子」，帶領讀者們以少年的眼光跟著康熙一起面對成人世界的權力追逐。小桂子也就成為建華為此戲新設的一個角色，以丑角之身穿梭於正經肅殺的詭譎政局之下，為戲增添一些潤滑的趣味。而少年在成長過程中既向內面對自我，又向外開始學習、挑戰成人的權力世界，在建華眼中更是舉世皆

然的生命典型。他甚至提到：野生動物族群中享盡權利的雄性領袖，總免不了面臨年輕後起者的挑戰，經歷一次又一次的王位保衛戰後，終究有敗陣的一天，面臨被放逐的下場。

因此當導演李小平提出為驁拜寫下「勇士歌」之際，建華順勢而成，文辭雖然簡單，情感卻質樸渾厚：

天蒼蒼兮，白雲蒼蒼，

野茫茫兮，荒原莽莽。

仰望雄鷹展翅翱翔，

遠看駿馬馳騁沙場。

天地生我七尺昂藏，

好男兒兮闖蕩四方！

而勇士歌在劇中不只是布庫戲少年們練武的伴唱，建華先讓康熙聆賞布庫戲少年們蒐集未全的勇士歌，再懸賞少年們向滿族耆老詢問這首古謠的後半，不料結尾計擒

鼇拜的場合上，竟是由鼇拜完整地唱出此歌：

看我今朝天下名揚。

好男兒兮闖蕩四方，

眾人聽我引吭高唱。

我今站在萬仞高岡，

英雄末路的雄壯與悲涼感，竟引出中央研究院院士王德威鴻文：〈一個「康熙」，各自表述〉，指出「尋找勇士歌」是為全劇的潛文本。

王德威劇評先說此劇沒有按照傳統勤政英明與奸相竊國的絕對二分，康熙的英明其實深不可測，鼇拜的野心也有了不得不然的無奈。在此之上，這齣戲反思江山一統的時刻，英雄與梟雄的分野往往在一念之間，勤王與叛上的動機早有千絲萬縷的糾葛。江山錦繡開新國，但昔日的勇士安在哉？勇士歌失傳已久，卻在全劇高潮、康熙設計擒伏鼇拜時，由鼇拜引吭高歌，唱出全貌！鼇拜最後高唱勇士歌時，沒有大勢已去的頹唐，卻有視死如歸的驕傲。在眼花繚亂的宮廷鬥爭之後，竟召喚一種蒼茫的史

詩情懷。

這篇文章更指出《康熙與鰲拜》運用兩塊活動抽象景片，此起彼落，「參與」劇中人物你來我往的鬥爭。沒有採用大清輿圖為背景，超越一時一地政權得失，思考政治作為一種「表演藝術」的抽象內涵。而該文所謂的「各自表述」，指的是天津京劇院的《康熙大帝》，也是好角好戲，只是一貫的宏大敘事，全劇像是國家寓言，甚至國家領導人寓言。「一個康熙，各自表述，即使是京劇表演，臺灣也自有立場與特色。國光的未來帶給我們無限期許。」

這種創作態度延續到《夢紅樓·乾隆與和珅》。

《夢紅樓·乾隆與和珅》劇名曝光時，很多觀眾以為文字誤植，甚或以為是不同的兩部戲。事實上這戲最特別之處便在於由紅樓夢切入乾隆與和珅。如果只演乾隆和珅，憑唐文華、溫宇航兩大巨星已有極高吸引力，但整個戲可能只限於反腐肅貪。一加入紅樓夢，整部戲便有嶄新格局。據建華自己說，他在想到乾隆和珅與紅樓夢的聯繫時，像觸電一樣興奮跳起來，始終記得那份靈光乍現的狂喜！王安祈一聽說也極為興奮，催他儘快編出。後來戴君芳導演加入劇情深度討論，王安祈也動筆編寫了一部分，但發想主創確為建華。此一構想絕非小聰明小巧思，而是出自大量閱讀史料後積

累的深厚學養。清宮重要人物與紅樓夢小說兩大經典相乘，奠定了此劇的內涵與氣象。

《夢紅樓‧乾隆與和珅》這戲最重要的特色是，讓乾隆和珅與紅樓夢小說展開對話。

紅樓夢作者曹雪芹與乾隆年紀相若，曹雪芹的祖父曹寅與康熙更是關係密切，備受寵信。曹寅自年少即擔任康熙侍衛（建華甚至開玩笑說：當年康熙智擒鰲拜的布庫隊，曹寅很可能就是其中一員），後來擔任江寧織造多年，康熙五次南巡有四次駐蹕曹家，曹家為了接駕「銀子花得淌海水似的」，康熙事後特別叮囑：「切記、切記，千萬補足虧空」，這句話還被建華特意嵌入劇中。

和珅也是乾隆侍衛出身，得乾隆賞識直上青雲，紅樓夢原為禁書，據傳因為和珅每天讀給乾隆的母后聽而促成了此書的解禁，即使此說在史家眼中可能僅是無稽之談，然而紅樓夢中王熙鳳弄權、賈家敗落與和珅故事的若合符節，無疑是創作者可以大肆揮灑的園地！建華特別提到：紅樓夢故事背景是乾隆與和珅宮廷生活的共通語彙，紅樓夢寫盡了榮寧二府（曹家）的盛極而衰，然而天縱英才如乾隆與和珅，難道竟沒能讀懂紅樓夢「陋室空堂，當年笏滿床；衰草枯楊，曾為歌舞場」的興衰之嘆？

沒能體會秦可卿鬼魂警惕王熙鳳需及早退步抽身的警訊？

紅樓夢小說一問世即具爭議，情節涉及豪門奸巧、巨室抄家，或說影射皇家隱私，又多癡兒怨女風情月債，因此未能公開刊印，只以手抄本流傳，形成版本學的大迷障。此書之被禁與解禁有曲折反覆的過程，而劇本創作原可在歷史夾縫中做文章，未必要完全符合史實。建華乃將此事扣緊乾隆。乾隆原即文化素養深厚，關心紅樓夢自是合乎人物性格，同時又有和珅進獻此書的傳聞，此劇乃將禁書到解禁作為乾隆由糾結至自清代盛世君臣包庇、上下交相貪的歷史交互印證，將禁書到解禁作為乾隆由糾結至自省的過程，更藉著他與和珅對此書不同的解讀，塑造不同的人物性格。

與《康熙與鰲拜》不同，康熙與鰲拜站在相對立的立場，乾隆和和珅卻是君臣同心。有研究指出：和珅其實學識廣博、文采過人、處事機敏、儀表出眾、精通滿漢蒙藏四種語言，具備高明的政治手腕。因此建華認為：乾隆欣賞和珅的才華幹練機巧聰敏，和珅更是善解人意。乾隆對和珅的寵信，不能只簡化為皇帝與佞臣、權臣之間的關係，對於文學藝術才華與政治手腕、格局氣度，乾隆應該對和珅深具惺惺相惜之感，這份惺惺相惜的賞識與信任，甚至超越了乾隆對儲君永琰（嘉慶帝）的感情。

據傳乾隆二十五歲登基之時即曾立誓：若能在位六十年必將禪位，不敢超過先祖

康熙的在位六十一年。年輕時的乾隆可能只是戲言一句，不料竟果真如此長壽！因此乾隆的禪位成為這齣戲的一個重要心理切點：在乾綱獨斷的皇帝內心深處，對終有一日將接掌皇權的儲君難免心存芥蒂，對始終卑躬屈膝的「奴才」卻可能因寵信而漸失警惕。尤其之於老邁的乾隆，精明幹練、深契帝心的和珅，確實是他意志與精力的延伸。

乾隆在父祖輩基礎上創建大清盛世，但站在時代巔峰的他，深知盛極必衰之理，晚年的乾隆，陷入歲月催人、權勢終將鬆手的惶恐，雖說必須實踐自己曾有的諾言：在位之日絕不超過祖父康熙之一甲子，但面對禪位實是心不甘情不願，心智與體力遠不如前的老年乾隆，只想緊緊抓住權力，王安祈讓他唱出：「恨不能彎弓射下日與月，免叫兔走烏飛，催我白髮添我餘哀。」和珅看穿乾隆的心事，極盡一切可能為他填補空虛，制訂「議罪銀、報效金、辦貢進獻」等，使貪瀆制度化，讓全國官員甚至仕紳一起組成共犯結構，充實乾隆的私房小金庫，滿足乾隆對奇珍異寶骨董文物的蒐藏癖，更使六下江南風光氣派更勝祖爺康熙。另方面，「肅貪」是乾隆朝吏治的一大主題，和珅由肅貪起家得乾隆寵信，最終卻因貪腐、權傾天下、富可敵國而致禍；和珅對乾隆心意的揣摩與心境轉折，更顯得弔詭與耐人尋味。和珅滿足了主子乾隆，贏

得主子信任寵愛，但和珅並不瞭解乾隆深沉的另一面。

乾隆對於盛世巨人身分志得意滿，但他深知爬高跌重、盛極必衰，常獨自一人在小書齋閱讀紅樓夢，紅樓書中的「豪宴必散」之理令他深深震撼，但他不敢面對。禁紅樓表面理由是書中多權貴奸巧、癡兒怨女又奢華過甚，實則深層的理由，是自己不敢面對百年盛世終有運終數盡之日。

這部戲把乾隆內心的恐懼聚焦於讀秦可卿託夢王熙鳳示警這一段。這是紅樓夢大關鍵，曹雪芹寫秦可卿最是撲朔迷離，賈蓉之妻，風流嬝娜，引寶玉進入太虛幻境，預知金釵命運的是她，她的死亡更是謎案，死後最傷心的不是賈蓉而是公公賈珍，「秦可卿淫喪天香樓」引起多少專家討論，而她在書中最重要的關鍵是「由色悟空」之後，鬼魂託夢王熙鳳，點示「水滿則溢，月盈則虧」之理，提醒「三春去後諸芳盡」。乾隆讀至此，冷汗涔涔深有體悟，和珅卻如同猶在夢中的王熙鳳，未能解得深意，一心只想趁著為秦可卿風光辦一場「烈火烹油，鮮花著錦」豪華大喪禮，將賈家地位推至頂峰。此刻正是王熙鳳弄權的開始，如同和珅，豈能悟得乾隆深沉的心思？

和珅和王熙鳳走在同一條路上，伺候賈母老祖宗，也居中漁利。

和珅這位「猜心者」更看透乾隆對亡妻孝賢皇后的深刻思念，通過群臣的報效，

辦了一場轟轟烈烈的祭典，彌補乾隆情感上的空洞，更大膽還原當年皇后在船上病死的場景，使乾隆大慟而走出傷痛獲得療癒，君臣情感因此更為親密。而和珅卻未能理解，乾隆雖感動於和珅費心所辦祭典，但召喚出的孝賢皇后其實和書中的秦可卿一樣，同樣具有指點迷津的作用。皇后生前最為節儉，只以通草為飾縫製布囊，時刻提醒乾隆莫忘祖宗關外打天下之初心。在這部戲裡，導演安排秦可卿與孝賢皇后隨時在幻境中對面互看。劇中更將乾隆帶入賈寶玉夢遊太虛幻境一節，乾隆身為紅樓夢讀者進入情境，秦可卿以「風月寶鑑」勸戒，孝賢后的身影再次交疊幻現，警惕著乾隆的豪奢與對和珅的寵溺，直指乾隆內心……

而後導演建議把乾隆的十全武功直接置於紅樓夢太虛幻境之中，一邊高唱勇士歌軍隊奏凱，另一邊秦可卿拿出風月寶鑑，「榮枯竟在一鏡中」，十全武功的反面竟是屍體現身遍地饑民，大清盛世原來竟是一場假象幻境，老年的乾隆此刻清晰體認這幾十年的君臣包庇導致帝國走向下坡：「盛世基業我造就，坡斜車傾我掌輪」，夢境中孝賢皇后聲聲逼問朝中巨貪該如何處置，其實正是乾隆的反躬自省與自我詰問，而最可悲的是，巨貪之首不是和珅，更是自己。乾隆與和珅原是一體同心，和珅是乾隆意志的延伸，乾隆如何有勇氣揮利劍指向自身？於是劇中安排了一場戲，藉王熙鳳家敗

身亡向和珅示警，但和珅仍執迷不悟，悟不出書中王熙鳳散花寺抽籤衣錦榮歸之意，仍逞機靈反過來提醒乾隆，禪位之期將至，只有我能為太上皇謀劃更大的權勢。乾隆至此只有長嘆一聲，留下錦囊，並讓紅樓夢解禁。原來不敢讓世人看透的盛極必衰之理，到此刻勇於公開了嗎？不是，即使早有體悟也未必能懸崖撒手，悟了又能如何？秦可卿也要到死後才化身為示警之人，身在局中的鳳姐又何嘗能悟？回顧前面王安祈為秦可卿寫下的四句唱詞：「可嘆我風情月債俱歷盡，方信道萬境由來總是空。盛宴必散預為警，願做迷津引渡人。」讀紅樓夢這部「天書」，不同年紀必然有不同的體會，乾隆是早已越過巔峰的耄耋老人，而正當壯年的和珅猶自心熱，操弄與被操弄之間，可憐身是眼中人。王安祈、戴君芳與林建華也聊到紅樓夢中的煮粥老僧，誰知道是不是已經悟道的賈寶玉呢？世事一鍋煮，各人自參悟，誰又能真悟了呢？乾隆早已了悟卻仍深陷慾念迷網，而和珅至今仍在迷津之中。

導演戴君芳捻出多寶格成為創作元素，是本劇另一道密碼。辦貢納貢、賞玩多寶格中的天下奇珍、聚財奢費，好大喜功，成為乾隆與和珅共同的生活基調。乾隆最喜歡一個人躲在小書齋把玩多寶格。多寶格內藏奇珍異寶，更妙在形狀不一、參差錯落，明鎖、暗屜、夾層、隔板，把玩時常得「行至水窮處，坐看雲起時」之驚奇妙

悟。乾隆最愛在此指點江山、旋乾轉坤。多寶格在本劇頭尾各出現一次，暗藏伏筆，最後建華寫了大段和珅與嘉慶獄中對唱，藉多寶格掀起最大高潮，將乾隆推向全劇制高點，劇中八面玲瓏機關算盡的是和珅，但藏鏡人竟是乾隆，洞悉一切卻又難以自拔的藏鏡人。

林建華以「晏駕、書兆、查賑、迷津、追憶、太虛、示警、抄家、夢斷」為場次名及情節結構，將小說的被禁與解禁，與大清帝國由盛世巔峰轉入下坡的歷史相互印證，此劇便在反腐肅貪宮廷官場之外，更增哲思文韻，與國光一向「潛入幽微」的文學性發展方向深切吻合。如果只演乾隆與和珅，那將只是一部反腐肅貪劇，而紅樓夢小說編織入戲入心，便是兼具文韻與哲思的獨特詮釋。希望國光的創作能由劇壇挺進文壇，展現當代京劇新穎又深入的觀點。

令人驚喜的是《康熙與鰲拜》劇中廣受歡迎的勇士歌，竟也出現於第三部曲。一開始觀眾或許以為是「開外掛」精華再現，結果竟翻出新意，轉入風月寶鑑、太虛幻境，十全武功與遍地災民互為鏡照，帝國盛世竟是一場幻境假象。唐文華鐵嗓鋼喉，薙髮屠城的多爾袞，墜馬那一轉音處卻常透出一絲柔情，暗藏蒼涼。是這樣的嗓音，蒼鷹墜羽，猶能牽動全場同聲一嘆；；是這樣的嗓音，鰲拜的被擒，竟召喚出史詩刻，

的蒼茫；是這樣的嗓音，乾隆晚年看透盈虧之理，竟唱出類似寶玉「白茫茫大地真乾淨」的體悟，二度唱勇士歌，由一代興衰直逼人生無常。溫宇航更是難為，小生演清裝戲，沒有水袖沒有扇子，操一口京白，很容易像太監，而溫宇航分寸拿捏恰如其分，康熙皇帝性格的成長，和珅最後的蒼涼笑聲。

國光京劇新美學由全體一起創造，而新文本新風格也刺激主演突破自我展現舞臺新風采，「雙渠相灌溉，佳木繞通川」，這是一段編導演一起成長的過程。

三、關公在劇場

關公開臺

二○一六年的《關公在劇場》一劇，並非順序說故事的「關公傳」，而是將關公劇情與關公戲演出的儀式功能，交互穿插，整體呈現。是從「劇場中演關公的過程和心理」為命名之思考。除了演出關公一生重要行動（例如過五關斬六將）和死後成神捉妖之外，還會通過兩位「說書人」以相聲的方式說出：任何演員演關老爺都要齋戒

沐浴，任何戲班演關聖歸天的戲都會有心理禁忌。所以《關公在劇場》整個演出是「後設」的，有關公戲的精彩絕活，有關公的自我反省，也有說書人對關公和演員的旁觀。所以這戲不以《關公》為劇名，因為它涵蓋「劇場」的臺前幕後各層面，從演出前的狀態，到演出中的儀式，直到散場時由神回復人的狀態。

此劇之製作，是為了「臺灣戲曲中心」開臺。屬於國立傳統藝術中心的「臺灣戲曲中心」定於二〇一六年開臺，國光劇團為傳統藝術中心所屬單位，也是「臺灣戲曲中心」的駐館團隊，開臺任務責無旁貸。王安祈首先想到的是演出《鍾馗嫁妹》，鍾馗死後被封為捉鬼大神，自有驅邪除煞功能，而劇情主軸又是嫁妹，全劇兼有歡慶喜氣，演此劇開臺最為合適。但《鍾馗》已經被裴豔玲老師演成典範，國光在二〇〇六年也曾邀請裴老師來與國光合作在國家劇院演過《鍾馗》，此刻不希望重複，也沒有人能超越裴老師，因此放棄了一般新劇場啟用常推出的《鍾馗》，改弦易轍，想到了關公。

為什麼是關公？因為關公戲的演出，兼具表演性與儀式性。

戲中有祭　祭中有戲

關公戲的演出，表演性與儀式性相互滲透，「戲中有祭、祭中有戲」。

京劇的「老爺戲」表演藝術最為可觀，「朱面、綠袍、五髭、紅纓」的形象，威儀氣度懾人心魄，京劇老生在「安工老生、做派老生、靠把老生、衰派老生」分類之外，更專立「紅生」一行，「紅生」幾乎就以關公為主（其他僅有趙匡胤一個角色），關公戲也被稱為「老爺戲」，可見表演需要強大的威儀氣勢，以及夠分量的頭牌演員。而關老爺出場，必有關平、周倉二將相隨左右，三人形成紅黑白三色，其間還有青龍偃月刀，加上馬僮（赤兔馬）精彩的翻滾與關字旗揮舞掩映，相互烘托衍生出整套波瀾壯闊、動魄驚心的唱念做打。而國光劇團有足夠的條件可以推出關公戲。曾在《伐東吳（雪弟恨）》裡唐文華的「紅生」，在當前的臺灣劇壇幾乎獨一無二。曾在《伐東吳（雪弟恨）》裡「一趕四」相繼演出「黃忠、關公、劉備、趙雲」四位劇中人，第二段落演的就是已成神被百姓膜拜供奉的關老爺，突然睜開雙眼顯聖，嚇死敵將潘璋。唐文華不僅身材高大壯碩，舉手投足威武莊嚴，嗓音寬宏壯闊，是「老爺戲」不二人選，他的《走麥城》更是精彩萬分。而國光的導演王冠強，不僅傳承王少洲老師的藝術扮演周倉，自

幼更跟隨有「活關公」之稱的李桐春老師，對「老爺戲」的表演瞭若指掌，主排此戲實屬當行本色。既然國光擁有關公與導演人選，王安祈便大膽新編這部實驗京劇《關公在劇場》。

關於老爺戲演出的儀式性，包括演出前演員的心理狀態，演出過程中表演的儀式功能，觀眾面對神明的心理（尤其是關老爺死亡歸天的關鍵），一直到後終人散演員和觀眾如何回復狀態，整體表演與儀式融合為一。整體演出是「戲即是祭、祭即是戲」，表演與儀式融合為一。

具體來說，可分演出前、演出中、演出後三階段來看。演出前演員務必齋戒沐浴清心寡慾，不吃蔥薑大蒜鰻魚甲魚。先至行天宮膜拜，請回黃裱紙。進入後臺剃髮焚香，一筆紅色抹上，已開始扮飾神明，不可再與旁人交談。黃裱紙置入夫子盔，稱為「頂碼子」，表示神明一路護佑。這些禁忌，編入兩位說書人黃毅勇、朱勝麗的臺詞中，以相聲式戲劇性對話傳遞給觀眾。

演出過程中，劇情本身既是關老爺一生重要經歷，同時也兼具除煞功能。例如過五關斬六將，不僅是關公保嫂尋兄，也是關公巡遊四方保闔境平安的儀式。周倉的噴火絕活，是京劇絕技，其實更是淨臺祭臺。表演與儀式互相滲透。關公被困麥城，夜

走北山小徑，雪夜突圍，是臺前幕後都最緊張的時刻，傳統演法，演到這既神聖又帶有神祕禁忌的一刻，鑼鼓暫停，透過儀式將戲的敘事暫且中斷，此時香爐由後臺被捧出，置於臺口正中，恭敬點香，而後才接演關老爺受困白盡，全場觀眾在香煙裊裊的神聖氛圍中，恭送關聖歸天。劇場霎時轉化成儀式空間，使得整個演出不只是戲，也是儀式，除了沖淡原本不祥的憂慮，更形成儀式劇場的神聖性，觀眾既是戲的觀看者，也是儀式的參與者，不只是娛樂，也獲得情感的昇華與滌淨。二○○六年國光「禁戲匯演」在中山堂演出，其中便有《走麥城》。演到關鍵時刻，臺上整個清空，後臺管事身穿長袍，捧出點滿香的大香爐，走下舞臺，擺在臺口，那一刻嗩吶聲響起，觀眾也不由自主地坐直了，臺上臺下進入一種「恭送關老爺歸天」的蕭穆狀態。

待管事下去以後，關老爺才上場接演北山小徑。那段戲十分感人，後來在《關公在劇場》裡也是如此的安排，由說書人黃毅勇捧著香爐，擺在臺口，而這樣的安排在《關公在劇場》的演出中就更不突兀，因為本來這個戲已經有說書人在不斷地穿進穿出，提醒觀眾「戲就是祭，祭就是戲」。傳統戲《走麥城》只在北山小徑關鍵時刻中斷敘事進入儀式狀態，而實驗京劇《關公在劇場》從演出前到散場，在兩位說書人黃毅勇、朱勝麗引領下，可以從整體劇場、整個建築物的氛圍來體現「戲中有祭，祭中有

戲」。

經過充滿儀式神祕性的演出後，散場時，演關公的演員要回復人的狀態，理論上，原本應該是取出盔頭裡的黃裱紙，但是這張紙要演員必須把盔頭卸掉，會破壞了關公的整體形象；另外還有一種做法，是讓演員用一張紙抹臉，這張紙變紅了，觀眾就來搶，把這張紙帶回去，因為這張紙就如同是神的臉，「攜歸神物」，也就獲得神明的福澤。對演員來講，卸下臉就不是關公了，對觀眾來講，我把神的臉帶回家，是得到闔家永遠的平安。

不過由於演出時不能讓唐文華直接在臺上卸盔頭，也不能讓他當場抹臉，以免破壞整體形象，就改成去行天宮求回平安符，演出時就讓說書人黃毅勇，從關老爺身上拿出來送給觀眾，當作「攜歸神物」的具體呈現。

關公生命最後一刻，想到了誰？

關公戲在形式與意涵上如此豐富，戲的本身也扣人心弦，更有新的視角。關公是人民敬仰的神明，通常傳統戲曲不願也不敢在臺上呈現神明的性格缺陷，但王安祈認

為一定要先把關公「還原」為普通人，有性格缺點的人，才是真誠的藝術創作。所以關於關公的一生，她選擇了三個面向：（一）是忠義性格最鮮明、最受人尊敬的「過五關斬六將」這一片段。緊接著選擇了（二）他一生功業的最高點「水淹七軍」，但在功業到最高點、威震華夏之後，關公性格的缺陷愈來愈鮮明，驕傲自大，這才導致最後（三）在麥城的敗亡歸天。

夜走北山小徑的關公，在敗亡的這一刻，想起了誰？

如果只是劉備張飛，那是必然，而王安祈以為他想起了華容道上的曹操。

這戲裡沒有曹操，但王安祈試圖讓不出場的曹操貫串關公一生，直到死亡。這是她編寫此劇獨特的角度。她認為關公一生，關係最緊密的，不僅是劉備張飛結義兄弟，更是敵對的曹操。受困曹營，過關斬將，辭曹歸漢，到後來的華容放曹，是關老爺忠義的最高表現，關係關公的一生，關係蜀漢的命運，更是受世人景仰乃至於成神的關鍵。因此王安祈認為關老爺在生命最後一刻，想到了曹操，通過回顧他和曹操一生的糾纏，反省自身關鍵時刻的每一抉擇對大哥、對蜀漢造成的影響。這是這齣戲在人物性格塑造上所做的創新。同時，這樣的劇本編寫，也可提供演員更多元的表演挑戰，本工老生的唐文華，在此除了以更宏闊的嗓音飾演老生分類下的紅生，更在其中

穿插淨行花臉白面曹操的念白和吟誦。請看下面這段獨白中粗體字的部分，便是飾演關公的唐文華模仿花臉曹操口吻的部分：

想當年赤壁之戰，火燒戰船，曹操八十三萬人馬，只餘一十八騎，一路退敗行來，派兵來在華容道。華容道，那山間小徑，一如關某今夜、北山小徑。那時曹操四下一望，仰天而笑：

「我笑那諸葛亮見識短淺，不會用兵，若在此地埋伏一路人馬，我曹操焉有活路？老夫一命休矣！」

剎時一陣金鼓雷鳴，那是某家關字旗號迎風招展，二十八騎如鳥獸驚飛，眼見曹操鰲魚吞鉤，只要關某青龍偃月揮上一揮，定似山中打虎、浪裡除蛟，曹操焉有活路？

只是那時，關某竟念起曹營舊情。並非是上馬金、下馬銀、錦袍美女，卻是他一片敬英雄、惜將才之心。曹操待我，堪稱仁至，某對曹操，自當義盡。當下，竟擺開一字長蛇陣，將他放走。一念之差，才有今日北山小徑，雪夜獨行。惜乎啊惜乎！惜乎關某……惜乎曹操一世之雄，渡江南來之時，立在船頭，眼看功業將成，真個是威

震寰宇、不可一世。那時他回首前塵、意氣風發：

「吾持此槊，破黃巾、擒呂布、滅袁術、收袁紹，深入塞北、直抵遼東，縱橫天下，頗不負大丈夫之志也。如今破荊州，下江陵，舳艫千里，旌旗蔽空，釃酒臨江，橫槊賦詩，真一世之雄也。（吟詩）：月明星稀，烏鵲南飛。繞樹三匝，何枝可依？山不厭高，海不厭深。周公吐哺，天下歸心」。

好個氣吞八荒的曹操，好個縱橫四海的曹操！卻因傲視天下、不聽人言，才有火燒戰船之敗。如今關某也因傲視天下、不聽人言，竟落得夜走北山小徑，如同當年華容小道。只是華容道上，曹操遇著的是俺關某，關某今日北山小徑，關某遇著的卻是東吳鼠輩。看雪花紛飛，煙塵瀰漫，事到如今，關某心中只有三聲浩嘆……

這段表演，因為視角新穎，所以導演不僅利用文字投影鋪滿舞臺以及演員身上，還穿插鋼琴當作聲效，極為獨特。而導演和舞臺設計用文字投影構圖，統合組織了《關公在劇場》內涵的多重文本，包括傳統京劇的關公戲、關漢卿的經典作品《單刀會》、禁忌、儀式、史書、小說，各自擷取部分文字，堆疊構成的舞臺畫面，和全劇出入京劇與相聲說書的形式、穿越不同時空的人物形象（例如以九尾狐的三種面貌呈

現世人對狐狸精的三種可能看法）相互呼應，多重面向層層交織，既解構又重新建構觀眾心目中所認識的關公。

絕境中關老爺的向內凝視

緊接著王安祈安排關公死前的向內凝視，自我反省。將一個戰神、勇將幽微的一面，本來說不出口的一面，通過跟曹操華容道的對比表露出來：

權，與曹操合兵。

一不該，恥與馬超、黃忠並列五虎上將，散了軍心。

二不該，拒與東吳聯姻。言道「關某虎女，焉能配汝孫姓犬子」，這才激怒孫

三不該，小看陸遜，藐視東吳，中了白衣渡江之計。

關某戰敗事小，只恐失了荊州，壞了諸葛先生聯吳破曹之策，致使大哥大業難成。關某愧對大哥，愧對蜀漢，愧對當年桃園結義「上報國家、下安黎民」之誓言。

蒼天哪蒼天，蒼天若助三分力，扭轉漢室一戰成！蜀漢成敗、就在今夜！

正因關公歸天之前有此一段悔愧反省的懇切自剖，才開啟了死後成神的可能。如果關老爺至死都是驕傲自大，怎會受百姓崇拜，被尊為神明？

懇切自剖之後，關公跌落東吳設下的七十二陷馬坑埋伏。關老爺身陷絕境，卻仍像天神一樣奮力站起。在人生最後一役，關公有一段與他的坐騎赤兔馬的對白，「赤兔馬呀、赤兔追風千里駒！想當年曹操贈汝與某，你隨某家斬顏良、誅文醜，報丞相厚恩，這才千里走單騎、過五關斬六將，保嫂尋兄。你隨某家、縱橫沙場，某家因你、建功立業，叱吒風雲，今日這小小陷馬坑，豈奈你何？赤兔馬，你、你、你不要害怕。放大了膽，隨某家，一同奮身而起，直奔漢中，上報國家、下安黎民！」

這段戲唐文華很喜歡，他說演過那麼多關公戲，從來沒有跟馬說過話。跟赤兔馬說的話，其實也就是關公對自我的鼓舞，可是如果只是以內心獨白的方式呈現，會顯得單調，所以王安祈找出一個跟著關公出生入死多年，關係如此緊密的赤兔馬作為獨白的對象。這一段的表演是全新的設計，關公的唱做與馬僮緊密配合，緊湊中帶著開闊的氣勢，以及動人的內心抒情。

但是，死前雖有自省，死後心中仍有不甘，這是在小說《三國演義》裡也有的，關老爺一靈不滅，魂魄飄盪，在空中連續高呼「還我頭來」，玉泉山的老和尚聽見，

搖頭輕嘆，反問關公：「罷罷罷，休論哪休論！今將軍被東吳所害，大呼還我頭來，然則顏良、文醜、五關六將眾人之頭，又向誰索取，該誰償還？」一語點醒關公，陰霾盡散，回首人間，這一刻已經不覺遺憾，只是難捨大哥三弟，最後用一段唱與大哥、三弟鄭重道別。二十年的英雄歷程，經過向內凝視，獲得救贖，昇華轉化成醒悟清明的心靈之聲。

一霎時、煙硝陰霾、俱散盡，
長空萬里、月朗風清。
想此生、經幾番、風生水湧，
嘆今生、未能夠、上報國家、下安黎民。
壯志未酬、初衷未泯，
春秋大義、常在心。
此一去、不求青史留名姓，
不求萬代、奉若神明。
臨別依依、話難盡，

願只願、一靈不滅、護蒼生。

臨風回首、淚難忍，

（白、哭）大哥三弟啊，

我三人一諾結成骨肉親生生世世、永結盟。

正因死前已有反省自剖，再加上死後的澈悟與一念悲憫，以及對於初衷的堅持，才是由人成神的關鍵。

《青石山》：民間對關公神職的想像

最後一段演成神後關公保護人間平安，王安祈選擇了一部傳統喜劇武戲《青石山》的片段為基礎，重新編排，表現關公捉妖、驅邪除祟之後的歡樂祥和。有些觀眾不理解為什麼在「過關斬將、水淹七軍、麥城敗亡」這些莊嚴的段落之後，卻要加上「青石山」的結尾？這戲既然是《關公在劇場》，王安祈想把劇場裡演了哪些關老爺戲、呈現了哪些關老爺的面向，都呈現出來。民間不只要看關公在世時的忠義行徑，

民間還愛看關公成神後怎麼保佑人民，這些戲反映的是民間對關老爺的想像期待，而劇場除了演「過關斬將、水淹七軍、麥城敗亡」這些莊嚴的段落之外，竟還有這一齣受歡迎的關公捉妖戲，崑劇叫《請神降妖》，京劇叫《青石山》，京劇的關老爺在此要用「嗩吶」伴唱二黃，極為高亢。而如此莊嚴的陣勢，降服的卻是魅惑人間公子的九尾狐。對於《青石山》這齣傳統戲，王安祈以前總覺得有些疑惑，為何小小九尾狐竟還要勞動關老爺？而後想明白了，關公多受民眾喜愛和信賴啊！關老爺的「神職」，在民眾心裡是何等的多樣全面而親和啊！所以她想把這段擷取進入《關公在劇場》，但王安祈改變了結局，關公並未殺害九尾狐，而是讓牠回歸自然各適本性，反倒是裝神弄鬼的王半仙受到處罰，一方面與玉泉山的點化領悟前後相關，另一方面，也可讓這齣戲以歡樂熱鬧氛圍做結，與開臺儀式相呼應。

結局的變動，部分觀眾可能看不出來，因為觀眾未必全都看過《青石山》，可是主演唐文華倒是體會到了，他說這結尾真是太重要了，因為此刻的關公已經不一樣了，昇華到神性的層次。王安祈也覺得很高興自己的用心能被體會到。

國光與香港進念二十面體

或許觀眾要問，為何不是《關公傳》？為什麼不老老實實演關公事蹟，偏要新創實驗京劇呢？

因為如果是《關公傳》或《全本關公》，儀式性很容易被劇情與表演掩蓋，那就失去了開臺淨臺祭臺的目的了。只有「後設」的實驗京劇《關公在劇場》，才能呈現劇場搬演關公的全面狀態。

而不演傳統《關公傳》卻演實驗京劇，還有個重要原因：這是國光與香港「進念二十面體」的合作。

而《關公在劇場》何以是國光與香港「進念二十面體」的合作呢？

王安祈對進念二十面體有長期觀察，對「雙總監」榮念曾、胡恩威各別的戲也都長期關注。進念二十面體受「觀念藝術」影響，創作多由「什麼是藝術？」的提問出發，認為藝術最重要的是作者的思想與觀念，強調真正的藝術品並非最後的實體，而是藝術家在創造過程中的一切活動。認為以往藝術造型很難將藝術家希望表達的觀念表現完整，必須將藝術家的創作過程，用草圖、速寫素描、標題、記述、攝影圖片、

電影、錄音、錄影等形式做真實的紀錄，並將它們作為最後完成的藝術品的一部分，一起展出，因此非常重視藝術創作過程以及記錄這一過程的一切手段和方法，更將實錄系統作為最後完成的藝術品的一部分。所謂實錄系統包括地圖、圖畫、照片和描述性語言等，而藝術的目的乃是邀觀眾直接參與創造活動，邀請觀眾在他的腦子裡構成作品。

王安祈曾在香港觀賞過進念的《舞臺姐妹》，由石小梅、胡錦芳等五位不同年代的女性表演者，觀眾與演員換位，觀眾坐在後臺，從創作的幕後位置，與演員一同見證五十年舞臺人生，通過五位表演者的片段呈現和自剖，共同檢視政治、社會、文化與藝術家的關係。王安祈也在臺北觀賞過《萬曆十五年》，形式近乎讀劇，亮點卻是六個段落六段獨角戲的多重扮演。進念與江蘇省崑劇團石小梅合作的實驗崑劇《宮祭》，以地圖、文字為投影，顯然也是將觀念藝術最重視的語言文字實錄系統，當作舞臺設計的素材。

王安祈的想法是，既然《關公在劇場》原本就想把表演性與儀式性同步呈現，自不能以「關公傳」或「全本關公」為思考，以免只剩情節線和表演，掩蓋了儀式性，那麼進念二十面體把「概念、過程」當「成品的一部分」同步呈現的做法，恰正合

適。劇本裡已經安排兩位說書人，由黃毅勇與朱勝麗飾演，一方面多重扮演多元劇中人，另一方面也將創作思考以及儀式功能交由他二人穿插解說。劇本的形式頗適合進念二十面體，果然胡恩威導演對此劇本很感興趣，更進一步讓說書人引領觀眾參與劇中，雪夜突圍時，朱勝麗引領全場舉起入場時發送的扇子，由於扇面上有東吳大將的臉譜與姓名，觀眾此刻同步參與表演，扮演起不同的東吳大將，整個劇場環境因此成為關老爺突圍的北山小徑，關公和馬僮也由觀眾席出入。關聖歸天時，由黃毅勇捧香爐帶領全場觀眾恭送，最後關公的卸妝紙也由黃毅勇主持，與觀眾互動及發送。在一男一女兩位說書人引領下，整個舞臺和觀眾席共為表演區。開場時的動作捕捉（Motion capture），點出關老爺人格與神性之兼具，以及此劇表演與儀式之兼備。舞臺設計僅用象徵性的出將入相，間隔文武場與舞臺面，此外空無一物，只有拼貼文字的投影，鋪灑在舞臺面以及演員身上，文字似是隨機揀選，但因其中幾個關鍵字眼頗為醒目，例如念白中反覆出現「華容道」，文字投影的「華」字，對觀眾而言，並非全然無意義。而「驚」字出現，也有情緒提點的效果。文字投影看似隨機，其實未必全無意義。由胡恩威與王冠強兩位同步導演，正好能呈現「概念」加上「成品」，藉剖析創作過程，進一步呈現劇場之整體。

京劇老生真不容易啊！

最後談一個不算題外的題外話。能演出這個戲，站在京劇團的立場，王安祈頗覺自豪。

「紅」並不是一個獨立存在的行當，大都是由老生或武生來兼跨，講到這裡，王安祈忍不住要讚嘆京劇老生大不易，不僅要唱得好，念白做表武功樣樣重要，「靠把」（紮靠舞動刀槍把子）是必備，不能動《定軍山》這類紮靠要大刀的戲的老生，可以說是不及格的，更全面的老生還要能兼演紅生，演出關公的雄偉蕭穆威嚴氣勢。

從另外一個角度講，紅生也可以由武生來兼任，這表示京劇武生藝術的多元面向。京劇的武生，長靠、短打之外，要演猴戲，又要演關公，還要勾臉演鍾馗，或是《拿高登》的高登，《鐵籠山》的姜維，西楚霸王項羽也是武生，最有名的例子就是楊小樓。所以武生藝術極為多元。

現在的戲曲常講多元人物塑造，譬如說小咪，大家稱她為「咪神」，她可以演三花、小生、旦角，各式正派、反派的人物都可以來。其實京劇武生的角色行當設計本身就是多元，今天演趙雲，明天演花蝴蝶，後天演鍾馗，大後天演猴子，再來演關

公，這些都是武生必備的，不需要跨行當就自動多元塑造。

能夠用關公戲開臺，王安祈心中是很自豪的。在一個嶄新的臺灣戲曲中心，讓唐文華施展京劇老生全面的才華，展現京劇表演體系的精深博大。

以戲說戲——

胭脂舞流紅

心事戲中尋　王照璵

孟小冬、百年戲樓、水袖與胭脂

引子：這不是「跨界」

《孟小冬》（二〇一〇）、《百年戲樓》（二〇一一）、《水袖與胭脂》（二〇一三）組成「伶人三部曲」。《孟小冬》寫的是「人」，《百年戲樓》寫的是「史」，《水袖與胭脂》寫的是「戲」。這三齣戲以點、線、面的敘事方式，為觀眾訴說戲曲身世，可以說是國光劇團逐漸成熟的「京劇新美學」的代表作品。

這三齣戲都不是純粹的京劇，從形式來看都屬於藝術跨界的作品。《孟小冬》是京劇與歌唱劇的結合；《百年戲樓》是包著京劇的舞臺劇；《水袖與胭脂》則是京劇與崑曲的融合。

但，為何這三齣戲並沒有放到跨界探索的章節來討論呢？

理由很簡單，因為王安祈並不是以跨界的心態來製作「伶人三部曲」。事實上王安祈對於跨界的興趣不高，在她心中京劇永遠都是主體。「伶人三部曲」會採取跨界製作，是因為這樣的形式可以把故事說得更好，形式因內容而定調。

這三部戲分屬不同類別，為了區分孟小冬的舞臺扮演和現實人生，用新編曲區分出不同情境，如果讓生活於二十世紀的孟小冬也唱西皮二黃，難以突出孟小冬的心

聲。所以《孟小冬》把聲音區隔為「京劇」和「歌唱劇」不同的層次（「歌唱劇」是以對白取代宣敘調的小型歌劇）。《百年戲樓》也是一樣，以舞臺劇（話劇）為框架，穿插京劇經典唱腔，除了區隔情境，也互為隱喻。《水袖與胭脂》主體為京劇，卻又與崑劇《長生殿》文本互涉。京崑雙奏在傳統京班中早有先例，雖然《水袖與胭脂》有新的變化，但同是傳統戲曲，也談不上跨界。伶人三部曲表演雖然有區別，但同為文學創作，與製作《快雪時晴》、《歐蘭朵》、《繡襦夢》、《費特兒》、《豔后與她的小丑》致力於異質藝術的整合的心態是截然不同的。

而且「伶人三部曲」都牽涉到對戲曲藝術的探討，以戲說戲，回歸戲曲自身，因此獨立一章節來探討。

一、《孟小冬》

激起上海灘的波瀾

二〇一四年四月二十一日《東方早報》藝文版面同時刊登了〈一次成功的勾

引〉、〈被神化的國光劇團〉兩篇文章，都是針對四月十二日至十九日，國光在甫整修完畢的中國上海大劇院演出「伶人三部曲」：《孟小冬》、《百年戲樓》、《水袖與胭脂》所做的評論。前者對演出指出不足之處，但卻從整體製作的角度將「伶人三部曲」比擬做《功夫熊貓》：「看上去是很熟悉的舊玩意，卻生生散發出誘惑人的吸引力。」後者則對國光「伶人三部曲」做出嚴苛批評，認為國光討巧的利用拼貼手法掩飾傳統唱念基礎的貧乏，但也指出「過度神化的國光，從一個側面顯現出上海本土創作的衰微。」

事實從《孟小冬》開演起，大陸微博、豆瓣等社交網站便出現不少討論文字，到《百年戲樓》時更是達到高峰。粗略統計這段期間對岸網站相關討論文字便近四萬字，這是對岸劇壇少有的現象。無論是正面還是反面意見，都足以證明國光此次演出，成功的激起了上海灘戲曲界的波瀾。

本此國光帶著「伶人三部曲」受邀參演中國上海大劇院以「傳承經典，凸顯創新」的開幕演出季，是唯一的戲曲表演節目，也是臺灣唯一表演團體。國光必須在一星期內一次完整呈現三齣新編大戲，而幾年來逐漸成熟的「京劇新美學」是否可以獲得眼界寬廣的上海觀眾的認可？這次演出對於王安祈以及國光的全體演職員所承受的

挑戰與壓力可想而知。演出後的評論分化兩極，簡單引述幾則對岸觀眾的評論：

國光伶人三部曲，機緣看了兩部，但都極為驚豔，臺上的伶人往事真情虛意，劇中的世事浮沉人心徘徊。不是京劇，不是話劇，喜歡的是國光的一種思考方式，李楊愛情大唐故事，百年戲樓幾度春秋，所有的元素不是用來獵奇，不是用來誇張，不是為了鉤沉舊事再現情懷，只是劇之所至，情之所至，才是筆墨所至。～一梵—Yvonne

國光的伶人三部曲讓我看到了戲曲人的信仰，創新的同時又處處透著對傳統的敬重以及對觀眾的真誠。這幾天過得太美好、太充實，都有些恍惚今夕是何年？竟能看到這樣的好戲。～芳草—綠羅裙

以全新視界剖析舞臺與伶人。如站立於烽煙彼岸的我們，看那胭脂粉墨恣意快慰的寫意人生，燃成漫天的火燒雲；聽那紅牙檀板管竹低吟的妙曲清音，唱罷散落成寒江月。繁華與孤瑟，如現實與理想世界的交響和鳴。紅氍毹上不是圓滿的天堂，只是安放靈魂的地方。人間多少難言事，但留戲場一點真。～吳越落花天

三齣戲都有「戲中戲」情節，還有很多橋段直接用老戲唱段唱出劇中人的心境，只要用得巧妙，「戲中戲」是非但不會顯得突兀，反而有推動戲情的作用，也能讓新觀眾接觸到傳統戲。看完三場體會到國光的戲很「活」，不簡單！～閑掃仙花

其中自然也不乏一些嚴苛的批評：

如實而言，昨晚臺灣國光的《百年戲樓》編劇裁剪頗見巧思，但和京劇無關；演員表現頗見才華，但和京劇無關；導演調度頗見匠心，但和京劇無關；贏得喝彩的表演，則和經典有關，和京劇有關！～粉墨判官

「伶人三步曲」無一敢自稱京劇，可以說臺灣「國字號」京劇團的「成功」幾乎完美注解了京劇在臺灣已「亡」，讓它最後倒下的恰是口裡說著最愛它的人。其實沒有什麼好與壞，時代就是如此！～海青歌RAW

甚至還出現過「我們要滅一滅臺灣仔匪氣」的激烈言論。演出前，王安祈按「慣

京劇・未來式　338

例」心裡總是惴惴不安，但演出後看到這些批評反響，她反而並不以為意，而是心中竊喜。因為「伶人三部曲」三齣戲幾近滿座的票房，以及在現場感受到的熱烈氣氛，讓她知道「因為臺灣京劇新美學太受關注，老京劇迷才反應激烈。」即使是嚴厲批判的網評，也都不得不承認「成功」。

除了一般觀眾外，許多戲曲界的從業人員也都走進劇場欣賞「伶人三部曲」。如李薔華（知名程派青衣，同時也是俞振飛遺孀）由兒子關棟天（知名老生）陪著入場欣賞；王珮瑜（上京知名坤老生）也帶著母親來看戲，還有蔡正仁（上崑小生大家）、史依弘（上京知名青衣）、金喜全（上京知名小生）、單躍進（上海京劇院院長）、羅懷臻（知名編劇）……等。在演出後，他們無論是在網上還是在座談會上都表達了自己的意見：

如果單論傳統戲的成就，國光在大陸可能排不上第幾位，但是「伶人三部曲」大部分靠群戲，這就是他們的特色，當然也有魏海敏這樣的角兒。我看國光，看到的是整個戲，對觀眾來說也是一個全方位的交互。國光精神值得我們探討學習。～蔡正仁

我個人非常喜歡，我看了《水袖與胭脂》，跟蔡老師想法一樣，他們劇團，魏海敏當然沒話講，魏姐和唐文華，其他四樑四柱不是特別硬，但是他們是抱團的，能看到他們的理想是「在一起」。王安祈、魏海敏和李小平（「三部曲」導演），三個人是中心，所有人圍著他們的理想。

從理念上看，他們是戲劇化的要求，而不是戲曲化的要求。戲劇化就是像《茶館》，有很多角色都是小角色，但沒有一個角色不在戲裡；但是戲曲，其實龍套在邊上是沒有事（要做）的。用戲劇的手法排演戲曲，每一個人物都有事，每一個人物，就是拿一個木偶牽線，他都是有事的。這是我特別特別注意的。於是，就會很好看，沒有一個人物是游離在外面的，不是只有角兒才能讓觀眾感動，而是每一個人傳遞的東西都會讓觀眾感動。～史依弘

……臺灣的京劇團從技術層面來說，總體水準不如大陸的劇團，大家看他們的戲，不要去強求這個動作不到位，那個唱腔不對，這個不是重點，重點是看到臺灣的京劇同行在舞臺上有那樣的一份敬畏心，這份敬畏心恰恰是我們現在缺的。～王珮瑜

臺灣國光劇團「伶人三部曲」於上海大劇院演出圓滿落幕。明確的理念，鮮明的風格，種下了臺灣京劇的上海記憶。如果全國的京劇乃至戲曲院團都能擁有一個王安祈、一個李小平、一個魏海敏，那將是何等繁榮何等繁華的當代戲曲盛景。～羅懷臻

有關當代傳統戲曲舞臺探索的珍貴交流。

與這些大陸同業交流的過程中，王安祈真心感受到他們被「伶人三部曲」所感動，而不是場面話。這不僅是一場傳統戲曲舞臺的盛宴，更是一次難得的臺灣和大陸

靈魂回眸　聲音追尋

「伶人三部曲」的故事自然要從第一部《孟小冬》說起。《孟小冬》首演於二〇一〇年。那時已有許多人因為電影《梅蘭芳》（二〇〇八），而重新認識了這位梨園奇女子，認為國光會推出此劇是受電影影響。事實上，把孟小冬的一生搬上舞臺，是王安祈長久以來的心願。早在二〇〇七年紀念孟小冬百年誕辰的講座上，她便已經提出《孟小冬》一劇的構想，她知道魏海敏余派老生頗有火候，自然是扮演孟小冬的不

二人選，對此魏海敏也很期待，但受限於當時客觀條件，一直未能找到恰當的表現方式，也就暫且擱置了。一直到臺北市立國樂團成立三十周年，當時市國團長鍾耀光找上國光合作跨界，本來看似王安祈最不喜歡的命題作文任務，她卻興奮起來了，因為尋覓許久，終於找到了孟小冬最佳的登場契機。因為這是為了慶祝市立國樂團三十周年的合作演出，因此國樂團絕不可能只做為配角，在臺下伴奏。而市國演出場地一向在中山堂，中山堂的舞臺不大，數十人的大樂隊坐在舞臺後方，演員的空間將被大幅壓縮。當音樂暫歇時，指揮也可回頭看戲，形成一個「眾聲環繞」的舞臺，這場景恰似聲音的具象化。在這麼一小方天地裡，孟小冬翩然登場，完成自己的聲音追尋。

是的，「聲音」正是王安祈為《孟小冬》找到的全劇「戲眼」。

自小，王安祈就迷戀孟小冬，不為別的，就是為了廣播中傳來那脫盡火氣的醇厚「嗓音」。但當世人談論孟小冬，無論是傳記、紀錄片還是影視作品，首先都是先聯想到她與梅蘭芳、杜月笙的愛情故事。這早在孟小冬還活躍於舞臺上時，便是如此了。王安祈在找相關資料時曾看過一張刊登在《北洋畫報》頭版的孟小冬時裝照，一旁文字寫著：「修到梅花之孟小冬自滬北歸後最近造像」。那一瞬間，王安祈深刻感受到這幾個字所隱含的「不懷好意」。這讓她聯想到孟小冬自幼走紅，她的世界充滿

了掌聲、喝采聲、鞭炮聲，也同時也充斥著各式流言蜚語。她活躍的民國初年，更是一個充滿槍砲聲的動盪時代，而她與梅蘭芳結合後發生的槍擊事件更是引起了軒然大波，孟小冬的生命伴隨著各式雜音甩脫不掉。而她生命的終點——臺灣新北市山佳佛教公墓，那是個清幽的場所，靜謐無聲。

從喜愛孟小冬的「嗓音」，到感受到孟小冬生命的「雜音」，乃至於親訪孟小冬長眠之所覺察的「無聲」，讓王安祈決定以「聲音」的追尋作為貫穿《孟小冬》全劇的線索。

在王安祈眼中，孟小冬這位京劇史上的傳奇人物，一生行事數度抉擇，恰似關上了生命中一扇又一扇的門，回歸到心靈暗房。在雜音包圍中，她卻能追尋鍛鍊自己的聲音，純以歌聲唱腔完成自我。如此「內旋式」的人生，如果用百分之百的戲劇形式呈現，必淪為兩段愛情的八卦通俗劇。這將驚擾她靜謐的靈魂，有違她的初衷。但寫孟小冬的確難以避開梅蘭芳、杜月笙、余叔岩，尤其是梅蘭芳，他在京劇界乃至於文化界的地位如此崇高。高度被神化的他，放眼兩岸劇壇誰能出演？這也是王安祈之前遲遲未能動筆的主因。

但這次與市國的合作，激發了王安祈靈感，採用了「臨死前出竅的靈魂，回顧自

己一生」的方式構築劇本。她讓戲一開頭，孟小冬便已病重瀕臨死亡，靈魂游離出軀殼，回看一生。因此一切情節出自她的視角，她的選擇，不必據實考據；而自己看自己，也讓《孟小冬》全劇頗有現代劇場的「後設」意味。但王安祈私心認為更接近自己熟悉的另一項傳統說唱藝術──「評彈」。

由於全劇是孟小冬死前「靈魂的回眸」，而回憶，是選擇的結果。因而說或不說，筆墨（口吻）濃淡輕重，全由孟小冬──王安祈筆下的孟小冬──自行選擇。敘事者（孟小冬）可以自由在「戲內自述」與「回看自我」中切換，時而入戲，時而旁觀，時而扮演，時而評論，九首新編曲訴盡孟小冬的平生心事，也頗有崑劇《長生殿‧彈詞》【九轉貨郎兒】說盡天寶遺事的意境。當劇情簡之又簡、以音樂歌唱貫串全場時，孟小冬的幽微內心逐漸展現在觀眾面前。於是「靈魂的回眸」成為「聲音的追尋」之外的另一條主軸。

於是舞臺上在音聲光影交錯間，杜月笙踏踏實實的存在，梅蘭芳卻是想拋撇、想遺忘，卻揮之不去，時刻上心的璀璨陰影。所以劇中杜月笙請到唐文華真實扮演，梅蘭芳則是只聞其聲、不見其人，梅的聲音也由飾演孟小冬的魏海敏來唱，像是瀕死的小冬腦海中浮起的梅蘭芳聲音，避開了梅蘭芳真實登場的尷尬。而孟小冬本人的心

聲，則由魏海敏演唱作曲家鍾耀光新編的歌曲來呈現。這使得《孟小冬》的聲音表現極為複雜，劇中魏海敏的聲音有三層：

（一）孟小冬站上舞臺時，由魏海敏唱京劇老生唱腔。（例如《搜孤救孤》）

（二）孟小冬腦海中浮起的梅蘭芳聲音，也由魏海敏來唱，像是孟小冬輕哼著、回憶著梅蘭芳的唱，沉浸在梅孟同臺的甜蜜中。（例如《四郎探母》的公主）

（三）孟小冬臺下本人的心聲，由魏海敏唱鍾耀光團長新編的歌曲。

本劇時代背景在民國初年，但國光並沒有按「現代戲」的套路來製作本劇。這是考量到臺灣觀眾對於大陸流行的現代戲很不習慣，認知中的京劇應該都演古代故事，一旦穿上現代服裝，踩著京劇鑼鼓點子亮相，感覺一定極不習慣。時代背景若在清末民初還好，但觀眾一定無法接受一九七〇年代住在臺北信義路附近，死在中心診所的孟小冬穿著旗袍、翹著蘭花指唱京劇唱腔。因此不用京劇來概括《孟小冬》，而是按照作曲家鍾耀光建議稱「京劇歌唱劇」，為「京劇」和「歌唱劇」之結合。劇中的三層聲音，傳統老段子自是主軸，帶有「戲中戲」的特質，各有象徵隱喻。而用新編曲來呈現臺下真實生活的孟小冬心聲，新編曲與京劇無關，也與戲曲無關，不存在與京

劇腔調是否能融合的問題。因為音樂安排以上述三類為區分邏輯，主演魏海敏自然非

常辛苦，一人駕馭切換三聲道，在回憶梅孟同臺唱《四郎探母》時，還要一人分飾楊

四郎與鐵鏡公主唱對口快板，自己「哨」自己，這在魏海敏的演藝生涯中，也是高難

度的挑戰。不過她理解音樂的邏輯，努力挑戰自我，詮釋這位一生追尋聲音，以演唱

完成自己的女子。

　　王安祈在找資料時，曾經見到一張孟小冬年輕時候的照片，照片中的她，眼神堅

毅，目光似有所追尋。王安祈眼前浮現了這麼一幅畫面：「在風雪中，站立著一位追

尋聲音的女子身影。」而這段聲音追尋之路，終其一生。

　　孟小冬的聲音追尋，肇始於心底的呼喚，其實是京劇界普遍的認知。當她幼年在

上海，以高亢的唱腔和曲折的劇情走紅時，並沒有被掌聲、喝采聲、鞭炮聲所眩惑，

而是放下一切，走出觀眾席，離開十里洋場，走出大上海，迎著風雪奔赴北京，追尋

心中雅正精醇的聲音：「余叔岩的唱腔」。

兩段愛情

在王安祈筆下，孟小冬的一生是一段追尋聲音的旅程。這段生命旅程可說是「費盡了心血用盡了情」，因此她所經歷的兩段愛情，王安祈也以京劇唱腔藝術來貫串。

在這段聲音追尋的過程中，孟小冬曲折地走向一段無奈的愛情——「梅孟之戀」。梅孟結緣肇始於余叔岩的「缺席」。一次義演，余叔岩因病未到，新入京的孟小冬意外得到與梅蘭芳同演《探母》的機會，這是梅孟首次同臺，緊接著才有旋轉乾坤的《游龍戲鳳》，梅的李鳳，孟演皇帝，臺上臺下，性別跨越，兩人終成佳話。

王安祈沒有實寫兩人愛情的經過，而是安排魏海敏一人分唱生旦來重現梅孟共演《四郎探母·坐宮》與《游龍戲鳳》的梨園佳話。其中穿插數段新編曲，不依靠情節鋪墊，也不藉由人物對話來累積情緒。只透過孟小冬的心曲述說兩人情感的牽纏糾葛：時而驚喜，時而羞澀，時而溫馨，時而孤獨，時而淒涼。全劇幾乎沒有一筆正面勾勒梅孟的情事，但在流動的曲調文字中，卻若有似無地絮說著梅孟兩人的戀愛過程，觀眾宛然在目。所有劇本沒說的細節，似乎都在心頭浮現補足，戲曲的抒情優勢

在此得到極大的發揮。而一人分唱生旦的表演設計，更是挑戰魏海敏的舞臺能量，每

每獲得極大的掌聲。而一人分唱生旦更有一層隱喻，那就是藝術觀的相合。王安祈以

此作為編寫梅孟兩人愛情的基礎：余梅都是京劇界公認的雅正之音的最高典範，雖然

一為老生、一為旦行，但發聲共鳴位置卻是一致的，而且追求的境界相同，都以「脫

盡火氣、深入內在」為最高追求。孟小冬遠赴北京，尚未遇見余叔岩，卻在梅蘭芳的

旦角唱腔裡找到了「共鳴」，因此劇中孟小冬有這麼一段獨白：「跟梅先生唱真舒

服。咱倆雖然一個老生一個旦角，共鳴點卻是一致的。」這裡的共鳴，既是發音位置

的共鳴，更是藝術境界的共鳴。

可惜這聲音欲近難近、欲親難親，終是風中縹緲、無緣以終。離開梅蘭芳之後的

孟小冬，王安祈安排她「找不著共鳴了，不想再唱了。」而鼓勵她繼續鑽研余派唱腔

的是杜月笙。

許多觀眾都認為這齣戲中的杜月笙好男人形象太過美好，絲毫沒有上海灘黑幫頭

子的殺伐霸氣。但王安祈認為如果全方位塑造杜月笙，那就是在編上海灘而不是孟小

冬了。既然全劇一切情節設定自孟小冬的死前回眸，杜月笙對她的意義，便鎖定在京

劇。因此戲裡的杜月笙，不談幫派、不涉政治，只談他最喜愛的京劇。在「灘頭論

藝」中，由他標舉出坤生唱腔：「一絲甜潤潛運轉，三分清韻留其中」的特質，既展現了他的藝術眼光，也肯定了孟小冬的主體價值。杜月笙愛戲，也愛惜好角兒，孟小冬從他這裡得到物質和精神的安頓。正是在杜的支持下，孟小冬才能在抗日戰爭烽火連天中，遠赴北平立雪余門，放下一切，從頭找共鳴，從咬字發聲、韻味咀嚼裡，走完追尋之路。孟小冬在生命最後一刻對杜月笙的回憶，即在於他對她，也是對京劇的尊重與愛惜。

一字一音韻最真

孟小冬的追尋都由「余叔岩的唱腔」而起。因此余叔岩在劇中戲不多，卻至為關鍵。

余叔岩是誰？他與梅蘭芳、楊小樓並列為「三大賢」，也是「前四大鬚生」之一。他所錄製的十八張半唱片被視為老生唱腔藝術的典範；他開創的余派，上承譚派（鑫培），下啟楊派（寶森），是京劇藝術史上公認的老生正宗。

但與譚鑫培、梅蘭芳這些京劇開派宗師不同，他的舞臺生涯並不長久，多次間

斷。常在全國名伶匯聚的盛大場合裡缺席。身體不好是真的，但生病也是逃避達官顯貴邀約的策略與姿態。不上臺，反倒讓他能百分之百的實踐「我唱我的戲」的理想。

為觀眾唱，要講求戲劇性；「我唱我的戲」才是百分之百的個性彰顯，專門研究唱腔，一切從咬字發聲裡鑽研，回歸聲音本身，回歸內裡自身，不向外在尋求感情表現，這讓余派唱腔展現一種「澹雅精醇」的雅正氣韻。

有趣的是，舞臺上的「缺席」反而進一步拔高了余叔岩在京劇界的藝術地位。在當時北京，余叔岩的宅邸變成一個聲腔藝術傳承研討的中心。讓余叔岩的聲望遠超同輩鬚生。齊如山曾說道：「彼時北平戲界有兩句話，說王鳳卿天天唱戲，而越乃退步；余叔岩永遠不唱，而越有進步。」但余叔岩擇徒極嚴，僅收了李少春、孟小冬兩名入室弟子。前者因為藝術發展與余叔岩差異太大，師徒終究分道揚鑣。真正繼承了余叔岩衣缽的只有孟小冬，孟小冬跟隨余叔岩整整五年，找到了純粹的聲音，「余派傳人」正是她立足京劇史足以不朽的基礎。在《孟小冬》中余叔岩被塑造成傳統京劇美學的象徵。透過余叔岩傳藝，王安祈希望藉此將傳統京劇這種美感追求傳遞給現代觀眾。

正如前所說，京劇藝術是王安祈衷心所愛，她雖然知道現代化是京劇必走之路，

但京劇美學的逐漸消逝，卻也讓她惋惜。雖然《四郎探母》、《紅鬃烈馬》仍傳唱不歇，但事實上，京劇精華並不在劇目上，而是整個表演體系，其中流派藝術尤為核心。雖然許多流派仍然不乏傳人，但隨著時間洗禮，本質已然改變。如《秦瓊賣馬》劇本、唱腔、表演範式都還留著，能演者也不算少，但卻沒人能保證譚派《秦瓊賣馬》沒有失傳。

現在觀眾聽余叔岩錄音，可能覺得他們的嗓音又不高又不亮，美在何處？遠不及現今名角所唱解氣，但余腔所內蘊的蒼勁精醇的雅正之音，才真正是京劇傳統奉為瑰寶的藝術精華，這必須要從傳統京劇的審美觀說起。

過去京劇界有一種現象：演員和觀眾對演出的焦點常常不在情節，也不是人物，甚至不是情感，而是聚焦在「唱腔」上。因此情節單調，人物平板，唱詞缺乏文采的戲，卻完完全全可以成為經典，所依恃的就在於「唱腔藝術」。余叔岩代表作之一的《沙橋餞別》，正能夠說明這個現象。

故事源自於《西遊記》，劇演唐太宗李世民在沙橋為唐僧餞別，送他前往西天取經。這齣戲情節極為簡單，沒有任何起伏，這兩人瓜葛不深，人物情感難以深掘，唱詞更是平淡浮泛。但這麼一齣戲，卻足足可以演將近一個鐘頭，靠的是什麼？就是那

精粹的唱腔藝術。

這齣戲余叔岩本人從來沒有登臺演出過，但卻是余派傳人必學之戲。為何？

因為余叔岩平日吊嗓愛吊此戲，對此戲的唱腔有意識的多所琢磨修改，在灌錄唱片時，還因字音考究，重錄了一次，有意識地向觀眾展現了自己加工後的成果。比起舊版，余叔岩不僅修改了許多唱腔細節，還修改了唱詞，在原本「再賜你四童兒牽馬代勞」的唱詞中，先是增加「鞍前馬後」，後來又加上「涉水登山」四個字，改變了原本整齊十字的句式。但這修改並不是讓文意更加精準，或是修辭更完善，完全只是為了唱腔可以更加跌宕多姿。重錄時更為了唱詞平仄將「藏經香」改為「藏經箱」，只為了讓聲音更有勁力。經過余叔岩的修改與灌錄後，這齣余本人從未上臺演過的戲從此成為余派名劇，為所有余派老生尊奉的經典。

這是京劇很獨特的審美觀，與前面章節中王安祈歸納前輩鬚生周正榮所堅持的「情感高潮：演唱藝術典範遵循」是一脈相傳的。對於這類演員來說，他們不需要新戲，現有的老戲，足以讓他們唱一輩子，練一輩子。這點在老生行中尤為明顯，從譚鑫培、余叔岩到楊寶森，都沒有專屬新戲，最多只是既有老戲的整編銜接，但透過唱腔的雕琢精煉，把一齣齣骨子老戲化成自己的代表劇目。而對於能理解這種美學的觀

眾來說，他們要看的也不是曲折複雜的劇情，更不是什麼人物形象，而是演員唱腔。

因此一齣名角的《搜孤救孤》即便演上千百次，這些觀眾依舊會買票捧場，品賞演員的演唱藝術。因為京劇的精華就在那唱腔中的一字一音。

但，這種審美觀，隨著老輩凋零，知音漸稀。早期王安祈推動戲曲現代化最大的阻力，到現在反而是王安祈心中最柔軟的一塊。在《孟小冬》中藉由余叔岩為孟小冬說戲，將京劇這種即將消失的審美特質傳達給觀眾。

但京劇演唱畢竟是「口傳心授」的藝術，難以言詮。過去劇評為了分析一句唱腔，即使花費數千餘字，也未必能說透，遑論是時間只有三小時不到的演出。且京劇一向缺乏完整的表演理論，即便有，硬塞入劇中也顯得生硬。因此如何讓觀眾感受到京劇的傳統審美觀，便成編劇的最大難題。

在此，王安祈展現了他對傳統京劇美學的深刻理解，她以自己的體會，將歷代零碎的論藝之言精煉成一句余叔岩的口白，將技術性的演唱技巧化為境界層次，讓外行觀眾也可以體會（盛鑑飾演余叔岩）：

多年不上臺了，身體不好，不過倒也是另一條路子，我為自己唱，不為座兒唱。

如今這一齣新戲，那一齣新戲，無不七彎八拐，柳暗花明，編戲的盡談這些戲劇性，殊不知，戲越曲折，情味越淡。唱戲唱戲，講究的是唱，咬字發聲收音歸韻落腔氣口，無一不是學問。上臺面對觀眾的時候得講求戲劇性，如今不上臺了，面對胡琴，聽自己的聲音，倒可以一個勁兒往深裡走。正是：「人生百態窮不盡，一曲能通天下情」。意境不在劇情裡尋，不在唱詞裡找，就在這一字一音。

嗓子不夠寬，就以峭拔取勝；不夠厚，就以頓挫彌縫，揚己之長，補己之短，這才見功夫，顯個性。

運腔如運筆，中鋒到底，一偏就左了。

唱戲的享受，就在唱出一股人生況味。

這些話雖然未必全出自余叔岩，但都有所依據，可以說是京劇傳統韻味的總訣。

在王安祈筆下，孟小冬的性格和處境，不適合面對觀眾，但又不甘放棄聲音的追求。

最終在余叔岩這裡找到不上臺、純粹鑽研唱腔的心靈依歸，於是她唱道：

千思萬慮俱滌淨，精醇只向音聲尋。

非關文辭與戲情，一字一音韻最真。

尋尋覓覓，耗盡了心血用盡了情，原來竟在自身丹田氣息中。

水流千遭歸大海，到此時、澄明透亮、海闊天清。

多年的尋尋覓覓原來竟要回歸自身，回到字頭字腹字尾一字一音丹田氣息，水流千遭歸大海，原來一切在自己，找到了個性和自主性，從此海闊天空，唱不唱給觀眾聽就全看自己了。這段新編曲以優美的文辭把京劇這種「抒情自我」的獨特美學呈現給當代觀眾。

因此孟小冬在杜月笙大壽演出《搜孤救孤》，既是報答把她引導到「自我完成」的杜月笙，也是請觀眾作一次余派藝術成果驗收。散戲觀眾不肯離去，定要看到孟小冬親自謝幕，雖然上臺謝幕的是女裝的孟小冬，但觀眾已經把她當作「冬皇」甚至「余叔岩」，觀眾費了好大勁兒搶到票來看孟小冬演出，卻說「我是來看余叔岩的」。她掙得了自己在京劇藝術史的地位：余派正宗傳人，而非某某人的戀愛對象。

在杜壽之後，孟小冬停鑼歇鼓散盡戲衫，獨留一件那天穿的褶子收在箱底，自此徹底脫離舞臺。不久兩岸分隔，孟隨杜到香港才補辦結婚手續，只當了幾年杜夫人，

杜月笙即病逝香港。孤獨的杜夫人只做兩件事：清唱、授徒。

孟小冬中晚年的照片，有幾張在家清唱吊嗓，模糊不清的側面。「清唱」是孟小冬最後留下的生命姿態。這讓王安祈思考：余派從「具體人物事蹟」提升到「情感境界」的唱腔感染力與特質，這和「清唱」的姿態竟是如此相配。「清唱」不必顧及戲劇性，甚至不必太顧慮人物塑造，唱戲像是純然的內在活動，聽著胡琴的聲音，獨自一人面對自己，恰是一段一段人生之歌的低吟淺唱。晚年的孟小冬複製著老師的行徑，外在活動簡之又簡，生命的步調樣成為內在修為。練余派咬字氣口竟像焚香頂禮一路往內深旋，人生只剩下琢磨余派的靜定與孤傲，「抒情自我」的聲音不斷地迴蕩流傳。

王安祈曾在孟小冬傳記讀到杜壽公演後，臺下觀眾不肯走，期待孟小冬出場謝幕，直到四十分鐘後，才由裘盛戎、趙培鑫兩人陪著她謝幕的紀錄。王安祈一直在思考孟小冬為何不願意上臺謝幕？孟小冬上臺接受歡呼的同時，心中是不是仍猜想臺下這些如雷掌聲、叫好聲，有多少仍是隱藏著流言蜚語、冷箭窩弓。王安祈手上有一張知名琴師徐靜琪提供的孟小冬在香港的照片，照片中的她抱著狗兒，唇邊泛起一絲笑意，那是孟小冬極少數帶有微笑的照片。臺灣知名鬚生、導演鍾傳幸也曾向王安祈敘

述小時候跟著長輩去拜訪孟小冬的經驗，在她印象裡，孟小冬養了九條大狗，並不太理人，只對狗兒親暱。或許孟小冬終究是害怕面對人群的，只有在面對狗兒時，才能稍稍的舒展自己。

王安祈常揣想杜月笙去世後孟小冬在香港的生活，杜月笙去世後孟小冬在香港居住了十六年，「清唱」是生活的重心，余派這幾段不同的「情感境界」，或許是她寄託心境的重要依託。反過來說，因為這些唱腔具備不受限於具體人物情感事蹟的游離特質，「清唱」正是它存在的一種合適姿態，未必比納入戲情在舞臺演出要減色。孟小冬連生活方式都和余派境界穩穩相配！

這是在上海遊藝場裡唱過《槍斃閻瑞生》的孟小冬，由駁雜到精純，從潑灑到內斂，從高亢到渾厚，從無所不能到有所不為。她穩健的唱出雅正澹靜的生命境界，更為文化心靈史添上一抹幽姿清韻。

《孟小冬》的意象之筆

在《金鎖記》後，王安祈對於文字意象的運用更加熟練，意象可以觸發更多的聯

想，許多難以言詮的情感，經過文字意象反而更有渲染力。而《孟小冬》是一齣追尋聲音的戲，除了三層次的聲音以及國樂團編制的大樂隊外，王安祈更嘗試用文字意象來表現聲音。

聲音怎麼寫？歷代文學有許多典範，如《琵琶行》、《秋聲賦》、《王小玉說書》都為人所熟知。但王安祈在《孟小冬》不只是「以象寫聲」，而是要「有聲亦有象」讓文字意象與舞臺聲音能夠真正的交融。在劇中有一段孟小冬與梅蘭芳陷入情網後的獨白，王安祈用色澤寫聲音，呈現著孟小冬追尋聲音的心境：

什麼聲音啊？胡琴？笛子？三絃？洞簫？風拂過枝頭？水流過溪谷？我的呼吸？

我迎向色澤，身子好輕，飄了起來，翱翔、迴旋，分不清是奔騰、飛天，還是墜落、飄零？我浮蕩在聲音裡，纏繞在色澤間，解不開，千絲萬縷纏在一起，好多顏色纏成一道，交錯、混淆、糾纏，好亮，看不清，看不清，忽地，七彩退去，白光一道，好亮的白，刺眼的銀白，看不清了，看不清——（啪：照相的閃光）

色彩越來越繽紛，青煙，紫霧，孔雀藍，海棠紅，千絲萬縷，晃動、搖漾。整個天空都是色彩，誰的顏色？翎子？湘紋？還是，聲音的光澤？聲音有光澤嗎？

但最後出現的白光卻是照相館裡的鎂光燈，映照出她與梅蘭芳短暫不真實的情感，也讓她誤以為找到了共鳴。而拜余為師後，聽到了自己的聲音那一刻，類似的獨白再度出現：

迎著風，你看見沒有？青煙、紫霧、孔雀藍、海棠紅，千絲萬縷，晃動、搖漾。

整個天空都是色彩，誰的顏色？青花瓷？胭脂扣？還是，聲音的光澤？聲音有光澤嗎？

千絲萬縷纏在一起，好多顏色纏成一道，交錯、混淆、糾纏⋯⋯好亮，看不清，看不清，忽地，七彩退去，純白一片！安祥寧靜。

但最後的白不再明亮刺眼，而是七彩退去，一片安靜祥和的白，這一刻孟小冬才真正找到了自己追尋的聲音境界。而在杜壽的演出後，王安祈跳過了之後的生命流程，而直接來到了孟小冬臨終之際，進入了生命的暗房⋯

我聽見了我的喘息聲，越來越薄弱，燈終於滅了。走進暗房的我，不再依附周遭

的光束，剩下的只有聲音，純粹的聲音。迴蕩流傳，我聽見了我的聲音。

在全然的黑暗中，純粹的聲音流轉之中，終於完成了自己的聲音追尋之旅。在這幾段文字裡，以意識流手法抒寫傳統意象，這在王安祈過去的作品中相當少見，《歐蘭朵》的寫作經驗或許也起了一定作用，現代意識與古典情韻做了一次巧妙結合，對王安祈而言也是一次成功的突破。

除了「聲音光澤」之外，王安祈更用「梧桐」作為貫穿全劇的另一意象，她讓梅杜二人為孟準備的屋子都是梧桐深院，引發李後主「寂寞梧桐深院鎖清秋」的感懷，不過，她更在杜月笙所提供的梧桐深院裡加上鳳凰的聯想，引用杜甫名句「碧梧棲老鳳凰枝」，梧桐是鳳凰的家。可惜，心比天高的孟小冬，死前的靈魂只聽見自己吟詠著：「金井鎖梧桐，長嘆空隨一陣風」，這是《四郎探母》的引子，全劇最後的聲音，而一切竟像是回歸初到北京的那一刻，風雪中，站立著的是追尋聲音的女子。這段聲音追尋之路，終其一生。

兩層隱喻

除了有象有聲的文字意象外，王安祈更藉由本劇暗藏兩層隱喻，第一是魏海敏的學唱經歷。這位京劇天后從小走紅，但唱遍了各大戲的女主角之後，卻對藝術前途感到茫然。後來在香港看了梅葆玖的演出後，才發覺「原來戲可以這麼唱」！兩岸交流後，她獨自一人迎著風雪奔赴北京，拜師梅門，放下一切，找共鳴、學發聲，多年鍛鍊，終於找到了自信，把自己的嗓音鍛練得穩穩當當，而後才能悠遊享受創作的樂趣，在《王熙鳳》、《金鎖記》裡深刻生動的塑造人物。這段追尋聲音的經歷和孟小冬一致，雖然孟小冬後來走上隱居的路子，不同於海敏在舞臺上持續創作光芒四射，但那是個人處境和時代社會的選擇與不得不然，追求聲音純粹性的心路歷程可以交疊在劇中。

第二層隱喻，說來更複雜了，關涉王安祈個人編劇的心路歷程，也部分折射出臺灣京劇的發展路向。王安祈以前編新戲時，有感於老戲拖沓重複，而極力追求情節高潮，講求戲劇張力。這樣的努力獲得鼓勵，也召喚了許多從不看京劇的新觀眾，但經過多年的沉澱思考──最近編新戲的路子有些不同，期待呈現「抒情自我」的心靈迴旋

之音。愈是不能言說的幽微深杳之情，她愈有興趣，更希望從純粹的聲音體現「劇詩」本質。正因孟小冬個人演唱的余派戲，劇本和唱詞並沒有高度文學性，但余孟都能在俚俗直白的唱詞裡，唱出濃郁深沉的人生情味。而在《孟小冬》這部戲裡，王安祈更期待以劇本的文學性為底蘊，讓魏海敏藉孟小冬之口，唱出「抒情自我」。

主觀塑造的「生命風格」

這是王安祈賦予孟小冬的「生命風格」，但孟小冬畢竟去今未遠，她的傳聞軼事在各式報章雜誌與街談巷議裡流傳，甚至還有些人曾經親炙過本尊。《孟小冬》演出後，有人認為王安祈對孟小冬事蹟只知其一，不知其二；或質疑王安祈對孟小冬的詮釋；甚至批評魏海敏面貌不像孟小冬。

面對這些質疑，王安祈大方承認《孟小冬》是她主觀的塑造與詮釋，但創作本來就是主觀的，何況誰又能真正理解孟小冬。戲劇所建立的藝術世界一向現實與虛構糾結難分，魏海敏像不像孟小冬、孟小冬真實想法如何，都不是最關鍵的。

王安祈認為一個人物的「生命風格」，應該要從其作為來認定，一切以人生大關

鍵、大方向的抉擇來認定，一涉真實生活的細節（或說是真相），任何人可能都會有難以被檢視的一面，更何況所謂真相往往難以被考證認定。王安祈從孟小冬人生大關節出發，重新塑造，雖然未必「像」真實人物，但追尋的是藝術的真實，也是以新編形式對傳統的禮敬。

臺灣知名小生曹復永在《孟小冬》首演後，特地向王安祈致謝，謝謝她為京劇編了這麼一齣戲，讓觀眾能夠了解京劇傳統價值與美好。對岸知名老生凌珂在看完演出後，在微博留下了這段文字：

這是我第二次看《孟小冬》。上一次看的是光碟，有意思的是，我在同樣的地方落淚了。不為劇情，只為那飄零的梧桐葉。從這戲中我讀到了尊重、敬畏、風骨，以及孤獨、修行、純粹這些關鍵字，這是一部直面心靈的，純粹的戲劇。

這麼一齣形式跨界的戲，能獲得京劇演員的認同。正是透過王安祈之筆，鉤抉出許多京劇人畢生追求的境界，並將這追求轉述給現今觀眾，對於京劇界來說真可是「知音喜遇知音在」了。

人生疊映：孟小冬與潘玉良

談到《孟小冬》，也需談上一談王安祈另一部作品《畫魂》。這齣戲無關戲曲，是一齣中文歌劇。是王安祈應國家交響樂團（NSO）與知名作曲家錢南章之邀編寫的作品，與《孟小冬》在同年推出，同樣寫民國初年女性藝術家的故事，兩齣戲在很多地方彼此可以呼應對照，說是姐妹作也不為過。

在接下工作後，在收集資料的過程，王安祈發現這兩位傑出的女性都過世於一九七七年。王安祈回想起那一年從大學畢業，在臺大門口戴著方帽與父母合照的照片仍鮮明在目，照片一旁的小字寫的是：「此生誓以戲曲為職志」。但當時的她絕對沒想到，有一天會用劇本寫出了她們的心事。

孟小冬、潘玉良兩人可說是生長在同一個年代，那是個中國與西方世界逐步展開對話的年代。同樣都是女性藝術家，同樣以上海為藝術才華的啟動地，但兩人卻展現出全然不同的生命風格。如果說孟小冬是關上了生命中一扇又一扇又一扇的門，回歸到心靈暗房，探索聲音的終極意境。那麼潘玉良就是推開生命一扇又一扇的大門，走出個人寬闊天地。兩人一內一外，但同樣精彩。王安祈面對兩部不同而同時的創作，私心期

待他們能交互對話，相互對看，因此都採取的「有象亦有聲」的創作原則，聲與色互為文，用色澤寫孟小冬的聲音，以聲音描繪潘玉良的畫，兩部戲同樣有象亦有聲。

正如潘玉良所唱的〈天籟〉一曲中所點出的：「人說畫圖惰無聲，我總覺有天籟在耳邊，靜神聆聽具有情，有象亦有聲。」

《畫魂》的聲音意象不像《孟小冬》有兩段色彩鮮明的意象文字。但穿插在唱詞之中，每每在潘玉良人生轉折之處發揮其關鍵作用。如劇中第一首歌〈蘇州河〉，便透過潘贊化之口唱出了這幅畫中所引發的流水潺潺與運筆聲息的聯想。而「流水聲」正開啟全劇，也貫串全劇，當潘玉良遠赴巴黎，傾聽的就是賽納河的聲音；最後二度遠離家鄉的船上，鼓動她心裡竄動的藝術靈魂的是滄海呼吸。除了用聲音寫顏色，王安祈還嘗試用觸覺筆法寫視覺，在王守義〈凝視黑暗〉一曲中有這麼一段描寫：「紅厚重、黃流蕩、綠清涼、棕色陰暗，凝視黑暗，人間絕色更光鮮。」王守義是潘玉良上海美專的同學，也是她藝術生命中的知交莫逆，甚至是啟發者。劇作中王守義一方面驚訝於潘玉良對色彩的敏銳，但也提醒真正的畫家要能在黑暗中辨識色彩，色彩不僅有聲音，更有觸感。色彩像人的身體，經得起聆聽和觸摸；也必須經歷凝視、聆聽、觸摸，才能進入色澤的內在，呈現探索後的體驗。這些顏色的變化也和「流水潺

潺、運筆聲息」與「滄海呼吸、幽魂竄動」交互為文，聲與象穿梭映照。

《孟小冬》與《畫魂》所呈現的內涵，都是王安祈對這兩位女性藝術家生命風格的掌握與詮釋。而在她筆下，兩人的生命故事似乎也映照著自己的人生道路。孟小冬「內旋式」人生，恰與王安祈自己內斂個性相似。而當王安祈從否壇走入菊壇，開始戲曲創作乃至擔任國光劇團藝術總監，成為臺灣戲曲現代化重要推手，這人生轉折，也與潘玉良「外啟式」人生相呼應。《孟小冬》與《畫魂》不僅是兩位民初女性藝術家生命故事與藝術追求，更是王安祈、孟小冬、潘玉良的重影疊映。

二、《百年戲樓》

緣起：一切都從百年說起

透過《孟小冬》，王安祈勾描了一位梨園奇女子追尋聲音的旅程，更訴說了自己對傳統京劇美學日漸消逝的鄉愁，這勾動了王安祈潛意識想寫梨園故事的念頭。但比起《孟小冬》的一拍即合，《百年戲樓》的誕生就頗費一番周折。

在演完《孟小冬》後，國光獲得了建國百年國家戲劇院跨年的四天檔期，從二〇一〇年十二月三十一日一直演到二〇一一年的一月三日。民國百年的跨年場，自然是非常難得的檔期，當時全團都非常的興奮，於是王安祈找上學生趙雪君討論，決定由雪君將一九五〇年代好萊塢經典電影《日落大道》改編成京劇搬上舞臺。正當劇本初稿已經成形，兩廳院打來一通電話表示：由於二〇一一是民國百年，劇名中的「日落」似乎太不吉利了，過氣女伶與落魄編劇的悲劇，放在民國百年的跨年場，也不太合適。在數次商討後，王安祈只好無奈地放棄好萊塢京劇版的演出計劃。但難得的跨年檔期，自然不能放棄，於是王安祈快速地規劃了「歡樂百分百」的系列公演，由跨年的歡樂大反串開始，連演《春草闖堂》、《求騙記》、《天下第一家》等喜劇，滿足了慶祝民國百年所要的歡樂氛圍。

就在「歡樂百分百」的戲碼、特邀演員都敲定後，王安祈以為交了差，正要鬆了一口氣，這時陳兆虎團長說話了，他覺得在建國百年這麼難得的契機，卻只演老戲，不是太可惜了嗎，希望國光能在四月城市舞臺的檔期中，推出一齣配合民國百年的新編戲。

一開始王安祈對於這個命題作文是有些排斥的，尤其她一向不喜歡為政治寫應景

文章。但熟知王安祈個性的陳兆虎說服了她，他說：「國光每年都推出新創作，為何偏偏在民國百年缺席？妳不要當作是命題作文，只要是國光自己的創作就好了！」一談到創作，王安祈就被說服了。但要演什麼戲？王安祈想了好久，陷在其中找不到出路，直到十一月，別說是劇本了，連主題方向的影子都沒有。距離隔年四月的檔期，也只剩不到半年的時間，王安祈心中的壓力可想而知，連最愛的戲都看得不太專心，心中不斷想著怎麼推出新作品。

二〇一〇年十一月法國陽光劇團來臺演出《浮生若夢》，觸發了王安祈的靈感。

《浮生若夢》是一齣很特別的戲，全劇長達六個半小時，並不是一個首尾完整的故事。在演出場地，導演設計了一個個的圓盤舞臺，上面有兩三位演員演出一段戲，下一個圓盤又是一段戲，戲與戲之間有時完全沒關係，有時則有隱隱約約的關聯，甚至是數盤之後的戲，才與前面的戲產生關聯。一段一段的戲若有似無，彼此交錯勾連，營造出歷史長河的流動感，頗有「長溝流月去無聲」的意境。

《浮生若夢》精巧別緻的結構，讓她聯想到，在京劇漫長的歷史中，有許多精彩時刻，如果把這些亮點串聯起來，雖然彼此之間未必直接相關，但有如草蛇灰線，若斷若續，便可以勾勒出京劇發展歷程輪廓。一散戲，王安祈立馬打電話給老夥伴李小

平，就站在國家戲劇院旁的馬路，一口氣說了三十多分鐘，十一月凜冽的寒風刮在身

上，也無法降低心中興奮的熱火。

但從乾隆五十五年（一七九○年）徽班進京算起，到民國百年二○一一年，京劇

已經有兩百多年的歷史，在歷史長河中，要選擇哪些故事，王安祈仍是心亂。隨著時

間日益接近，心中又焦慮起來。

不久，又是在一個演出場合，是王心心在中山堂光復廳的南管音樂會。當時王安

祈心中仍是想自己的戲，戲都開演了卻仍精神恍惚。忽然一名女子從光復廳二樓邊唱

邊走下，看著眼前這穿越歷史時空而來的戲裝女子，在光復廳古蹟的環境裡，「百年

戲樓」這四個字突然就從王安祈腦海中迸出來，民國肇建後的歷史，恰正是京劇歷史

中最精采、起伏也最大的時刻，這段期間京劇曾經輝煌，也經歷過挫折。讓京劇演員

現身說法，穿越時空演自己的歷史、說自己的故事，呈現出京劇發展與時代的呼應，

甚至是對抗，就在那一刻，「男旦、海派、文革」三幕情節大綱已浮上心頭，伶人往

事閃過眼前，魏海敏、唐文華、盛鑑、溫宇航、朱勝麗這幾位演員的角色分配也當下

到位。散戲後，同樣立馬打給給李小平，再度站在路邊興奮得說到深夜。

而那位從光復廳二樓邊唱邊走下的女子是誰？正是當晚的主角王心心，雖然當天

她唱了什麼，王安祈一點都沒聽進去，但她知道《百年戲樓》正式成形於那一刻。

雖然主題、大綱有了，但問題也來了。這戲必須以舞臺劇為說故事的框架，再在其中串演多齣京劇，與《孟小冬》一樣不宜以現代戲形式呈現。而王安祈認為自己只會編戲曲，只會寫唱詞，從來沒編過不需要唱詞的舞臺劇（話劇），這可是兩門功課。王安祈又陷入了困惑，連參加學術研討會宣讀自己的論文都精神恍惚。那天發表論文，講評人是中央大學英美語文學系主任周慧玲教授，聽她講評論文時提及性別議題，猛然想到何不邀請她來一起合作編劇。周慧玲教授能編能導，是臺灣現代劇場出類拔萃的人才，才演出的舞臺劇《少年金釵男孟母》更是廣受好評。於是發表一結束，王安祈就開口邀約，周慧玲也對這題材倍感興趣，兩人就在發表講臺上忘我地討論起來，直到工作人員很不好意思地請兩位教授離開，才知道自己已經干擾到研討會場布作業，連忙離席。

除了周慧玲教授外，王安祈再找上愛徒趙雪君，正式組成了《百年戲樓》的編劇群。對王安祈來說，每一次與編劇群、導演李小平等老夥伴的討論都令人興奮，因為此時《百年戲樓》已經不再是命題作文，而是京劇人真真切切書寫自己的生命故事。

而一回到自身，王安祈的情感想法如湧泉一般噴薄而出，源源不絕。

背叛與贖罪

《百年戲樓》選擇了由京劇演員自演自身百年歷史，但從一開始，創作群就決定，這齣國光的民國百年獻禮，不想勵志，也不想歌頌京劇藝術的輝煌。「這些都被對岸演光了。」王安祈笑道。

以伶人為主角的戲，大陸幾十年來著實編了不少，但這些作品常常強調的都是伶人如何吃苦耐勞，意志卓絕，貫徹「若要人前顯貴，就要人後受罪」的人生信條，當面對外在環境的壓迫，更是用自己的方法憤然反抗，終成為德藝雙馨的一代名伶。但在王安祈眼中這些作品中的伶人，已經與烈士、偉人所差無幾，不是她心中伶人的生命情境。

在王安祈寫博士論文時，曾讀到前人對中國人戲劇觀的總結：「嗜戲薄伶」、「藝貴人賤」，讓她深有感慨。而多年後，又在章詒和《伶人往事》讀到：「藝人，是奇特的一群，在創造燦爛的同時，也陷入卑賤。」是的，在伶人輝煌風華臺下的陰影，以及伶人生命中所展現尊貴與卑賤的拉鋸，才是她想關注的主題。因此，雖然《百年戲樓》以百年以來的京劇發展史作為貫穿全劇的脈絡，但主創群不準備以戲寫

史，也不迎向壯闊，只想在歷史長河的流蕩中，傾訴伶人幾許嗚咽幽微的、卻又難以說出的心底聲音。

百年身世，一言難盡，重點惟在選擇。「背叛與贖罪」是主創群選擇的主軸，前半聚焦在藝術的背叛，因為對京劇而言，創新形同背叛師門；後半則是政治壓力下人性扭曲的背叛。人性探索一直以來都是王安祈等人創作努力的方向，也是在這次民國百年的創作中選材的主心骨。

京劇近百年史，主創群選擇了三個時期，分別是：

一九一〇年代男旦興盛時期。

一九二〇～三〇年代海派京劇興盛時期。

一九六〇～七〇年代文化大革命時期。

《百年戲樓》的舞臺劇框架主要由周慧玲和趙雪君執筆，原本因為《少年金釵男孟母》之故，王安祈想請周慧玲主筆上半場，但她卻對文革情有獨鍾。於是由趙雪君主要寫前兩幕，周慧玲主寫第三幕文革重頭戲，王安祈則主要負責的是第一幕前半以

及京劇直接相關部分，包括唱詞。

整部戲王安祈一句新唱詞都沒寫，好像很輕鬆，但卻是王安祈擔任編劇工作以來，全新的挑戰。這戲的唱全用傳統老戲來編織，如何選擇、如何安插，非常費工夫。這些傳統老戲的唱段，像是伶人日常生活中的哼哼唱唱，但不全然是單純的「戲中戲」，它們和劇中人的人生處境形成「隱喻」關係，或呼應、或映照、或對比、或相反，若即若離、不黏不脫，交錯纏繞、糾結互文，構成「戲中戲中戲」結構。「當時真是戲，今日戲如真」，真實與虛構的交疊，必須靠老詞與新境的巧妙編織。

王安祈考慮到當代觀眾對老戲未必熟悉，若只是將老戲唱段根據需要零碎地穿插，觀眾連唱詞中隱含的用意都不甚了了，更談不上什麼隱喻效果了。因此必須找出一齣戲作為貫串全劇的核心主軸，而且故事一定要多數觀眾都耳熟能詳，才能讓觀眾注意力有效的聚焦。這說來簡單，過程卻讓製作群不知道燒死多少腦細胞。

點滴成形的《白蛇傳》

由於第一個時期是男旦興盛的民國初年，而一談到男旦，性別自然就是主題。一

開始有人提議《梁山伯與祝英臺》，但隨即被否決。因為這意圖太過明顯，王安祈不希望戲與人生的隱喻是如此的淺白，若即若離的距離，才是隱喻的魅力所在。後來在一次的討論中，《白蛇傳》被提出來了，隨即獲得所有人的一致認同。《白蛇傳》故事呼應著背叛與贖罪的主題，而蛇這種生物，扭曲蜿蜒，平時藏於暗處，又能忽然鑽出咬人一口，這是牠的生存之道，也能呈現人心深處晦暗面的意象，也與梨園輝煌下的陰暗角落呼應。

眾所皆知，現在流行於京劇舞臺上的《白蛇傳》是由知名劇作家田漢所整理改編。但在王安祈自幼看戲的印象中，這戲卻好似自盤古開天以來便存在於舞臺之上，沒人追問誰編的？何時編的？只知道誰都會唱，誰都愛聽。因此王安祈不只把《白蛇傳》當作一齣現成的戲中戲使用，而是大膽跳脫了歷史，虛實雜揉地讓《白蛇傳》在《百年戲樓》的世界中，由伶人們一點一滴地完成，她想呈現出伶人們也有他們的創作自覺。

她設想演員們每天被師父嚴格要求苦練，日復一日演出〈盜仙草〉、〈盜庫銀〉等《白蛇傳》武打折子，心裡難道不會感到疑惑與不滿足？於是在《百年戲樓》裡就有這一大段對話，年輕的男旦小雲仙（盛鑑飾演）對師娘說道：

現在臺上演的白蛇故事不是〈盜仙草〉、〈盜庫銀〉就是〈水漫金山〉，都是武戲，可白素貞與許仙動人的地方怎麼會在打出手呢？明明還有許多感人的情緒可以好好表現，像是遊湖初遇啦、斷橋重逢啦，我就不明白，為什麼要一天到晚老演那幾齣賣弄技藝的雜耍老段子呢？

因此他糾集著戲班的人一同要排演「新白蛇」。這樣的安排投射了王安祈對戲曲的創作觀念，對她而言每一部創作都是真真切切地緣自內心深處情感，點滴成形。而師父白鳳樓（唐文華飾演）對創作的態度，則一定程度上反映了京劇圈中的傳統觀念：

要改，得等把老祖宗的東西全吃透了，熟了、爛了，有本事再說改。

事實上並不是真的反對創作，只是更重視藝術典範的傳承。師父白鳳樓與徒弟小雲仙對《白蛇傳》的態度，正反映王安祈創作歷程中曾面臨過的觀念碰撞，這也成為貫穿上半場的主軸。

小雲仙的「新白蛇」在第一幕中還只是師徒之爭的引子，但到了第二幕，戲才具體成形。第二幕一開始就是京派、海派《水漫金山寺》打對臺的情節。要如實重現以機關布景、火燼開打為特色的海派京劇，基本是不可能的，也沒有必要，主創更不想使用現代化舞臺技術來呈現所謂的海派機關布景。在多方考量下，用了「水族箱」的概念來設計海派舞臺視覺畫面，正如水族箱中，透過水觀察魚兒，象徵這是隔著歷史距離所揣想的海派京劇風貌。

在這一幕中出現了三個版本的《白蛇傳》，在京海之爭中，京派《水漫金山》的崑腔在海派炫麗華彩開打中逐漸隱沒。但無論海派「打出手」與機關布景再怎麼精彩，也不是此時已改名華雲的小雲仙所追求的新白蛇。田漢《白蛇傳》的「遊湖借傘」被當作華雲主導編創的理想《白蛇傳》登場，新《白蛇傳》的成功，也代表著小雲仙心中理想的成形。

師徒的和解

不過《白蛇傳》畢竟是青衣、小生為主，但上半場主演的唐文華、盛鑑都是老生

行當，總不能真的讓他們串演《白蛇傳》。因此在第一幕真正作為戲中戲的是另一齣關於贖罪與背叛的戲碼：《搜孤救孤》。

在《搜孤救孤》的故事中，男主角程嬰忍下一切，背叛自己的骨肉，犧牲他的生命，只為了成就最高道德典範，正如京劇伶人必須忍下練功的辛勞與寂寞來追求舞臺上藝術的光輝。在戲中戲裡白鳳樓與華雲（小雲仙）這對師徒所飾演的程嬰與公孫杵臼，一捨性命、一捨親生，共同指向人生的最高道德，也造就京劇最高典範。但現實人生中的這對師徒，卻為了理想走向不同的藝術道路。在第一幕末尾，小雲仙忍下心中的罪惡感，背叛了白鳳樓的期待，出走戲班，改換行當，只為了自身藝術追求。而在第二幕末尾，師徒同臺共演《搜孤救孤》，雖然此時白鳳樓內心已經認同華雲（小雲仙）的創新作為，因此才會有那句：「按你的來吧！」但在講究師承的京劇班，創新形同背叛，戲中戲的程嬰鞭打公孫，也讓華雲（小雲仙）在舞臺上被白鳳樓鞭打一次，恰似一場必要的儀式。而最終師徒兩人攜手把戲完成，也象徵著傳統與創新的和解，也期待能夠共創新的京劇典範，《百年戲樓》這場《搜孤救孤》白虎大堂的戲中戲被賦予了多層意涵。

有些人認為這段故事影射周正榮與吳興國師徒的恩怨，王安祈並沒有這樣的意

思，但或許因著自己與周正榮與吳興國交往的經驗，讓她對新舊之爭能有更細膩的感受，而不自覺化入了情節之中。

迷戀了三十年的嗓音

第三幕的文革戲，對王安祈來說其實是心中的一道坎，她想：生長於臺灣的我們，有資格寫對岸的文革嗎？最終讓她邁過這道坎的是一段自己從小到大的追星經歷，其中更潛藏了一段臺灣戲迷以「偷聽、偷窺」方式接觸京劇正統的經歷與感受。

前文提過王安祈幼時迷戲，父親會為愛女購買最新的京劇唱片，她特別迷戀臺灣「女王唱片行」出的《白蛇傳》、《玉簪記》、《桃花扇》、《柳蔭記（梁祝）》等京劇黑膠唱片，反覆聆聽，愛不釋手。尤其對唱片裡旦角唱腔表現的喜愛，更勝過梅蘭芳，因為她總覺得梅蘭芳的唱太不食人間煙火，隔著青煙紫霧摸不透他的真實人生。而這位旦角少了這股仙氣，卻清清楚楚讓王安祈聽到她心底的愛恨癡怨。圓潤甜美的音色裡，竟能偶爾透出幾分清冷，行腔轉調宛若百尺游絲，搖漾風前，嗓子眼裡悠悠忽忽的聲音，直讓王安祈迷戀到骨子裡。

當時王安祈並不知道她的名字，黑膠唱片圓心上以及內附唱詞頁上都只寫著「杜派、葉派」。葉當然是早已走紅的葉派小生葉盛蘭，但杜呢？必是兩岸隔絕後大陸新紅起來的旦角伶人。其實「女王唱片行」所出的這幾部戲，都是一九四九年兩岸分裂以後對岸的新編戲，當時必是在「白蛇、梁祝」等傳統故事的障眼保護之下通過審查，才得以瞞天過海在臺灣出版發行，但唱片行終究不敢直書主演者名字。這一方面既規避了主管機關的審查，也符合京劇以姓氏立派的傳統。王安祈曾以自身為田野，發表過〈兩岸交流前的偷渡與伏流——以京劇演唱為例〉的論文，對臺灣京劇界在兩岸分隔後，如何透過唱片與廣播與對岸交流對話，有非常詳細的說明。

兩岸隔絕的年代，對於戲迷圈來說，「偷聽匪戲」是危險的享受，也有猜謎的樂趣。直到讀到碩士班，王安祈才從香港輾轉知道她叫杜近芳；直到八〇年代中，才從偷渡來的錄影帶裡看到她的容顏，雖然因為多次拷貝，不僅多數時間沒有畫面，偶爾出現的影像也多是跳動歪斜，看得王安祈眼珠子都要掉出來了。直到一九九三年中國京劇院第一次來臺公演，杜近芳才帶著《白蛇傳》來到了王安祈面前。王安祈開心極了，除了滿懷期待地等她蒞臨外，更受託在《表演藝術》上寫了一篇推薦文。那時正是戲曲界大陸熱最盛的時期。演出當天國父紀念館的觀眾是滿坑滿谷，王安祈見到了

好些個多年不見的好友，都是當年一起「偷聽匪戲」的同志，大家忍不住相擁落淚，第一句話就是：「終於等到了」，千呼萬喚終識盧山真面目。

當天觀眾的熱情，王安祈至今記憶猶新，當投影片打出李超、李門兩位琴師的名字，觀眾席上便爆出了一席熱烈的掌聲。隨著鑼鼓聲催，琴音乍起，《白蛇傳》正式拉開序幕。前半部的《白蛇傳》由後來成為國光之友、經常受邀來臺教戲的陳淑芳以及刁麗擔綱。兩人都是好角，唱做念打俱佳，但王安祈心中卻巴不得他們趕快下臺，等不及要與她迷戀多年的嗓音相會。一直到《斷橋》悶簾導板前奏響起，觀眾席開始騷動，一句「殺出了金山寺怒如烈火」，歲月悠悠，音聲未改，幾乎每個人都挺身前傾，生怕捕捉不到亮相的一剎那。而就在那一剎那，王安祈激動得一陣鼻酸，眼淚禁不住湧了上來沖歪了隱形眼鏡，模糊了視線，於是第一眼目睹的杜近芳竟還是和錄影帶一樣朦朧閃爍！還好耳音未被干擾，旋律在嗓子眼兒裡百轉千迴紆曲縈繞，這悠忽婉約的唱腔，讓王安祈迷戀了三十年，也等待了三十年。王安祈回顧往事，當時的她還不到四十歲，生命中竟有一半的時間投注在這樣的深情企盼，杜近芳對她以及臺灣戲迷的意義竟是如此這般。

誰的是、誰的非：人情的背叛

在兩岸隔絕的年代，少年時期的王安祈，冒著通匪罪嫌，一邊聽一邊猜測戲裡的才子佳人，眉眼之間一定脈脈含情，而臺上臺下總有一點靈犀暗通吧？她藉著聲音的聆賞飛馳想像，沉浸在自己編織的「杜、葉」夢幻裡，直到二○○六年章詒和《伶人往事》問世，才徹底夢碎。書中〈留連，批風抹月四十年〉一文，寫葉盛蘭文革遭遇，出賣他的人中，竟然有杜近芳！一篇短短的文章，卻讓王安祈不忍卒讀。長久以來，王安祈以為從她「百尺游絲、搖漾風前」的嗓音裡聽到了她心底的愛恨癡怨，誰知竟只是自己的一廂癡念，什麼才是真相？難道，臺上演的真只是一臺戲？王安祈對此失落了許久。

而這次的《百年戲樓》的創作過程中，也讓她重新審視這次「誤讀」經驗，心中逐漸釋懷，即使歷史真相與自己想像不盡相同，但自己與臺灣戲迷所投注的情感卻不是假的。對於文革，國光團隊不企圖「還原、肖真、寫實」，也沒有能力做到。但她仍非常想要以自身以及臺灣戲迷的一段「大陸京劇接受史」為基底，誠懇的對文革中京劇演員的遭遇做出解釋，她相信只要將一切歸還人性，通過適當的美感距離做出闡

釋，即便所呈現的不是真相，但其中也包含了部分真實，而這，當然是獨屬於臺灣的觀點。

心中的坎過去了，《百年戲樓》的第三幕，由此成戲。杜近芳和葉盛蘭幻化成茹月涵與華崢，走入了《百年戲樓》的世界中。

王安祈並沒有去考證章詒和文章是否屬實，更無意把《百年戲樓》打造成杜、葉的傳記作品。她認為章詒和寫的也不僅是杜、葉兩人，而是經歷過時代鉅變的伶人普遍遭遇的心靈撞擊。浩劫來臨時，驚恐無奈的隨波浮沉，風濤過後，伶人手裡唯一能緊握的槳，就只有一身的戲吧。漂流與自主，是共同的命運，能通過唱戲抒發自我心情的，都算是幸運，更多的人永遠登不了臺，無論吶喊或悲鳴，盡淹沒於洪流。

章詒和文章最後描述文革結束後，杜近芳再演白蛇，卻沒了許仙，葉盛蘭已因批鬥而死。孤伶伶的白蛇，漫天風雨裡遍遊西湖，竟尋不著借傘之人。她想到了葉的兒子，鼓勵他改行學小生，接替父親角色，重新登臺扮起許仙，和自己雨中相遇，借傘定情。戲結束謝幕時，杜近芳把葉少蘭直往前推，讓他一人接受觀眾的掌聲，自己則退後一步，含淚觀看這一幕。

王安祈當初讀到此處，心中感慨萬千，腦中立馬浮現了《桃花扇》警語：「當時

真是戲，今日戲如真」。她自剖《百年戲樓》創作理念時寫道：

這是章詒和所寫杜近芳的背叛與贖罪。奇異的是，戲裡是許仙因多疑而背叛了白蛇，臺下真實人生卻恰恰相反。當戲裡的白蛇，含淚指著許仙唱出「誰的是、誰的非、你問問心間」時，孰假孰真？是耶非耶？真箇恍惚難言。以前聽《白蛇傳》，我特迷這一句，這句是沒有伴奏的「乾唱」，絲竹俱歇、人聲悠悠，萬種情思盡蘊於其間，杜近芳嗓子裡偶爾透出的清泠，像嗚咽的冰泉，也像空谷裡一聲嘆息，散發出把之無盡的幽韻。而今重聽，不禁想問，幾十年來我迷戀到骨子裡的聲音，究竟是白蛇對許仙的質問？還是杜近芳自己的心靈究詰？

當時真是戲，今日戲如真。而戲裡戲外關係倒錯。

背叛與贖罪，不是我們沒經歷過文革的人能置一詞的，《百年戲樓》把一切盡歸於戲。政治、社會都會改變，任憑一頁翻過一頁，悠悠忽忽的聲音永遠傳了下來，百尺游絲，搖漾風前，也拂過歷史扉頁。戲裡華家第三代對於飾演青蛇的女角所提「你就這麼原諒了她」的疑問，回答得悠悠忽忽的：「是她原諒了我，不是我原諒她，我是許仙啊，是白蛇原諒了許仙。」（周慧玲所寫臺詞）怨恨癡念，只有在戲裡才能酣

快淋漓，而戲到最後，總歸團圓。唱戲，不就是為了追求圓滿嗎？不就是為了追求現實人生永遠求不到的圓滿嗎？《百年戲樓》演到最後，就只能唱一齣斷橋相會，「猛回頭避雨處風景依然」。

有些觀眾無法理解劇中華長峰與茹月涵和解的理由，難道合演一齣戲就能彌平一切？面對疑問，王安祈回答：「是的，這就是中國傳統戲曲的核心價值。」戲曲多以「大團圓」為收尾，內在隱藏的人生觀與戲劇觀，即是：明知現實人生不圓滿，卻偏要在戲裡求個大團圓。現實人生已然悲苦，誰都知道善惡未必有報，但卻偏要在戲裡爭得個是非分明，不如此，何以激生出活下去的力量？看完大團圓的戲，走出戲院，深呼一口氣，才有活下去的動力。

京劇演員的人生觀往往以戲為依歸，尤其是清末民初早期伶人，從小被送入科班，生長在封閉的圈子裡，沒有完整的教育，也沒有完整的家庭社會生活，只有苦練和競爭，戲是他們的全部，所有的人生觀、價值觀都來自戲。現實人生得不到的願景，只有戲可以給，《百年戲樓》想寫的就是伶人和觀眾這一點卑微的願望，戲裡團圓的結局，其實是反襯人生無奈。在王安祈眼中，相對希臘悲劇的「淨化說」，中國

戲曲的團圓之趣，其實更帶有執著的悲情。

《百年戲樓》除了《白蛇傳》與《搜孤救孤》，上半場還零星地穿插了《武家坡》、《定軍山》，由白鳳樓（唐文華）演唱。前者以「薛平貴好一似孤雁歸來」表達白鳳樓遊子歸鄉的感慨，後者則是以黃忠「站立在營門傳令號」渲染戲場如戰場的緊張感。這幾段唱雖然沒有更深層的寓意，但緊扣當下情境以抒發人物心聲，也沒有攪亂戲的節奏，對於這幾段唱詞的運用，王安祈還是相當滿意的。

除了編織老戲唱詞外，王安祈也寫了幾段重要的人物獨白。在排練過程中，根據需要修補劇本是常有的事，雖然全劇的舞臺劇框架、情節、臺詞主要由趙雪君與周慧玲主筆，但當小平導演察覺到劇本的罅隙之處，王安祈便負擔起補寫的任務。無論是小雲仙出走後師徒二人的獨白，還是文革來臨前茹月涵的大段獨白，都是在演出前夕才增添上去的。

獨白是傳統話劇常見技巧，用來彌補外在臺詞刻畫人物內心的不足。但王安祈並沒有單純當作一般話劇念白來處理，如小雲仙與白鳳樓兩人的獨白：

白鳳樓：他走了！走了多久？一更天？二更天？一年？十年？更久了吧！他真走

了。我還在戲樓裡，紅毯上。三五步走闊北，六七人百萬雄兵。鑼鼓聲響，出臺亮相，曲終人散，獨伴明月。南邊的戲樓不同於北方，但明月依舊在，伴我拿頂、下腰、耗腿、吊嗓。

小雲仙：走啊！又過了多久？十年？……更久吧！

二人同：改了行當，死過一回。

小雲仙：越發要守著明月，等待旭日東昇。

白鳳樓：燈還亮著嗎？

小雲仙：燈還亮著呢！

白鳳樓：照亮舞臺的不是燈光，是明月下練就的一身本事。

小雲仙：燈光下的角兒，終夜伴著明月。燈明燈滅，潮來潮往，日落月升。走

哇！（京劇韻白）

二人同：走了，就走了吧。

小雲仙：世事皆流水，人情皆是戲。悲歡離合，真真假假，誰為袖手旁觀客？我非逢場作戲人。

白鳳樓：方寸地頓成千里。

小雲仙：轉瞬間過眼千秋。

不僅只是兩人觀照自己的內心，還有分享彼此心境之感，更營造了時間流逝感。第三幕中茹月涵文革前的獨白，也是王安祈相當滿意的一段文字：

鞋是他送的，路還是我自己走。當年我原想穿上了這雙鞋，能讓自己走得更端莊典雅，更機靈秀氣。水袖一擺，拂柳分花，走過蘇隄、白隄、斷橋、雷峰塔，閒遊冷杉徑，悶對娑欏花。可當年，那漫天的狂風驟雨，突如其來，刮得我站不住腳，什麼雲步、搓步、圓場，都成不了形。屁股坐子、鷂子翻身都來不及做好呢，全都陷入泥濘裡。就連腳下一雙牡丹重瓣金絲掐紅，也整個陷了下去。黃土四濺，濺上了金絲，蟠龍繞鳳真的成了蛇，從四面八方，鑽了過來。我不能呼吸，我要活著，我想活著，我只得揪緊了他，緊緊的揪著他。我的許仙，只有他能幫我擋著。白蛇不揪緊許仙，要揪誰呢？

這是茹月涵的自我剖析與辯解，讓貫穿全劇的彩鞋鞋面上的蟠龍繞鳳化為蛇的意象，纏上了茹月涵。正如同宣傳詞所講：「看一股幽靈自舞臺扮演中掙出。如蛇般地，他與她，繾綣糾纏。」蛇繾綣又惡毒，為後來文革期間她的背叛做出完美的鋪墊，也將文革狂潮中人心的脆弱刻畫得淋漓盡致。王安祈長期寫唱詞的經驗，也讓這兩段獨白雖不押韻，但仍帶有韻律感，頗有詩的情致。

除了文字的韻律感以外，王安祈也指出這段文字不能是靜態的，因為《百年戲樓》雖然以舞臺劇為主體，但所有演員都是戲曲演員，臺詞仍要提供演員動作的想像空間，必須要蘊含動態感。因此王安祈在茹月涵這段獨白中插入了許多帶有動作提示的文句，如「水袖一擺，拂柳分花」、「雲步」、「搓步」、「圓場」、「屁股坐子」、「鷂子翻身」這些提示並不是要演員真的去做這身段，而是創造文字的動感，對魏海敏這樣的成熟演員來說，就能夠促使她設計出對應的身段動作，帶著觀眾重新溫習一遍《白蛇傳》中許仙白蛇相識初遇的情境。而後音樂突變，一旁拿著雨傘的小青身形不穩，文革山雨欲來的氣息迎面而來。

在前兩幕中《白蛇傳》還只是小雲仙、白鳳樓師徒理念之爭的引子，但在第三幕，則成為了茹月涵、華崢這對師徒的人生隱喻。在前述茹月涵的獨白中，蛇的意象

開始浮現。在被背叛後，華崢與兒子華長峰回家時，華崢恍恍惚惚吟唱著《白蛇傳》中觀潮【四平調】，那是描述許仙端陽驚變後，恍若隔世，心中疑寶漸升的情緒：

用手撥開紅羅帳，嚇得我三魂七魄颺。

白氏妻醉臥在牙床上，我與她端來醒酒湯。

那一日爐中焚寶香，夫妻們舉酒慶賀端陽。

這一刻茹月涵與酒後現形的白素貞重合，而發現真相後驚恐不安的許仙與華崢疊影。在這裡編劇沒有安排父子的對話，而是讓一旁照顧的華長峰藉由學戲安慰精神遭受重大打擊的父親，並由他接唱後半段：

先只說我妻是魔障，卻原來蒼龍獻吉祥。

悶懨懨來至在江亭上，

（白）好一派壯闊長江也！

長江壯闊勝錢塘。

父子兩人穿著相同的褶子，水袖蹁躚舞動，而華崢就在【四平調】舒緩迂迴的旋律中，分不清戲與現實的恍惚情境裡落水而亡。這裡讓老生（盛鑑）唱許仙是有先例的，當初杜近芳帶著《白蛇傳》赴歐巡演，便是由文武老生李少春飾演許仙。但要在短短一段唱中針對溫宇航（小生）和盛鑑（老生）兩個不同行當迅速作出調整，就苦了琴師馬蘭了。

對於王安祈來說，無論是編織戲詞，呈現出戲與人生的互文隱喻，還是藉由獨白描摹人物心境，都是多年編劇生涯所沒有的體驗，回顧這次的經驗，她的感想是：

「很累，但很快樂！」

京劇人生命歷程的感染力

由於《百年戲樓》是京劇人自己的故事，主創們都投入了大量的心血。王安祈就非常喜歡舞臺設計傅寯以傳統戲臺為概念所呈現的舞臺，看似三個簡單的磚砌牆面，卻區隔出了上下場門與守舊，帶來了鮮明的戲曲意象，又不會過於具體以至於限定了表演空間，提供了導演李小平自由揮灑的空間。

如上半場舞臺上以一桌二椅、戲箱與懸掛的燈籠、白布所建構的舞臺意象，既似戲曲官帽，又像神主牌，除了可以做為靈堂，也可以作為戲班祖師爺的牌位。除了指涉空間的用途，也暗喻了京劇人對祖師的尊敬。而在中間最大塊的牆面上，還有個小小的一扇傳統窗戶，代表梨園界即便尊崇傳統，但依舊有創新的渴望。又如白鳳樓送小雲仙蹺鞋的情節，代表的是對小雲仙傳承的期許，但這幕最後，小雲仙卻把蹺鞋放在了臺口。在燈光的烘托下，牌位、蹺鞋的疊合，這個畫面隱喻了這時小雲仙的心境，在祖師爺的帶領下，將走向何方的迷惘。

當一聲巨大的「框啷」拉開下半場序幕時，舞臺中間牆面不再完整，出現了一條巨大的裂縫，而原先的窗戶則變成了囚窗。文革所帶來傳統的斷裂與禁錮已經昭然若揭，而窗戶隱約透出的光芒，則表現了京劇人想要透一口氣的渴望。

許多觀眾都對這齣戲的戲箱運用印象深刻，王安祈也非常欣賞這個設計。導演李小平讓演員好像砌牆一樣來堆疊戲箱，這自然是化用了傳統一桌二椅的傳統概念，藉此改變舞臺空間，戲箱開闔碰撞出聲，自成節奏，也有類似鑼鼓的效果。

而以戲箱砌牆的靈感源於李小平個人的回憶與京劇人對戲箱的情感。

李小平的個人回憶是發生於二十多年前的一件往事。那時國光劇團成立不久，全

團赴北京交流演出，一行人到了中國京劇院參訪，當時中京院的場地仍是相當破舊，當導覽人員帶著國光團員來到一面傾頹的牆壁前時，團員們還有點懵。但導覽人員一開口介紹，眾人都呆了。原來這面牆是由許多京劇名角大師在文革後親手堆砌而成的，那一瞬間，這面破敗的牆壁在李小平眼中幾乎就是京劇傳統的象徵。

至於京劇人對戲箱投注的情感，更是一言難盡。對於戲班中人來說，戲箱可說伴隨著他們一同成長，這一個個戲箱跟隨他們國內外四處巡演，所有演員幾乎都有幫忙搬動、收拾戲箱的經驗。這些戲箱不僅是演員們在後臺坐臥之處，其中收納的各式行頭，更是他們重要的文化資產。戲曲演員對於戲箱所投注的情感，絕非外行人所能理解。

《百年戲樓》雖然是舞臺劇，但沒有用寫實話劇的方法來呈現，尤其在上半場，本工老生的唐文華和盛鑑都無法展現旦角身姿，導演便巧妙地利用虛實相生原則來呈現。如白鳳樓贈小雲仙蹻鞋，兩人討論這蹻鞋適合什麼角色一幕，若勉強讓沒有蹻功的盛鑑真的露出腳丫穿上蹻鞋，舞臺美感將破壞殆盡。因此導演只讓小雲仙手持蹻鞋模擬蹻步，在舞臺上則安排一位旦角演員（由蔣孟純飾演的虛擬人物），踩著蹻步在

兩人周圍環繞盤旋，如此一來虛實相生，畫面乾淨漂亮。

在師徒共演《搜孤救孤》一幕，原本是安排盛鑑扮上，但排了幾次總覺得畫面不好看，原本挺拔的身形被戲服遮掩，真成了老頭兒。在幾經考量後，導演也採用虛擬寫意的手法，讓盛鑑穿著西裝、掛上髯口飾演公孫杵臼，演出效果極佳，受到兩岸觀眾的歡迎。

特別值得一提的是由國光琴師馬蘭扮演的琴師，原本坐在樂池的她，第三幕一開始就坐在臺上。隨著胡琴聲響，一句「十年啦！」立即把觀眾拉入了文革的情境之中，比所有的前情提要都要有效。

馬蘭老師來自對岸，文革是她親身經歷，劇中提及茹月涵帶人燒了知名琴師手製胡琴的橋段，便是源自於她的口述。而且馬蘭本人身形高佻，外表中性俊秀，戴上墨鏡後舞臺氣場極強，加上劇情對她的來歷著墨不多，更增添了幾分神祕感。這個角色的存在模糊了戲裡戲外的邊際，既是劇中人，也肩負起為全劇操琴伴奏的責任；她時而入戲與旁人對話，時而如旁觀者對劇情發表評論。在情節轉折之時，信手拉弦，胡琴聲響，自然就浮蘊出京劇的氛圍。看似隨意的旋律，其實是導演與馬蘭多次琢磨的成果。除了唱腔伴奏、烘托氣氛外，琴聲還與劇中人的心聲相呼應。正如對岸一位網

友所說：「這個戲京胡功不可沒，第一次感到京胡的情感功能，琴聲是心聲。」

正因《百年戲樓》中有太多源於京劇人自身生命的元素，因此排戲時，主創、團員常常被觸動而落淚。在製作團隊的精心設計下，幾乎每一個畫面、每一段唱、每一句臺詞都富含深意，王安祈認為《百年戲樓》的魅力，與這種投入感是分不開的。

兩岸的回饋

《百年戲樓》二○一一年首演之際，大陸幾大戲曲院團領導正好來臺參加「海峽兩岸戲曲論壇」，天津京劇院也恰好來臺演出。這使得許多大陸戲曲從業人員得以在現場觀看此戲，他們都表示很震撼。王安祈親眼看到著名女老生王珮瑜哭濕了好幾包面紙，感覺得出不全然是客套話。她知道很多唱念功底的不足被看到，但整體的文學創作態度，勢必引起他們注意。

這部戲沒寫一句新唱詞，沒有一句新唱腔，全部用老戲的唱段編織，老戲唱詞唱腔都是「隱喻」，與當下真實人生的處境交錯纏繞、糾結互文。大陸院團領導對此很感興趣，對照於大陸在鉅額給獎制度下一部一部新編「大」戲，他們覺得這樣反而在

現代意蘊中保存傳唱了傳統經典。王安祈非常感激他們的肯定，但也知彼此的關注點不盡一致。他們肯定這是一條保存文化資產的方式，但王安祈則強調如何利用傳統唱詞為人生隱喻，打造全新的文學劇場。

最讓王安祈激動的其實是幾位大陸名角的反應，其中好幾位在當天就在微博留下文字：

院程派青衣呂洋

在觀看時，臺上臺下生命交疊的體驗，是我的心靈無數次為之震撼！～天津京劇

《百年戲樓》於我，是繼遙遠的《霸王別姬》以來，再度引起我作為京劇人生命共鳴的作品。「人生的不圓滿，非要在戲裡求。」如此偏執的美，讓人心碎。～上海京劇院余派老生王珮瑜

《百年戲樓》，國光劇團的又一齣好戲！一把伶人的辛酸淚啊！全劇沒有一段新唱腔，王安祈把骨子老戲的經典唱段，恰如其分的鑲嵌在劇中，充分發揮了唱腔本體

之外的人生況味。這種靈魂與形式的完美結合我還是第一次看到。～天津京劇院余派老生凌珂

王安祈心虛的請他們別笑臺灣年輕演員基本功不到位，也請他們指正國光演員的唱念，而對方的回答令她震驚，有一位說：「那不重要，重點是整個的文化精神。」

當下王安祈愣了一下，一生講究吐字落音的名角竟說「那不重要」，可見他是以文學創作的角度來看待這部戲，才能穿透唱念看到整體的文學取向與人文意蘊。

臺灣觀眾也有非常多迴響，演出後王安祈接到很多回應，老戲迷們的反應與大陸院團導演態度類似，聽到新編戲中竟有《搜孤救孤》、《白蛇傳》傳統唱段，非常意外也非常高興，讚許這是保存傳統的好方法；年輕朋友對傳統唱腔不熟悉，但「戲中戲」的結構與「隱喻互文」的文學技巧，引發他們反覆探究的興趣。但也有觀眾質問：「中華民國建國百年，為什麼結束在文革？我們自己呢？臺灣呢？」

以目前臺灣的文化風氣，有這樣的質問，一點都不令人意外。但當王安祈創作時跨過內心那道坎，答案就已經呼之欲出了，對此王安祈回答道：

所有的歷史都是當代史，是當下的詮釋，建構了歷史。國光劇團選擇用這種方式編演百年京劇，臺灣的觀點就體現在其中。不勵志，不歌頌，不用類型人物建構京劇史，就是我們對京劇百年的觀點。誰的百年？當然是我們的。

多年來投注的深厚情感，讓一向容易退縮的王安祈，有底氣面對各種的質疑。

不過最令王安祈意外的，其實是兩岸觀眾的喜好落差。

在王安祈的預期中，《百年戲樓》三幕戲的感染力是一幕強過一幕。上半場白鳳樓與小雲仙的師徒糾葛固然精彩，但下半場文革所帶來的情感衝擊應該更大。然而首演結束後，臺灣觀眾的偏好相當兩極，雖然不少人被第三幕的情感力度所打動，但偏愛前兩幕的新舊糾葛的觀眾也不在少數。相對於中國觀眾對於文革戲一致的好評，臺灣觀眾的態度則是相當的兩極。隨著《百年戲樓》數次上演，接收到更多年輕觀眾回饋，她才慢慢理解臺灣年輕人對於文革是無感甚至是排斥的，這也就是「誰的百年」疑問的根源。

兩岸喜好差異不只在文革戲，在前兩幕的新舊藝術之爭，也可以看出兩岸的差異。王安祈提及二○一四年《百年戲樓》到上海演出時發生的一件趣事，劇中有一段

師父白鳳樓批評班中演員將程嬰救孤演成了公孫捨命，一旁的小雲仙辯護了幾句，被白鳳樓訓斥了一頓，當白鳳樓說出：「要改，得等把老祖宗的東西全吃透了，熟了、爛了，有本事再說改。」這時，臺下部分觀眾忽然大聲拍起手來。觀眾席裡的王安祈、李小平嚇了一大跳，不知道觀眾拍手的意涵，是要表達出對這齣新戲的不滿嗎？但稍後演到了跪在祖師爺牌位前的小雲仙說到：「祖宗的東西還不是改他祖宗的！」這時另一邊的觀眾也大聲拍起手來。當下王安祈與李小平才明白，原來臺下也有新舊之爭。這種現象在臺灣劇場界的共識，在臺灣，新舊之爭的年代已經過去，創新早已經成為臺灣劇場界的共識。王安祈沒想到劇中這段藝術觀碰撞的情節，竟可以引發上海觀眾對於戲曲發展之爭的共鳴。

有趣的是這齣自訴京劇人身世的《百年戲樓》，源於臺灣民國百年的政治需求，還碰觸到對岸敏感的文革題材，卻能獲得中港臺各地觀眾的共同喜愛。全劇溫柔寬厚的筆觸所帶來的絲絲暖意涓滴入心，應是最主要的原因。對岸享有名氣的網評人元味所盛讚的：「魑魅魍魎的中國當代舞臺劇叢林中那一抹溫暖的光亮」，可說是知音之言。

三、《水袖與胭脂》

在《孟小冬》、《百年戲樓》後，完成伶人三部曲系列，已經是勢在必行。但下一步要寫什麼，卻讓王安祈陷入深思，因為作為三部曲的收官之作，要為整個系列畫下一個完美句點，那麼，無論在形式和內涵上，一定要與前兩部做出區隔。由於不像《百年戲樓》有時間壓力，因此王安祈也就慢慢尋找題材。

最早引起王安祈興趣的是現任臺灣戲曲學院教師周玉軒的《顧曲郎》，這齣戲，原型來自於崑劇傳字輩棄伶從商的小生顧傳玠與閨秀張元和的故事，曾經獲得「教育部文藝創作獎」佳作。

一開始，王安祈覺得劇中男主角顧傳玠形象與國光當家小生溫宇航相近，可以相互映襯，但斟酌遲疑了許久，最後還是放棄了這個劇本，首先這個題材很容易寫到「京崑之爭」，這是王安祈不想看到的。其次，在講了名伶追尋聲音之旅的《孟小冬》，以及描寫梨園輝煌歷史下伶人陰影的《百年戲樓》之後，如果第三部曲演溫傳玠的故事，似乎又回到了以名伶為核心的《孟小冬》類型，即便加上當時梨園背景故事，那也不脫《百年戲樓》格局。如此一來，《顧曲郎》似乎只是《孟小冬》與《百

年戲樓》的綜合體，無法藉第三部曲開拓新氣象。

雖然王安祈忍痛放棄了這個題材，也覺得很對不起周玉軒，但也因為這番思索，讓王安祈確認了第三部的主題。如果說以人為主體的孟小冬是「點」，以京劇歷「史」為背景的《百年戲樓》是「線」的話。那在人、史之後，王安祈想寫的是「戲」，直透戲曲藝術創作與扮演的本質。如此一來由「點」而「線」，最後收結於「面」，伶人三部曲所觀照的紅氍毹背後故事才算全面。

最後成形的《水袖與胭脂》，即是在奇幻的情調中探究什麼是戲、什麼是創作本質的戲。

「戲，啟動一切」

每當有人問她，創作「伶人三部曲」的源起，她都會回答：「答案很簡單，全出自我這戲迷看戲的感受。啟動伶人三部曲的，是戲。」伶人三部曲的誕生都跟王安祈自身看戲的經驗密切相關。《孟小冬》、《百年戲樓》主角都是梨園名伶，原型則來自於王安祈自幼看戲、聽戲迷戀欣賞的演員。《水袖與胭脂》則不同，故事主角不再

是近代伶人，而是歷史上大名鼎鼎的楊貴妃與唐明皇，但創作起源仍是與她欣賞的演員有關，《水袖與胭脂》的創作，與上崑知名演員蔡正仁密切相關。

一九九二年上崑以兩岸交流後第一支來臺演出團隊的身分登臺，第一晚即是蔡正仁和張靜嫻的《長生殿》。當晚國父紀念館爆滿，大唐盛事、精美崑曲帶來藝術宴饗，在謝幕如雷的掌聲中，有些觀眾卻有些失落：「這樣就完了嗎？兩人的情感基礎何在？」同行的友人如是說道。王安祈非常能理解友人的感覺，更覺有些遺憾，因為她覺得唐明皇欠楊妃一個道歉。

歷代以來以唐明皇和楊玉環為主角的戲曲作品不少，也不乏被譽為文辭美、意境佳、聲律協的經典之作，自少年時起，王安祈從來沒被兩人的愛情故事打動過，因為帝妃愛情基礎薄弱，後面的死別也就無法撼動人心。即便是集大成的《長生殿》也不例外。《長生殿》前二十五齣，無論曲詞如何高妙，即便是死別的二十五齣〈埋玉〉，易感的王安祈也從未動心。但楊貴妃死後，作者洪昇讓李楊愛情的當事者、參與者、旁觀者從各式各樣的角度追憶這段過去，連死去的楊貴妃鬼魂都有〈情悔〉、〈冥追〉等愧悔往事的場次，悲涼的底蘊逐漸渲染開來，到此時戲的境界才得以開展，王安祈才逐漸被觸動。王安祈曾總結中國戲曲的抒情美學說道：

中國戲曲的高潮，往往不在衝突、矛盾的當下，事過境遷後痛定思痛的回憶，才更是常被渲染強調的場次。當危難、驚懼、倉皇、紛亂，都已成過去之後，由當事人或經歷一切的旁觀見證者，重新述說往事，以大段唱腔緩緩道出事件的經過，並融入個人對往事的感慨或評論，此時，情節和動作都已隱退，所有的只是劇中人無盡、深沉的憂思悲情。

在這基礎上，悲劇未必在衝突矛盾的當下，而在側身天地、獨對蒼茫，痛定思痛的反省悔愧，《長生殿》的結構正徹底地貫徹了這種精神，後半本寫的委實是一個人對自己一個重大決定的悔恨。因此《長生殿》如果只寫到〈埋玉〉，算不了悲劇；如果只寫到〈聞鈴〉，也只有唐明皇的自嘆孤單；直要到〈迎像哭像〉，才是真正的悲劇。當唐明皇唱出了衷心的愧悔，楊貴妃的靈魂才能真正的獲得救贖與淨化。

一九九二年的《長生殿》是一天演畢的精簡版，即便全長三小時，也只能在〈埋玉〉之後接〈雨夢〉作結。劇終時失去了楊妃的唐明皇蒼老孤獨，但唱的只是自己的淒涼、只是對楊妃的思念，卻沒有一句反省。王安祈認為這時唐明皇還沒敢面對自我，還不夠「成熟」。

隔年上崑再來臺灣，蔡正仁帶來折子戲〈迎像哭像〉，唐明皇終於唱出了：「我當時若肯將身去抵擋，未必他（指六軍統帥陳元禮）直犯君王，縱然犯了又何妨？泉臺上倒博得永成雙」。蔡正仁唱得天地動容，強大的感染力撲面而來，撼動了王安祈。當下，她強忍住眼淚，卻渾身一鬆，竟有如釋重負之感——唐明皇終於敢面對自我了。此刻的他，懇切自剖，唱出了泣血悔愧，唱出了悲劇最高興味。

但在《長生殿》劇情中，楊貴妃並沒有親耳聽到這段懺悔。因此王安祈心中便暗暗下決定，一定要讓楊妃當場聽到唐明皇的悔愧，多年後《水袖與胭脂》選擇了以楊貴妃與唐明皇為題材，大概是想彌補當年看戲的遺憾吧。

劈空結撰的鏡花梨園

選材確定了，但要怎麼讓楊貴妃聽到唐明皇的道歉？當然可以輕易的安排楊貴妃的鬼魂親耳聽到唐明皇的愧悔哀歌，但這樣除了補恨以外，沒有太大的意思。王安祈構思許久，有了個大膽想法，既然這齣戲定位在探討戲曲藝術創作與扮演的本質，那麼何不徹底跳脫歷史侷限，撇開作者、撇開歷史人物，並後設性地反向從角色探究創

作本質，將焦點放到了臺上的角色上，讓筆下的人物活了過來。在這裡先要說明的是，東西方戲劇「角色」概念不同，在中國戲劇的語境中，「角色」也作「腳色」，常常與「行當」二字連用，指的是生旦淨末丑這類具有符號化的人物分類。而西方戲劇中，「角色」是role的翻譯，指稱編劇的筆下人物。由於中文的「角」與「腳」常常混用，非常容易造成誤解。為了區隔兩者，近代學者指稱劇中人時作「角色」，指稱行當時作「腳色」。

熟悉戲劇的讀者看到這種以劇中人為主角的設定，應該很快聯想到義大利劇作家路伊吉・皮藍德羅（Luigi Pirandello）《六個尋找劇作家的角色》。《水袖與胭脂》的確受到了這部劇作的啟發，但王安祈腦中深厚的中國傳統才是推動整個故事開展的主要力量。

李汝珍《鏡花緣》奇幻的海外異域想像，給了王安祈豐沛的靈感，為《鏡花緣》中各類奇異海外國度再添新章，她借用了白居易《長恨歌》提及的虛無縹緲的海上仙山，一個聚集了戲劇角色的奇幻國度，「梨園仙山、戲劇王國」迅速地在王安祈腦海中成形。在她虛構的梨園國中，那裡的人都喜歡戲，全國公民不是劇中角色，就是演員名角、戲迷票友，每個人說話都像唱戲，走路都踩著鑼鼓點子，一個個甩著水袖，

連打仗都舞著戲裡的「小快槍」程式套路。在這樣的國度裡，金玉奴的豆汁，武大郎的燒餅，白娘子的端午雄黃酒，肯定是「國民便當」。只有這些食物才嚼得出「戲」的滋味。

仙山梨園國的主人，自非擁有霓裳羽衣曲的太真仙子莫屬。因為楊太真擁有的霓裳羽衣曲本是天上仙樂，相傳這支舞曲是月宮嫦娥所製，為楊妃夢中所見，醒來後竟然記得絲毫不差，忙喚宮娥們記下曲譜舞步，獻演於君王面前。精通音律的唐明皇自是滿心愉悅，這是大唐盛世的愛情戀曲，仙樂飄飄，人間哪得幾回聞？太真仙子憑此坐穩梨園仙山主人。但太真仙子到底是魂靈？還是戲曲舞臺上的角色？王安祈模糊了兩者的界線，讓太真仙子既可是楊貴妃死後之靈，也可視為戲曲舞臺上虛擬塑造的楊妃。

雖然《水袖與胭脂》的角色並非是戲曲的生旦淨末丑，而是西方戲劇中所指稱的劇中人。但王安祈認為角色二字更能由被扮演的虛構人物凸顯表演的本質。角色雖是舞臺的創造，卻都飽蘊著生命情感。王安祈多年的創作經驗，讓她常有種感覺，任何一部能夠稱為經典的作品，都像是角色在冥冥之中的自我完成，角色自己走出自己的生命軌跡，是角色的主動情感追尋，牽引著作品的走向；正因為有這樣栩栩如生的角

色，這部劇作才能成為經典。因此她非常認同清初才子金聖嘆評點《西廂記》所說的：

《西廂記》不同小可，乃是天地妙文，自從有此天地，他中間便定然有此妙文。不是何人做得出來，是他天地直會自己劈空結撰而出。若定要說是一個人做出來，聖嘆便說，此一個人即是天地現身。

不是王實甫、湯顯祖、洪昇等人創作了《西廂記》、《牡丹亭》、《長生殿》，而是《西廂記》、《牡丹亭》、《長生殿》召喚出王實甫、湯顯祖、洪昇來完成自己，天地之間本就有這情感，作者只不過將其記錄下來罷了。這也就是為什麼在《水袖與胭脂》雖然引用了《長恨歌》、《長生殿》等與李楊之戀相關的文學作品，卻刻意避開揭示任何一部作品的劇名和編劇姓名。即便《長生殿》貫串《水袖與胭脂》全劇，但並非只是戲中戲，而是如同《百年戲樓》一樣，《長生殿》在《水袖與胭脂》裡逐步被創作成形。楊妃尋找的是自己情感的安頓，當然相應於唐明皇的情，整部戲藉曲折的劇情寫心境的完成。但這只是創作的手段，不是傳統再現。而這些文學名著

奠定了全劇古雅的情調，建構了奇幻又典麗的世界。王安祈想藉此探討，一部如《長生殿》般偉大的鉅作是如何誕生的。《水袖與胭脂》的主題是「戲」，是「創作」，而只有角色的情感深刻成熟那一刻，一部鉅作才出世。

心事且向戲中尋

雖然整齣戲的啟動是源於飾演唐明皇的蔡正仁精彩演繹，但故事的主線卻是死後坐擁梨園仙山的太真仙子藉戲探詢自己心事的歷程。這緣於王安祈的一段遐想。

每當王安祈走在西湖邊，總想著：「不知雷峰塔裡是否真有個白蛇仙？如果真有，我想她一點都不寂寞。因為她知道，西湖遊人都會想著她、惦著她，文人提筆詠嘆她，戲臺上所有演員都爭著演她，一部比一部精采，一個比一個生動，白蛇一點都不寂寞。」這麼一段戲迷的揣想角色心事成了建構《水袖與胭脂》劇世界觀的基礎。

王安祈相信戲裡每個角色都在盼望自己被更深刻的挖掘，被更生動的形塑。因此在梨園國裡，活得最有精神的就是在戲臺上被塑造得最生動的角色，梨園國裡多的是這些「角色」，一個個神采昂揚。因此每個人都在找尋屬於自己的一齣戲，即使已經

「身在戲中」的角色，仍不斷追尋更能演透自己心情的新創作。

不過王安祈在戲裡設定了一個不在戲中的角色，一個努力「爭取角色的角色」。那就是神祕的祝月公主（朱勝麗），她的身分曖昧不明，連太真仙子都不知道她從何而來，但直到故事結束也沒交代她的真實身分。事實上她就是想在楊妃的故事中軋上一腳的角色，但又悲憫楊妃的悲情，即便有機會扮演楊貴妃之女，終又主動放棄。在劇本中，祝月被安祿山刺死

（演出時導演覺得戲太長，刪掉此段），她還向太真仙子說道：

我本就不該在仙子你的戲裡，仙子，祝月擾了你一場，就此拜別了。

這個「爭取角色的角色」看似無厘頭，但透過她的刺激，太真仙子對自己的心事才有了更深的體認，從最初的耽溺中解脫出來。

死後的楊妃成為戲曲舞臺上活躍的角色，多少劇作演繹她的故事，但她總覺得沒有一部作品能刻畫她的心事。「**心事且向戲中尋**」的太真仙子（魏海敏飾演），看著闖入仙山的行雲班演她的故事，但七夕盟言激怒了她，戲裡口口聲聲「情比金石

堅」，事實上馬嵬坡前唐明皇卻捨棄了她。「戲場豈容人捧弄」仙子傷心地將行雲班逐出宮，而頭牌小生無名公子（溫宇航飾演）卻被祝月公主留在宮中，就在仙子身邊，隨時隨地一點一滴地演著唱著楊妃的故事，這是仙子又期待聽又怕聽的。而這些戲的片段，無名卻是不按次序忽前忽後的演唱著。

當仙子正沉浸於戲中「花繁穠艷」嬌寵的同時，下一曲「痛察察一條白練香魂鎖」，祝月公主已改扮演血汗遊魂的楊妃，鬼步森森繞著她圍轉。仙子一陣陣迷惘，轉而想看仙山上其他角色如何在戲裡安頓心情。她看見了西施對戲裡自己結局的不安，句踐復國後，夫差自盡，自己怎麼可能如此雲淡風輕的跟范蠡泛舟五湖？西施想追尋更適合她的戲；仙子也看到生前情敵梅妃，在梨園仙山裡「享受著」自己在戲裡的悲泣低吟，這悲泣低吟恰恰紓解了她一生的遺憾，而且也受到觀眾歡迎，所以梅妃安於自己的角色。太真仙子看到了他人對戲裡結局的不同反應，隨即意外因披上半截遭火焚燒救下的喜神戲衫而「角色附身」，脫口唱出了唐明皇（戲班祖師爺、喜神，唐文華飾演）的心情。她這才知道，自己死在馬嵬之後，唐明皇還曾重新回到這塊傷心地，也曾回到長安舊日宮殿，只是物是人已非，他每日獨對空庭，淒涼孤獨。這讓仙子想要知道行雲班的這齣戲在七夕盟言之後是怎麼演的，但此班卻已被她自己逐出

宮去，只有無名公子仍在身邊，因此她主動參與無名的排練，不料無名卻演出了她年輕時另一段悲劇：與十八王子的短暫婚姻，被唐明皇硬生生拆散的婚姻。

被消音的十八王子

誰是十八王子？他是歷史上唐明皇第十八個兒子壽王，可以說是楊貴妃的「前夫」。楊妃原是壽王的妻子，婚後數年，公爹唐明皇看見兒媳，驚為天人，先把她送入道觀，「漂白」兒媳身分，然後才宣召入宮，納為自己的妃子。坦白說，這是個父奪子妻的故事，正史上是有記錄的。但是相關的文學名著，包括詩歌、戲曲等，很少寫到這段歷史，幾乎都只寫唐明皇和楊妃的愛情，十八王子像是被消音的人物。這樣做當然是有道理的，汙穢的事留著史書記載就夠了，強調忠孝節義的戲曲藝術，往往只揀取一段真情，溫柔以待。

但到了當代戲曲，在忠孝節義之外更追求細膩的人性挖掘。王安祈便想對十八王子有所著墨，但不為八卦這段三角戀情，目的在使仙子的情緒得到更深刻的抒發。遭奪妻之恨的壽王，除了無奈沉默之外，他會不會有別的心思？說明白點，他想不想報

復？再說明白點，馬嵬坡前大軍譁變，有他一份沒有？

王安祈藉排戲對十八王子做了一番心理探測，而這段排練過程並非平鋪直敘的戲

中戲串演。王安祈讓太真仙子和伶人無名公子交錯扮演楊妃和十八王子，藉由扮演，

尤其是交互扮演，太真仙子嘗試進入對方以及自己——當時的自己——的內心深處，

自我詰問剖析與交互攻防探測，層次複雜多元。無名扮演的十八王子在馬嵬譁變時冷

眼旁觀，面對太真仙子控訴，他回答道：

你是我的什麼？妻子？母親？當初被奪入宮時你就該自盡，豈可一身侍奉父了兩

人？你與我七夕定情，又一個七夕，又與他定情。妳、妳……只會在金殿之上斥我所

唱虛假，在馬嵬坡前，妳怎麼不問盟言而今安在哉？

原本一直質疑他人「真心」的太真仙子，這一刻也成為被質疑的對象。透過扮

演，向內凝視地挖掘十八王子、楊妃幽微內心，殘酷卻又張力十足。

不過每個人都在尋找自己的戲，也都希望主導自己的戲，而戲未必還原真相，戲

劇反映的是每個人所期待的人生，所以仙子憤而刪去十八王子這段戲，她繼續尋找行

雲班，想看行雲班如何詮釋自己的故事。

行雲班二度進宮，在仙子面前排演了馬嵬埋玉的結局，戲神與太真仙子重回現場，看著伶人扮演的自己面臨死生訣別之際，面對內心最大遺憾，兩人不約而同地入戲，兩個唐明皇，兩個楊妃水袖交纏，企圖彌補遺憾，但終究無法改變離散的結局。

但幸好有戲，能彌補遺憾，正如《百年戲樓》中所提點的「人生的不圓滿，只好在戲裡求」。無名扮演的唐明皇唱出了內心最深沉的懺悔。也在此時，仙子終於親耳聽到了唐明皇的泣血悔愧：「我當時若肯將身去抵擋，未必他直犯君王；縱然犯了又何妨？泉臺上倒博得永成雙。」不再只是哀嘆他自身的孤獨淒涼，而是能夠面對自我、剖析內在。雖然唐明皇仍是要透過水袖胭脂裝扮的角色才唱得出自己的悔愧與反省，但這是誰的心聲？編劇？伶人？還是冥冥主宰的戲神？需披上水袖（戲服）與抹上胭脂（一種面具）才能訴說的心事，是真實的嗎？當太真仙子詢問無名這段曲唱究竟是何人文辭時，無名的回答充滿了深意：

何人落筆為辭，無需在意，傳唱不歇的，乃是戲中人心聲，人生在世，許多言語心事未能明言，抹上胭脂，披上戲衫，才能暢敘幽懷，盡吐真情。

當仙子進一步追問何真何假時，無名答道：「假作真時真亦假，情到深處事亦真」。即便戲劇展現的並非真實，但卻能創造出一個讓眼淚或悔恨釋放的機會，藝術比現實更加真實之處便在此處。當藝術創作到了極致，演員、劇中人、編劇、導演，又有什麼差別呢？融合為一，才是一臺戲。而戲是人生最好的療傷品，戲劇終究治癒了傷痕，仙子得到了答案。

而戲劇療傷之後又揭發了新的問題，人生豈是如此單純？一部創作的完成，正是一段心境的昇華；而一部創作的完成，也將是另一段心情的啟動，另一部創作的起點。戲，無盡翻飛，因為人情永遠無解。而一直想軋進一角，卻始終軋不進來的祝月公主，從旁觀位置的角度點醒仙子：「你幾生幾世尋尋覓覓，難道只為討他個餘生蒼涼？這就是妳對他的真情嗎？」於是仙子最終選擇離開仙山，與行雲班一起周遊天下，體驗世間百態。

虛擬的仙山梨園，跳脫了現實的束縛，讓一切不可能化為可能。王安祈建立了一個隨破隨立的架構。建立，卻又推翻、拋捨。王安祈在劇中安排了「程嬰妻子狀告程嬰」、「西施不願隨著范蠡泛舟五湖」以及前述的「十八王子在馬嵬坡前冷眼旁觀六

軍不發」等段落，看似將此劇導意至女性視角，但前兩段意在建立角色的世界觀，並呈現鏡花梨園、戲劇王國的趣味；十八王子則是以「排練」為狀態，演出卻又刪去。王安祈想表達《水袖與胭脂》關注的不只是女性，更是「扮演、創作」。又如戲一開幕即由喜神率伶人們進入的戲曲烏托邦、桃花源的梨園仙山，到了最後卻被太真仙子自行拋捨放棄。她想藉此強調人情練達才是戲，仙子必須投身滾滾紅塵，演盡天下離合悲歡，體驗人生酸甜苦辣，才更能體會「人間多少難言事，但留戲場一點真」。抽離架空的梨園仙山，並非最終的追求，而安祿山從人間到天上的「篡位」，無論爭奪的是權勢江山還是技藝排名，終是無謂。

戲神的自贖

如果說楊妃的遺憾在於她不知馬嵬那一夜，捨下她的唐明皇有沒有悔愧？而唐明皇死後，當然也是靈魂不安。不過在談唐明皇心事前必須先簡單說一下，戲曲界的戲神信仰。

戲神在京劇界又稱祖師爺，在對岸因為經過戲改與文革洗禮，各大官方劇團，幾

乎不見戲神的信仰傳承。但在臺灣不同，戲神文化仍完整地保留在本地劇團中，祖師爺在梨園仍有崇高的地位，每年的封箱、開箱儀式、祖師爺誕辰，都由團長、總監、各行執事帶領全體演員恭恭敬敬地祭拜祖師爺。二〇一七年臺灣戲曲中心落成啟用，國光還為祖師爺舉辦了盛大移鑾儀式，而每次演出前的祭臺更是必不可少。

二〇一四年國光赴上海演出「伶人三部曲」期間，恰逢祖師爺聖誕，國光團員在上海大劇院的後臺舉行了簡單的祭拜儀式，便引起許多劇院工作人員的好奇，七嘴八舌地詢問，想了解臺灣的戲神信仰。而國光在中國大陸宣傳時，也介紹了戲神在臺灣劇壇的深厚影響。

戲神是誰？隨著地域、劇種、腔調的不同，眾說紛紜，有唐明皇、後唐莊宗、二郎神、翼宿星君等說法，最為演員所認可的仍是唐明皇。唐明皇熱愛歌舞，生前曾在宮中設梨園，因此被梨園界供奉為祖師爺似乎也理所當然。開創開元天寶大唐盛世的一代君王，死後竟以戲臺上一方紅毯為天下，指揮著生旦淨末丑，三五步旋乾轉坤，一彈指江山萬代，權力好像還是很大。其實他一點實權都沒有。演員上了臺，一切靠自己，戲的好壞，端看平日功夫下得夠不夠深，臨場上忘詞錯位，祖師爺一點忙都幫不上。但祖師爺的存在像是「虛擬的精神領袖」，伶人早晚一爐香，在裊裊香煙中吊

嗓練功，有祖師爺看著、管著、伴著，才耐得下劈腿拉筋的辛苦，才吃得下旁人吃不下的苦，祖師爺是伶人的心靈依歸。

唐明皇在《水袖與胭脂》中以祖師爺的身分登場，隨著戲班出現在梨園仙山，但就在進入太真仙子玉殿演出的那一刻，卻猶豫踟躕，退縮不前。他思念楊妃，卻不敢見她，而失去心靈依靠的戲班伶人，演出大亂，遭致被逐出宮的命運，連戲箱都遭火焚，引出《水袖與胭脂》整部劇情。而軟弱不敢自剖的唐明皇（唐文華飾演），後來是被伶人班主激發出力量，二進宮重新面對太真仙子時，才敢唱出自己的悔愧。人生多少說不出的情感，或許要抹上胭脂、披上水袖，角色上身才能說。戲劇可以幫助人剖析自己、挖掘自己，戲劇可以療傷。以「水袖」與「胭脂」為劇名，除了指點「演戲」的意象之外，更有這層涵義。

王安祈到國光近二十年，早已融入「梨園秩序」。演出前祭臺，誠心誠意默頌祝禱；在後臺經過祖師爺面前時，不由自主放慢腳步；多年前魏海敏印製的祖師爺肖像小名片，也始終揣在皮包裡隨身帶著，劇本寫不出來時，帶著肖像名片去行天宮拜一拜，希望祖師爺和關老爺一起保佑自己。

因此《水袖與胭脂》要演祖師爺的故事，無論對王安祈還是團裡演員，都是很大

的心理壓力。王安祈曾經問團裡的男一號當家老生敢演祖師爺嗎？唐文華搖搖頭。王

安祈接著問：「那你敢演唐明皇嗎？」唐文華眉毛一挑：「那有什麼不敢？」在王安

祈的提醒下，才意識到唐明皇與祖師爺其實是一體的。當王安祈把《水袖與胭脂》創

作的想法解釋給唐文華聽，聽畢後，他嚴肅的走到祖師爺供桌前，恭恭敬敬行了三鞠

躬禮，回過頭來，點點頭，答應了。

這是個從「角色」出發的虛構故事，以「祖師爺的心事」為核心的故事，而祖師

爺形象該如何呈現？

王安祈和李小平導演討論，最後決定改以「喜神」暫代「戲神」。其實「戲神」

和「喜神」是不同的，「戲神」是祖師爺，「喜神」卻是鐵鏡公主手裡抱的小木娃

娃，用紅衣包裹的木娃娃。喜神雖不是祖師爺，但在後臺也不得胡亂驚擾。小平導演

聽師傅說過關於喜神來歷的傳說：後臺原不許小孩進入，但某大官的孩子喜歡看戲，

吵著要跟父親到後臺玩耍，大官疼孩子，偷偷帶了進去，沒想到皇上突然駕到，大官

慌了手腳，把孩子藏在衣箱裡，不料皇上也在後臺玩得開心，坐在衣箱上看伶人扮

戲，停留時間甚久，孩子竟悶死在衣箱裡。王安祈認為這是個悲劇故事，無需辨真

假，反映的卻是愛戲的事實。《水袖與胭脂》的故事背景在虛擬的梨園仙山、戲劇王

國，若真把祖師爺請上臺去，形象過於嚴肅，演員在臺上恐怕也根本演不下去。因此改採喜神之形，更以喜神被紅巾包裹的形象而稱之為「彩娃爺」。

這雖是權宜之計，但其中也有個道理。好的演員必須具備兩個條件，第一是唱念做打四功五法技巧純熟，但空有「技藝」還不夠，還需要有第二個條件：要能自我剖析，面對自己的內心，自己的創傷。《水袖與胭脂》到最後階段，唐明皇終於激生勇氣，自剖傷痛，唱出悔愧。要到這一刻，祖師爺才親身印證「好演員」的兩個條件。

此時戲已近尾聲，待劇終謝幕，王安祈帶領著全體團員抱著喜神到後臺祖師爺面前深施一禮，祈求祖師爺體諒；而創作，在此刻才圓滿完成。

創作的狀態

看完戲後，許多觀眾指出他們分不清梨園國中到底是角色還是伶人？對此，王安祈指出《水袖與胭脂》的世界中，角色與伶人是難以分清也無需分清的。事實上，伶人與角色的關係非常微妙，有明顯分野，也有交互重疊，當伶人被稱為「活關公、活曹操、活紅娘」時，他（她）和劇中人、甚至劇中人的歷史形象，早已合而為一了。

仙山梨園中的人是個「演員」與「角色」，甚至「角色的歷史形象」合而為一的狀態，曖昧混沌、虛實難分，而這正是創作的狀態。

而梨園，本就是個創作的園地。

王安祈認為無論是寫作、演唱、舞蹈、演戲，當全心全意將靈魂完全的投入創作時，創作者就會進入恍惚迷離的失魂狀態，因此在她眼中，創作就是一段游移在生死邊際的靈魂躍動的過程。在劇中王安祈用了「殘月未消、朝日已上、兼攝陰陽」的意象來描述這種境界。這段文字在劇中第一次出現，是太真仙子對鏡梳妝時所唱：

夜來風雨催花葬，清晨對鏡心猶傷。

胭脂無端和淚淌，幾多紅露濕霓裳。

殘月未消日已上，目之所及，兼攝陰陽

過眼魅影忽飄盪，金釵步搖鏡閃流光。

此時祝月唱起楊妃死後之曲，宛似幽魂飄盪之際，觸動仙子心中情感，呼喚出她心中幽魂。第二次則見於稍後仙子詢問無名所唱之曲為誰所作時，無名的回答：

無名只管唱曲，不問曲本來歷。每日黎明即起，祖師爺面前清香一炷，隨即練唱。有時情由心生，無本無詞，逕自詠嘆成調。唱至動情處，似覺祖師爺含情相對，淚眼迷濛。那時殘月未消、朝日已上，乍陰還陽……

會用「殘月未消、朝日已上、兼攝陰陽」的意象來描述創作的狀態，王安祈笑言緣於自身熬夜的經驗，三十多年的創作生命中，熬夜寫稿可說是家常便飯，當天色由暗轉明的拂曉之際，王安祈揉著惺忪睡眼望出窗戶時，常可見「朝日已上、殘月未消」的日月雙懸的景象。這不是什麼罕見的天文異象，卻正處於日夜轉換之際，那正是陰陽混沌、將分未分之際，恰似生死邊際的躍動，每每令王安祈感到悸動。

戲衫的象徵

看過《水袖與胭脂》的人，都會對舞臺上吊著的各式戲衫印象深刻。在劇中這些戲衫上上下下，有時高懸臺頂作為裝飾，有時垂吊於臺上，作為演員表演的工具。會有這樣的構想，是源於導演李小平京劇人的生命經驗。

熟悉戲曲的觀眾都知道，戲曲服裝行頭並不是單純的服飾，而是具有鮮明的象徵意涵，代表了角色的身分、地位甚至是性格，不能夠隨便亂穿，梨園諺語所說：「寧穿破，不穿錯」，就是這個道理。角色有專屬的行頭服飾搭配，便具有角色的象徵意味，京劇人對此特別敏感，這些服飾往往代表了他們的藝術追求。如對於出身花臉的李小平來說，楚霸王的行頭就是他京劇之路的重要象徵，而沒有一個花臉演員不想穿上那件黑色靠甲。

在這樣的構思下，舞臺上懸掛的戲衫就不只是戲衫，而是角色的象徵。當角色暫時披上戲衫，便像是潛入戲衫所代表的角色內心，形成角色探詢角色心事的弔詭情境。排練十八王子一段時，太真仙子與無名交錯扮演楊妃，以戲衫水袖作為媒介，深入角色幽微內心，與戲情融合為一，既是透過扮飾進入角色，又是人物身分的轉換，甚或心情的掩藏。什麼是真實？什麼是自我？在紛華的舞臺上，通過劇情、唱做和視覺同步呈現。

這段演出看起來並不困難，事實上魏海敏與溫宇航花了很多時間排練，每一個動作走位都要非常精準，否則兩件懸掛的水袖就會打結。但付出的努力是有代價的，這段演出將《水袖與胭脂》所要探究的主題，戲曲的扮演本質具象化得淋漓盡致。

戲曲鄉愁

王安祈提到在編寫《水袖與胭脂》的過程，心中其實非常開心，因為她可以恣意串聯各種古戲曲、文學典故編織在戲裡，但同時也有點失落，因為她深切地感受到自己與現今年輕觀眾的隔閡，對她而言一秒鐘就可以串連起來的文學典故與意象，自己許多學生卻都無感，反而只注意到《六個尋找劇作家的角色》對這齣戲的影響。事實上，為了便於觀眾理解，王安祈挪出更多筆墨來建構這個梨園仙鄉的世界觀，戲中隱喻也表現得更加直白，這多少使得上半場結構略嫌鬆散些，也少了一些餘味。

有評論指出，編劇以各式文學、戲曲典故穿插建構了這個多采多姿的戲曲烏托邦，展現了對於戲曲、文學的熟稔，但卻也有著信手拈來的潛在危機。首先在於觀眾的接納度，一不小心就變成內部笑話或是戲曲教育；另一個危機也在於為了使用這些元素，整齣戲所作的犧牲與妥協。表演藝術評論臺的駐站評論人吳岳霖、謝筱玫都有類似的看法：

就整個劇本的敘事來說，上半場的故事，在太真仙子、喜神、楊貴妃、唐明皇這

些典故的運用之下，顯得錯綜複雜，甚至帶有某種推理性。或許，對於知曉典故者，

必然會對這些交錯於虛實之間的背景感到會心一笑；只是，這樣的鋪陳方式卻可能侷

限於觀眾的古典戲曲素養，導致在無法釐清脈絡之下，打了個瞌睡，就這樣離開了梨

園仙山，甚是可惜。不過，下半場的情節卻是非常地緊湊動人。有意思的是，不管是

上半場是否看懂劇情者，似乎都能夠被下半場的情節抓進漩渦中。下半場的說故事方

式似乎有別於上半場，上半場著墨於整個情節的建構及思辨性，卻因過度破碎而使部

分情節必須透過觀眾自行去串聯其邏輯，但下半場卻扎實地回到故事的講述，開始化

解太真仙子懸在那句「在天願為比翼鳥」裡的執著。～吳岳霖

　　這是一部故事性與思想性兼具、場面與表演皆有可觀的作品。前半場在納悶著，

不知道要將這故事放在虛構的哪個維度，但弔詭的是有一部分的趣味是來自這種不確

定感所帶來的懸疑。導演與燈光也很成功地營造了迷離與虛實交錯的效果。儘管我喜

歡這類智性的挑戰，但我還是覺得此劇訊息（視覺上與文字上的、劇情與思想上的）

稍嫌過多，看完的時候覺得思緒有點混亂。感動有之、思索有之，但是目不暇給，分

散了可以有的力度，是美中不足之處。～謝筱玫

這些專業的評論者都認為這是齣有點門檻的戲，這門檻源於王安祈在戲中投注了自己對戲曲多年的情感。作為一個創作者，她不願僅為觀眾而創作，她說道：「如今我自己內心潛在的寫作欲望，也很難借古人的故事來表現。」她要寫她想寫的內容，即便不是所有人都能懂，她也要寫下去。因此，許多人評論這齣戲是王安祈寄給戲曲的一封情書。在戲中她對戲曲所有角色深情以待，那不僅是對戲曲盛世不再的鄉愁，更是對人生裡所有不圓滿的溫柔。

王安祈的深情在二〇一四年刊登於《中國文化報》〈人間多少難言事，但求戲場一點真〉一文說得更為清楚：

文學，是我一輩子的堅持。個人編劇之路持續近三十年，不知還能撐多久，而我多希望戲曲還能受到下一代觀眾喜愛，不期待流行，只要能成為當代劇場上抒情的一種形式就可以了。「人間多少難言事，但求戲場一點真」，胭脂水袖萬載千年，是我寫的戲詞，更是卑微真心的期望。

不過，雖然《水袖與胭脂》是齣有點門檻的戲，但在兩岸仍是召喚了不少知音，

有觀眾評論說道：

將《長恨歌》和《長生殿》這兩座七寶樓臺打碎，再加上編劇深厚詩詞功底的原創，拼接成了另一個精美異常的藝術品。

《水袖與胭脂》妙在不讓你一眼看穿，要有點智慧，要學點歷史，要懂點崑曲，還得有一顆愛戲的癡心，是一齣寫給真戲迷看的戲！

這些觀眾都非常激賞王安祈在《水袖與胭脂》化用戲曲、文學典故意象的手法。

《東方早報》高劍平〈一次成功的「勾引」〉文中還認為，這種門檻恰好是編劇對觀眾送出的一封挑戰書：

我最喜歡的《水袖與胭脂》乃是取《鏡花緣》的意境，故事在《長生殿》、《長恨歌》和新編杜撰之間交織穿梭，縱橫捭闔，豐富的想像力令人驚嘆，劇中還充滿了典故、借喻、諷刺，信息量極大，表現形式又忽京忽崑，沒有文學或戲曲積累的觀眾

難免看得哇哇大叫：跟不上啊看不懂！可是，有多少看「雲門舞集」的觀眾在演出結束後一頭霧水地走出劇場，下次卻還是第一時間去買票？臺灣的戲劇人屢屢給我們上這樣一種課：看懂不是觀眾對舞臺藝術唯一的訴求，劇場藝術的一大魅力是觀眾在同一個物理空間裡在精神上與藝術創作者展開了交流甚至角力。國光在文化上的「拔高」，有種「我是一座山峰，爬上來你才是好漢」的姿態，挑逗觀眾的文化好勝心，製造觀眾對京劇藝術的仰視，與我們這邊「餵飯吃」的低姿態戲曲普及正好相反。

雖然這未必是王安祈的原意，但的確反映了王安祈與國光團隊的藝術追求。「京劇新美學」並不是追逐潮流，迎合觀眾，而是回歸到「戲」本身，正如《百年戲樓》中的臺詞：「戲好才瓷實。」只有戲的本身立住了，才能在當代劇壇有一席之地。

小結

「伶人三部曲」創作於二〇一〇～二〇一三年，從王安祈接下藝術總監的二〇〇二年算起，大概經過十年左右的嘗試與積累，國光團隊藝術風格逐漸確立，正如吳岳

霖所評價的：

可見，在「伶人三部曲」一路下來，其實國光劇團逐漸找到一個屬於自己的表演系統，這樣的作品雖無法再被歸類於戲曲，卻緊握著戲曲的獨特美學與語彙，展現「劇場是東方的」的姿態與氣質。

對岸知名劇評人元味也有類似看法，在〈百年「五四」話「戲樓」——國光劇團《百年戲樓》觀後談〉一文中，他提出國光此劇「似無意中走出了一條音樂劇的新路」的看法。認為《百年戲樓》的唱段穿插運用，已具有音樂劇之形，而戲曲唱段沒有一般音樂劇常見的違和感，解決了現代音樂劇的中文發音問題。而演員的戲曲功底，跟一般演員相比，肢體表現能力明顯具有優勢，這在音樂劇中將顯得更為明顯。

最後盛讚《百年戲樓》戲核突出精彩。沒有一般音樂劇內容薄弱的問題，稱之為「不是譁眾取寵逗樂人的撥浪鼓，而是落寞迷途中撥開灰燼給人溫暖的一縷光」。

無論是京劇歌唱劇、京劇舞臺劇還是京崑合奏，在國光團隊的巧手編織下，這些異質元素彼此融會，不令觀眾感到扞格。而在王安祈的把關下，無論形式再怎麼革新

變化，文學性依舊是作品核心，絕不致流於輕浮淺薄。

讀者應該已經察覺「伶人三部曲」雖然在形式上相當「混搭」、「新穎」，但所表達的意涵其實相當古典。無論是《孟小冬》「一字一音韻最真」的京劇美學觀；還是《水袖與胭脂》所表現出的「人間多少難言事，但留戲場一點真」的至情觀，「伶人三部曲」都寄託了王安祈對戲曲傳統的幽密心事。

二○一四年國光帶著「伶人三部曲」赴上海演出，是國光成團以來在對岸規模最大的一次演出，加上戲曲人逃說自家事以及牽涉到文革題材，早早就引起對岸劇壇戲迷的注意，演出後在對岸劇壇激起了陣陣漣漪。而這連漪似乎並沒有隨之消散。二○一五年起，北京風雷京劇團陸續推出了被稱為「梨園三部曲」的《網子》、《緯絲箭衣》、《角兒》。除了主題都是戲曲人說自家事外，更值得注意的是，這三齣戲不是對岸行之有年的戲曲現代戲，也不是純粹的話劇，主創方稱之為「京話劇」。報導說：「作品以『京劇＋』的思維，把京劇和話劇元素跨界創新融合。」這與《百年戲樓》京劇舞臺劇的形式可說是相當類似。二○一九年推出的話劇《冬皇》，雖然著

重點不同，但透過兩段愛情來訴說冬皇一生，也與《孟小冬》頗有若合符節之處。筆者未能親自欣賞「梨園三部曲」、話劇《冬皇》，但從流出的劇照和片段影音觀察，很難不聯想到《百年戲樓》與《孟小冬》，或許「伶人三部曲」的演出為這幾齣戲的製作起了推波助瀾的作用。

從對岸知名導演李六乙二○一○年時，號稱要以重慶京劇院版《金鎖記》超越國光版為目標一事，可以知道國光劇團近年在對岸文化藝術界所引起的關注。即便是對「伶人三部曲」負評的〈被神化的國光劇團〉一文中，竟也用「光環」二字套在國光頭上。這樣的抬舉，是國光成團之初很難想像的，從仰視到平等，國光的「京劇新美學」，的確為臺灣京劇發展開拓出一條光明道路。

藉戲論藝

幽情密意在筆鋒

青塚前的對話
十八羅漢圖、李後主

王照璵、李銘偉

國光的新創作每每開拓新的情意，戲一步步往內深旋，在抒情之外，更試圖鉤抉不可言說的幽微心事，「內向凝視」是這些故事的共同視線，「心靈書寫」也成為國光新戲的特色。

《王有道休妻》先從女性入手，開啟京劇的心靈書寫。《三個人兒兩盞燈》、《金鎖記》在此脈絡下發展，各有重點，也更有開展。《青塚前的對話》則是另一轉折，由女性議題入手，更對「文學的創造力與矯飾性」進行辯證，是討論文學的後設京劇。而後歷經伶人三部曲的「以戲說戲」，更有《十八羅漢圖》、《天上人間李後主》之藉戲論藝術與文學。因此本書將由女性擴及於文學的《青塚前的對話》與後二劇置於同一章。

一、《青塚前的對話》

諧仿與後設

李銘偉

《青塚前的對話》是國光劇團繼《王有道休妻》之後第二部「京劇小劇場」。在

這部戲之前的《三個人兒兩盞燈》和《金鎖記》，已經大膽的在大劇場進行實驗，王安祈卻覺得《青塚前的對話》仍應在實驗劇場演出。為什麼呢？全劇分三部分，第一部分移植明代李開先《園林午夢》院本；第二部分是文姬與昭君的靈魂私語，第三部分諧仿《園林午夢》，重塑文姬昭君的對話，也重新呼應第一部分。這三段互不相干的對話，由漁婦的夢境統合。全劇從「女性議題」入手，更對「文學的創造力與矯飾性」作一番辯證，進而究詰歷史與人生的虛實真幻，是一齣討論歷史、女性、文學的後設戲曲。沒有情節和戲劇衝突，對於習慣看首尾宗整故事的觀眾，可能比較難接受，所以仍以小劇場為宜，清楚標示實驗性。

　一開場先移植明代李開先《園林午夢》。《園林午夢》描述漁翁在讀了崔鶯鶯、李亞仙故事之後，認為兩人難分貴賤。漁翁朦朧睡去，夢見崔鶯鶯和李亞仙不服評價，自認比對方高出一等，因此現身為己折辯。雙姝吵得難分難解之際，喚出侍女紅娘和銀箏大戰，此時對罵更顧不得斯文，紅妝相互逼近撕扯，非得把對方擊倒來顯示自己的高尚。

　李開先透過漁翁之眼，剝去裝飾的華麗辭藻，直指潛藏人物內在的陰暗心理，又從美人之間的彼此輕賤，影射文人相輕又自我標榜的現象。漁翁身為讀者，時而介入

評點，時而抽離靜觀，李開先如此筆法帶有現代文學理論中的「後設」意味，重新省視我們已然熟悉的經典故事與人物，開啟新的閱讀與理解視角，間或帶有一些嘲弄譏諷。

《青塚前的對話》先將漁翁改為漁婦，再借用此一後設涵攝昭君文姬，形成幻中之幻。

其實王安祈原想沿襲《園林午夢》的漁翁，由丑角來扮演詼諧的智慧老人，後來考量王耀星在《三個人兒兩盞燈》表現出色，對於新編戲的演出也有極高的熱忱，覺得應該為她安排一個角色，於是就發展成漁婦一角。漁婦江上行舟，諦聽萬籟有聲，無論是江流，或是落葉，稍有聲響便覺關心動情，像是時間長河中的擺渡人，與古今人物的心聲交談對話。因為同為女性，更能感受昭君與文姬的心情。作為讀者、旁觀者，漁婦在昭君文姬追憶往事之際，也適時出戲入戲，具有推動敘事前進與轉折的動能，交織出古往今來女子相互應和的絮語和重唱。

戲一開頭四個互罵的女子，服裝採用意象化的概念（林璟如設計），並未明確指涉人物身分，有時是《園林午夢》的鶯鶯、亞仙、紅娘、銀箏，有時也可以抽象地代表「文心、詩韻、彩筆、琴音」。四個女子像是四道不同的音符，是聲音的意象與化

身，也是心曲的頻道，交錯紛雜，呈現文學傳統中眾聲喧嘩的情景，而這一切都出自漁婦的幻聽幻想。

第二段昭君文姬的心靈私語是全劇主體，與昭君在青塚前的相遇，不限定是文姬歸漢途中的憑弔，兩個女子是跨越時空的各自抒情相互傾聽，到了第三段，全劇近尾聲時，情調突然翻轉，對《園林午夢》進行諧仿，昭君文姬一下子卸下心防，話家常聊八卦；一下又言語尖刻互相攻防戳刺，意圖撕碎對方的偽裝。這一層翻轉像是突然將特寫鏡頭拉大成把觀眾也籠罩在內的全景鏡頭，然後冷不防地戳一下觀眾的後背，提醒入了戲的觀眾：動人的戲劇與文學都有偽造矯飾的可能。王安祈運用「諧仿」，企圖以帶有批判意味的調侃，嘲弄歷代文人，也嘲弄編劇自身，揭示文學歷史的虛妄性，以「後設」技巧將戲劇營造幻覺的魔法點破還原，讓觀眾意識到文學創作背後的真相，也翻轉對人物原有的認識與想像。

「後設」筆法是二十世紀文學理論家的分析結果，十六世紀的李開先下筆時心中無此理論，但行文已有其實；王安祈則是在後設的多重觀看視角上更進一步，暫且跳脫時序的合理性，讓不同時代的文學心靈來一場穿越時空的對話，於是元代馬致遠在《漢宮秋》以漢元帝視角撰寫的【梅花酒】一曲，可以在此讓文姬以譏諷口吻稱為千

古絕唱。而這場對話的出現，出自於讀者、文人、好事者、任憑想像恣逸者，通過漁婦的幻聽異想，以「幻中之幻」的結構梳理了昭君、文姬層層疊疊的心靈祕境，觸及了一些從不曾被細說的心事。或許不能彌補昭君、文姬的憾恨，但至少我們可以想像她們在身不由己的處境中，還保有一點主動性，能在心靈上超越肉身的禁錮。這種超越究竟是否存在於當時的昭君、文姬心中，我們並不確知，但至少可以讓昭君、文姬的形象在我們的心中更為立體，也改變我們原有觀看故事的角度。臆測固然非實，豈知其中無真？世界萬物自在運轉，文心、彩筆從中觀察吟詠，汲取值得關心動情之事，也使得述說世物的樣貌不再單一。漁婦就像是一個「聲音之魂」，以讀者的身分聆聽人物心聲，有時涉入相互應答，有時又居高臨下觀看這一切，即使人生空漠，虛實難辨，漁婦仍在傾聽，文心、詩韻、彩筆、琴音，永不退場。

昭君豈能無勝場？

接下來我們把焦點放在第二段核心主體，昭君與文姬在中國傳統文化中，是兩幅蒼涼美麗卻又永遠無法完成的圖像，不過這次王安祈無意演出程派（程硯秋）的《文

姬歸漢》，也不打算重現在漫天黃沙中騎乘烈馬出塞，並做出鷂子翻身等繁複身段的尚派（尚小雲）昭君，而是把重點放在兩位女子的靈魂在異境中的相互凝視、詰問與自省對話。

在歷代文人筆下，昭君出塞時的心境主要都集中在「思劉想漢」：難捨漢王的愛情與漢朝祖國。但是，站在女性觀點，要問的是：昭君和漢王之間存在什麼樣的愛情？同時，傳統強調的故國之思也只是文人心境的投射（例如元代文人馬致遠將受蒙古統治的屈辱投射到昭君身上）。而君王之愛與國族之思，未必是女性個人生命中最重要的環節。因此，《青塚》對昭君的出塞心境作了全新的處理。當人生願望縮小到只剩開屏孔雀般的絕代美色辭別漢王，令漢王張口結舌後悔不已。當人生願望縮小到只剩「令對方悔恨」這一小點之時，昭君命運的悲劇性已深刻體現，而昭君以美色「復仇」，最後卻自嘆：「輸贏俱在芙蓉面，此生終是誤嬋娟」，對於容顏的自嘲自嘆，點出古代女性的生命困境。

大段的唱詞曲文，首先描繪昭君在出嫁前夕愁緒茫然與孤立無援的處境：

一回對鏡一斷腸，燒殘紅燭理紅妝。

玉爐香繞愁千丈，伴我昭君披嫁裳。

誰家新娘無癡想，誰似昭君心茫茫。

也有新娘喜淚淌，誰似昭君斷肝腸。

這是昭君出嫁的前夕，但出嫁形同送葬，身著嫁衣的昭君，對鏡悲悼自己的死亡，王安祈以華麗筆法描繪昭君心境的蒼涼，這場大段唱腔，希望營造出「和淚試嚴妝」的效果：

翠鈿難將愁眉藏，胭脂和淚汙紅妝。

妝成獨坐入錦帳，靜待朝陽起霞光。

長安朝陽光萬丈，今生無復此曙光。

明朝車馬出北塞，從此風捲黃沙狂。

今宵先辭長安月，再辭長安日朝陽。

身著一身華麗的嫁裳，面對的卻是難測的未來，錦翠的髮飾遮掩不了眉頭愁緒，

胭脂與淚水交流，汗損容妝，昭君沒有盼想，只能獨坐一宿告別此生。

臨到要告別長安朝陽這一刻，日光乍現照向昭君的面龐，從來不曾如此珍惜的日光，刺激著昭君的血脈熱了起來。

掀簾出帳迎瑞光，迎瑞光。

金光刺目酸淚淌，心頭一緊暗自想。

人生若似擺陣仗，昭君豈能無勝場？

此際不能扳一局，今生何以慰衷腸？……

到此不禁悽然笑，此生竟還有盼想！

隨著朝陽照向她的面龐，一切的感覺突然清楚了起來，心中原有的那股堅毅與驕傲也回來了。眼下唯一能做的，就是要讓漢王群臣後悔：「人生若似擺陣仗，昭君豈能無勝場？」

而昭君唯一擁有的只有美色，這是她唯一的武器，縱然改變不了現實，但她可以抉擇要留下怎樣的身影。在一場必輸的競賽之中，昭君至少為自己扳回一局，憑藉自

己的美麗。驕傲的昭君燃起鬥志，卻不免淒然一笑，原來自己此生竟還能有盼想。

至此，這段唱詞氣圍一變，長安的曙光映照昭君的性格，接下來連篇的古典韻文建構連串緊張的戲劇行動，描寫昭君的「復仇」，從盛裝打扮開始：

豐容靚飾階前站，顧盼生春意態妍。

裙拖六幅湘江水，環珮鈴鐺登殿前。

重調朱粉朱唇點，斜插金鳳捻金簪。

收起千般怨，開鏡對朱顏。

收起了悲怨之心，昭君精心描繪妝容。裙擺搖曳如同湘江波光蕩漾的河水，身上掛飾的金銀玉飾擺動之時發出清脆的聲響。昭君決定在君臣之前展現的最後身影，不是離國悲泣的憔悴美人，而是在顧盼之中，以輕顰淺笑流露盎然春意與妍麗的情態。

就像《王有道休妻》裡頭孟月華在雨中御碑亭的「孔雀開屏」一樣，「驚覺對方發現了我生命的美，我就要把我生命的美全然綻放」，王安祈在此處的描寫也像昭君孔雀開屏，讓自己生命的美全然綻放，以女性主體的抗衡姿態，讓君王後悔，果然：

目不轉睛群臣訝，君王張口竟垂涎。

何方仙女下塵凡，遺世獨立在人間？

君臣未及回神轉，琵琶一曲已轉絃。

銀瓶乍破水漿迸，不作長空孤雁寒。

鳳尾龍香聲婉轉，輕攏慢撚情無限。

潮起潮落任絃轉，月圓月缺一抹間。

此時昭君手中的琵琶不彈淒涼的長空孤雁，也不彈柔弱的靡靡之音，彈的是更廣闊的人生之歌。等到彈完，就在這些男人目瞪口呆張口竟垂涎之際，昭君毫不留情轉身就走了，只留下臨別的嫣然一笑：

回眸琵琶半遮面，臨別一笑更嫣然。

曲終收撥當心畫，斂裙出宮登翠輦。

王安祈在詩句中緊湊地安排一個戲劇動作接著一個戲劇動作，讓昭君不再只是被

動的隨著命運擺布，而是在不可違抗的命運中仍能主動出擊，自己規劃好一連串的行動：從辭別漢宮，離別長安旭日朝陽，然後盛裝孔雀開屏，一出場便以眼波的流轉，用我的艷色震懾所有的人」；當你們還愣在那裡的時候，我已開始彈琵琶；琵琶彈完，你們還沒回過神來，我就「曲終收撥當心畫，斂裙出宮登翠輦」；可是我不是就這麼登上轎輦離去，我還回眸再看看你們，「回眸琵琶半遮面，臨別一笑更嫣然」，臨別回眸這一笑，肯定讓你們徹底後悔。一步一步的戲劇動作，節奏緊湊而決絕，宛如一場艷色突擊，漢宮君臣毫無招架與反應之力。唱詞曲文在此既表現王昭君的美，也完整地呈現其性格意志。

果然，昭君的「復仇」見效，活得更好是對敵人最佳的報復：

君王頓足恨連連，欲待開言言已無言。

昭君長吁氣舒展，從此愁恨兩均攤。

君攤悔恨我攤愁，你自怨悔我孤單。

昭君抑鬱之氣終於得以舒展，從此刻起，人生的愁與怨，不再只是昭君自己一個

人承擔，而是雙方均攤，昭君固然孤單地走向塞外，卻也給漢王留下無盡的怨悔。

人間愁恨千千萬，不教昭君一身擔。

人生若有輸贏面，昭君此刻已佔先。

人生得意須盡歡，緩步輕移入轎簾。

車簾垂下淚始落、淚始落，不教君王見悽然。

輸贏俱在芙蓉面，此生終是誤嬋娟。

驕傲的昭君在漢王與群臣面前艷色震懾全場，總算能在不公平的賽局中扳回一局。人生得意須盡歡，只是一離開眾人的目光進了車簾之後，昭君再也藏不住脆弱，忍不住淚水。此刻雖然已佔先，看似扳回自尊，但美色的復仇如果能說是得勝，此生終是被嬋娟所誤。

昭君最後的這一嘆，和朱勝麗的表演特質最相合。朱勝麗古典之中透出現代感，還有幾絲清冷疏離，眉角眼波之間好像在嘲弄，又好像在睥睨，嘲弄睥睨的不僅是旁人，更是自身，是自己永遠無法超越的命運。

後來國光遠赴俄羅斯莫斯科參加「契訶夫國際劇場藝術節」，由魏海敏挑梁演出《昭君出塞》，便將王安祈新編寫的這段出塞前夕對鏡梳妝加入，把昭君心路歷程更為完整地呈現，《昭君出塞》的故事在歷代文人的書寫累積中，也增添了一筆當代的詮釋，貼近當代人的心靈。

質問文學　真誠還是矯飾？

如果說劇中對昭君的敘寫強調女性主體的抗衡，那麼文姬指向的是更艱難的主題：文學是否能映照真實？

文學傳統中，一寫到蔡文姬，往往扣連著胡漢之分以及民族氣節，本劇卻沒有。

在演出之後，也有觀眾質疑「寫文姬怎能不寫胡漢」？但王安祈覺得這些已經被寫太多了，她只是想去探討，一個母親是不是能夠拋棄孩子回到祖國，還寫了《悲憤詩》這樣的作品，王安祈想藉此對文學做出質問，是真誠的映照？還是偽裝矯飾？

我們熟知的文姬形象，一直建立在她的兩篇《悲憤詩》和長篇敘事詩《胡笳十八拍》之上，這些文學作品使得蔡文姬穩固成身不由己的無奈形象。可是在本劇中的

昭君，卻直接提出：「藉胡笳十八拍，自我開脫」，「妳自有彩筆寫自身，掩飾拋夫別子的惡毒心腸」等尖銳問題。分明是妳捨棄親兒，隻身回到故鄉，而妳卻因一枝彩筆，自我塑造成為值得同情的母親形象，留在文學史上，留在後人心目中。王安祈借用昭君之口所提出的質疑，其實想要探問的，不僅是文姬個人，更是文學，我們都以為文學是真誠的創作，其實是否也是矯飾？這層質問，是比女性更為前衛的議題，層層幻象後設筆法，試圖從女性入手，進而導向更深廣也更少有人敢碰觸的對文學的質疑。這是本劇最大膽的企圖。

國光劇團在京劇經典劇目數位典藏計劃的欣賞指南（方尹綸撰稿），清晰有力的點出了本劇的寫作手段：「昭君與文姬……數千年來承載了許多騷客文人的哲思文心，但在這樣的不斷創作中，卻也劃開了文學與真實中兩人的距離。如果說文學世界是由現實世界轉化而來，這齣戲透過昭君、文姬的對話，貫穿了現實（史傳中兩人形象）、文學（歷代騷客或主角自身的創作）、閱讀（兩人彼此的詰問）三個世界，嘲弄了歷代文人，也嘲弄了編劇自身，在兩人閒談的話語之中，文史的虛妄性撲面而來。」

但是王安祈也指出，這層主題，只在最後階段才翻轉出，力道不夠強。不像昭

君，在前面大段唱曲時，已經建立了一波又一波戲劇高潮，最後才感嘆自己的形象全憑後代文人各自歌詠，以致自己「生也飄零，死也飄零」，無法像文姬彩筆寫自身，掌控了自我塑造的主動權。昭君在本劇中層次分明，相形之下，文姬前半的唱曲，仍未能超脫傳統母親形象。所以汪詩珮劇評也指出此點，文姬在第二段的唱詞不如昭君有新意，但汪詩珮仍以長篇學術論文〈文人傳統與女性意識的對話：《青塚前的對話》中的兩種聲音〉鄭重肯定本劇，「繼承了文學的敘事傳統，卻又『反叛』文學傳統與敘事窠臼」，將傳統思維與現當代思潮共同納入在這個作品之中，「以厚實的文化底蘊，進行傳統文本的拆解、重組與拼貼，重新架構劇中人的主體意識，透過如夢似幻、虛實交錯的對話，呈現戲曲脈絡中少見的女性關懷。」（刊於《民俗曲藝》一五九期）

不過陳美蘭的文姬表現和朱勝麗的昭君同樣動人，精彩的音樂詮釋還得到傳藝金曲獎，王安祈的文辭也得到傳藝金曲最佳作詞獎，導演和舞臺設計傅寯，更把文辭的意象化為劇場意象，處理得非常精彩，呈現整體極佳效果，使得這部小劇場作品竟能和國光同一年的大製作《金鎖記》，一同成為台新藝術獎年度十大節目得主。台新二〇〇六年選出的十大表演，涵蓋戲劇舞蹈音樂視覺展覽各類型，國光劇團竟然能以京

劇形式佔有兩部，應該是因全體展現的高度創意吧。

文詞與意象的交織

王安祈在《青塚前的對話》中恣意揮灑她熱愛的文詞創作，深掘人物內在幽微的心事，李小平導演的場面調度以及傅寯的舞臺設計，則將劇本中緊密交織的情感，提煉為具體的意象呈現在舞臺上。

王安祈特別感謝傅寯把這個舞臺做得很美，因為這戲多半是用詩來呈現，乍看之下沒有很強的戲劇行動，然而傅寯細膩地掌握了字裡行間隱含的情境與人物內在的心理，耗費心思投入設計，巧妙地運用意象，把一些文字裡潛藏的東西具象化出來，使得劇本中大量的抒情敘事，也能轉化成有效表達的劇場形式，將文詞蘊含的豐富訊息傳遞給觀眾。

在整個場景的調性上，傅寯採用蘆葦營造空間氛圍，並在多個角落設置了很現代的透明壓克力板，作為梳妝場景的梳妝鏡，借用其質材特性，形成既可透視又能層層疊映的光影效果，映照出人物的形象，使得演員在舞臺上流轉的身影虛實交錯，飄忽

在空間之中，形成魔幻的視覺效果。昭君和文姬兩人的身影不時相互重疊，彼此映襯又對比，暗示著兩人的相似，像是一人又非同一人，有相似的境遇卻又有不同的悲喜，不同的抉擇。

此外，傅寯也善用水與倒影的意象，跟鏡照的概念連結，在地面上鋪設一塊圓形的鏡子，又像是池子，又像是墓穴，與一旁隆起像是墳丘的走道相襯，人物行走經過，可以映照出水中倒影。場景後端另有一個水箱裝置，會從上方滴下水來，昭君、文姬後來在親暱話家常的段落中，也從這邊接到水滴，兩人相互撣水嬉鬧，增添女性閨中絮語的情致以及表演的豐富性。

透明水箱底部有大約不到十公分高的水，其中設置了兩盞燈光，透過燈光的照射，營造出在水中立有兩盞燭光的效果。中間懸吊著盤延而上的一個吊飾，像是香環，盤旋的路徑又像是歸程，曲折蜿蜒，不知去向何方。整個水箱乍看之下像是一個祭祀的神壇，但也不是確切的有牌位，或許取燭光的意象，象徵青塚的昭君靈位。

傅寯以鏡照的概念出發進行舞臺設計，運用多樣的媒材創造豐富的語彙，以人物形象的錯落交疊，開展了更豐富的空間層次。鏡像如照妖鏡一般，映照出真情實相，卻又層層疊疊，使得形象輪廓更為迷離難辨，似乎暗喻，在層層疊疊的觀看之下，觀

眾對這兩個女子的掌握究竟是更清楚了，還是更加模糊？

國光團隊在意象的經營從《王有道休妻》露了一點點端倪，《三個人兒兩盞燈》開始有意識地去做，而到了《金鎖記》更讓意象成為統攝舞臺所有元素的核心關鍵，在劇中發揮帶動敘事以及抒情隱喻的作用，在當代戲曲搬演中確立了這樣的手法。《青塚前的對話》也是靠意象跟文字並重，談的也都是一些危險的女人，但無論就觀照的主題或者是手法上的實驗性，都邁出更大的一步。王安祈也很感謝李小平，尤其是傅儁的舞臺，把「意象劇場」的意象提煉出來。

當然，必須強調的是，這裡的「意象劇場」不同於羅伯威爾森反文字、反情感的意象劇場，畢竟王安祈在創作時所關注的還是情感，因為關心動情，覺得兩個和番女子一定有話可說，因而在腦中來來回回地去想她們倆會說些什麼話？於是便全心投入創作，最終自己也很滿意這次的成果，往往念起其中的文詞也不知不覺地著迷了起來，走入昭君與文姬的心靈世界。對於王安祈來說，創作其實就是這麼簡單的事，一旦關心動情，文學的因緣也就啟動了。

二、《十八羅漢圖》

王照璵

二〇一五年正是國光成立二十周年，團慶大戲自然頗具指標性。在許多觀眾殷殷期盼下，國光劇團推出的是一齣靜謐幽深，看起來似乎不怎麼適合劇團慶生歡快調性的戲──《十八羅漢圖》。

這齣二十周年團慶大戲的題材選擇，過程頗為曲折。

原本王安祈想製作一本熱鬧喧騰的節慶戲，作為對國光二十的獻禮。當時王安祈剛好看了豫劇皇后王海玲的二女兒劉建幗的《Mackie踹共沒？》，曲折情節與跳躍節奏令她目不暇給，興奮得邀請合作，希望為國光打造歡樂熱鬧的新風格。劉建幗順著王安祈的要求，想了好幾個故事，武俠、神話、奇情、跨文化，每個大綱都讓王安祈一聽就著迷，但興奮過後，卻怎麼都覺得不像國光，才忽然驚覺京劇的節奏有自身特色，不可能如此明快躍動。李小平導演加入討論後，也點出了王安祈陷入「過生日」的迷障。於是，王安祈請劉建幗先調整背景為書畫古董，往文化氛圍靠攏。劉建幗不愧奇巧鬼才之名，不久就新想出了《十八羅漢圖》。她才說了大綱前段，劇中男女輪流入室作畫一段，王安祈心中一動，就知道有戲了。

以物寫情，情物交疊

編這戲需用到很多繪畫與修補古畫的知識，王安祈與劉建幗兩人花了許多時間做功課，但書畫藝術的專門知識實在無法一蹴可幾，知道越多，下筆時更不敢妄言。後來兩人想出釜底抽薪之計：讓故事發生在架空的古代中國，將城市取作「墨哲城」，以增加整個故事的虛構感。連人物名字設定也不甚寫實。為了呼應繪畫主題。五個主要人物名字都從顏色延伸而來，也作為其人物形象的比喻。如「赫」飛鵬的「赫」、「嫣」然的「嫣」、「赤」惹的「赤」都與紅色相關，象徵三人都是紅塵中人。但「赫」之本意是赭紅，不是正紅，從姓氏上就透露著他看似不可一世的外表下，那一點寂寞、懼於面對自己的心思。而嫣紅一詞常用來形容鮮豔的花朵，也相當貼合嫣然俏麗活潑、生機盎然的形象。赤惹則給人一種張揚感，也與赤惹夫人尊貴的地位契合。

如果紅塵中的男女以紅為名，那麼來自世外的這對師徒，自然就是象徵山林的綠了。宇青的「青」象徵宇青純真青澀的性格，淨「禾」的綠色調較濃，帶了點棕色，則予人安靜沉澱感覺，也隱藏著出家人的超然白色沾染綠色之感。

虛擬架空的世界，給與編劇更多的揮灑空間，可以不顧畫風，也無須考察顏料或修補技術的發明時間，評論畫作也改用王安祈最熟悉的詩詞文學理論來替代。藝術之道原自相通，如此一來，也更能從畫作真跡／仿作的辨別，外延至對藝術本質的討論。

《十八羅漢圖》故事時間從最末場品畫會前夕，淨禾閱讀宇青的書信開始。時序跳躍，過去與現在交互參照。空間則主要集中在兩個有明顯對比的場景，世俗中的凝碧軒與凡塵外的紫靈巖。前者是滾滾紅塵中的拍賣會，文化氣息裡也有藝術市場的各種操作。深山上的紫靈，則象徵藝術創作必要的靜謐清幽素樸，而這兩個空間各自有其人情流動，醞釀出兩段獨特的情感。

紫靈巖遠離凡俗，仍免不了複雜的心情糾葛。魏海敏飾演的女尼淨禾當年救了一名棄嬰，取名宇青（溫宇航飾演），撫養長大。原本出自於善念，只當是松鶴泉蘿相為伴，誰知山中無甲子、歲月不知年，轉瞬眼前人竟成了翩翩少年。

分不清是單純的撫育親情，或是更複雜的曖昧情愫，女尼警覺到是出家人斷絕世緣的關鍵了，她命宇青下山，而宇青則建議在兩人合力修復的十八羅漢圖完成之後才離去。藝術創作在此像是藉口，實則又的確是兩人共通的理念使命。宇青想出了兩人

同在一室、卻晝夜輪替、互不相見的創作方式，這不是乾淨絕妙之策，然而彩霞相隔，卻又勾起多少遐想。

此後一年，兩人確實未曾相見，但在同一個空間，各自對著同一幅畫，揣想對方下筆時的心思。形體的刻意分離，擋不住筆墨間情意的流動。舞臺上，他們一同調藤黃，拂粉塵，拂了一身還滿，整個屋子悠悠飄忽、零亂飛旋。一年未見的雙方，似離而合，彼此愈發探知對方心底，情思愈加密纏：

拂粉塵、拂了一身還滿、一身還滿，
一室裡、悠悠飄忽、零亂飛旋。
是流風？是迴雪？還是四月柳花濛濛撲面？
心事亂如棉。

一道彩霞、分晝夜，
似離而合、筆墨相牽。
一來一往間，氣息交互還。

穿梭遊蕩、織成了流光如線，

成就他十八羅漢、容光重顯在人間。

編寫這段時，王安祈時刻想起這些年與創作夥伴之間，隔著筆下人物相互貼近的回憶，當然在《十八羅漢圖》裡，女尼和宇青另有一份撫育之恩、相處之情，使得劇情更耐人尋味。

雖然師徒兩人都抱持著修殘補缺，不加妄作的態度修補古畫。但在修補完成的那一刻，女尼看著自己和宇青的共同成果，卻是一陣驚詫：

幽情密意在筆鋒。

一點心事難藏隱，

這幅十八羅漢圖反成了兩人牽纏難解之情的見證，無法面對自己掩飾不住的真情，於是急忙令宇青帶畫下山，自己守在紫靈，獨自修行。

在紅塵裡的凝碧軒，又是另一番樣貌：軒主赫飛鵬與少妻嫣然，分別由唐文華與凌嘉臨飾演。讓新秀旦角凌嘉臨登場，自是著眼於人才培育。但如何處理這兩個故事

中相差二十歲的夫妻情，卻讓王安祈苦思良久。後來王安祈是從唐文華自己的愛情裡解套。

唐文華與王耀星夫婦有一點年輩差距，而文華疼愛妻子有目共睹，耀星得寵撒嬌，但在藝術面上竟不敢直呼唐文華，而以老師稱之。王安祈認為這樣的關係很令人感動。於是她安排《十八羅漢圖》裡的嫣然，因尊重仰慕軒主赫飛鵬才華，十六歲嫁他為妻，卻不知藝術市場上縱橫八方的夫君，內心竟有脆弱一面。他不僅能做第一流的鑑賞家、蒐藏家、自身還有「一身能兼幾人能」的絕佳筆墨，但卻不敢在自己的畫作上題上真名，偏只仿冒，非僅為了擴充買市場，更欲掩飾內心不安。面對妻子的失望勸阻，他卻飾詞夸言：「人生不滿百，我這枝筆卻能上下縱橫幾千年，「一彈指，百年光陰、揮之即去；一拊掌，千年歲月、召之即來。」歲月輕如塵土，我都能恣意翻轉，那些騷人墨客要買的，不就是這逝水光陰、陳年歲月？

要與天、爭日月，

我一枝筆、幾千年、上下縱橫。

嘆生年、誰滿百？

誰似我、倒挽銀河、直追長星。

歲月輕如、沙塵土，

我一手翻轉、恣意行。巧奪天工、把當世戲弄，

睥睨群倫、笑看古今。

仿畫讓他好似擁有了操控時間的能力，足以「巧奪天工把當世戲弄，睥睨群倫、

笑看古今。」自然也就無須在意「寂寞身後名」了⋯

千秋萬歲、我已翻轉，

誰在意、寂寞身後名？

王安祈在塑造赫飛鵬這個角色時，借鑒了近代知名畫家張大千的生平。張大千在近代繪畫史中地位崇高，但傳說他同時也是個造假畫的高手，相傳許多書畫界名人都曾著了他的道，至今也流傳許多他造假畫的趣事。但張大千活得張揚，從不掩飾，相形之下，赫飛鵬遠不到那樣的境界，看似自我自信，認為自己主宰一切，卻不敢在自

己的作品上落款。一意模仿，也等同拋棄創作自我。這使他既奢言「開闊氣象早練

就」，卻對「殘筆境幽深」有著強烈的渴望。除了不計一切蒐集殘筆居士的作品外，

也反映在把愛妻嫣然打造成他理想中冷香幽韻的形象，卻忽視了這從來不是嫣然的本

質。嫣然一句「這，這不是我啊！」點出了他的盲點，卻點不醒他的癡迷。

這兩段感情，帶出了劇中兩種藝術觀——「修殘補缺」與「巧奪天工」的辯證，

其中隱喻意涵，更是貫串全局。創作始自觀看的視角，正如劇中所說：正如羅漢低

眉、仰觀、回眸，所見各自不同。赫飛鵬策馬入紫靈，與淨禾的掃葉問答，不只是禪

機，更是藝術、人情。王安祈對於自己為淨禾下山辨畫所寫的大段唱詞相當滿意。最

後辨別兩幅羅漢圖的真偽只是表象，探討藝術真諦，深掘幽微人情才是核心。

戲的最後，藉辨畫之真假，探測作品能承載的情感有多真多深。創作是一面鏡

子，映照著創作者自己都無法清晰看透的內在潛意識，即使是偽畫，仿冒者的情感也

會滲進作品中。而模仿過程中，是否也會受到原畫氣韻的感染？宇青偽造假畫時，初

則憤恨，最後殘筆居士的沖淡靜謐或許稍稍安定了他躁鬱的心情。藉由《十八羅漢

圖》這齣戲，王安祈探問的是，什麼是真什麼是假？藝術有沒有複本？藝術能修復

嗎？修復可視為另一種創作嗎？而十八羅漢圖原創人以「殘筆居士」為名，又衍生出

另一層問題：藝術品有沒有所謂的完成時刻？

對此，中央研究院中國文哲研究所所長胡曉真在劇評會有相當精彩的闡述，她認為，沒有一個好的藝術品是complete，正因為有這個未完成性，好的藝術品才能夠給觀者去延伸、補足、擴充、扭曲，透過品觀者的感受，藝術品才得以完成。藝術品的「殘」，推動著它在創作與評論交互疊加下不斷成長豐滿。

《十八羅漢圖》的曲折故事，最終指向創作本質的探究。似假還真，是真還假的關鍵辯證，使得這齣戲宛若一則寓言，指向臺灣京劇，更指向藝術人情。

「物空情實」的舞臺

國光經過多年的嘗試與實驗積累，意象紛呈、虛實相生、時空疊映早已成為招牌特色之一。劇中淨禾、宇青「同在一室、卻畫夜輪替、互不相見」修補古畫的橋段，對於李小平來說可說是手到擒來。他以燈光區分日夜，讓兩人共用硯臺，互蘸墨色，宇青的水袖與女尼的雲帚故意改用黑色，作為意象化的筆墨。雲帚、水袖翩翩，墨色相牽，對照共舞，一來一往，穿梭流蕩，交織如線流光。唯美又深刻地呈現出兩人似

離而合的情感糾葛。

　而「畫」，這個劇中的關鍵之物，從一開始，主創就確立了這齣戲不會出現真的「十八羅漢圖」，這樣才契合全劇畫作實為心象映射的主題。因此整齣戲的核心「畫」，都徒具卷軸之形，輔以空白畫布的方式呈現。無論是拍賣場上熱門的掃葉、聽花、石輝畫作，或是師徒合力修補殘筆的十八羅漢圖，都沒有實體畫作提供給觀眾作為視線的依歸，畫實際上是什麼樣子，完全都必須仰賴演員透過唱段及表演傳述。

　長期的舞臺實踐，讓李小平在「寫意」和「寫實」之間，找出了「寫虛」的一條路。什麼是寫虛？簡單來說還是奠基於傳統「場隨人移、景由口出」、「一桌二椅，妙用無窮」的虛擬美學：舞臺上的物（道具砌末），透過演員表演賦予其意義。但與傳統不同的是，物不再只局限於一桌二椅。可能是特製的布景道具，也可能是精心設計的多媒體投影。功用也不只是界定空間，還能隱喻人心，提點主旨。「虛」並不是一無所有，而是經由編劇、導演、演員合作，以最少的「實」，共同構築出更加繽紛的意象世界。

　這次舞臺及多媒體設計，由香港「進念‧二十面體」的藝術總監胡恩威負責。《十八羅漢圖》是他第一次與國光劇團合作，在寫虛的概念下，胡恩威在幾無實景的

舞臺，安設了一個FRP（玻璃纖維強化塑膠）材質的山形。以山形與兩張長桌的搭配，來界定出不同的空間，在紫靈巖是山，一百八十度反轉後，變成了凝碧軒的書櫃。透過視覺的轉換，營造出世外／世俗的對比。現代感十足的桌椅造型，是胡恩威刻意的選擇，經由幾何線條的稜線搭配、多媒體的軟性陳述，讓空間轉化為一幅一幅的畫，找到和載歌載舞的表演對話的可能。

修 補 的 過 程

如同殘筆居士的「十八羅漢圖」一般，國光的《十八羅漢圖》也經過多次的修改。

從與李小平合作的第一齣《閻羅夢》開始，王安祈接過他拋來的球，對劇本進行修改增補，可說是家常便飯。《十八羅漢圖》自也不例外。劇本完成後，便根據李小平的要求做過三個地方的修改。

改動之一，是在上半場之最後。原劇本演到淨禾要求宇青下山就結束了。但李小平想要將雨滴影像投射到宇青背著包裹跌跌撞撞的身影上，以舞臺意象表現宇青的倉

皇，因此要王安祈增加幾句唱。愈短愈難寫，王安祈思考很久，決定把下半場的一段挪移幾句略加點染更改置於此。這樣一來，讓上半場有個特別的收束，刻意留了個尾巴，也預示了下半場情節。

改動之二，則是在下半場的一開場。原劇本是延續上半場宇青下山情節，演十六年前赫飛鵬與嫣然的互動。但李小平希望能在故事開始前穿插羅漢意象，卻又不要有具體的羅漢登場。於是王安祈承續開場讀信的故事線，寫出一段莫測高深又禪味濃厚的臺詞。腦細胞死了不知多少，不過一旦想通了，寫得興會淋漓。搭配著這段講心象、境象的臺詞，李小平安排紅塵中的世俗人們，環繞淨禾，擺出羅漢姿態，既活絡了舞臺，也隱約暗示羅漢意象。

改動之三，則是赫飛鵬策馬入紫靈，與淨禾的掃葉問答。原本劇中只是安排赫飛鵬去尋覓殘筆蹤跡。但考量到這齣戲裡魏海敏與唐文華幾乎沒有同臺機會，才有了淨禾與赫飛鵬之間這場對手戲，王安祈絞盡腦汁，寫出兩人帶有禪機的探測攻防，也引出了「巧奪天工」與「造化焉能補」命題。王安祈愛極了魏海敏的掃葉身段，看似簡單，卻沉靜優雅，韻味十足，充分展現出她返璞歸真的表演功力。

這三處改動，目的大多是為了營造畫面，但與羅伯威爾森文字退位的意象劇場不

同，國光編導演共同經營的意象不只是畫面，更需要文字相輔相成，這是屬於國光風格的意象劇場。

除了劇本外，導演也有所調整。

《十八羅漢圖》首演於二〇一五年的國家劇院，二〇一九年兩岸巡演。這時原導演李小平已經離團，由戴君芳接手復排。雖然並沒有大刀闊斧的調整，但因應演出空間的不同，仍是做了一些調整。其中復排版沒有旋轉舞臺，是王安祈覺得比較可惜的地方。

國家戲劇院是臺灣少有的旋轉舞臺場地。李小平在首演版中將旋轉舞臺作用發揮得淋漓盡致。不僅是空間的流動，更是人物心境的轉換，令王安祈擊節嘆賞不已。當宇青與淨禾定下彩霞之約，宇青開心地說道：「畫圖成就之時，便是兩下重會之日」，淨禾接著說出：「畫圖成就之時，便是宇青下山之日」，旋轉舞臺立刻拉開了兩人距離，以現實的距離，來凸顯兩人心境的差異。最後的品畫會，當眾人還在爭辯畫之真偽時，旋轉舞臺帶著淨禾登場，倥傯人物，旋即隱沒，舞臺上僅留淨禾、宇青、赫飛鵬三人，繞著旋轉舞臺前後互映，塵囂被清靜取代，回扣了全劇情節，將主旨留予淨禾回視今昔，方寸真心作為總結，完美呈現了物／情的真偽辯證。

可惜戲曲中心和上海大劇院等劇院都沒有旋轉舞臺，因此復排版不得不放棄這種表現方式，對此，王安祈感到非常惋惜。

另一處不同，那就是羅漢意象被具體化了。如前所述，首演版中臺上不見羅漢，而是安插墨哲俗眾化身姿態各異的羅漢凝塑，呈現出短暫的羅漢「顯影」，頗有羅漢身留凡間普渡眾生、以不同形貌現身的意涵。而復排版則讓演員以寫實羅漢形象來呈現。王安祈認為就全劇調性來看，過於鮮明的視覺意象，反而失去了若有似無的美感。但從表演的角度來看，也有好處。飾演羅漢的劉育志曾演過崑劇《山門》，化用傳統羅漢身段。也把「正如羅漢姿勢，低眉、垂首、仰觀、回眸各自不同。境象者，心象也」的臺詞做更視覺化的呈現。這樣的修改，可說是各有所長。

《十八羅漢圖》不斷調整修改的過程，不正呼應了劇中所提出的大哉問：「藝術品有沒有所謂的完成時刻？」

京崑未來式

二〇一六年，《十八羅漢圖》獲得第十四屆台新藝術獎五大節目的肯定。其中

「未來性」是台新藝術獎評選重要指標。評審指出《十八羅漢圖》「不僅是要維護傳統，更企圖找尋、轉化古典表演體系的當代性、未來性，證明古典形式所激發的情感思想，仍可扣緊時代脈膊。」臺大外國語文學系張小虹教授在入圍評論中寫道：

為當代京劇美學打開了情物交疊的「新感覺團塊」，以最幽微流轉、情牽意繫的「聲色微變」，大破大立京戲的行當技法，而能成功在「古典」與「現代」之間，流轉出一種新的感性形式，一種最溫柔敦厚的「聲色微變」，以回歸作為叛離逃逸的創造可能。

中山大學劇場藝術系王璦玲教授也指出此劇：「聯結了『古典品味』與『現代心靈』，揭示京劇『未來性』」。下面幾條評論也都點出「以戲談藝，照見本心」的創作意圖：

藉由兩幅羅漢圖的真偽，認清自我本體。雖為仿作，卻在創作過程中，重拾真心。（葉根泉）

像一齣復仇推理劇，表相說的是真假兩幅畫，內裡深掘的卻是藝術的真諦，與情思的遮蔽、追索、揭露、告解。（紀慧玲）

忙於分辨「畫」之真假的同時，也進行著「情」之有無的辯證。情之所至，直透生死，「物」的真偽也就豁然開朗。（王德威）

王安祈與國光多年來致力於將過去的傳統京崑藝術現代化，到了國光二十年的團慶大戲，被評為戲曲未來的象徵，這對國光團隊是很大的鼓勵。對王安祈而言，戲曲的未來沒有定向，有待深入探測，開發祕境。而古典押韻詩化的曲文是她的堅持，新情感與現代性一定以傳統表演和古典意境來呈現，而現代情思與表演身體、語言載體的新舊之間，本身不就是一番辯證與修復？

正因為受到了肯定，二〇一九年國光帶著《十八羅漢圖》，與接下來要談的《天上人間李後主》到上海演出時，才大膽擬定了「京崑·未來式」作為標題。希望表達出對國光劇團而言，京劇不只是過去的傳統遺產，更可以是未來的現代藝術。

三、《天上人間李後主》

王照璵

詩詞入戲

戲曲傳統與詩詞一脈相傳，長期浸淫在中國文學世界的王安祈早就沉浸在古典詩詞的世界中，王安祈最為人所稱譽的唱詞功底，正是建立在她深厚詩詞基礎上。

詩、詞、曲就是以前的流行歌曲，即便是不入樂的古詩、近體詩，文字聲調也帶有明顯音樂特質。雖然搭配的音樂絕大部分已經失傳，但比起已經西化了的國樂，京、崑的音樂保留更多中國傳統音樂的DNA，與詩詞曲的文字搭配也往往更加契合，因此以戲曲音樂演唱詩詞並不是新鮮事。國光在二〇一〇年也做過一次嘗試，於國家音樂廳的演奏廳推出了《詩與樂的對話》。

《詩與樂的對話》主體是詩詞吟唱而非戲劇，但不是詩詞演唱會，演員仍要彩妝扮演人物，也有簡單對白與身段，營造出詩意情境。演出效果不惡，不少觀眾都希望能再推出第二部。

恰好自二〇一二年起，許多國光演員如唐文華、溫宇航、朱勝麗、鄒慈愛等人開

始受邀參與趨勢教育基金會製作的趨勢經典文學劇場。這是一種結合講座、戲曲、說唱、舞蹈的劇場形式，演出中有詩人學者的當場講解，也有戲劇的唱做，像是生動的課堂，以「說演劇場」為名，推出了《東坡在路上》、《杜甫夢李白》、《尋訪陶淵明》、《屈原，遠遊中》這幾部作品，吸引了不少中國傳統文學的愛好者。因為這層關係，成就了國光與趨勢教育基金會合作的機緣。

趨勢教育基金會執行長陳怡蓁是臺大中文系畢業，是王安祈的學妹，因緣際會地走入科技業，與先生打造了知名的趨勢科技。二〇〇〇年成立了趨勢教育基金會，致力扶持臺灣文化發展，積極經營人文形象，在科技創新中關注人文思維的經營理念，與國光劇團「以發揚傳統新價值」為核心的定位理念不謀而合。

在王安祈的引薦下，陳怡蓁向國光提出一個構想，希望能與國光合作製演「文學劇場──蘇東坡」，於是國光第一次為其他團體量身打造「客製化」作品，也才有了二〇一七年文學劇場京崑雙奏《定風波》的誕生。

為了培育新一代的編劇人才，王安祈並沒有親自操刀《定風波》劇本，而是找了當時就讀於臺大中文系碩士班的愛徒廖紓均擔綱，自己退居二線指導。導演則是由橫跨傳統現代劇場，集編導演於一身的才子李易修負責。劇本寫作過程，除王安祈外，

導演李易修、國光資深編劇林建華都緊密相隨，共同打造這齣刻鑿蘇東坡心靈圖像的《定風波》。

《定風波》在夢幻、回憶與真實的交錯裡，敘說東坡於新舊黨爭、烏臺詩案、貶謫黃州、重返朝廷等政治事件的浮沉，更將喪妻、喪子等東坡人生際遇穿梭其間，引領觀眾共同經歷蘇東坡跌宕起伏的一生，及其如何於逆境中轉為豁達，鑿印生命的刻度，留下文學的永恆。如此一來，全劇儼然赤壁劇場，蘇軾與洞簫客不同的人生態度，恰似東坡內在的心靈究詰，兩人宛若一己之兩面，彼此辯論，最終又歸於和諧。

在純粹的戲劇演出裡，不太可能有大篇幅的詩詞，但「文學劇場」則提供了較多詩詞引用空間，其重要性足以與劇中人物唱詞並駕齊驅。為了區分詩詞與唱詞，《定風波》中以崑曲詮釋經典詩詞，京腔則是用來敘說故事與抒發人物心曲，但內容上彼此又是交融烘托。從「伶人三部曲」開始，國光對於這種「多聲道」劇作的呈現日益成熟，在京劇編腔馬蘭與崑曲創作孫建安的攜手合作下，京崑音樂可說是融會無間，「京崑雙奏」也逐漸成為國光的創作亮點之一。

以文學的筆法，戲劇的手段，解決了史實生平之繁瑣，也提供劇場呈現的無限可能。

詩詞引用空間，其重要性足以與劇中人物唱詞並駕齊驅。這些詩詞不僅只是穿插點綴，而是串聯起一條若有似無的結構脈絡。

李後主的超自然宇宙

在《定風波》之後，趨勢教育基金會很快地又提出了合作規劃。原本陳怡蓁提出的主角是李白。但王安祈覺得不妥，李白固然有謫仙之才，但他的人生與政治過於緊密，很容易變成李白追逐仕途的故事。在思慮良久後，她提出了另外一位人選──南唐李後主李煜。同樣是知名的文學人物，但文學形象甚至比李白更鮮明。重要的是，他非常適合溫宇航的舞臺形象，於是《天上人間李後主》就這麼誕生了。

王安祈邀請知名編劇陳健星擔任此劇編劇。陳健星年紀非常輕，但已是臺灣非常知名的編劇，與歌仔戲名家唐美雲合作，推出了《春櫻小姑》、《螢姬物語》、《冥河幻想曲》、《風從何處來》等叫好又叫座的精彩作品，作品題材風格都相當多元。他的劇中常出現超自然的奇幻情節，但絕不是「戲不夠，神仙湊」，而是能從中提煉出宇宙觀，凝鍊出透析世間百態的視角。而這樣的風格，恰好適合王安祈預想的李後主故事。不過由於陳健星工作實在忙碌，忙不過來，王安祈也投入編劇工作，以兩人合作的方式完成此劇。

王安祈醉心文學，但自己劇作中以歷史上文學作家為主角的並不多，大概只有

《青塚前的對話》裡的蔡文姬。《閻羅夢》雖有李後主，但只作為三世輪迴裡的一世，文學並不是重點。一直到與趨勢合作，才指導了廖紓均完成了以蘇軾為主角的《定風波》。這是有原因的，因為自古以來，「學而優則仕」的觀念深入人心，許多文學人物一輩子糾纏在政治的漩渦之中，如實把這些人生鋪陳出來，現實的不堪，容易破壞他們文學形象的純粹性。

但李後主不一樣，他雖然貴為帝王，看似位於政治生命的頂點，但政治恰好是他最失敗的地方。他的縱情任性，天真浪漫以及與兩位周后的愛情故事，本就具有相當傳奇色彩，而政治挫敗後，詞作中所反映內心的沉痛感慨，更增加了他的文學形象厚度。

即便如此，王安祈依然認為這齣戲不宜用寫實角度詮釋李後主的人生。以李煜為主角的當代劇作為例，一是「當代傳奇」多年前，由陳亞先編劇的《無限江山》；二是北方崑曲劇院曾推出的，由郭啟宏執筆的《南唐遺事》。前者陷入了是戰是和的朝堂之爭，李後主的人生被簡化成大國欺小國的悲劇故事。後者雖然在李煜與趙匡胤的關係互動中挖掘出新意，但亡國後大段小周后遭宋君強佔、痛斥李煜窩囊無能的戲，過於直白。

因此王安祈與陳健星將故事設定為數百年後，李煜死後，一靈不滅，一生哀樂，封存香爐，待等琵琶奏起，喚起前塵往事，魂遊故國，回憶起與大小周后情愛糾葛，以及南唐的美麗與哀愁。甦醒的靈魂重新面對自己人生的遺憾，於是寫盡李煜人生哀樂的經典名作與南唐往事的片段就可以自然地穿插其中。拉開了距離，視角就有了選擇，這樣的故事大綱恰好可以好好發揮陳健星的超自然宇宙視角的寫作風格。

天上人間的華麗密碼

國光作品一向注重意象的經營，除了舞臺畫面意象營造，文字意象更是不可或缺，更何況是要演出文學史上如此舉足輕重的李煜一生。王安祈選擇了燒槽琵琶、薰香玉爐、天水碧、霓裳羽衣，作為《天上人間李後主》的華麗密碼。

以「天上人間」為劇名，不僅是源自李煜詞【浪淘沙令】「流水落花春去也，天上人間」，王安祈更想表達出的是「天上（純真自然）與紅塵（世故機心）」之間的斷裂，以及因創作而達成救贖和諧。

知名詞學家葉嘉瑩老師曾經評論李煜：

李後主是個沒有節制的人，如果是悲哀，就一直沉溺於悲哀之中；如果是享樂，

也就一直沉溺於享樂之中。

在王安祈眼中這就是李煜一派純真的表現，後主如同青天長星，偶落人間，誤入帝王家，薄命做君王。對李煜形象的定位，讓「天上人間」意象滲入了全劇肌理之中。

而天水碧、霓裳羽衣、薰香玉爐、燒槽琵琶這些物件意象，既可以用來營造南唐的華麗頹靡，也暗喻點示著天上與人間的主題，而且這些物件還可以直接提供舞臺呈現許多參考依據，如天水碧就可以直接運用在服裝上；霓裳羽衣、燒槽琵琶也可以在音樂與舞蹈設計上提供靈感。

什麼是天水碧？相傳是一種用露水染就的絲帛，出自李煜的南唐後宮，如《宋史》記載：

又煜之妓妾嘗染碧，經夕未收，會露下，其色愈鮮明，煜愛之。自是宮中競收露水，染碧以衣之，謂之「天水碧」。

「天水碧」一詞深深吸引住王安祈，她覺得這種收接天上露水浸潤染就絲綢的情韻，本是生活美學品味與享樂的極致，在《十八羅漢圖》就先行出現過一次。到了《天上人間李後主》，更賦予了天上人間相互涵容的隱喻。

李煜與大周后都是純真自然、縱情任性之人，全無紅塵人世之權謀機心，大周后浸染天水碧裁製成衣，以為足以洗滌汙穢，彌補天上人間的隙縫。王安祈為大周后寫了這樣的唱詞：

露珠兒本是天階水，零落人間洗滌江山。

我揚袂引袖輕迴轉，天上人間竟相連。

一廂情願地以為空濛碧色相互浸染，消盡人間萬種愁煩，孰料天然本性難容於人世，終將歸於「一杯春露冷如冰」。

「天水碧」之外，霓裳羽衣曲是另一道密碼。此曲本是天上仙樂，傳說楊妃夢到廣寒，醒來記譜成曲，獻奏於明皇，而安史亂後，人亡譜散，李煜以為是人間最深遺憾。大周后費盡苦心蒐得殘譜，逐一補全，春日宴上，霓裳重現人間。李煜逸興滿

懷，醉拍欄杆，卻猛然想起霓裳曲破正是漁陽鼙鼓之前奏，大周后的精心布置，反倒是冥冥之中的天意啟示，「重按霓裳」瞬間，南唐敗亡的命運齒輪似已轉動。

薰香玉爐原是大周后瑤光殿之物，是兩人愛情的象徵，也是陪伴李煜創作的密友。當李煜倉皇北遷時，懷中揣著玉爐，喝下牽機毒酒時，也緊擁著它。薰香玉爐成為了李煜魂魄依附之所，與李煜的創作生命同始終。

歷史上的燒槽琵琶是李煜父親李璟賜給大周后的樂器，只有它才能完美的演奏霓裳羽衣曲。而「燒槽琵琶」是烈焰中搶救出的木材製成琵琶，才能低迴嗚咽又高如裂帛，若未經歷刀斲烈焰焚，怎能奏出天上仙音？在經歷人間大痛後，李煜文辭由早期的香豔俊逸，轉折成沉鬱的亡國之音。天殘地缺，才有人間大美，霓裳羽衣、天水碧、薰香玉爐、燒槽琵琶，交織成《天上人間李後主》。

洗滌人心的文學觀

寫李後主，避不開他與大、小周后的情愛糾葛，但王安祈和陳健星都不太想討論三人戀情裡的背叛罪譴，只想從文學視角來看待這兩段愛情。大、小周后和李煜之間

不只是男女情愛，更是文學上的知音。

王安祈特別喜歡寫李煜與大周后的感情，她將兩人關係與李煜的填詞寫作緊密相連。王安祈設想了這樣一個場景：李煜在大周后寢宮外廂布設書齋，兩屋之間隔著一條短短迴廊，大周后輕拂簾圍、繞過畫屏，即可看見李煜薰香為伴、伏案填詞。輕煙裊裊，隨風幻化出書文形象，李煜的文采在珠簾屏風間煥然成形。大周后最愛款步其間，在此王安祈為大周后寫了一段唱詞，是她非常喜歡的一段文字：

度簾圍繞畫屏書齋來進，天地靈秀在此中。

貪看這風裊沉煙篆香如字，恰似他紙上煙雲筆墨含情。

最愛他赤子心縱情任性，樂既沉酣悲亦深。

惜春長怕花開早，一葉才落心已驚。

雁飛殘月動幽恨，江山風雨寄詞心。

他悲歡付歌吟，我溫柔解詞心。

解詞心唯我是知音，知音足堪托死生。

這一陣悶懨懨如醉似病，苦了你孤寂冷清，我負了知音，負了知音。

她柔聲唱出對夫君敏銳心靈的了解與體貼，也毫不掩飾她對愛情的自信與得意：

只有我懂他，他的詞，總是我第一個吟詠，第一個歌唱。在這沉香輕煙、珠簾垂盪的空間，大周后水袖迴轉，這裡只屬於她和夫君。大周后不僅只是後主的愛人，更是文學上的知音，因此後來大周后的決絕，並不只是愛情中的爭風吃醋而已，更是對知音背叛後的絕望。

當大周后病了，李煜衣不解帶，體貼照顧，卻憂慮徬徨，孤獨惶恐。這時，大周后的妹妹進宮，嬌憨女娃，春愁不上眉間，嫣然一笑，滌盡人間萬古愁憂。撫平了李煜的不安，也讓姐妹的情愛糾葛伴隨著千古詞帝的作品，平添文壇韻事。但這段三角戀，卻也讓李後主成為現代人眼中的「渣男」。導演與演員排練時都對此有些微詞，王安祈還費了一番口舌溝通。

大周后亡故後，李煜娶了小周后。南唐亡國，李煜被迫離開故國，冒雨登舟北上，幸有小周后相伴，在那寂寞梧桐深院，緊緊相伴的也是小周后。亡國後李煜的大量名作，是由小周后第一個讀、第一個歌唱的，她同樣也是李煜的知音。

王安祈想像著一篇一篇不朽名作誕生時，小周后朱唇輕啟，和淚歌詠。當沉痛化為佳篇，李煜深切悔愧時，是小周后勸他還沒走到盡頭，彩筆在手，即是生機。當沉痛化為佳篇，悲哀

就不再只是事蹟，而是能凝鍊境界，淨化人心，最終超越哀愁，成為永恆。小周后說的「憂愁一旦唱出，也是美好」正是此意。

然而在人生如此困頓之時，王安祈不僅讓小周后歌詠亡國後的不朽名作，還唱起亡國前的豔詞【一斛珠】，那是一闋寫給大周后的情詞，但情感一旦化為文學作品，就具有普世價值。因此李煜說此詞：「但凡天下春穠意暖處，皆可歌得」。一闋縱情歡樂的詞，卻在亡國後極端困頓的處境下演唱出來，將兩人心緒暫時拉回過去時光，一晌貪歡，而內外的反差也形成一種內在張力，且大周后也得到了再度出場的空間。

事實上當選定了林庭瑜、凌嘉臨分飾大小周后時，王安祈就一直在想李後主與大小周后三人同臺，是多麼美的畫面啊，但故事中一直找不到適當的時機。原本安排小周后為李煜吟詠的都是亡國後的詞作，此時靈光一閃，加入了【一斛珠】。於是當小周后啟口唱出「曉妝初過」時，紗幕後轉出大周后身影，三人水袖交纏，翩翩起舞，為上半場留下一個絕美的收尾。

超越輸贏的文學創作

故事後半有場李煜與趙匡胤的對弈戲，是李煜第一次鼓起勇氣面對這個擊敗自己的對手。最後李煜看透了功業文章，俱入青史，每個人所求不同，只要盡其天命即可，無需強分輸贏。有趣的是，無論是在政治還是棋局中都占盡上風的趙匡胤，卻暗自羨慕李煜擁有周氏姐妹深情相伴。自己雖坐擁天下，卻盼不來似水柔情。當大宋、南唐的一切都已風流雲散之時，兩人又是誰輸？誰贏？

那麼大、小周后兩人之間有沒有輸贏呢？

王安祈想討論的當然不是誰是小三、誰是正宮這種世俗的情愛觀。而是站在文學知音的角度來設想。最後這一步，小周后似乎是輸了，陪伴李煜度過最後時光的小周后，連心愛夫君的追悼文，都沒有得到。相較於李煜寫給大周后的多篇悼詞，這是她留下的最深遺憾。李煜比她早死，就死在她眼前。

然而大周后就贏了嗎？李煜的確為早逝的她寫下了大量的悼亡作品。但在亡國前已逝的她，沒來得及讀到李煜後半生不朽名作，她失去的更多。因此當全劇最後，大周后看見了李煜與小周后經歷了人生更大的悲痛，終於放下執念，願意與李煜和解

時，大周后唱了這兩句：

大周后：（唱）回首前塵仍有恨，

（夾白）恨我早逝，錯失你多少詩篇，可願為我……

大周后：（接唱）親口吟詠，我焚香傾聽。

政治、愛情都只是一時的，終究會被時光長河淘洗殆盡，只有創作才是永恆。李後主的兩段愛情，在王安祈筆下都轉化為對文學力量與價值的探討。這是她數十年來投注在文學創作上最深的體悟。

神祕的月娘與曹仙人

在劇中有兩個很特別的角色，那就是曹仙人與月娘。曹仙人由燒槽琵琶的斷弦化成，因此認大周后為主，想為她彌補遺憾，百餘年來尋尋覓覓李煜的靈魂。這個角色由當家丑角陳清河扮演，一方面既能活絡全劇氣氛，另一方面也起了穿針引線的作

用。正是在他的引導下，李煜才能完成這場魂遊之旅，面對人生的缺憾。

至於由朱勝麗飾演的月娘，演出後引起了不少觀眾的疑惑。一些熟知文史的觀眾都察覺到這個角色形象有李清照的影子，與夫婿收集南唐遺物，便如李清照與趙明誠收集金石一般。但更多觀眾好奇的是，一個背景極少，沒有完整故事的人物，對劇情似乎也沒有起到推進的作用，為什麼還要設置這個角色？

故事設定上她是李後主百餘年後的粉絲，面對夫君先行離世與畢生收藏必須撒手的悲痛。是後主的詩詞安頓了她的心靈，那句：「盛衰無常，盡在後主詞中。但他自己，竟沒能想開，而深陷其中。」實為隔代知音。正因有她，李煜才看到自己的詞作所寫雖僅是一己亡國之悲，但情感真摯，力道深厚，乃能擔荷人類悲苦，甚至直指天上人間之無常滄桑。誤墜人間的青天長星，終能以一枝彩筆，將缺憾還諸天地，達到天上人間的相互涵容。

國光的寓言

在以戲論戲的伶人三部曲之後，王安祈以《十八羅漢圖》與《天上人間李後主》

兩齣戲擴及到藝術本質的思考，折射出她多年來在國光領導創作的體會。這使得兩齣戲頗有國光劇團自身寓言的意味。

王德威在〈因情成夢，因夢成戲〉一文便指出：從《十八羅漢圖》的結局，可以聯想一則有關國光京劇品牌的寓言，相形於大陸京劇似乎只是擬仿。但大陸京劇歷經動亂，千瘡百孔，何嘗不歷經重重修補改造？臺灣京劇從無到有，又何嘗沒有推陳出新的發明？所謂「正統」，不妨各表一枝。重要的是，無論創新守成，是否能夠表露真情實意，才是意義所在。

而《天上人間李後主》最後李煜「總要天地殘缺，才有人間至美」的感悟，則可視為王安祈引領國光創作的隱喻。自接任國光藝術總監以來，每每為臺灣京崑資源不足所苦。無論是規劃老戲展演，還是創編全新劇作，無不是「費盡了心血用盡了情」。但她從不氣餒，反而視為一種挑戰。既然臺灣京劇演員與師資拚不過大陸，那麼就「揚長避短突破困境，將京劇重新定位」。正如《天上人間李後主》最後月娘所說：「燒槽琵琶，若未曾經歷刀斲烈焰焚，如何能奏出如此清越之音呢？」正因為臺灣京劇資源的缺憾，也才促使國光的「京劇新美學」在臺灣開花結果。

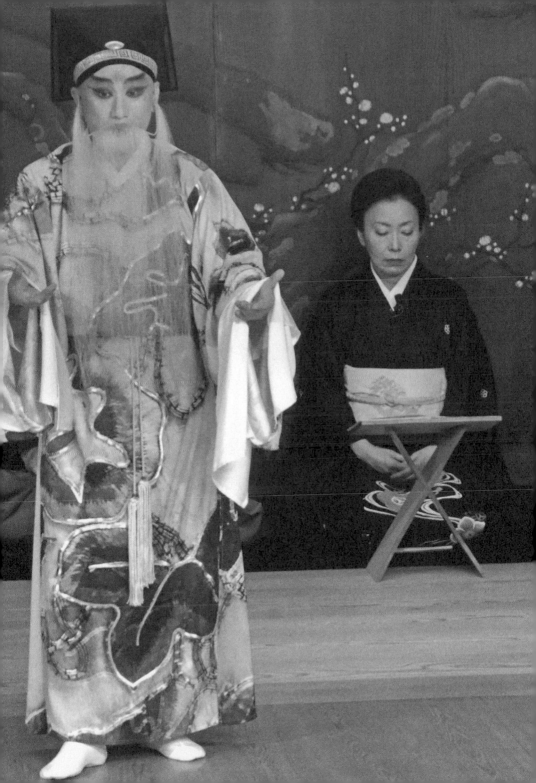

有心人或許已經注意到了，國光劇團並未以國光「京劇團」定名，早在創團之初，便已為京劇在臺灣的發展，開闊了寬廣的未來前路。據說這個「巧思」出自前團長鍾寶善提議，幾部跨界創作，也都出自鍾團長主動爭取，例如《快雪時晴》和《歐蘭朵》。

鍾團長期待京劇能與交響樂跨界合作，因此為國光與國家交響樂團（NSO）牽線，《快雪時晴》的誕生即源自此。當時國光也被期許能演本土的故事，王安祈回想，國光成團之初「臺灣三部曲」的京劇本土化著重在題材選擇臺灣故事，而這些年國光已經把本土化落實到藝術層面，逐步探索臺灣京劇新美學，與NSO的合作，或可從更寬廣的文化視野來思考，而京劇與交響樂的跨界合作，在大陸樣板戲早已有高度音樂成果，國光必須轉出新的劇場美學。王安祈特別邀請劇作家施如芳擔任編劇。施如芳為唐美雲歌仔戲創作的劇本質量俱佳，選擇題材的視野寬廣，王安祈邀請她來與NSO跨界，一定能夠展現文化高度。

施如芳《快雪時晴》情節跨越五個時代，主線之外又另有兩條寓言副線，京劇與交響樂跨界有其必要。更巧妙的是，《快雪時晴》主題在探索身分認同，音樂的跨界作為這個戲的形式前提，京劇面對交響樂所產生的衝撞調適，也見證京劇在時代演進

中不斷重新定位自我的過程，這一點也與劇情中的離散、安身立命、身分認同等層面相互呼應，跨界本身即是隱喻。而此劇劇本已有天下文化專書出版，在此就不多作討論。本章以《歐蘭朵》、《繡襦夢》為主。

還須說明的是，王安祈並不認為「京崑雙奏」是跨界，因為京劇原是「多元腔調」的劇種，以西皮二黃為主卻不限於此，「吹腔、高撥子、四平調、南鑼、紐絲」等都是屬於京劇的腔調，崑曲也是。京劇一方面把崑曲當作源頭，一方面也把崑曲收納成為自家腔調之一，而且不限於沿用明清傳統，還可視劇情需要新編崑曲。像梅蘭芳的《梁紅玉》、《木蘭從軍》，便有新編崑曲。所以崑曲是京劇可運用的創作元素之一，國光的《定風波》、《天上人間李後主》、《水神與胭脂》並不是跨界作品。

一、《歐蘭朵》

兩廳院請劇場大師羅伯威爾森（Robert Wilson）來臺灣挑選本地劇團合作，當時國光團長鍾寶善請魏海敏呈現《穆桂英掛帥·捧印》給大師觀賞，演完羅伯威爾森衝上臺擁抱魏海敏，開啟了雙方合作《歐蘭朵》的機緣，將把英國知名小說家吳爾芙的

作品編成戲曲版。王安祈身為國光的藝術總監，雖然對跨界不感興趣，卻無從迴避，必須參與劇本編寫。

羅伯威爾森名列戲劇教科書，「意象劇場」國際知名。當西方劇場大師遇上東方京劇藝術，彼此之間如何對話，嚴謹的京劇藝術又將如何解構重現，成為當時劇場界關注的大事。

二〇〇七年暑假，魏海敏和李小平導演到美國參加一週的工作坊，結果竟帶回了大師德國、法國版的《歐蘭朵》演出DVD和劇本，大師為臺灣戲曲版的製作模式定調，要求按照德法版的劇本脈絡，只是要加上唱，舞臺燈光按照德法版。

王安祈深感困惑，戲曲演唱需要時間，當表演形式已然大不相同時，如何能夠用原有的舞臺燈光？王安祈覺得這樣的指示已將自己編劇的空間框死，她預料排練時，一定會有人拿著碼表計時要求她把臺詞和唱詞這裡刪掉十五秒、那裡刪掉十秒，因而對於這樣的「創作」頗不情願，便改請自己在臺灣大學戲劇系的碩士班學生謝百騏和吳明倫參與，最終由謝百騏完成暫無唱詞的第一稿。

反劇本　反文字

二〇〇八年五月，羅伯威爾森來臺兩週，以初稿為基礎開始第一階段的排練，耿一偉擔任戲劇顧問。第一天，國光團隊便請問大師對吳爾芙小說「歐蘭朵活了四百年，由男人變成女子」的詮釋觀點，但大師久久不回答，過了很久才說，「沒有關係，劇本、劇情、文字、情感都不重要，舞臺就是意象」。王安祈一聽就傻眼了，心想，都不重要，那我編劇要幹什麼？王安祈雖然早知大師的戲劇理論是以「反劇情、反文字」為前提，但當面面對時還是無法接受。魏海敏也很沮喪。

溝通的挫敗，讓王安祈一度想逃避這個編劇的差事，但職責所在，只好靜下心來，仔細去讀吳爾芙小說。二〇〇八年暑假，王安祈泡在裡面，竟讀出了興味。王安祈自己承認中文系出身的她不見得能懂這部小說，可是感覺逐漸體會到一條脈絡，不見得符合學界的解讀分析，但自己有一點感動。

一旦心靈稍有觸動，王安祈就想用自己的文字來重寫這個故事。她回想當時寫下第一句「一顆頭顱，從屋梁上盪了過來，牽起一陣微風」，小平正好來電，她在電話裡念給小平聽，小平當下說「有感覺耶」，王安祈說當時對這被動的跨界總算有了動

力，在文字組織裡找到創作的樂趣。

不過，排練過程中，擔心的問題果然發生。副導演果然斤斤計較念臺詞的時間長度，整個過程就是一直跟德國、法國版核對，魏海敏也遭遇很多挫折。本來魏海敏認為，德法版本沒有舞蹈歌唱，只有念白，自己的唱跟肢體一定能詮釋出很不一樣的歐蘭朵，所以設計了很多動作表演，譬如一開始有一段打獵，她就設計了很多京劇舞劍的劍法給羅伯威爾森看。但大師不講話，隔天還是要她回復按照德法版，和原本燈光音樂相配合。戲曲的排練過程，必須先把唱腔編好，了解音符跟曲情怎麼走，接著排身段，才能做畫面。而這次的工作流程完全相反，畫面成為先決的框架。

耿一偉在《喚醒東方歐蘭朵》一書中記錄了整個製作與排練，觀察到王安祈在劇本創作上與羅伯威爾森團隊之間的拉鋸。耿一偉書寫道：「外國團隊在乎的，並不是中文寫作的好壞或詮釋觀點，……每一段的長短或內容，都牽涉到動作、走位與燈光，而這些架構是預先存在於德法版的《歐蘭朵》中。……段落的增加或減少，會影響演出的結構。但是，王安祈的態度也有她的合理性，畢竟她不願淪為翻譯的文字工，有自己對《歐蘭朵》的想法與詮釋，所以王安祈這邊也不輕易讓步。」

不過，耿一偉從創意管理的角度，對於這樣的爭執倒是持樂觀的態度看待，認為

「這種對峙的張力，對於一個尋求創新的團體來說，其實是一件好事。關鍵不是避免衝突，而是如何將衝突引導到對達成目標有益的方向。雙方堅持各自專業立場的結果，就是得學習溝通對話，找出說服的技巧，發現解決問題的方法。」

王安祈也發現，羅伯威爾森的舞臺不只是光的意象，也是聲音。劇本的文字對大師來說沒有意義，只是聲波，在他耳中就是一條聲線，與文意無關。他關注的是哪邊高，哪邊降下來，哪裡拉長音，哪裡短促。一開始謝百騏初稿沒有唱詞，羅伯威爾森當然只能請魏海敏念出「一二三四五六七」和燈光配合，但等王安祈重寫出完整劇本後，導演還是嚴格要求哪裡高哪裡低，甚或要魏海敏仍是念數目字，不是口吻語氣的調整，和文詞的意思完全無關，就是和舞臺光影精準配合。王安祈當然很難接受，因為字斟句酌的完成的劇本，有自己的情感，有文字意象，情景交融，還有文字節奏感，竟只是導演耳中的聲波。

自得其樂

王安祈明白，這樣的合作對國光的舞臺工作技術組來講，收穫很大，跟國際劇場

大師貼身工作，可以第一手觀察他如何營造舞臺的燈光以及聲線，但對於自己這個編劇來說，只好自得其樂。她想，如果沒有這次的合作，也不會有機會好好地去讀吳爾芙小說，更別說把吳爾芙的小說轉化成戲曲文字。後來她在節目單裡重整這段心情，記錄她對吳爾芙小說的體會：

學界指出《歐蘭朵》小說是吳爾芙以傳記形式對同時代女作家薇塔示愛的長篇情書，但同志情感之外，似更蘊藏多重意涵，包括對十九世紀寫實主義的嘲弄，可視為英國文學史的仿作。面對多義文本，我以「詩人精神心靈成長」為理解的主軸。

女王賜少年歐蘭朵永不衰老，整部小說正是奇幻的人生經歷。四百年來，歐蘭朵在不同時空，歷經了功業、政治、財富、愛情的追求與失落，以及文化觀念的撞擊，各階段體會各有不同，唯有創作始終不懈。歐蘭朵也曾歷經創作的挫敗，而在昏睡七日、由男變女之後，理解性別是被社會文化「建構」的，他／她從此跨越這條界線，悠遊自在，遨翔在時空洪流裡。

貫穿「永恆、生死、兩性、虛實、文學」的，是孤獨。孤獨是創作的狀態，也是文學的心靈。孤獨才能無窮無盡，才能穿越生死，也才獲得自由。

羅伯威爾森導演在二十世紀末創作的德法兩版《歐蘭朵》，特別加重對「孤獨」的呈現，我想，一位以「劇場」實踐自我的藝術家，對孤獨的體認一定較常人強烈。

二十世紀前期的吳爾芙，以「意識流」宣告對寫實文學的超越，羅伯威爾森選擇吳爾芙小說，和他以「意象」取代劇本語言情節成為劇場中心的藝術主張，應該也相互呼應。他們同樣以獨特的作風進行創作，而分別於不同時代在小說、戲劇不同領域內掀起一場革命，也引領一股風潮。如今他們再分別與京劇交會，這樣的「跨文化」將呈現什麼意義？

魏海敏自是關鍵。這戲沒有特意安排京劇唱腔身段，導演大致按照他之前的德法版燈光走位，甚至戲曲版劇本也被要求順著德法版既定的脈絡進行，看來新創不多，但魏海敏的身體和聲音太漂亮了，京劇演員只要往臺上一站，就與眾不同。她全心投入的站上舞臺，孤獨卻悠遊而璀璨，「意象劇場」更為光影奇絕。

做為戲曲版劇本改編，雖然劇本敘述脈絡必須依循德法版，但我對文字仍有堅持。戲曲語言以詩韻為核心價值，即使採用白話口語，也必須掌握詩一般的韻律與節奏。這條路孤獨卻不悠遊，好一次奇特的編劇經驗。

此外王安祈還在她自己的學術論著《錄影留聲名伶爭鋒：戲曲物質載體研究》（國家出版社，二○一六）裡，以〈光影意象《歐蘭朵》——一個創作實例的檢討〉作完整記錄。

這就是現代詩

雖然製作過程辛苦，演出成果評價兩極，但是《歐蘭朵》的演出畢竟成為二○○九年臺灣劇場界關注的焦點，有多篇評論與論文探討這個製作的意義。陳芳英教授隔年在臺大劇場研討會發表論文談論齣新編戲曲，省思了《歐蘭朵》對於臺灣劇場的意義，認為這齣戲雖然稱不上完美，但仍然是一次成功的合作，「王安祈雖強調自己的詮釋，但並不去改動小說或劇本所要傳達的根本理念，……王安祈對詮釋和戲曲文本特質的堅持，以及對威爾森版本的尊重，中文版《歐蘭朵》劇本才既有威爾森原作的精神，又保留傳統戲曲詩、韻兼美的特質」。臺大戲劇系謝筱玫教授也在論文中談到王安祈在創作《歐蘭朵》的過程中，淬鍊出與以往不同的「散文獨白撰寫功力」。

演後座談會上，王墨林提出，王安祈寫的戲曲版《歐蘭朵》可說是現代戲曲劇作

的範本，因為他「從來沒看到一個京劇的劇本模式，能夠用現代的詩或是現代的語言去操作京劇的押韻，或是那種京劇的韻味，詞句的韻味」，因而覺得如此融合京韻與現代語言的創作值得更深入去談論研究。同樣在座談會的現場，楊澤特別提到「咖啡」這段詞，他說：「這就是現代詩」。王安祈的劇本是這樣寫的：

時代雖變，男女界線依舊分明，我依然不能為所欲為，暢所欲言。我寫不出詩文，好容易擠出一些句子，又被灑翻的咖啡弄成一個汙點。我肩膀痛，一抽、一抖、一顫，是哪根筋作怪？戒指，是女王送給我的戒指，這戒指鑲著墨綠翡翠，而如今流行的卻是金色，金箔的光芒無所不在，從一雙雙緊握得難捨難分、七生七世都不肯放開的手上射出。那是婚姻的印記許諾，而我無有。買一個來戴戴吧！我真的這麼做了，但，沒用！咖啡又灑翻了一杯，全部抹黑！

雖然羅伯威爾森反文字反劇情，可是文字還是不由自主會吸引人。王安祈覺得，即使在羅伯威爾森的意象劇場中，文字質地仍是她堅持擁抱的。整個過程中王安祈從文字的探索裡自得其樂，也自覺地發展了一些現代的寫法，觸及古典詩之外的美感跟

詩意，為戲曲唱詞所能蘊含的現代性、意識流做了些探索與對話。

鏡照，反觀自身

這一次的跨文化合作經驗，王安祈的收穫，除了在創作上自得其樂，也藉此機緣深刻地省視自身，對自己熟知的京劇、崑曲、戲曲有更進一步的認識。王安祈發現，我們常講傳統戲曲是虛擬寫意的，那都只是表現形式，其實傳統戲曲描寫的是很寫實、很具體的情感，只是在沒有布景的舞臺上，用虛擬寫意的方式來呈現而已，可是情感上是很真實的。透過這次跨界讓王安祈反過來更認識自己，她說這是「另一種鏡照」。

王安祈與國光團隊在《歐蘭朵》之前，其實就嘗試很多意象與意識流的手法，在《金鎖記》、《三個人兒兩盞燈》、《青塚前的對話》這些戲裡，都已經在做意象的經營，只是當時心中並沒有強烈的「意象劇場」四個字。在親身與「意象劇場」大師合作之後，王安祈反過來對國光京劇新美學有更新一層的認識，也更清楚地認知國光創作中的意象和羅伯威爾森的意象是不一樣的：羅伯威爾森的意象是純畫面的，沒有

劇情沒有情感，而國光營造的意象，是畫面、情感、文字、劇情緊密地配合。

經此一役，王安祈也認識到光影聲波竟然可以成為舞臺創作的主體，不只是輔助襯映或烘托。由此更清楚之後要走的路，是明確地讓舞臺意象與情感、文字緊密結合，但有時也會嘗試讓畫面意象做為抒情或承載訊息的主體。所以後來《十八羅漢圖》為了經營畫面而加了三段戲：中場休息前的下山一段、中場後「沒有羅漢的羅漢」，以及後面魏海敏掃落葉那一段，都是先想到畫面，然後有這幾場戲。可雖是意象先行，落筆的時候仍是跟情感文字緊密結合的。王安祈也承認，在「意象劇場」這四個字清晰印在腦海之後，回頭再看《快雪時晴》，也更清楚意象畫面的效用。

《快雪時晴》除了主情節跨越五個時代，同時另有兩線寓言，交互跳躍穿插。李小平導演善用意象來連結，例如舞臺上用了真的樹，絕對不是舞臺設計不懂京劇虛實的原理，而是以樹為宇宙視角，千百年來人世變化無常，可是大地之母，江河日月，永遠觀看著人世的變化，興衰輪替，各有境界。

透過舞臺意象去營造出的不同觀看視角，以及新的情感的挖掘、新的手法的探索，正是臺灣京劇新美學的不同體現。從此看一齣京劇，可以不只是從劇本的文詞、主題、人物塑造來分析，也不僅是從演員的唱念做打來欣賞，而是「整體劇場」的概

念，整個敘事在空間中發生。

我為什麼要像我？魏海敏說

羅伯大師不僅以「意象」取代劇本文字，他的「敘事線」也不只一條（其實不該叫敘事線，他是反敘事的。但斷裂的語言也綴起了一絲脈絡，姑且仍以敘事線名之吧），例如「創作寫詩」這件事，在劇本裡並沒有大做文章，舞臺上卻以「一棵大樹的成長茁壯」作為形象，敘事線在此是互補的。而這和京劇的表演完全不同。演員的肢體動作和劇本的語言內容沒有關係。面對這樣的設計，魏海敏必須「手腦分流，心口不一」，而且她的做表不是燈光的焦點，身體的某一部分（例如手指的一節）或許才和背景幕上的一個方塊共同形成一個光影意象。

魏海敏能夠調整心態，積極正面面對不同的劇場概念，將此視之為人生難得經驗，而國光劇團團隊終覺不捨，原本期待魏海敏的「京劇身體」能被多多運用──應該說「化用」，因為一定會被拆解，而這也是大家期待的，很想看看京劇嚴謹的程式

身段在導演手中將被打散拆解重構出怎樣的新意，一種新戲劇型態說不定即將由此萌芽呢。但如果硬要讓京劇天后按照德國版法國版演員的肢體動作、裝進已經確定的舞臺燈光框架之中，那「跨」的是什麼文化？

蘇子中教授以「誰的歐蘭朵」為題目，文中各節分別從不同角度析論：「馭繁於簡：威爾森的《歐蘭朵》」，「千面（女）郎：魏海敏的《歐蘭朵》」，「掌握文字的詩韻美感：王安祈的《歐蘭朵》」，而後質疑在這一場「刺激的拉鋸」之後，創新還有多少？「意象劇場」完成了多少？

蘇子中看透了其間問題，這是魏海敏演藝生涯最難的一次創作，難的不只是全身多年功法盡皆捨棄，更在於創新的過程乃至於演出當中存在著不確定性，因為一切都是全新的創造，無法準確地預知觀眾能否接受。但是觀眾雖然看到不在預期之中的魏海敏，或者因此驚詫，卻也因此耳目一新，原來魏海敏還可以有這樣的突破，原來京劇演員還可以有這麼開闊的表現。這樣的嘗試與突破，本身就極具意義，更可貴的是這種冒險精神，而且是這麼有指標性的演員，願意這樣不自我設限去冒險，這尤為難得。王安祈也對魏海敏心態的開放，極為敬佩。後來王安祈在兩廳院為魏海敏製作的《千年舞臺，我卻沒怎麼活過》演出節目冊寫了這樣一篇文章，摘錄片段如下：

那年《歐蘭朵》試裝，我們圍在四周，七嘴八舌的對鏡說「不像魏姐」，魏姐卻反問：「為什麼我要像我？」

出自京劇演員之口，這句話極為震撼。京劇重視流派傳承，魏姐是梅蘭芳大師第三代大弟子，不僅唱腔身段要像開派宗師，甚至服裝都要模仿大師款式色彩，無論形似神似，都以「像」為最高原則，魏姐卻脫口說出「為什麼我要像我」？這是全新的觀念，是對「好演員」的重新定義，而其間歷經了「看山是山，看山不是山，看山還是山」三個階段。

在《金鎖記》與《孟小冬》之間，還有TIFA《歐蘭朵》。兩廳院邀國際大師Robert Wilson來臺挑選獨角戲的藝術家，一眼看上魏姐，二〇〇八年開始排練，魏姐和擔任戲曲編劇的我都期待聽到導演闡述，但導演只反覆說「文字不重要，劇情不重要」。雖然我們理解「意象劇場」以光影為主，但要如何在「文字不重要」的前提下一字一句編出劇本，我仍是徬徨。魏姐也很沮喪，癱在椅子上說了一句：「往下走」！隔了一個月，我們仍在國光同一間排練室，心情卻大不相同，我以自己對文學的體會寫成劇本，魏姐則從她的人生體驗和藝術感知，理解歐蘭朵由男到女的四百年傳奇人生，完努力會不會砸在這戲？」但，就這麼一句，隨即坐直，說道：「我一世的

成這部跨國、跨界的作品。排練過程最有趣的是，肢體動作和劇本的語言內容沒有關係，嘴裡說的是一回事，身體卻是另一套。面對導演這樣的設計，魏姐竟能興奮的說：「手腦分流，心口不一，多難得的人生經驗啊！」

這場演出因疫情將延至二〇二一年，而上面引的這片段是王安祈對魏海敏參與跨界創作時開闊心態的禮敬，王安祈用的題目是：「為什麼我要像我？」

二、《繡襦夢》

橫濱能樂堂的邀約

《繡襦夢》演出一開始有一段由三味線伴奏的日語謠歌，長達八分鐘，之後才是溫宇航飾演的鄭元和出場，這樣的開場其實源自於一個誤會。原來王安祈在劇本前面寫了一段劇情概要，然而日本演奏三味線的人間國寶常磐津文字兵衛先生，以為那是開場的念白，於是認真地做了三十分鐘的音樂，後來對他說明，他刪剩八分鐘，不好

意思要求他全抹掉，變成為開幕序曲。王安祈笑稱，從這個美麗的誤會可看出跨國跨文化製作之不易。

這次合作是由橫濱能樂堂主動發動起的，中村雅之館長經常思考能樂如何吸引年輕觀眾，看到國光雖然也是傳統藝術卻能打開年輕觀眾層，很誠懇地往來多次洽談合作事宜。而在題材上也歷經好幾回周折，中村最初希望演鄭成功，後來換成邯鄲，但這兩個題材都不適合崑劇，尤其日本流傳的鄭成功故事居然還有打虎情節，邯鄲又需長篇劇情展演才能呈現人生大起大落，無法在一小時的劇幅中呈現，為了這兩個題材，和中村館長反覆討論許久。直到戲劇顧問林于竝教授提出「夢幻能」《松風》，才啟動新的轉折。

林于竝教授建議，如果跨界新戲只有六十分鐘，前面可以搭配先演一段日本的能劇或舞蹈，他介紹的是「夢幻能」《松風》的舞踊版《汐汲》，有死後靈魂跟故人衣服兩個要件，當下觸動王安祈學生崑迷林家正，提出《繡襦記》李娃傳故事。

而在此之前，王安祈對崑劇和能劇如何跨界的形式問題已很憂慮：能劇演出型態固定不變，崑劇也有嚴謹程式，如何攜手？林于竝教授仔細解說，才明白並不是崑曲與能劇直接合演，而是針對日本能樂堂的「空間感、時間軸」，新編一部六十分鐘崑

劇。能劇舞臺的形制決定敘事結構，插入三味線和少許日語吟唱，這才啟動合作。

橋掛：時空分裂，陰陽交會

能樂舞臺形制最關鍵的是「橋掛」，是從後臺（鏡之間）通到本舞臺的長通道。

王安祈在聯合報副刊的〈幽玄與絢麗──能樂堂上演崑劇〉一文首先就寫到：「橋掛像是時光之流，人物穿梭其間，比起戲曲劇場的『出將入相』，比起東坡詩的『搬演古人事，出入鬼門道』，更多一層時空分裂、陰陽交會的神祕感。」

林于竝教授解釋能舞臺的形制並不只是單純的表演空間，它本身就帶有某種獨特的觀看世界的方法，「後臺樂屋（鏡之間）是屬於冥界（另一個世界）的空間，而主要的舞臺（本舞臺）是屬於現世，兩者之間由『橋掛』所連接。所有能劇的角色可以說都是從另一個世界渡過橋掛來到這個世界的存在，而所有發生在本舞臺上，此時此刻的事件，都是過去的幽靈幻影」。

從「鏡之間」通往橋掛的入口，有一塊「揚幕」，演員出場時由兩人用竿子把揚幕往鏡之間內撐起，演員及其所扮演的人物，穿越而出，彷如來自遙遠深邃的時空，

緩緩走過橋掛，直到本舞臺進行表演。

鏡之間、橋掛、本舞臺的次序構成了整個能劇進行的結構，以及能劇舞臺的宇宙觀，眼前一切雖是現世的，卻都是幽靈幻影，而橋掛就是陰陽界線。在表演者從後臺到本舞臺中間的過程中，除了是演員轉化、走入角色的過渡，觀眾也隨著演員幽緩的行走進入敘事的氛圍。

這樣的舞臺最適合《牡丹亭·驚夢》。杜麗娘恍惚入夢，在夢中與柳夢梅相遇，雖是從現實走入夢境，卻是遇見更真實的人情。能劇舞臺典雅素淨卻又是如夢似幻的時空氛圍，恰好可以展現這種難以言詮的幽微之情。王安祈是這樣感受：「橋掛盡頭的簾帳掀起，柳夢梅從彼端現身，來到杜麗娘夢裡，此時二人還不相識，卻已在夢裡幾番纏綿。而後柳生又上橋掛，回首一望，與杜麗娘的再次相見，竟要待三年之後。」

而這次進入能樂堂終究是要為跨界的新戲，二○一八年六月日本的首演版本，《驚夢》置於最前面，作為與新創作《繡襦夢》一前一後交相映照的傳統崑劇折子，中間的舞蹈《藤娘》，以花為意象，也能與《驚夢》的花神護持成就姻緣相互連繫。

另一套表演，第一齣改為傳統崑劇《繡襦記》關鍵折子〈打子〉，希望能把這故事的

關鍵情節先做介紹，因而《藤娘》也改為《汐汲》。

《汐汲》的故事源自於《松風》，講述一對姐妹「松風」和「村雨」愛上流放的貴族男子，然而貴族男子獲赦離去後便渺無音訊，姐妹倆絕望地死去，化為怨靈徘徊人世。一日，松風穿戴男子遺留的禮帽和狩衣現身在一旅僧面前狂舞，請求旅僧超渡自己執妄之身。故事講一對姐妹，但演出時只有一位演員，挑著兩個水桶在潮汐中汲水，水桶裡映照了兩個月亮，代表兩姐妹。回憶往昔情景之時對自己、這段感情以及人世的夢幻無常有了更進一步的了解。

夢幻能以及從夢幻能提煉出來的舞蹈，在表演形式中蘊含神祕的儀式性，並且帶有怨靈回眸的向內凝視，王安祈覺得很適合和崑曲同臺並演，兩種不同的表演形式相互對照觀看，除了跨文化交流，同時也在情境、情思、題材上相互呼應，構成一個在精神意念上完整的演出。

於是，橫濱能樂堂的演出便有兩套組合，一為「傳統崑劇《牡丹亭·驚夢》→傳統舞蹈《藤娘》→新編跨界《繡襦夢》」，二是「傳統崑劇《繡襦記·打子》→傳統舞蹈《汐汲》→新編跨界《繡襦夢》」，回臺演出時採用的是第二套。其中，〈打子〉是傳統崑劇鄭元和故事的劇情關鍵，《汐汲》的靈魂回眸與《繡襦夢》敘事結構

相呼應，而《牡丹亭》時間軸指向未來，既與《藤娘》的花精精靈相對應，又恰與《繡襦夢》時間倒反。兩組六段戲，空間感與時間軸，交互纏綿」。而讓王安祈心底「最為悸動的，仍是掀簾那一刻，在織錦簾帳的起落之間，流光穿梭，真幻對映。」

再做一場繡襦夢

《繡襦記》是李娃傳故事，和王安祈關係匪淺。本書開頭〈楔子〉曾說過，小時候看俞大綱的京劇《新繡襦記》是王安祈的性靈啟蒙，第八章也寫到二〇〇七年文建會規劃紀念俞大綱演出時，王安祈曾大幅度改編俞大綱舊作。改造這個故事，是王安祈長久的心願，沒想到竟因日本的邀約而再做一場繡襦夢。

鄭元和、李亞仙故事源出唐朝小說《李娃傳》，而後戲曲也演，明代崑劇以《繡襦記》為名。唐代高門士族鄭家公子元和上京趕考，在曲江遇見長安名妓李亞仙，初識人間情愛，從此流連青樓，忘記科考。而後床頭金盡，被鴇兒逐出妓院，淪為乞討。鄭家老父進京尋子，發現元和淪為乞兒，有辱門風，痛加鞭責，元和昏死於雪地。亞仙趕來，以繡襦覆蓋，救活性命，悉心調養，激勵奮發攻書，終於高中狀元。

最後鄭父接納亞仙，一家團圓。

團圓，幾乎是這故事的一致結局，但王安祈以為絕對不是人生真相，滎陽鄭氏為唐代五姓名門，不可能與娼妓通婚。小說戲曲的團圓，是渴求，是願望，是想像。或許這就是傳統的戲劇觀吧，看戲總想求個歡喜高興，明知人生不圓滿，卻偏在戲裡求個團圓。而既然這次是跨界跨國，應該有新詮釋，她決定攤開人生實境，讓李娃在鄭元和高中後，飄然離去，只留下初相識時身上的綠色繡襦。

鄭元和高中，對李娃來說，是了卻一樁心願，她終於把鄭公子送回了生活的常軌。鄭公子因她而逸出常軌，遭遇慘痛的人生。李娃在雪地救了鄭公子，是愛情也是贖罪，因而鼓勵他用功向學，甚至不惜剔目勸學。當鄭元和回到他生活的常軌之後，李娃心裡明白自己不可能被鄭氏家族接受，也不可能扭轉社會的眼光，離開是保存這段情感的最好結局。

失去了李娃的鄭元和，才二十多歲，但他的生命中止在思念，也僅剩思念，彷若怨靈。《汐汲》的女子會在死後還回到海邊，而鄭元和在將死之際也回到曲江，與亞仙初識的曲江。

戲開場，簾帳掀起，鄭元和出場，已是八十老人。鄭公子的生命停滯在館驛亞仙

離開的那一夜，往後五十餘年，也許青雲路穩、宦途順利，也許父慈子孝、家庭和睦。但當他垂暮之年，卻說「一生盡是些瑣碎無益之事」。回想此生，只記得一片青青。那是曲江垂柳，更是亞仙的綠色繡襦：

鵑老鶯殘，

垂暮年、重到江岸。

覓舊游、澹水寒煙。

綠楊疏、紅杏殘、青錢榆散，

蕘聽絲弦，真和幻、恍惚難辨。

一出場溫宇航是崑曲「大官生」，掛白色髯口，大小嗓互換而大嗓為主，等到進入回憶回到少年，瞬間摘鬍子改回「巾生」。王安祈本來擔心這套日本設計的服裝太花，結果還好，白滿髯口遮住了胸前最花的一塊，等髯口一摘，拿起扇子，胸前的花露出來，嗓音跟肢體全部轉為少年，倒也有強烈對比。

色調上，文詞裡營造的是從一片青青轉到紅色，鄭元和回想結婚的時刻，「茜袍

裙交刍對瓊筵，喜孜孜銀燭映紅衫」，記得當時與亞仙對喝交杯酒，一同回想「曲江初識柳絲前，飛花靦腆緋樹纏綿，芙蓉帳相對坐，賞心樂事誇獨佔，紅暈滿臉，想今夕何年？」

回想新婚，欣喜中帶著幾分恍惚，「相攜手步階前，抬望眼向長天，看飛星渡銀漢，則見三更明月隔杜鵑。」恍惚中想確認自己跟亞仙的愛情不是虛幻，兩人攜手走出門，看到飛星渡銀漢，杜鵑花影裡的三更明月。回憶裡的恍惚又透出清晰，鄭元和清楚地知道自己跟亞仙是真的在一起。王安祈說，這完全是崑曲的情味，寫的是正統崑曲的味道。

關於繡襦，本來以為劉珈后出場就披在身上，但導演王嘉明與戲偶設計指導石佩玉討論後，沒有用斗篷。石佩玉在與國光赴日考察期間，從舞蹈老師的示範中找到設計戲偶動作的關鍵，把偶的操作結構簡化，讓繡襦在演員手中仍是一塊布，到了操偶師手上則變成偶，「可以表現人的動作，同時是寫意抒情的道具」，於是，「繡襦」這個角色在舞臺上成為獨立的存在，在操偶師的巧手上幻化出人形，既抒情寫意又營造出獨特的幻覺。

另外溫宇航還跟舞蹈老師學過身段，所以當鄭元和回憶起被父親責打，溫宇航轉

身運用舞蹈肢體扮演父親，特別是舞蹈的踩腳具有強大力量，正可用來模仿憤怒的父親。

鄭元和在回憶中昏迷被棄置在雪地裡，場景從原先的青色、紅色，至此已轉變成一片白茫茫，王嘉明導演安排的雪花下得很漂亮，做法也很仔細，用的不是保麗龍，而是包裝泡棉紙，微帶霧面，有一點厚度，剪成三角形，在緩緩降下的過程中，會隨著氣流旋動，形成一片風雪飛舞，透亮中帶有一股冷冽。

旦角是誰？情物交纏

鄭元和倒臥在地之後，旦角劉珈后上場，鄭元和以為是亞仙來了，他欣喜又有自信的說：

亞仙才一低眉，我便覺行雲有影；
稍一瞬目，我便知花飛有聲。
亞仙的眼波聲息，我能一一分辨。

分明是妳，妳往哪裡去了？

鄭元和提出了此生最重要的問題：妳為什麼離開我？

那天晚上為何不辭而別？這是鄭元和等待一輩子的問題，此生終有此一問。這一段以對白與走位重演的往事，夾雜在逼人的鐘鼓聲中，王安祈希望有戲劇性緊張感，而最重要的，是引出鄭公子從不曾對人言的心事，進而引出亞仙也從不對人言的心事。

無論是「鄭元和的勇氣」或是「李亞仙的第一眼」，都是從不曾對人言的，此刻說出，當然也不會改變結局，但通過一番對話，彼此的認識更深一層。崑曲原本就不追求衝突矛盾，往往在細節瑣碎處盤旋縈繞，而如此的新編，更與「夢幻能」一致，重相逢時心事之剖析如此深入隱微，這便不止於抒情，更是心靈底層的尋幽訪密。

王安祈一直對李商隱的詩「此情可待成追憶，只是當時已惘然」深有所感。哪裡要等到事過境遷才覺惆悵呢？當時已是惘然。亞仙與公子相守三年，卻直到此刻才說出，當年在曲江，第一眼望向他時，便因他的癡情，而泛起無限疼惜。這是鄭公子他從不曾想過的，直到此刻，垂暮之年的此刻，才第一次聽到。當下唱出：「原來、初

相見已惘然，竟不待、重追念」，她那裡「玲瓏心、護我少年」，而我這邊「初相見、一生心事即了然，須不是、一宵戀、風露淺，俺只求一世裡情比金堅，任憑它死生劫難。」

王安祈很喜歡詩詞裡對人世情緣的感悟體會，很想用戲來表現這種很細膩的感情。不過，這些感情在寫實的戲劇架構裡很難納入，譬如演《霍小玉》，就很難按照小說讓霍小玉對李益說，我今年二十二，你給我八年的時間，我只求跟你到三十歲，然後各自嫁娶。這種話其實是愛到極致、體貼入微的，可是放在寫實的架構裡，很難表現。可是這類細膩情感在《繡襦夢》裡倒是適合，因為整齣戲的情境是怨靈回眸，很介於意識、回憶、幻覺交錯虛實之間，可以透過真幻難辨的「繡襦」劉珈后之口去談她的女主人，讓亞仙幽微的心事在這一刻說出，再和日語吟唱、舞蹈穿插交織。例如剛才這段崑曲之後，有一段日語吟唱：「他從沒想到，亞仙第一眼望向他時，便因他的癡情，而泛起無限疼惜。」而這一眼，似乎預知了未來。」這一段日語吟唱像是來自另一個時空的視角，又像是一聲嘆息，全知地觀看著人生的聚合離散。

鄭元和解開心中多年的疑惑與缺憾，對亞仙以及對自己死生歷劫的這一段感情有了更深一層的體會。如同《汐汐》是死後的怨靈回眸凝視前塵，故事結局並沒有改

變，情人之間仍舊是分離的，可是卻對這一段感情有了更深的認識，情感上也稍微得到撫慰。

而鄭元和見到的是亞仙嗎？如果真能靈魂相遇，也就無憾了。因此王安祈採用「似花還似非花」的處理，且角劉珈后飾演的並非亞仙靈魂，而是繡襦，亞仙離去時留下的繡襦。這身分最後才揭露。因係亞仙親手織成，人與物之間，情絲牽纏、哀樂與共，原本只是寂然杳然的斗篷披風，竟因「心事相浸染」而有了生命。整齣《繡襦夢》，始自能劇舞臺的怨靈，最終回到睹物思人。原來劉珈后演的不是亞仙，是繡襦。

俺是她、親手來織就，
一針針、情絲密密纏。
她有淚、我輕抹慢拭掩，
歡欣處、同綻花顏。
緊相隨、蓮步款款，
喜的是、心事相浸染，

免教我、寂然杳然，

俺本是、一生有夢、繡羅衫。

繡襦也在找亞仙，和鄭元和一樣，找了五十年。

另一個時空的聲音

鄭元和想到與亞仙分別竟已五十年，先是感嘆，後來竟轉為興奮期待。為什麼？

王安祈看《長生殿》的最後，〈補恨〉、〈寄情〉與〈得信〉幾齣都指出，最後唐明皇與楊妃二人的重逢，竟是在此情況之下，楊妃對道人說：「今年八月十五夜，月中大會，奏演霓裳，恰好此夕正是上皇飛昇之候，我在那裡專等一會」。原來，唐明皇的死期，竟是有情人重會之日。楊妃叮嚀再三，還說道：「失此機會，便永無再見之期了。」而病中的唐明皇一聞此訊，先驚喜的埋怨：「既有此話，你何不早說？」緊接著忙問：「如今是幾時了？」而一聽說「七月將盡，中秋之期只有半月了。」竟興奮得站了幾來：「妃子既許重逢，我病體一些也沒有了！」這裡沒有一句

唱，但「死亡／重逢」的「弔詭情境」形成了全劇最後的高潮，唐明皇死期竟正是有情人團圓之日，死即是生，終結即是永恆，悲喜倒置、哀樂循環。王安祈每看到這裡，都會忍不住落淚。

這就是鄭元和聽到已經五十年的心情。他先是感嘆，竟已如此之久，緊接著想到，自己死期將近，情緒便轉為興奮，熱切期待來世重逢。鄭元和是以這樣的心情走下舞臺，可是此時已下場的繡襦，卻在幕後說了一句「來世再無有什麼鄭元和李亞仙了」。

此時舞臺後方設置了一面鏡子，懸吊半空，映照鄭元和的身影，卻又是破碎難辨，只影影綽綽看得出身形以及服色，如同飄忽在水面的倒影。配合著最後一句「鏡花水月把虛幻演」尾聲曲，這條通往後方的道路，像一條長河，也恰似能樂堂舞臺上的橋掛，寂寞程途，鄭元和踽踽獨行，待來到鏡前，也如同面對陰陽交會的鏡之間，鏡中光影迷離，虛幻真實交錯，雖然鄭元和癡心不滅，但終究無力改變一切，浮雲兀自悠悠，流水依舊潺湲。

因為橋掛具有「時空分裂，陰陽交會」的神祕儀式性，舞臺上所搬演的一切，好像是從另一個時空的觀看視角，因而使得崑曲演出中出現日語吟唱有其合理性。《繡

《繡襦夢》在一個舞臺上有兩種文化表演形式的聲音，一個是崑曲、崑笛的聲音，另外一個是三味線和日語吟唱。為什麼會有日語？

崑曲演出中出現日語吟唱，起初對於王安祈來說也是一道難以跨越的坎，固然，這可以簡單地說是日本人在說唱這個故事，但這樣僅止於兩種形式的粗淺跨界，看不出必要性。但是，因為有橋掛這樣的舞臺形式，在空間上提供了「時空分裂，陰陽交會」的情境，就有了從另外一個時空回看當年往事的意涵，而這另外一個時空，可以採用另外一套語言，而三味線、日語吟唱和能樂舞臺揉合而成的幽玄氣氛，構成了召喚故事與人物現身的敘事空間。

經過這樣一番思考，王安祈對於這些跨文化的元素才稍稍認可。面對臺上各種異質元素的共存，首先必須要想出邏輯，自己才能接受。而她終究對跨界興趣不大，《繡襦夢》的經驗，對她來說只是一種鏡照，是李娃傳故事傳統大團圓編法與這一版《繡襦夢》相互對照，《歐蘭朵》對現代語法稍有探索，而創作經驗卻讓王安祈對自己熟悉的戲曲有更深入的認識，《繡襦夢》則是在能樂堂敘事空間裡為傳統古典情味找到更踏甚至其原型「夢幻能」《松風》相呼應的虛幻筆法。而這次創作經驗也可與《歐蘭朵》相互對照，《歐蘭朵》對現代語法稍有探索，而創作經驗卻讓王安祈對自己熟悉攤開人生實境的對照。有趣的是，面對人生真相寫成悲劇版，用的卻是與《汐汲》舞

細密的脈絡。這也是一種鏡照吧。

傳統，最柔軟的一塊

王照璵、李銘偉

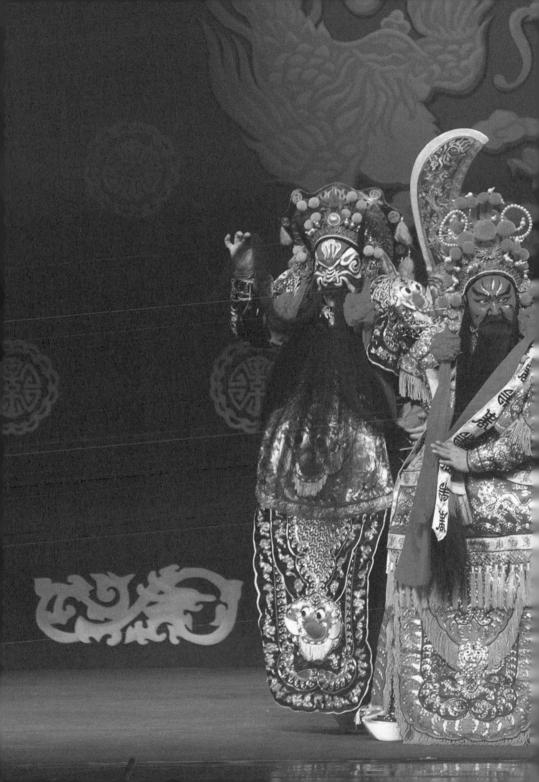

王安祈自二〇〇二年底接下國光藝術總監工作，當下即以「現代化、文學性」為國光京劇的方向，大聲宣告，只有「創作」，才不至於讓京劇在臺灣劇壇以及當代文壇缺席繳白卷。從京劇實驗小劇場開始，以晚明小品的反模擬、反複製精神為依歸，一路銳意創新，讓觀眾看到京劇不是老古董，它跟得上現代腳步，它是當代新興劇場藝術。

然而王安祈最常說起的，卻是：

「我心底最關切的一塊，是京劇傳統老戲。京胡一響，便能觸動我心底最柔軟的一塊。」

「我是因為愛聽傳統戲而成為戲迷（也正是因對傳統太熟，才深刻體認京劇必須現代化），所以在持續打造國光新戲的同時，對於傳統老戲的公演，我的心情更興奮。」

王安祈對傳統戲的投入與用心，表現在兩方面，一是規劃主題，二是修改老戲劇本。

和王安祈有最密切接觸的國光劇本編修委員會林建華，在受訪時也說，每當傳統老戲公演時，王安祈最關切，也最興奮。建華本身是著名編劇，於公於私對於王安祈編劇過程的每一處細節都極為關注，他說最佩服的，其實是王安祈對傳統老戲的改編，從新舊對照中，可以學到很多寶貴經驗。王安祈也經常把傳統老戲的修改重任交給建華，《一捧雪》、《九曲橋》，或是零星加段唱。建華深知這工作的難度絕對不低於全新編劇，因為傳統戲的精華唱段不能改，如何銜接串聯是在絕對受限的前提下進行，傳統戲語言風格也很明顯，必須「改舊如舊」，比全面創新更難。建華有切身經驗，所以能看出王安祈修改傳統戲所花的功夫，如果不是心中最柔軟的一塊，絕不會投入這樣的時間精神。

對於如何挑選老戲、構想主題，建華也長期跟著王安祈學習。這是一門大學問，腹笥若不夠寬廣，根本無從下手，這不是翻書查資料能找得出來的，必須有整個一大本傳統京劇「戲簿、戲考」在肚子裡，才能根據「演員擅長、行當分布、表演重點、勞逸平均、劇幅長度」這幾個要點選戲組合。其中要注意的太多了，如果挑了一齣主演不太熟或不愛演的戲，某位演員沒被排上或是排得太多，都有可能要重新思考；哪齣戲放大軸哪齣戲是開鑼，和角兒的名氣、戲的分量都有關係，不僅要計算整場總長

度，還要想好中場休息的適切點，並注意是否足以掀起小高潮。不能連續兩齣表演重點太接近的戲，例如不宜連續兩齣青衣戲，即使是武戲專場，也要長靠、短打錯開……，好不容易一切搞定，只要一個角色稍有狀況，就是牽一髮動全局，而往往就是計劃趕不上變化。這些細節要注意的太多了，最關鍵的還是如何想出能吸引觀眾的響亮主題。

自從十幾年前國光開始主題規劃之後，漸漸影響劇壇，似乎已形成一種習慣，票友演戲也都會擬定主題，甚至有觀眾在上售票系統買票時，會抱怨某團竟然連個主題都沒有，很難查詢。

本章就分主題規劃和修改老戲劇本兩部分介紹。

一、規劃主題　翻掘老戲文學性

每當設想傳統戲公演的劇目時，王安祈總會花很多心血，想出以「主題」組合傳統戲。

王安祈說，原本規劃主題是為了揚長避短，京劇是「角兒的藝術」，京劇觀眾進

劇場是來「看角兒、看派」，王安祈能努力提高戲劇的文學性，卻實在生不出足夠的角兒來，因而規劃傳統戲劇演出時，只有轉從戲的本身著眼，拈出「主題」，企圖聚攏（也可以說扭轉）觀眾的注意力。但做著做著，卻由消極無奈，轉而生發出主動性，拈出主題，不只是把同類型的戲湊在一起，更能翻掘出更深刻的思考。傳統京劇起自民間，直到民國初年才由梅蘭芳開始邀請文人編劇。而沒有經過文人手筆的民間劇本，雖然文辭俚俗不通，卻自有一套民間觀點，生動傳神，這就是俗文學的「文學性」，因此她想通過主題，把傳統老戲的民間觀點傳達出來。

她曾把《四進士》、《三堂會審》、《法門寺》、《打漁殺家》等組合成一檔戲，用「司法萬歲」當主題。她在節目單裡這樣說：

以前看戲，總希望劇情清晰合理，能讓我們看到是非分明的理想人生。這些年愈來愈察覺到，人生的無奈正在於「無序」，沒有善惡、沒有黑白，沒有秩序道理可言。這才明白，為何傳統京劇劇本總這麼混亂。原來不是劇本混亂，混亂的是人生，人生本來就沒有善惡是非，那麼反映人生的劇本，自然只能順著人生的走向，一團糊塗。

而人生最混亂的時刻，竟在公堂之上。

公堂場景森嚴，其實很多案子的判決很「無厘頭」。

例如《四進士》又叫《節義廉明》，一聽就知道結局是非分明。可是細看劇情，官司，最後自己卻被八府巡按判重刑。全劇最後五分鐘，眼看好人沒好報時，竟巧妙的峰迴路轉，而扭轉局面的不是正義公理，竟是退休律師在這緊要關頭抓住了八府巡按的小辮子。堂威森嚴的公堂之上，一罪抵一罪，憑條件交換，改判無罪，歸結到善惡有報。全劇有善良人性的光輝，過程卻無厘頭到家。

公理是怎麼贏回的呢？與訟老手退休律師意外抓住了貪官關說證據，幫乾女兒打贏了

堂威更加森然的是《三堂會審》，一位主審、兩位陪審，巧合的是主審竟是堂下妓女罪犯的老情人。這齣戲唱段精彩，但細聽審案過程，問的竟不是毒死親夫原委，反像在挖緋聞八卦似的探問妓女情愛歷史，主審官的尷尬，陪審次級官吏的促狹，從頭到尾妙趣橫生。而觀賞者心中安然，知道司法一定會還妓女清白，為什麼有此信心？是因問案條理分明嗎？當然不是，是因為老情人顯然還懷念舊情嘛。名為法治，實為人情。試想，一樣的場景，一樣的審案經過，如果端坐堂上的換成負心王魁，堂下跪的是焦桂英，這場官司黑白生死可就難說了。

《法門寺》命案之複雜我也總說不清，明明已有未婚妻的小生，逛大街時偶遇賣雞少女，忍不住上前搭訕，並留下玉鐲定情，卻惹下無限紛擾。來養雞場作客的親戚無端被誤殺，人頭糊里糊塗被拋進別人家裡，嚇壞了地保，誤害另一小孩子性命。小孩父親告狀，縣官糊里糊塗把小生抓起來定了罪，小生未婚妻看準了皇太后到法門寺進香時機，攔轎喊冤。作惡多端的宦官劉瑾，糊里糊塗的倒把冤獄平反了，最後這告狀的小妞順眼，遂做下了生平唯一一件好事，一方面為奉承老太后，一方面更因為瞧小生還一口氣娶回了未婚妻以及賣雞少女兩個太太。

戲裡糊塗官由正派老生飾演，滿臺黑白善惡難分，錯綜複雜的命案說不清原委，冤案最後是平反了，但是靠的卻不是確鑿證據與理性分析，一本混帳凝聚濃縮成幾段經典唱腔，兩百年來小市民們跟著哼跟著唱，唱出了宦海眾生相，也唱出了庸常瑣碎紛擾人生裡的幾許無奈與悽惶，唱罷搖搖頭繼續在失序裡找生活。

綱舉目張的條條法網之間，流動的都是人情、私慾與操弄；不同的人物性格、遭遇、情感、慾望，交織成一齣齣的戲曲故事。法條之間展示的人生百態，才是劇場上極致動人的精采篇章。生動，不就是文學？

我們想邀請觀眾欣賞的正是小老百姓為了生存所做的掙扎，以及由壓抑折射出的

幽默敦厚人生態度；也想請觀眾從戲劇反映人生的角度，體會民間劇本何以結構混雜的內在深層底蘊。

我們也可進一步這樣想：這些看似無理失序的戲都編於清代，反映的是古代社會的實情，現在早就是民主時代、法治社會，一切都不一樣了，此時通過戲劇回看歷史，鑒往知來，讓我們一起高呼「司法萬歲，雨過天晴」——但是，是嗎？一切都不一樣了嗎？當您猶豫時，即可證明傳統京劇的價值是永恆的，反映的未必是古代社會，而反映社會不正是文學的表現？

傳統京劇直接反映人生的混亂，這種編劇態度其實和元雜劇、崑劇傳奇是一致的，王安祈在節目單裡進一步闡釋：

《西廂記》愛情喜劇何以竟從死亡超渡開始，編劇何以安排崔鶯鶯在扶柩歸鄉時初嘗愛情喜悅？這才更為《長生殿》結局「死即是生」的弔詭情境感動，唐明皇聽說飛昇死期將近之際，竟與奮期待有情人仙界團圓；而悲喜倒置、哀樂循環也同樣見於《牡丹亭》，杜麗娘來到花園，一眼看到春花開在荒蕪庭園，唱出了「原來妊紫嫣紅

開遍，似這般都付與斷井頹垣」名句，感嘆的是燦爛與衰頹互為映照，美麗與哀愁難解難分，生與死並存於同一個視窗之內，而這又是人生常態。因此我對於《閻羅夢》

「是非混沌、悲喜雜揉」的主題與情境乃有更深刻的體會，人生哪裡是「小蔥拌豆腐，一清二白」？古往今來哪個人一輩子不是「稀里呼嚕、一團麵糊盆」？我逐漸體認，編劇有兩種態度，一種是構想出人人心中嚮往的公道人間，另一則是把人生「麵糊盆」實境攤出來，讓觀眾坦然面對。

有此體悟後，以前一些不喜歡的戲都能安然面對了。以前很不喜歡元雜劇《包待制智斬魯齋郎》，覺得有損包青天形象，包公斷案一向鐵面無私黑白分明，哪有可能幹出偷改公文這樣的事？戲裡卻這樣安排：包青天拿起毛筆在朝廷核准懲治「魚齊即」的公文上偷偷加了幾點，「魚齊即」成了「魯齋郎」，然後包青天得意的亮出公文，將惡棍權貴魯齋郎當堂斬首。每讀到這裡，忍不住痛批：這叫什麼「智斬」？這是什麼劇情啊？編劇居然還是大名鼎鼎的「中國莎士比亞」關漢卿呢，簡直荒唐！

然而，現在體悟了，連包青天都得用荒唐惡搞贏回正義，可見荒唐的不是編劇，是社會；沒道理的不是劇本，是人生！戲劇反映人生，面對混亂失序，豈能要求「結構嚴謹、劇情合理」？

這是王安祈規劃主題的思考，不只是相同類型的公案審判戲大集合而已。

另一主題「冒名・錯認」也是一樣，不只是把一些冒名誤會的戲集中一於檔而已，規劃這主題，其實是指向命運。無論是故意詐騙或無心錯認，機遇與巧合總在命運轉折處。行走在他人的命運軌跡上，或許輕鬆一笑團圓收場，也可能天人永別生死殊途。命運的交錯換位，釀成豐富戲劇性，無論美醜性別甚或貧富生死，冒名錯認總牽動人情深深處。推出《一捧雪》、《鳳還巢》、《花田錯》、《荷珠配》、《詩文會》、《擋馬》這幾齣戲，除了看唐文華一趕三，聽魏海敏正宗梅派唱腔、劉海苑的張派等等之外，希望能引發觀眾對命運與人生的思考。

「青龍白虎，三世纏鬥」主題的規劃最費腦筋，想要開掘的意義更深。

青龍、白虎，是民間信仰中的神獸，具有星宿、季節、方位、陰陽五行等多重意義，中國傳統小說戲劇常活用星宿傳奇，創造了英雄好漢間的關係，也創造了民眾的「歷史」。從隋末唐初到安史之亂，青龍星、白虎星的恩與仇、宿命與因果，輾轉三世纏鬥不休。戲劇的巧妙安排即是帝制王朝的隱喻，從李世民到武則天，三世英雄就是為了君王帝業而纏鬥不休，這就是民眾所創造的歷史：一王的創業登基，死了多少英雄好漢，這樣的朝代命運，只有用星象神話才可緩解這些英雄一人、一家的悲劇。

民間流傳青龍星單雄信與白虎星羅成纏鬥一世，單雄信死後轉世為蓋蘇文，繼續與羅成轉世的薛仁貴纏鬥，最後白虎星郭子儀收服青龍安祿山，才暫時了結三世恩怨。京劇最直接相關的戲，從「青龍反唐、白虎歸天」開始，有《鎖五龍》、《羅成叫關》、《託夢小顯》，「青龍轉世、白虎救駕」有《鳳凰山》、《獨木關》、《汾河灣》，還可延伸至「白虎平遼、征西」的《摩天嶺》、《棋盤山》、《馬上緣》、《姑嫂比劍》、《蘆花河》，再到「白虎滅門、薛家反唐」的《法場換子》、《舉鼎觀畫》、《徐策跑城》，最後是郭子儀收復兩京七子八婿滿床笏《打金枝》。

這些傳統京劇串聯出人民想像的歷史，傳統京劇，承載了滿滿的民間情感思想。

面對無真理、無正義可言的社會，人們幻想出「善惡有報」的秩序，當作賴以生存的精神依恃；然而戲裡反映的種種人生現況，卻又未必能用自己訂出的規律來解釋，於是，徬徨無依的百姓們，在人生現實之上，另外想像出一超現實世界，在那裡也有一套規律，衡量著、呼應著、觀照著人間世的種種作為。「星宿」正是人民對宇宙的想像，如果沒有青龍白虎的世代纏鬥，人們如何能接受英雄羅成的慘死？如何能接受薛家父子的世代磨難？人們假想出忠良遭難的超現實理由，是對英雄的精神報償，也是小老百姓自我的心靈安頓。人生種種不圓滿，無法用善惡是非來解釋，只有通過對宇

宙的想像來自我安慰。這一切豈能稱之為迷信？宇宙觀與人生觀原是一體之兩面，民

間信仰裡投射的是小老百姓踏實懇切的生存願望，明知人生混亂，仍假想善惡有報為

自己的行為指出一條方向；明知善惡未必有報，仍假想宇宙間自有規律能應和人心。

層層遠景的設想，反襯的是人民的誠懇，也是人生的悲涼。而歷代人民就是這樣活了

下來，戲劇承載了這一切。我們看戲，看的不只是征東征西掃北平南的歷程，我們看

的不僅是父子衝突或情愛追逐，通過這些串連成脈絡的故事，體現的是歷代人民積累

的人生觀與宇宙觀。規劃「青龍白虎」主題系列，不僅想以時間為脈絡串連一系列傳

統老戲，更希望凸顯民間信仰的內涵。看戲時，不妨從故事本身退後一步，拉開遠

距，宏觀遙望人類的生存理想，然後，融己身於其間，體認民間文化的強大力量。

（以上詳見王安祈〈「星宿謫凡、本命顯形」在京劇中的意義與位置〉）

最受社會關注的是「禁戲匯演」主題，曾於二〇〇六和二〇一九年兩度搬演，

《民生報》頭版社論都曾專文撰寫。

王安祈不只把兩岸曾禁演的戲搬上舞臺，甚至還上溯古代曾禁過的《西廂記》、

《長生殿》，希望這主題不至於被引導到對某政黨的揭弊，重點是凸顯戲劇力量強

大，強大到歷代當政者都對戲有所顧忌。

禁演理由之一「有害風教」，是歷代淫戲粉戲遭禁的延續，王安祈根據國光演員專長，挑選朱勝麗和陳清河的代表作《大劈棺》，莊子妻的思春過於淫蕩，劈棺取腦更是駭人，從倫理道德角度當然不容上演，國光在禁戲主題下端出，觀眾驚嘆於朱勝麗的演技和蹺工，更意外發現京劇能有「二百五」（陳清河）這樣的表現力。至於同樣因有害教化被禁的《斬經堂》吳漢殺妻，與淫蕩無關，而是殺妻割頭有害倫常教化，此戲是麒派代表，但演員自己也不太忍心演，唐文華在禁戲主題下勉強克制情緒演出殺妻的無奈激動倉皇。

《走麥城》少演的理由和《斬經堂》類似，未必出於當局明令禁止，但民間尊崇關老爺，演員不忍演關聖歸天的《走麥城》，傳說演此戲劇團會散班、演員將遭難，是出於民間信仰心理因素而視之為禁忌，自動避戲，王安祈在禁戲的主題下，打開唐文華心防，突破禁忌，盛大搬上舞臺。當天演到關老爺夜走北山小徑，刻意停鑼歇鼓，由管事捧大香爐恭敬上場，放置臺口，香煙裊裊中全場恭送關聖歸天。這齣傳統戲在「戲中有祭」情境下謝幕，獲得全場觀眾起立喝采，入圍以「當代性、未來性」為評選指標的「台新藝術獎」提名，隔年更在兩廳院十周年場合再度演出登上國家劇院，為國光傳統老戲演出掀起高潮。

至於兩岸對峙時的「政治禁忌」，可分個別劇目和「匪戲」兩層來說。

個別劇目最有名的是《四郎探母》，兩岸都遭禁，臺灣禁演理由是怕老兵思鄉，對岸是因楊四郎兵敗投降是怯懦的戰犯。但《四郎探母》是所有劇團的謀生賺錢戲，沒有一個演員甘願放棄此戲。於是上有政策下有對策，臺灣在〈見娘〉時加上九十一字念白，獻上地圖，原來四郎十五年來都是奸細內應，身分和情味整個翻轉。但「新」四郎探母只演了兩三次，通過審查之後，劇團又默默改回原樣。國光以禁戲為主題搬演時，刻意端出獻圖，由王安祈揣摩意思新寫九十一字請老生王鶯華演出，請觀眾遙想當年。大陸的禁戲管制較嚴，此戲真是長年未登場，八〇年代解禁之後又逢婚姻法頒布，四郎又有新罪名，元配夫人之外竟娶鐵鏡公主，必須改戲。但若刪掉公主，成不了戲，剛解禁的此戲只能這樣做：探母不見妻。國光禁戲也把這段轉折端上舞臺，故意單演〈見妻〉。也就是說，禁戲的主題，除了呈現戲劇力量強大，屢遭政治關注干預監控之外，更關注藝術上如何應變，如何瞞天過海矇混過關？如何「因禁而改」？修改之後對劇場規範甚至戲曲文化有何牽動？觀眾面對「因禁而改」的修編新本時反應如何？觀眾的反應透露出怎樣的戲曲審美文化？這些問題關乎政治社會、民情風俗、劇本修編、劇場規律，更與傳統戲曲的審美習慣息息相

關，王安祈希望透過禁戲主題引起討論。同樣觸犯政治禁忌的《昭君出塞》、《春閨夢》、《讓徐州》等也都用這種方式演出。當然這些戲一定是國光演員擅長的，《春閨夢》王耀星主演，《讓徐州》唐文華唱言派，《昭君出塞》二〇〇六年魏海敏主演，二〇一九年由黃詩雅接班。

上述的是政治禁忌的個別劇目。

但臺灣戒嚴時期把人陸在一九四九年以後新編戲一律視之為「匪戲」，無論劇情是否觸犯任何禁忌都禁。王安祈把這些按照國光演員擅長，挑選進入禁戲系列，先後演出《野豬林》、《楊門女將》、《鎖麟囊》、《李慧娘》、《西廂記》、《赤桑鎮》、《無底洞》、《壯別》。其中最令人好奇的是《鎖麟囊》，原來是因五〇年代對岸發覺本應對立的貧富階級在《鎖麟囊》裡竟然大和解，飭令修改，也不准程硯秋拍成京劇電影，成為程硯秋生前最大遺憾。在了解這層原人的悲哀後，王耀星再演《鎖麟囊》，臺上臺下都將另有一番滋味。

王安祈更規劃了兩位「禁戲頒獎人」，由黃毅勇與朱勝麗為每齣戲頒獎，趁機以幽默口吻說明被禁理由。請林建華寫頒獎腳本，以幽默語言傳達禁戲的知識背景，一同「再見，禁戲」。這些主題的規劃希望能把京劇反映社會的力道強調出來。

上述這幾個主題是王安祈覺得最有意思的，此外另有「折戟黃沙楊家將」、

「鬼・瘋」、「小丑報到」、「秋後算帳、譴責負心」等主題，「鬼・瘋」主題從舞臺形象塑造上著眼，集合《伐子都》、《宇宙鋒》、《活捉》、《鍾馗嫁妹》、《李慧娘》、《瓊林宴》，盡情展現京劇的鬼路與瘋態，把京劇鬼路、魂步、真瘋、佯狂的表演特色一口氣讓觀眾看個夠。「秋後算帳、譴責負心」這主題是負心漢集大成，包含《王魁負桂英》、《秦香蓮》、《天雷劈死張繼保》。其中唐文華、羅慎貞、溫宇航主演的《天雷劈死張繼保》，是不孝棄養故事，負心不只愛情，也包括親情。

「小丑報到」主題邀請相聲名家吳兆南，上崑名丑張銘榮，和國光劉復學、陳清河、劉稀榮、謝冠生、許孝存、陳元鴻等優秀丑行，集合了《打槓子》、《打花鼓》、《打城隍》、《鋸大缸》、《送親演禮》、《小上墳》、《打麵缸》、《小放牛》這些小戲之後，還加上了《打漁殺家》、《孔雀東南飛》、《活捉》、《大劈棺》等正規京劇大戲。小戲本來是當開鑼或墊戲穿插的，集中一檔怕觀眾會有點膩，所以又在民間小戲之外另外安排了幾齣正統大戲，但把丑角的排名放在前面，《打漁殺家》雖然是老生青衣戲，但丑角的教師爺也非常有表現；《孔雀東南飛》重點在織絹，青衣劉蘭芝有大段二黃，而丑婆子飾演的婆婆穿插其間，既是人物性格，又增趣味；《活

捉》閻惜姣鬼步連唱帶做，張文遠的搶背、吊毛、變臉、甩髮、鑽被窩以及類似川劇的褶子功和提燈影子，這才是京劇全面功夫的展現；《大劈棺》是以莊周妻子前思春後踩蹻劈棺為主，而丑角二百五（紙紮假人）的表演堪稱一絕；《盜銀壺》展現的是京劇武丑藝術，京劇武丑不僅要縱橫蹦跳翻滾，更要口條俐落，念白爽脆，所以又稱「開口跳」。另外特別安排一齣崑劇《湖樓》，特邀上海崑劇團張銘榮老師示範崑丑藝術，市井氣裡不脫雅趣。

不過王安祈自己說，這幾個主題較直白平淺，能開掘的深意不如「司法萬歲」「禁戲」，而她更不太喜歡浮泛的「春季公演」「歡喜過好年」「名角名劇」「團慶公演」，她覺得這些是以劇團為本位的思考，實在想不出來時才勉強一用。她希望主題能「引導、聚焦」，把傳統京劇反映時代社會的力道鮮明呈現，更翻掘出民間通俗文學的文學性。

另一組她自己較滿意的是早期的「京劇三小」。

二〇〇四年推出《王有道休妻》的同時，她結合兩齣京劇傳統玩笑小戲，組成「京劇三小」主題，邀請金士傑先生以「小劇場先驅《荷珠新配》」為題做演講，接著演出傳統京劇《荷珠配》。另播映黛咪摩爾、勞勃瑞福主演的電影《桃色交易》，並

邀李立亨演講，比較這部電影和傳統京劇《張古董借妻》（又名《一匹布》或《借老婆》）。

王安祈從「一切只為活著」切入，介紹這兩齣玩笑小戲。傳統民間戲曲經常用詼諧的手法呈現小人物的生存無奈與生命窘境，詼諧不是刻意搞笑，而是俚俗語言直來直往衝撞摩擦時爆出的笑料，以及行為違反常理，荒唐人生所引發的趣味。小丫頭荷珠活不下去時想出了冒名頂替的點子（《荷珠配》），一窮二白的張古董為了騙點銀錢混口飯吃，居然想出了把老婆出借（還認真叮嚀：不准過夜）的妙招（《借老婆》），這些都是被生存逼搾出的「智慧」，想出這些荒唐點子的小人物，有幾分得意，也有幾許無奈，大致都抱著混過一天算一天的心態，反正人生在世只求能吃一口飽飯嘛，戲的趣味在這裡，無奈辛酸也在這裡。從民間出來的傳統戲曲對於這些荒唐常只是「客觀呈現」，不多做心理闡述，也很少直接批判諷刺，戲劇不就是芸芸眾生在「活著」的前提下所施展的諸般手段、所展示的多方面貌嗎？「眾生浮世繪」何需多加解釋、多加嘲弄？而當這些素材被當代劇作家重新處理時，創作的旨趣便有所不同了，內心的轉折清晰多了，批判性也明顯增強，矛頭或指向個人，或針對整個不合理的生存大環境，小人物自以為是的睿智，也被提煉轉化為伎倆甚或權謀，全劇諷喻

明顯增強。王安祈從這個角度來分析比較京劇小戲《荷珠配》和小劇場《荷珠新配》。

《張古董借妻》是清代初年就流行的玩笑戲，但其中運用了兩項頗為前衛的技法，一是「分割舞臺」，一是「代角」。前者指「張古董被困在月城（甕城）」和「古董妻和拜把兄弟共宿一宵」兩個場景同時出現，語言也交錯互答；後者「代角」指「驢夫、縣官」兩個劇中人由同一名演員飾演。由於「分割舞臺」常見易懂，王安祈特別針對「代角」做介紹。「代角」是指一名演員除了飾演一位劇中人之外，還必須兼代另一人物，這樣的「一趕二」並非出自導演的安排，而是劇本的設定。張古董把老婆借給拜把兄弟李成龍，串通詐財。不料老婆與拜把兄弟一夜共宿，竟弄假成真。張古董到衙門告狀，最後，縣官卻把古董老婆判給了把兄弟。張古董氣憤不過，和縣官拉拉扯扯糾纏不休。最後，縣官脫去官服、摘卻紗帽，從懷中取出驢夫戴的帽子，露出驢夫裝束，轉身拉住張古董，大聲喝道：「你租我的驢，沒給我錢，還把我的驢給拐走了，我還要去告你呢！」戲才得以結束。

原來，戲一開始張古董把老婆借給把兄弟時，為老婆僱了一頭驢，和驢夫討價還價，爭論了半天。而後老婆與把兄弟在外過宿，驢子也不知所終。最後縣官露出驢夫

面目，追討驢子和驢錢，張古董才得罷休，戲也才得終場。這是一種很特別的結局收束法，其中關鍵正在於：縣官和驢夫兩個人物，規定要由同一演員兼代。驢夫和縣官是兩個不相干的人物，縣官露出驢夫面目當然是不合理的，而此劇做這樣的安排，目的只在：以荒唐的手法解決荒唐事件。借老婆的故事本來就荒唐，但是荒唐之中卻蘊含了小人物無限的悲辛，全劇批判意味並不強烈，最後張古董人財兩空時，觀眾的反應絕非「惡有惡報、大快人心」，縣官的判斷也很難說是公正還是荒唐。戲既然無法取得公平正義的收束，便只有以「代角」引發的效果落幕終場了。人生無奈，以荒唐制荒唐，似是唯一的生存之道。

「京劇三小」的規劃，試圖提煉出傳統京劇裡原有的現代性，通過和電影以及現代小劇場的對照，引導觀眾對傳統京劇裡的前衛因子有新的認識，這種規劃，也可視為體現京劇新美學的策略。

本書〈楔子〉最後曾指出，王安祈更欲以超越一切具有永恆價值的「文學性」，為京劇的困境解套，而「闡釋傳統京劇的文學性，推出文學性的新創作」，這兩條路原本就是自己一貫的理想，也是多年的實踐。關於前者，原是王安祈在課堂上的闡述以及學術論文的論述，但是通過國光老戲的公演，她也希望能夠達到一點效果。

二、老戲修編

王安祈為國光修改老戲，早在她到國光擔任藝術總監前七年，那是國光成團第一部戲，貢敏總監準備推出王安祈一九八五年為陸光改編的《陸文龍》。

王安祈得知這訊息時，提出想修改劇本的想法。她說這是她的「十年心事」。國光演此戲是在陸光十年後的一九九五年。王安祈在民生報寫了篇〈十年心事〉，她說陸光此劇在當時國軍文藝競賽得到六項大獎，不僅主角朱陸豪、吳興國同時得到最佳演員獎，全劇獲導演、配樂獎，她個人也得到最佳編劇。對於一個初次嘗試劇本創作的人來說，這當然是很大的鼓勵，然而，就在她沉浸於愉悅中時，一位不愛看戲的朋友的「行外話」卻給了她很大的刺激。

這位朋友問起她得獎之事，她興沖沖的說了一大堆創作心得，不料對方十分冷淡：「我只想知道陸文龍最後怎麼樣了？」這還用問嗎？誰不知道他反正投宋了？

「就這麼簡單嗎？」朋友這麼問。王安祈對這外行問題有些不耐煩了，而朋友竟還窮追不捨：「什麼叫『反正』？宋朝非得是『正』、金人非得是『反』嗎？反正之後又怎麼樣呢？跟著岳飛直搗黃龍嗎？別忘了，黃龍是陸文龍從小成長的家！他打得下手

嗎?」外行朋友拋下了這句話後終於住了嘴,但是,這個問題卻縈繞在王安祈心中久久揮之不去。

她想,為什麼我從來沒有想過這個問題呢?為什麼我那麼順理成章的把正反善惡分得那麼絕對?為什麼我能輕易憑著傳統老戲的經驗,即以「國仇家恨」四個字解釋盡人間所有的情感夾纏?這一連串的疑問,使王安祈在獲獎後即產生了極大的挫折感,而也正是這一番對話,使得她往後的創作態度十分謙卑,因為她知道,豐富的看戲經驗是創作時的有利資源,但同時,由其中培養形成的「慣性思考方式」也常使她在看待歷史人生時存在不少盲點。十年來她一直不太敢提《陸文龍》,儘管它繼金像獎之後又得了金鐘獎,不過它卻似乎成了王安祈的一塊心病。

十年後的今天,三軍劇團解散了,新成立的「國立國光劇團」告訴她準備要重演《陸文龍》。一時之間她竟覺得非常害怕,像觸到了痛處似的,不過國光的演出計劃已定,甚至都已經開始排戲了,怎麼辦呢?一陣緊張之後,她想這或許正是克服心病的時刻到來了。十年來她只知道自省而未付諸行動,今天終於必須面對自己了。因此儘管演出時間在即,王安祈仍在維持大架構的前提下,加強了前半幼年陸文龍和養父金兀尤的父子感情,而更大幅度的改動是重寫了最後一場。

以往這齣戲的高潮止於陸文龍身世的被揭發，而在新寫的這一場中，她想把高潮延續至文龍知道真相以後，所謂「潞安州這三字早已聽慣，只當是征宋史上捷報一篇，到今日才知它、它、它竟與我血脈相牽是生我的家園，思家山念家山，為什麼思緒竟飛至長白山？」何謂異鄉？何謂故國？誰是仇敵？誰是親人？這應是陸文龍弄清真相後所引發的更大疑惑。因此，結尾岳家軍在「直搗黃龍迎二聖」的曲文曲牌中繼續北征，而文龍卻在這行列中缺席了。

這次修改是國光成團第一部戲，由朱陸豪、高蕙蘭分飾前後，王安祈本以為這也是最後一次演出了，不料二〇一八年出了新秀武生李家德，以二十二歲「低齡」，不僅雙槍舞得漂亮，這段唱也感染了全場觀眾。當時家國身分的認同和一九八五年已大不相同，二〇一八年的觀眾對陸文龍的身世徬徨都有深深感慨，這場老戲的修編，似乎扣緊時代脈搏，逐漸走出更豐富的生命。

《問樵鬧府、打棍出箱》原為名劇，八〇年代蔣勳為周正榮的演出寫了一篇〈擁抱我們的鄉土：問樵〉一文，更獲藝文界關注。但周老師去世十多年後，此劇有幸在國家劇院演出，王安祈卻聽到觀眾紛紛表示劇本太差，學界專家也都直言文本最為重

要。她覺得很遺憾，大部分觀眾都還是把文采斐然等同於文學性，而在她心目中，想像力、感染力才是關鍵，文學就是要生動，《問樵鬧府、打棍出箱》成功刻畫書生焦急穿梭深山古道間尋找妻兒的徬徨無助焦慮蒼茫，在她看來，正是生動深刻的動態文學。王安祈不死心，說服唐文華演出全本《瓊林宴》，並自己動手修改劇本，結尾再新加尾聲餘韻，由唐文華和劉海苑飾演團圓的范仲禹夫妻，邊走邊唱回顧往事：

（范）一天迷霧、似散盡，

心緒仍覺、亂紛紛。

堪嘆我、應試文章、多高論，

竟不知、人間悲與辛。

此一番、生死離合、俱歷盡，

哀樂遍嘗、點滴在心。

來時路、駐足立、勒馬停頓，

（妻攜子坐車跟在後上場）

妻（接唱）：一樣的山水、兩樣情。

劫後餘生、話難盡，

范（接唱）：謝蒼天還我骨肉親。

妻（接唱）：且喜你、曾經迷亂、又重醒，

范（接唱）：參悟人情、又一層深。

天道渺冥、若有警，

世上善惡、總相循。

宦途青雲、猶未上，

世路崎嶇、已慣經。

插花披紅、赴瓊林，

珍重餘年、且相親。

唐文華對這段很有感覺，王安祈自己也很滿意，能把全劇歷經生死之後一家團聚的情緒用稍冷靜的口吻重新回顧，像是痛定思痛之後的抒情內省。無論是否合適，總是把一齣已成為冷門的傳統老戲，首尾俱全的重現在臺上了。

相對而言，王安祈覺得她改編《清風亭》為《天雷打死張繼保》，語言風格掌握更為一致。在小繼保清風亭遇見生母要跟隨進京時，養父張元秀（唐文華）傷心欲絕，唱了這樣一段：

十三年來夢一場，

大夢醒、似刀裁、心頭滴血、遍體鱗傷。

十三年前、與兒相遇、清風亭上，

如獲至寶、感念上蒼。

愛看你、一嗔一笑、嬌模樣，

愛聽你、陣陣嬰啼、牽動我心腸。

都說道、破茅屋、暖意洋洋，

誰知我、夜半三更常驚醒、無限憂傷。

只恐怕、父子相聚緣分短，

不能夠、陪伴你、長大成人、每想起、我冷汗涔涔、一陣驚恐一陣慌。

趁月光、將兒的眉眼細望，

猛然間、見嬤嬤也悄拭淚、強壓神傷。

我二老、跪床沿、祝告上蒼，

但願得、一家三口、地久天長、地久天長

又誰知、分別日、突來到、從空驟降——

多少盼望化傷悲、十三年心血付汪洋。

這戲王安祈不只加一些唱段，而是整個情節和人物性格全面重新塑造，也因此思考了一些問題，她說以前傳統戲以腔取勝，唱詞的意義不太受重視，無意義的「水詞、閒文」都沒關係，反正聽唱就是了，腔也可以無限拖長，觀眾只會擊節讚賞，並不急著想知道下一句的文意。但字斟句酌的新戲唱詞，坦白說很難安設大慢板大拖腔，因為那對文意的銜接是有妨礙的，常使得文氣中斷。但王安祈並不願因此改變寫作風格（所以她偏愛四平調，因為唱腔綿延，較易和文詞貼合），她記得國光剛成立時魏海敏主演《龍女牧羊》，那是梅蘭芳已籌備卻未及演出的戲（改演《穆桂英掛帥》），魏海敏有意完成大師遺願，用心可感。演出前國光邀王安祈寫文章，她在寫〈未成曲調先有情〉時還挺感動的，但現場演出時，旁邊年輕觀眾卻笑聲不斷。唐文

華飾演的柳毅為龍女傳書，對龍王訴說龍女悲慘遭遇時唱了一大段，當時龍王很擔心女兒遭遇，急著問柳毅，而柳毅先在「容稟」二字拖了長念白，王安祈身邊的觀眾開始著急了，低聲說了一句：「快說啊」，然而接著胡琴起前奏，唐文華唱起倒板，卻是「未開言……」閒文一句，鄰座年輕人忍不住說：「廢話，拖什麼拖」，然後開始上板，鄰座準備入戲，龍王也做出焦急狀，但唐文華一開口竟是「尊王爺且聽我細說根源」，鄰座年輕人開始發笑了，兩人交互跺腳：「還不說！」直到四句閒文之後，第五句終入正題，笑聲才停止。

面對這樣的狀況，其實大可暗笑鄰座不懂戲，但王安祈一向很緊張很退縮，她無法自信十足的笑鄰座外行，她會靜下來想為什麼京劇和新觀眾距離這麼遠，雖然她知道這樣編腔寫詞完全在京劇傳統規範之內，但她開始思索這問題，希望詞和腔之間有更好的結合，希望不要為了耍大腔而寫閒文，也不希望詞卻被腔中斷，應該找到恰當的方式。後來編《王有道休妻》時便和李超老師達成完美協商。而改編老戲時，卻仍要顧老規範，所以每一次修改老戲費的功夫都比全新編劇要大。

二〇〇七年俞大綱紀念演出改編《新繡襦記》，又是另一次又艱難又愉快的經

驗。

本書〈楔子〉曾說到俞大綱《新繡襦記》和《王魁負桂英》是王安祈性靈啟蒙，她十四歲時，一個月內連看九場，背下每一句唱詞回家默寫，當時已敏銳感受到自己性靈的開啟，清楚知道古典詩文的情韻在心中已建立一方世界，立下以中文系為第一志願的志向。數十年後，她到國光工作五年，一場紀念俞先生逝世三十周年的紀念公演，意外地促成了王安祈與俞教授做了一次跨時空的「對話」。

二〇〇七年，曾經親炙俞教授門下，時任文建會主委的邱坤良教授，籌辦俞先生紀念匯演，規劃由國光劇團和臺灣戲曲學院京劇團這兩個公立劇團，同時推出俞先生的代表作《新繡襦記》與《王魁負桂英》。王安祈接到這樣的任務，遲疑了許久，三十八年前的「現代化」，今天回頭看難免有了時間的距離，這樣的發展是必然的。但改？還是不改？改，太不敬；不改，又面臨演出的實際困難。最後王安祈抱著實踐俞先生與時俱進觀念的心情，來完成這項艱難的任務。她重新回頭檢視自幼深愛的劇本，發現存在幾個問題：

（一）主角單一化

（二）「情緒抒發」與「性格塑造」有別

（三）說唱痕跡必須轉化為戲劇行動

（四）「文學化」需進一步「戲劇化」

在俞大綱編劇的時代，仍有主角單一的觀念，因此筆力顯然集中在李亞仙和焦桂英上，小生鄭元和和王魁戲分單薄許多，性格也較為扁平。但因為《王魁負桂英》結構非常精鍊，實在無法在現有架構內深化王魁，因此《王魁負桂英》，王安祈只能做技術層面的修編，刪除重複、使結構更精鍊，並為主演義僕王興的唐文華增加唱段。

但《新繡襦記》不同，原版的場次繁瑣，王安祈在使結構更加緊鍊的過程中，同步對男主角性格做大幅度的修改。

王安祈一掃原版中「交代、表敘」的場次，改由戲劇動作來推進劇情與刻畫人物，將原版中鄭元和輕信鴇兒之言不敢尋找亞仙，以及獲救後仍因貪戀美色而疏於用功的性格，改以鄭元和的「自我放逐」來詮釋。最後更為高中狀元、跨馬遊街重經曲江的鄭元和，增寫了一段娃娃調，讓他對這段生命歷程做全面且深刻的回顧：

（倒板）在曲江、飲罷了、瓊漿御宴，

【鄭元和、四衙役上】

衣錦袍、跨雕鞍、長堤岸依舊是、杏花如雨柳如煙。

當初在此初相見，

一生心事即了然。

任是死生歷劫難，

不悔今生結此緣。

舊地重遊情無限，

只怕前路仍多蜿蜒。

官誥慰親前罪免，

猶恐深情不見憐。

經由這段回憶抒情，觀眾清楚的體認鄭元和用情之深，甚至超過了李亞仙，而歷

經天倫慘變、生死試煉的鄭元和，不再是一派純情天真，透過回顧反省以及對未來的疑慮，表現他的性格成長。經過這一番強化，鄭元和也才真正稱得上是與李亞仙分庭抗禮的男主角，不再只是輕飄飄的浮動在女主角的生命歷程之間可有可無的男性。

因應飾演李亞仙演員的改變，王安祈也調整了亞仙的形象。原版胡陸蕙弱柳隨風的搖曳身形與纏綿婉轉的唱腔，展現的是人物許纖弱自憐。此次演出由國光天后級演員魏海敏出飾亞仙，遂多了幾分理性操持。因此王安祈在〈曲江遊春〉強化了亞仙對「煙花命薄無緣戀」的世故情懷，展現出洞悉世情後的澄明了悟與深沉無奈。更將原版中簡單的〈鳴珂定情〉大幅改寫。

王安祈一直迷戀《王魁負桂英》〈訣院〉一場的氛圍設計，認為那場美麗與哀愁的對比，直可用五代詞人馮延巳「和淚試嚴妝」詞句作為註腳。因此改編《新繡襦記》，便在〈鳴珂定情〉中為李亞仙安排了一場與桂英相反的「和淚卸嚴妝」。長安名妓獨對菱花卸卻嚴妝，空虛孤獨的情境中，探問自己命運的歸宿。亞仙帶著三分醉意，看不清鏡裡真容，只看見：「衣上酒痕心頭淚，一滴清露泣香紅。」這一修改，使俞大綱兩部作品，通過「試妝」對比「卸妝」，形成「照花前後鏡」交互映照的效果。

藉由修改這兩齣戲，王安祈看到了戲曲發展的變與不變。三十八年前俞大綱為

《新繡襦記》編寫的唱詞旨在情境描摹、意境營造，功能重在抒情，但性格塑造的功能並不強；到了自己這個世代的編劇，撰寫唱詞時則對性格塑造和戲劇性的思考多過純粹文字美感。而修編《王魁負桂英》時，則驚嘆於完成於一九七〇年的《王魁負桂英》的完成度，放到今日都堪稱傑作，除了小生性格較單一之外，劇本幾乎可以原樣照搬，不需要任何改動，因為它早已體現了臺灣戲曲現代化的精神，她總結道：「俞先生作品裡體現的戲曲現代化，是以壓縮結構、深掘人物（尤其女性）內心，以古雅深情的文辭，提升文學意境，更營造一片情感境界。」壓縮精鍊的結構，早有現代劇場的體認；情感境界與生命品格的映現，更與自己在國光致力的女性書寫和女性塑造相吻合。

王安祈與俞大綱教授沒有任何交往，只在劇場遠遠地看過幾次，但這位前輩對她的影響卻是如此深遠，他的作品開啟了她的性靈，也決定了她的人生道路，是王安祈編劇之路的引領者。在王安祈心中，雖然他們不相識，卻彼此分享也共同構築著細膩多情的戲曲天地。而二〇〇七年的修編工作，讓王安祈感慨無限，三十多年的時光倏忽而逝，重新面對開啟自己性靈的作品時，像是把自己的成長經歷重新檢視一遍。人

生際遇恍惚難言，冥冥中似有一條隱約軌跡勾連因緣。

而她也沒想到，這場紀念演出邀請溫宇航飾演鄭元和，促成宇航和國光的因緣，

而更沒想到的是二〇一七年竟會在日本橫濱能樂堂邀請下，重編了崑笛和三味線交互

纏綿的跨界《繡襦夢》，夢一個一個圓，難怪王安祈常說：「此生足矣。」

探春

八

不拘一格求人才

王照璵、李銘偉

在王安祈忙著編新戲、擘畫演出穩固國光在藝文界地位的同時，她對新秀接班之事卻心急如焚。京劇是「角兒的藝術」，所謂：「好角能將無情無理之戲演得有情有理。」雖然隨著現代劇場觀念的影響，編劇、導演職能的提升，多少可平衡傳統劇界的演員獨大，但演員的重要性仍是不應取代的，京劇名角的養成，絕非唾手可得，沒有十年以上的歷練，根本沒有機會造就出一位立得住腳的演員，而臺灣京劇界已經好久沒有出現令人眼睛一亮的新人了。尋覓與培養，乃成為王安祈最掛心的事。

一、為黃宇琳編《探春》

王安祈雖也費盡心力打造國光中生代以下優秀演員，為他們編排適合的作品，但總因各種主客觀因素，未能達到最理想的狀況。為了臺灣京劇和國光長遠的發展，王安祈將目光投射到當時已經小有名氣，被戲迷們稱為京劇小天后的黃宇琳身上。

黃宇琳是復興劇校第二十四屆畢業生，幼工扎實，尤其是蹻工更是一絕，在復興劇校就讀時，因當時校長陳守讓首開兩岸戲曲教育交流的先例，邀聘大陸教師來戲校任教，也選派學生到對岸學習，黃宇琳視野大開，基礎更厚實。畢業後加入李寶春的

「臺北新劇團」，獲得與兩岸京劇名家合作學習的機會，舞臺藝術琢磨得日益亮麗，有了臺灣京劇小天后的美稱。

不過無論就同行義氣或是職業道德，王安祈才正式提出邀請，國光都不可能向臺北新劇團挖腳。一直到黃宇琳離開新劇團後，王安祈才正式提出邀請。在此之前，國光只敢偶爾邀請宇琳合作。包括邀宇琳在「鬼・瘋」系列裡與國光名丑陳清河合演拿手戲《活捉》，建國百年時以聯演姿態擔綱《春草闖堂》，展現花旦的靈動與豐富做表，而後二○一二年，王安祈更特別重新改編《全本百花公主》，讓黃宇琳展現了「文武崑亂不擋」的全面才華。二○一三年再邀主演郭小莊的成名作《王魁負桂英》，劇中有黃宇琳拿手的冥路鬼步，更有大段唱腔與細緻深刻的內心戲。

經過這一路有心的規劃，才是《探春》的登場。王安祈認為，在《紅樓夢》裡，不需踩蹻紮靠出手，沒有鬼魂飄忽，當演員退去外部技藝，只剩扇子水袖斗篷，看似簡單，卻是最大的考驗。而她認為，黃宇琳這麼好的演員，一定可以演好內心戲。

賈探春是誰？寶玉同父異母的庶出妹妹，氣質脫俗，個性精明世故，是紅樓諸女子中，除了王熙鳳外最有才幹的一位，曾在鳳姐休養時，暫時主理榮國府，將諸事處理得井井有條，但她與王熙鳳不同，行事正派，不好弄權，是榮寧二府裡一抹亮色的

光輝。

王安祈早就想寫探春：「我喜歡探春，拿得準，說得出，看得透，辦得來，抄檢大觀園時，只有她有肩膀，有擔待，直可稱職場女英雄。」在她眼裡，黃宇琳疏朗堅毅的個性恰恰契合探春的氣質，可以這麼說，有了黃宇琳，才會有《探春》的問世。

但，要寫探春並不是一件容易的事。

小說只展現了探春的才華能力，情節線索卻很薄弱，《探春》作為全本大戲，自然必須要首尾完整的故事。誠然從成立海棠詩社、掌理榮國府、抄檢大觀園等事件中，小說突出了探春機敏聰慧有擔當的形象，但這些事件卻缺乏聯繫。要編探春，就必須先建立故事，訂下主題。為此王安祈想到了一個書中與探春關係緊密，卻沒費太多筆墨描寫的人物──探春的生母趙姨娘。

探春個性磊落清勁，有志有才，是站在光明面的人物，但庶出的身分卻讓她處境尷尬。按禮她必須尊王夫人為母，王夫人也器重她，偏偏生母趙姨娘卻是一個陰微鄙賤、人格卑下的婦人，成為探春人生最大陰影。

小說中並沒有深入描繪趙姨娘，這就給了編劇在罅隙中作文章的空間。於是「母女心結」成為貫串全劇的主軸。對此王安祈笑道：「其實這齣戲名字少了幾個字，應

該叫《探春與趙姨娘》。」

但寫趙姨娘，就和寫曹七巧一樣，極不可愛的一個人，棘手危險。不過曹七巧無論如何是張愛玲筆下的主角，而趙姨娘是曹雪芹根本沒有關注刻畫的，所以創作趙姨娘，本身就是一件危險的事，除了必須為她虛構主情節，更要思考怎麼讓觀眾接納這個女性，以這種人物去當雙主角之一，本身就是一個挑戰。王安祈從生母角度先入手，揣想十月懷胎，在看到孩子來到面前的時候，母親一定會喜極而泣，喜淚落在嬰兒的唇上臉上，而嬰兒睜開眼睛，第一眼看到的母親，一定溫暖和煦如微風。母女兩人，經過十個月的期待，初相見的那一刻，日月星辰都屏息感動，可是沒想到，往後的路會漸行漸遠。劇中寫了母女發生爭執後，一大段深夜對唱。趙姨娘回憶起十八年前探春誕生那一刻，探春則在另一空間卸妝，看見妝盒裡的金環，是她出生時母親為她打造的。母女如此隔空對唱：

趙姨娘（唱）：

思緒倒流十八春，也是個月明夜鐘鼓沉沉。

那是妳初降人間日，才睜雙眼覷紅塵。

母女初相認，癡望兩凝神。

母女（同唱）：

日月屏息星辰靜，照我母女兩凝神。

趙姨娘（唱）：

一樣的眼一樣的眉，熟悉的臉相似的唇

相望如對鏡，對鏡兩相親。

彷若我重生，倒回十八春。

探春（唱）：

初識娘親面，癡望兩凝神。

癡望著妳的眼，妳溫潤如和煦的風。

妳喜淚滴上我的臉，喜淚潤濕我的唇。

那滋味深深銘記骨血中，十八年深深銘記骨血中。

趙姨娘（唱）：

妳來自我骨肉中，妳來自我血泊中。

贈兒金環繫兒身，莫失莫忘、不離不棄、相守一生。

探春（唱）：

匆匆十八年，金環依舊耀眼明。

欲尋難尋、欲尋難尋，

難尋是那和煦的風，

是那和煦的風。

這是本劇重要的「母女對鏡歌」。

鏡子，還有最後趙姨娘唱的金環，是王安祈為趙姨娘設計的物件意象。原本《紅樓夢》小說給探春的意象有「芭蕉，海棠，風箏」，王安祈更增添了小說沒有的意象——金環與鏡子，用這兩個「物件」來比喻這對母女的關係。

金環，探春出生時趙姨娘為她打造的金環。這個物件是王安祈從趙變雨的劇本得來的靈感。趙變雨的劇本從鴛鴦剪髮演起，並不以母女為主軸，在劇中寫到了一副響鈴手鐲，但只有兩三句臺詞。鏡子則是受歐麗娟教授的學術論文〈身分認同與性別越界——賈探春新論〉的啟發。在文中歐教授用「鏡子」解讀這對母女，這個觀點讓王安祈印象深刻。於是結合鏡子與手環，王安祈創造了兩大段「母女對鏡歌」，藉著母

女對鏡歌舞的拉鋸，折射出兩人相似相異之處，金環既是趙姨娘母愛的具體象徵，王安祈借用《紅樓夢》描寫通靈寶玉名句「莫失莫忘，不離不棄」，代表她對探春的情感勒索。

探春自身的意象「芭蕉、海棠、風箏」各有隱喻。芭蕉碧綠勁挺，如探春人格，海棠由結社到花妖，暗喻賈府興衰，風箏則是命運飄搖不由自主，扣緊最後關鍵情節：探春遠嫁。

對於探春遠嫁，小說一筆帶過。王安祈安排遠嫁是探春自己的選擇。在賈家陷入空前危機的這一刻，探春主動承擔，可惜有心無力，孤木難撐大廈傾。劇中每一件探春想要做的事，結果都是落空，每一件都跟趙姨娘有關。譬如抄檢大觀園，探春的擔當勢壓全場，但趙姨娘上來一鬧就全垮了，這段情節也是王安祈特意加的，表現趙姨娘處處扯探春後腿。

最後一場，探春出嫁的途中要一段唱，不想實寫，改用意象化的情感，王安祈選擇了風箏，探春想像的風箏，納入探春轎中的三回首：

一回首、故園已遠、諸芳散盡，

二回首、天際依稀、影浮沉。

莫不是、江畔有人放風箏，

紙鳶乘風凌空騰。

扶搖直上九萬里，

橫天攪開五色雲。

願他沖破天一線，

轉教紅塵俱清明。

問他絲繩可掌穩，

願他絲線長無垠。

莫教他志未酬先折翼，

莫教他枉嘆息此身終究不由人、欲飛終欠萬里風。

而後轎夫催新人登舟，探春三回首，發現「哪裡有飛鳶隨風行？哪裡有絲纏一線身？」原來劃過天際的並不是風箏，而是趙姨娘的呼叫哭喊聲：「遙天只聞哀泣聲，劃破天際震碎了心。」趙姨娘跌跌撞撞地跑上，追著轎子，在這一刻趙姨娘是令觀眾

同情的，探春也很不忍，但趙姨娘開口說的卻是：「賈家垮了關我們什麼事，我平常偷了些錢，夠我們娘兒倆過了」，這句話一說，探春就往後退，默默地拿下金環給母親，轉身登上船，獨自航向未知的前程，留下趙姨娘一個人，不知道是要抓風箏還是官船的旗幟，或者是抓人生掌握不住的東西。

除了「母女心結」外，王安祈還嘗試將《紅樓夢》中榮寧二府盛衰的蒼涼融入劇中。王安祈認為《紅樓夢》除了寫情極深，摹世極真外，榮寧二府興衰所帶來的蒼涼感，更是全書最感動她之處。但這種盛衰無常之感，大多需要一定的篇幅才能展開。多數紅樓戲受限劇本篇幅，都只能割捨掉。如將詩情之美發揮到極致的徐進《紅樓夢》，抑或是描摹世情極精的陳西汀《王熙鳳大鬧寧國府》，都只能說完寶黛愛情或是王熙鳳施展爭風吃醋才的故事，而不及關照到樓起樓塌的盛衰之感。前幾年北方崑曲劇院的上下兩本《紅樓夢》來臺演出，雖然在劇本、音樂上有些不順，但王安祈仍是被劇末賈府的風流雲散撥動了心弦。

早在一九八九年為馬玉琪、魏海敏、朱傳敏編寫《紅樓夢》時，王安祈便嘗試將興亡滄桑之美融入其中。這個劇本借鑒了《桃花扇》的編劇技巧，增寫了〈傳概〉、〈孤吟〉、〈尾聲〉場次，讓作者曹雪芹（吳興國飾演）作為全劇的旁觀者，看著他

筆下的諸兒女歷經愛怨別離，以及榮寧二府的大廈傾頹，來營造出蒼涼空靈的境界，同樣地，王安祈也希望能在《探春》呈現這種繁華落盡的境界。

經過多年的經驗，王安祈當然已不再滿足戲外觀看這種相對簡單的編劇技法，而直接以探春「才自清明志自高，生於末世運偏消」的處境來映照榮寧二府繁華後的衰頹。小說原著中，探春已隱然預知到賈府衰敗，在抄檢大觀園時，她便憤然說道：「可知這樣大族人家，若從外頭殺來，一時是殺不死的，這是古人曾說的『百足之蟲，死而不僵』，必須先從家裡自殺自滅起來，才能一敗塗地！」王安祈強化了探春這種自覺，著力刻畫她「一點芳心嬌無力」的無奈感，在王安祈筆下，探春既是企圖挽回賈府頹勢的改革者，又是大觀園各色女兒悲劇的見證者，為此增寫了探春營司棋失利的情節，而最終，她仍是無力守護大觀園這座青春兒女的烏托邦，自身也為了保護賈府而遠嫁至海疆。

為了更好的營造這種蒼涼感，王安祈嘗試用魔幻筆法渲染神祕妖異的氛圍，預告賈府的華筵將收的未來。這表現在兩個方面，一方面是將探春發起海棠結社和後半的海棠花妖相聯繫，相對比。探春邀大觀園青春女兒吟詠海棠傾訴真情，然而隨著戲一路演來，竟是「女兒悲，女兒愁，女兒血，女兒淚，千紅一哭，萬豔同悲。」一株去

歲已然枯死的海棠，翌年竟然死而復生，面對這株異常茂盛的海棠，「分不清是榮是枯，是妖是媚」，陰風冷月下花影幽魅，眾人面面相覷，猛然間「倏」一聲，烏鵲驚飛。

另一方面則是傻大姐形象的改寫，在小說裡傻大姐是個生性愚頑，全無知識，專做粗活的呆傻丫頭。這次演出除了按照原作讓她拾得繡春囊，引發抄檢大觀園事件外，還在遊園、海棠花妖、探春遠嫁等場次出現，游移於戲裡戲外，每次登場都哼著歌謠預示著賈府的未來，王安祈將傻大姐定位為一個看似瘋癲的預知者。因此小說中「體肥面闊，兩隻大腳」的外觀描述就不那麼恰當了。在《探春》選擇了舞臺氣質嬌柔典雅的陳美蘭飾演傻大姐，出場時宛若銀鈴的笑聲，飄盪在舞臺間，宛似由遠方飄來的諭示之音，營造出深幽的神祕感，創造了歷代紅樓主題戲劇作品中最美的傻大姐。

《探春》演出後，資深劇評家紀慧玲評論說：「編劇以一人（探春）大寫榮寧二府興衰，以母女情結縮影豪門家族外顯勢力、內逞私鬥一面，布局完整，結構清晰有力，放在紅樓劇目系譜裡，《探春》占有一席之地毫不愧色。」多數評論者都對劇本刻畫的母女情節與家族興衰給予好評，尤其是趙姨娘，認為這個角色跳脫了原著的平

板形象，成為一個情感飽滿且有血有肉的深刻角色。但評論者也提出此劇不少不足之處，如探春劇中多次挫敗，形象不似原著般明朗堅強。而趙姨娘與王熙鳳的活躍，壓縮了探春的表現空間。至於舞臺、燈光和音樂，則有過度的運用的問題。

這些批評，王安祈都了然於心，她也認為《探春》並沒有達到自己預期的水準，她提出四點不足：

（一）演員的搭配

原本規劃趙姨娘由朱勝麗飾演，王熙鳳由劉海苑擔綱。但當時朱勝麗身體不佳，體力無法負荷連續兩場的繁重演出。不得已只好由朱勝麗和劉海苑分飾趙姨娘，各演一場，至於空缺的王熙鳳一角，則是情商魏海敏支援。魏海敏也以提攜後進的心情，接下此任務。但魏海敏一站上舞臺，自然就成為觀眾的焦點，黃宇琳反而有點放不開手腳。雖然宇琳無論在唱做還是人物詮釋都在水準之上，但正如王安祈感嘆的：「無論是誰在魏海敏面前，都很難出類拔萃！」

（二）過於繁複的編曲

《探春》音樂設計邀請姬禹丞，是近年來崛起的傑出戲曲音樂人才，為唐美雲歌仔戲劇團編腔譜曲，效果極為傑出。這次國光請他採用音樂劇的形式，來編寫《探春》的配樂，非常動聽，但王安祈也體認京劇與歌仔戲畢竟不同，歌仔戲念白唱腔銜接轉換自由，要結合音樂劇式的配樂相對容易。但京劇的念白有京白、韻白、韻白本身就像歌唱，京白也有豐富音樂性，各行當又各有大小嗓真假音的不同，若再加上強大的音樂，容易混成一氣，相互干擾。因此音樂固然悅耳，但也影響了演員的念白。在這次經驗之後，與姬禹丞第二次合作的《十八羅漢圖》便在音樂鋪陳相互協調，成果良好。

（三）梨園戲科步的發揮與局限

《探春》的舞蹈設計蕭賀文是臺灣梨園戲舞蹈的大家，曾多次與國光合作，她的編舞往往能起到畫龍點睛的妙用。如《閻羅夢》中南唐歌舞，戴著面具的黑衣鬼魂舞動著五彩斑斕的水袖，演奏出了既鬼魅又華豔的末世樂章，至今仍令王安祈觸動不已。但梨園戲卻不太適合《探春》。雖說探春的命運是被別人掌控，這一點與梨園科

步懸絲傀儡的精神呼應，可是探春的姿態不能有鬼魅感，這與她的性格不合。尤其第二場〈巧探東君意〉的遊園，是帶動全臺的大場面，應該要展現春意盎然的大觀園氣象，以及探春當家興利的視野格局。但設計的卻是以梨園科步為核心。梨園戲不用水袖，因此丫環們全著襖裙襖褲，失去大宅門的氣派。這場只有探春不是褲襖，王安祈想像中，水袖的飄逸感，加上斗篷的迴旋拉開氣勢，可以揚起一天彩霞，再透過摺扇的收放舒卷，可以把心情完全綻放出來。當然，這樣很難，可是王安祈對黃宇琳有信心，相信她一定做得到，而且這也就是探春的性格，堅強的內在意志，面對頭緒萬端的事物，總能妥善駕馭並維持一貫的莊靜優雅。結果，要求的這幾樣行頭雖然在裝扮上都有，可是身段設計卻未能善用，黃宇琳竟然是披著斗篷，穿著水袖走梨園南管的小碎步，那就完全是不一樣的味道了。王安祈認為，這場戲並不在挖掘探春內心幽微難言之情，而是要展現她的開闊氣度與才幹，因此連翩的水袖會比窅渺的科步更適合，精細的梨園歌舞反而讓這場戲失去應有的氣派。

（四）導演職能未能充分發揮

王安祈與李小平是合作多年的好搭檔，但當時李小平已是兩岸炙手可熱的知名導

演，十分忙碌。王安祈一方面既樂見李小平導演的活躍，將國光新美學帶到對岸去，另一方面卻也遺憾因此壓縮了他在國光的工作時間。雖然小平的導演功力仍是上佳，也出了許多點子，如選擇陳美蘭飾演傻丫頭便是他的主意。而陳美蘭也不負眾望，對此體會極深，成功地以自身氣質與角色的反差凸顯這角色的神祕性。戲中也仍然可以看到李小平鮮明的導演風格，將《探春》劇本成功地立於舞臺上。但若能有更充裕的時間和心情，必能把上述音樂舞蹈等問題作更細膩的處理。

雖然《探春》具體呈現上有一些不如人意之處，但國光的打造，對黃宇琳的舞臺聲望仍有助益。在《探春》推出的同年八月，黃宇琳便一舉拿下傳藝金曲獎增設的「最佳個人表演新秀獎」。

《探春》實可以視為王安祈正式邀請黃宇琳加盟國光的一份隆重見面禮。在《探春》節目單上，王安祈更借用晚清詩人龔自珍的詩作：「不拘一格降人才」，表達出她對黃宇琳深切的期待。但可惜的是，黃宇琳對未來有自己的規劃，最後仍是婉拒王安祈的邀請。而就王安祈身為國光藝術總監的立場，若黃宇琳不加盟國光，自然也就不好持續用劇團的資源挹注在她的身上，當時連魏海敏都開口表示不宜再邀了。不過國光與黃宇琳仍保持著互利共好的合作關係。五年後，二〇一九年便邀黃宇琳擔任

《快雪時晴》的大地之母以及《夢紅樓・乾隆與和珅》的王熙鳳兩個要角，為國光的演出增色許多。

二、熱血求才

戴立吾的回歸與轉型

雖然沒有成功招募黃宇琳加盟，但老夥伴戴立吾又回到國光的舞臺上。戴立吾，復興劇校第二十四期畢業，原先武生、武丑兩門抱，後專注武生，原是國光團員，後來在當代傳奇、臺灣京崑劇團有出色表現，還參與了徐克電影《七劍》的拍攝。

曾有人問過，當時國光有戴立吾這樣功夫扎實的演員，為何不多排武戲。王安祈有點無奈的表示：武戲不是靠幾個演員就可以撐起來的，當時國光的武戲陣容很難和大陸相比，而且必須全心全意致力於京劇文學性的建立，穩固國光在藝文界的地位。

不過邀請戴立吾回歸，不只單純想增加一名武生而已，對他，王安祈有著長遠的規劃。先演火爆的短打武生戲《界牌關》小試身手，接下來便安排他主演京劇武生經

典之作——《野豬林》。

所有的武生都有個林沖夢，但《野豬林》不是好演的，甚至不只是武戲，他是李少春的代表作，熔余派老生與楊派武生於一爐，是文武老生戲的標竿。藉由《野豬林》，可以把戴立吾推向更高層次的藝術境界。國光特別聘請中國京劇院名家李光前來指導。演出非常成功，王安祈說：戴立吾上場那幾步臺步，隱然有李少春的影子，更難得的是把最經典的「大雪飄」穩穩地唱了下來。吃下《野豬林》，對戴立吾來說，可說是象徵自己打開了文武老生之路，對國光而言，則是除了收穫一位能翻打跌撲的武生外，更增添一員全才的文武老生。

在《野豬林》之後，戴立吾主演《寶蓮燈》劈山救母一場的沉香，又與武旦張珈羚攜手主演《八仙過海》。王安祈認為戴立吾私底下個性開朗，但在舞臺上卻因極為認真而略顯嚴肅，《八仙過海》也是李光老師拿手戲，呂洞賓瀟灑不羈，調戲金魚仙子一段，只覺風趣而不猥瑣。王安祈正是希望藉此讓戴立吾更加靈活鬆弛。而後戴立吾主動提出《惡虎村》，王安祈當然趕緊為他邀來蓋派嫡傳武生張善麟來臺傳授，在張善麟老師的琢磨下，戴立吾學得非常到位，演出成果也備受肯定。此劇黃天霸面對的是非常複雜的人生難題，從而展現出人物的多面性，是一齣非常有深度的武生戲，

標準的「武戲文唱」的作品。而後另一齣黃天霸的《連環套》，戴立吾念白清晰有力有味，觀眾一片叫好。而《鍾馗嫁妹》更圈粉無數。

《鍾馗》是裴豔玲代表作，曾經在二〇〇六年時與國光合作演出，謝幕時國家劇院的屋頂幾乎要被觀眾的掌聲掀翻。後來國光劉稀榮曾主演此戲，也頗受好評，王安祈對這齣戲有著深厚的情感，她曾評價此戲：

鍾馗是美與醜的交織，嫁妹是悲與喜的融合，舞臺上鬼火光螢，蘊含的卻是無限人情；眾鬼族造型醜怪，展現的卻是人間至美；武生武丑翻滾跳躍，流露的卻是平安吉慶。紅塵、黃泉錯落呈現，悲涼、溫馨交織融合，矛盾中的和諧，內化為全劇情感基礎，也擴大為全劇風格特色：繁複中的悽惻，喧騰裡的寥落。

尤其裴豔玲版在人物情感與細節更是做足了工夫，劇末鍾馗高站雲端看著完成花燭的妹妹，大笑三聲，笑聲中卻蘊含著無限的悲戚，為全劇收束了一個餘味無窮的結尾。

雖然戴立吾只能靠著觀摩「錄老師」來學習，但成果卻遠遠超乎預期，他真切地

掌握到鍾馗這人物的精粹，最後的三笑三哭更是成功地催逼出那繁花似錦的婚禮背後無盡的蒼涼意境。這也意味著戴立吾在經歷過一連串的挑戰後，逐漸轉型成一位文武雙全的大武生。緊接著的《伐東吳》就是更大的挑戰，戴立吾一人分飾黃忠、關羽、趙雲三個角色，一次挑戰靠把老生、紅生、長靠武生三個行當，可以說是一次突破極限的演出。

自二〇一五年戴立吾回歸前後，國光陸續地收穫了好幾位武戲新秀，如李家德、徐挺芳、黃鈞威、潘守和、劉育志、周慎行等人，這些生力軍大大強化了國光的武戲陣容，加上原來的李佳麒、王逸蛟、劉祐昌等，可以排得出更加齊整的大武戲，這令王安祈心中極為振奮。徐挺芳自北京中國戲曲學院畢業返臺加盟國光後，短短一年多時間，王安祈即交付他《石秀》（翠屏山、探莊、祝家莊）、《武松與潘金蓮》、《武松打店》、《林沖夜奔》、《美猴王》、《小商河》等大戲挑大梁主演機會，在團內不是沒有爭議，但她和張育華團長求才若渴積極培養新人的用心可見一斑。

回首當初，戴立吾的回歸似乎預示著國光將要捲起一番武戲熱潮。王安祈認為國光武戲的強化，開拓了另一條道路，對於自己所推動的文學劇場，其實是相輔相成的，隨著文學劇場基礎日益穩固，更是需要武戲來對比，這些好苗子的加入讓臺灣京

劇的未來更加燦爛光明。

不過，在談這些年輕小將之前，先來談談旦角人才。

三　嬌降臨

「絕代三嬌」雖然只是略顯誇張的宣傳詞，但可看出王安祈對凌嘉臨、黃詩雅、林庭瑜這三位嬌俏動人的青年旦角的期待。她們雖然在藝術上仍有待雕琢，但無論氣質、顏值都堪稱拔尖，前途不可限量。臺灣京劇界已經很久沒有出現這樣出彩的新秀了。

三嬌中以林庭瑜最為年輕，王安祈曾看過她從大陸學習返臺匯報演出《失子驚瘋》，極為讚賞，但看她頗受臺灣戲曲學院京劇團的器重，因此並沒有期待她能來到國光。不料二〇一六年初團裡徵聘演員時，林庭瑜竟然前來報名，王安祈開心得不得了，當她走進房間的一瞬間，心中就已經為她規劃好未來挑梁主演的劇目了——《西施歸越》。

《西施歸越》是對岸知名編劇羅懷臻的代表作。劇情是這樣的：

句踐復國成功，迎回功臣西施，她懷了夫差的孩子！

句踐將如何對待敵君子嗣？范蠡將如何面對昔日的情人？西施又如何面對未來的命運？

《西施歸越》對千百年來傳統西施故事作了全面的翻轉，用一個合理卻沒人想到的事件──「西施懷孕」，戳破了長久以來人們對於泛舟五湖的浪漫幻想，將西施放到了一個難以轉圜的尷尬處境，西施身邊所有人，無論是范蠡、句踐甚至是母親，也都因此面臨各種人性上的叩問。正如王安祈所評價：「這個劇本超越現實的政治層面而直探人性底層的幽暗陰森。」

這齣戲情節特殊，情感深沉，對成熟演員都不是易事，遑論是初出茅廬的二十三歲演員。或許有人認為為何不好好挑幾齣正工青衣戲，像《鳳還巢》、《生死恨》讓年輕演員磨練磨練，但王安祈不這麼認為，在她眼中林庭瑜是一個有靈氣的演員，氣質不限於正工青衣，無論婉約、靈動、俏麗、端莊都勝任有餘，這種多面性是她最大的優勢。因此王安祈下定決心，林庭瑜在國光的初次登臺，一定要是一齣劇情獨特、情感動人的新戲，讓觀眾印象深刻鮮明，而《西施歸越》符合這個需求。

二〇一六年林庭瑜演出《西施歸越》時，距上次郭小莊演出已經二十三年，當然不可能原封不動地推出。王安祈親自修編劇本，找了最信任的夥伴李小平擔任導演。請馬蘭老師為全劇重新編腔，同樣是當時國光最好的製作班底，但此時竟意外地出現了阻礙——編腔卡關了！

馬蘭老師是性情中人，有很強的藝術家個性，當她動不了情時就無法進入情境之中。為此王安祈花了不少時間解釋分析，終於打動了馬蘭。她一旦進入狀況，就止都止不住地完成了。

據馬蘭老師向王安祈描述，她一早送孩子離開後，便穿著睡衣投入編腔工作，等到孩子放學走進家門，被眼前畫面嚇了一大跳，怎麼媽媽哭得兩眼通紅，滿桌都是衛生紙。正因為她理解了情節，潛入了人物內心，真正動了情，整齣戲的唱腔就順勢而成了。

但這個插曲卻讓製作的進度一度延宕，排戲的時間僅有短短兩個月。也讓首次挑大梁的林庭瑜嚇得半死，心中一陣陣的慌。像京、崑這種歌舞緊密結合的劇種，身段、念白都必須要有唱腔才能開始設計、安放，沒有唱腔就是不能開始排戲。即使她再想用功也無功可用。這時李小平在臺灣時間已較少，團裡還請陳美蘭、劉嘉玉擔任

身段表演指導，希望協助林庭瑜能更快進入狀況。林庭瑜也不負王安祈的期待，展現驚人的悟性，在李小平、馬蘭、陳美蘭、劉嘉玉等前輩的協助下，短短兩個月內掌握了全劇的表演。與兩位成熟演員溫宇航、鄒慈愛三足鼎立，撐起了整齣戲。

不過正式演出時，王安祈心裡還是七上八下的，當時另一位戲迷劉美芳教授就坐在隔壁，一直拿著望遠鏡看著臺上的演出，忽然流下淚來，轉頭跟王安祈說：「我被她感動。」這一刻，王安祈的心頭大石才真正落了下來，她的表演可以感動一個見多識廣的戲曲專家，也一定能征服一般觀眾。

舞臺上，林庭瑜表演靈動有情，眉梢眼角都是戲。尤其深山產子那一場更是難得。因為舞臺設計為了讓簡單的中山堂空間略有變化，在舞臺上搭了一個圓盤。這讓林庭瑜必須身著長裙、斗篷、長水袖在圓盤上載歌載舞，最後奔下舞臺。這只要稍微閃神，都會造成不可收拾的後果。但林庭瑜不僅穩穩地把所有的技巧漂亮的展現出來，而且做表都在戲裡，沒有顧此失彼。這對一個初出茅廬的年輕演員來說實屬不易。

《西施歸越》雖然郭小莊曾經演過，但此次重製，內容與表演都全新，對林庭瑜而言可說是沒有前人的典範可學習，卻能達到這樣的高度，除了團裡前輩們的提攜扶助外，她自身的天分與努力也是不可小覷。

這齣戲成功地奠定了林庭瑜在臺灣京劇圈的地位，隔年便因此劇一舉勇奪傳藝金曲獎的最佳新秀獎。

另外二位嬌娃黃詩雅、凌嘉臨，一個嗓子寬亮，一個演戲靈活。王安祈也是早早看中，摩拳擦掌只待畢業就邀她們加盟國光。凌嘉臨倒是順利地入團，黃詩雅卻因自身信仰，早早就規劃要去就讀神學院。直到三年後神學院畢業，她才加盟國光。王安祈還記得當時一直提心吊膽，怕她放棄考試，直到報名最後一天的下午四點，親眼看到黃詩雅出現填表時，心中才真正鬆了一口氣。

在王安祈眼中，黃詩雅的個性單純，有點傻呼呼的，學戲速度也比較緩慢，不過一旦學會了就很扎實。因此王安祈並不急著將她推到第一線，而是要給她一點時間沉潛學習。這段時間，張育華團長為黃詩雅特別向上海戲劇學院的戲曲學院提出申請，送她過去學了《昭君出塞》、《女起解》兩齣戲。但王安祈卻不希望黃詩雅戲路被傳統青衣所侷限，如果起步之初，就只安排她學青衣戲，會讓她的舞臺氣質太含蓄端正，反而跟現代的審美觀有距離。因此安排她與凌嘉臨一起演出《春草闖堂》，希望藉此開拓黃詩雅的戲路。

《春草闖堂》是王安祈心中的天下第一喜劇，但它是一齣標準的花旦戲，因此黃

詩雅剛聽得要演出這齣戲時，本工青衣的她心裡自然有點惴惴不安。事實上，就連本工花旦的凌嘉臨要演出《春草闖堂》心裡不禁有些膽怯。

凌嘉臨是三嬌中最早進團的人，剛畢業會的戲就不算少，除了花旦外，還能演崑劇，戲路寬廣。曾與二分之一Q劇團合作演出《情書》、《風月》、《亂紅》等小劇場崑劇，表現亮眼。也是三嬌中第一個在新編大戲擔任要角的人，於二〇一五年的《十八羅漢圖》演活了嬌俏的少妻嫣然，頗受好評。本工花旦的她扮相俏麗，眼神靈活是絕佳優勢，但她的嗓子偏細，因此要駕馭《春草闖堂》裡繁重的唱做，仍是極高的挑戰，因此，邀請對岸名師前來指導是勢在必行。但，要找誰呢？王安祈第一個想到的自然是春草原創者劉長瑜老師，但當時劉長瑜身體有恙不便遠行，李超老師提出了陳淑芳。陳淑芳是中國國家京劇院的知名旦角演員，素有「小杜近芳」的美譽，是貨真價實的大青衣。王安祈沒想到她也能演花旦，李超老師卻信心滿滿。王安祈心裡原本對此仍有些將信將疑，但仍是信任李超的眼光，邀請來臺教學。而陳淑芳教學果然細膩，從第一堂課，王安祈便知道《春草闖堂》這戲穩了，演出歡樂滿堂，大受歡迎。

三位旦角都在隔年二〇一七年得到各式獎項，除了林庭瑜獲傳藝金曲獎的最佳新

秀獎外；黃詩雅榮獲第五十八屆中國文藝獎章；凌嘉臨則是得到十大傑出女青年獎。

三嬌雖然有好的開始，但培育京劇明星仍需要長遠的規劃，只靠吹捧絕對不足。

為了讓三位旦行演員良性競爭，王安祈煞費苦心地擬定各自的戲路，黃詩雅接任《王熙鳳大鬧寧國府》中楚楚可憐的尤二姐一角，並主演自己早年為郭小莊編的《孟麗君》，挑戰青衣、小生的跨行當表演。更令人興奮的是，《白蛇傳》、《楊門女將》等結結實實硬功夫大戲，黃詩雅在陳淑芳、朱勝麗教導下演出了接班人氣勢與水準，大獲激賞。

林庭瑜除了在諸多新編戲中擔任要角外，也陸續主演《春草闖堂》、《李慧娘》等全本大戲。凌嘉臨則持續往花旦戲發展，主演過《桃花村》、《香羅帕》、《武松》等傳統劇目。而國光新京劇代表作品《金鎖記》裡的姜長安也交由她接替演出，在原創者陳美蘭教授下，王安祈認為凌嘉臨精準地抓到了這角色的神髓，演出了青春亮麗的生命被摧殘的悲劇感，演出效果連主演魏海敏都相當誇讚。有趣的是，新編戲《天上人間李後主》由三嬌輪流分飾大小周后，讓飾演李後主的溫宇航幾乎搞混叫錯。

除了三嬌之外，專攻武旦、刀馬旦的張珈羚也是近年著意栽培的人才。張珈羚基

本功非常扎實。王安祈便親耳聽到天津京劇院的知名刀馬、武旦閻虹羽來臺教學時，稱讚張珈羚身上一點毛病都沒有。隨著國光武戲人才的充實，她的表現機會也越來越多，《八仙過海》、《大英杰烈》、《扈家莊》等戲，都是足以壓住全場。郭小莊看她的《扈家莊》時，不禁脫口讚嘆：「這戲我也演過，有多難啊，而她在臺上簡直像是玩似的。」完全點出她在臺上的鬆弛與穩定。

在新編劇目裡，雖然她的發揮空間較少，但在《百年戲樓》中打對臺時的海派《金山寺》打出手；以及《關公在劇場》串演九尾狐化身，身穿旗袍，足蹬高跟鞋，跑圓場，走身段，依舊亮眼吸睛。

李家德，新希望

二〇一八年六月的夏季公演中，國光推出了王安祈的舊作《陸文龍》。令人意外的是竟由一位大四實習生李家德挑梁主演陸文龍，另一位全新臉孔徐挺芳主演前段主角陸登。這消息一出，引起了劇壇不小的討論，為何國光敢如此大膽，將演出的重責大任放在他們身上。這時候一般人不知道的是李家德的加盟，將補足國光武戲陣容，

預示著接下來將要湧起的武戲狂潮。

李家德雖然是自幼進戲校，但不是坐科京劇，而是歌仔戲。不過小時候的練功老師是出身大鵬劇校的知名武戲演員趙振華，為他打下了扎實的基本功。當他進入大學部後，看到了京劇系的武生演出，當下便決定：「我要演這樣的戲」，在大二時轉到了京劇系。

李家德在大四下學期來到國光實習，一般來說劇團裡實習生就是跑跑龍套，但王安祈卻安排他主演了全本《陸文龍》。

啟用尚未從學校畢業的實習生擔綱公演主角，把國光演出聲譽押在他身上。這樣的決定，自然引起團內的雜音。王安祈也承受非常大的壓力。可喜的是團長張育華全面支持，還特別請出當年的首演者朱陸豪親授李家德。

《陸文龍》這齣戲對朱陸豪、王安祈兩人而言都有特別意義，這是一九八五年他們合作的第一齣戲，也都因此戲分別獲得了當年的國軍文藝金像獎的最佳演員與編劇獎。因此朱陸豪非常開心能夠收到這樣一個優秀徒弟，傳承自己的藝術。在朱陸豪仔細指導下，李家德在念白做表進步尤為明顯，細膩地詮釋出陸文龍從原先的天真青少年，在明白自己身世後，性格大幅成長的過程。

這版《陸文龍》有一段傳統老戲沒有的唱段，那是在一九九五年國光重演《陸文龍》時，王安祈所增添的，抒發陸文龍在得知真相後，自我認同的迷茫，為這個角色做了完整的人物形象收束：

潞安州、這三字、早已聽慣，

只當是、金邦征宋、捷報一篇。

誰知它、竟與我血脈通連、息息相關，

它是我、父母之鄉、生我的家園。

思家山、念家山、家山何在？

為什麼、思緒竟飛至長白山？長白山！

問蒼天、誰是仇人、誰親眷？

何為善惡、何為冤？

異鄉家園、難分辨，

只覺得、地轉天旋、心茫然。

這是一大段情感複雜的二黃唱腔，對於武生出身的李家德而言，這段唱可說是他最沒有把握之處。為此王安祈請來馬蘭老師為他加工，一次一次的幫他雕琢唱腔，在馬蘭悉心教導下，李家德的唱有了飛躍的進步。雖然仍有很大的進步空間，但已經讓同儕們驚為天人。對於一個不擅唱的武生新秀來說，已經是跨出了重要的第一步。

除了師長的提攜外，李家德也展現出初生之犢不畏虎的拚搏精神。

這版《陸文龍》是王安祈為了軍中競賽修編，內容上囊括了《潞安州》、《八大錘》、《斷臂說書》三齣老戲。為了壓縮時間，加快節奏，武戲自是精鍊，固然改善了原先老戲節奏緩慢的缺點，但也失去很多展示演員功夫的機會。這次考量到《陸文龍》劇幅頗長，本來就想循例刪繁就簡，但李家德主動向王安祈爭取想要保留更完整的表演。如原本在《八大錘》向來有段「三起三落」的表演，既刻畫陸文龍的年輕氣盛，更是藉此展現演員腰腿功底。但現在舞臺演出大多只做一次，但李家德希望保留兩次左右兩腿各一次「三起三落」。他認為自己能夠完整地把功夫展示。面對這樣有心胸有企圖的新秀，王安祈自然非常樂意給他表現的空間。

《陸文龍》現場氣氛非常的熱烈，觀眾好似預知到一顆京劇新星將要升起。北藝大的邱坤良教授在看完演出後，也發表了一篇〈夏日劇場中，看見雙槍陸文龍〉，表

達對李家德的讚美與期許。這齣戲的成功，也讓他獲得了二〇一九年的傳藝金曲獎的最佳新秀獎。

王安祈繼續為李家德規劃，想以雙齣為亮點，但希望是劇情相關的兩齣，王安祈想到《秦瓊觀陣》和《殺四門》，主角分別是秦瓊和他兒子秦懷玉。《秦瓊觀陣》是翁偶虹為李少春編寫的《響馬傳》一折，文武老生戲，身段功架之外，唱功也要講究，「文戲武唱」。《殺四門》（又名三江越虎城）是箭衣武生戲，以高難度的槍花為重點。王安祈想以「秦瓊父子」為雙齣組合。

但這兩齣戲都非常累，從沒有人一晚演這兩齣，王安祈有點擔心，寫私訊問家德敢不敢。信寄出，心裡卻沒底，沒想到幾秒之後家德回信了，三個字：「我可以！」

王安祈大喜過望，這孩子展現出十足氣魄與自信，有膽量有本事有企圖心敢自我挑戰，從沒人這樣演過，破天荒！

《殺四門》劇情是君王遭困，秦瓊病逝，秦懷玉戴孝救駕，但尉遲恭對秦懷玉心懷怨憤，故意戲弄，讓他連續在東西南北四城之間轉戰廝殺，每殺一門要有不同的槍花，武功極難，但劇情本身沒有說明尉遲恭對秦懷玉懷的是什麼舊怨，因此看起來像是純為表現武功而做不合理的劇情安排。王安祈費了很大的功夫找出了「舊怨」，原

來是秦瓊晚年臥病在床，唐太宗欲將帥印交付尉遲恭。秦瓊力薦其子秦懷玉接任不成，父子一起刁難尉遲恭的故事。王安祈把這幾乎失傳的老戲《取帥印》翻出，重新修編劇本，拜託鄒慈愛飾演晚年秦瓊。一來讓觀眾了解《殺四門》的背景；二來則是讓李家德有改裝喘息的時間。鄒慈愛雖然知道當晚重點是李家德雙齣，但自己能重新鑽研一齣從未見過的老生戲也是挑戰，王安祈這些年連續為鄒慈愛想出罕見高難度的《馬鞍山》、《哭祖廟》、《逍遙津》，鄒慈愛對於挑戰《取帥印》新戲也很有信心與興趣，表現極出色。而挖掘出《取帥印》，也造成了意外效果，當觀眾看著秦瓊從《觀陣》的颯爽英姿，到《取帥印》裡衰邁頹唐，再看到《殺四門》新生代的崛起，自有一番惜英雄的蒼涼況味。

《秦瓊觀陣》、《取帥印》、《殺四門》串起了王安祈自己命名的《秦瓊父子》，那一夜大表演廳觀眾席真的是「炸窩」了。演到後來，李家德汗水濕透全身，但愈戰愈勇，手上那一桿銀槍矯若遊龍，每一次拋出，每一個亮相都精準無比，毫無保留地展現他一身精湛的武藝，觀眾席一片尖叫，熱血沸騰。

王安祈以李家德《秦瓊父子》、徐挺芳《石秀》、戴立吾一趨三《伐東吳》，組成一檔演出，用「熱血」二字為主題，為總名，意味著這檔演出就是要讓觀眾血脈賁

張，這是王安祈費盡心血規劃的武戲嘉年華，宣告國光武戲團隊的確立。

接著她規劃了一齣《武動三國——她的凝視》，想從女性角度凝視三國武將命運。這戲半新半舊，從劇名就可看出旦角和武戲是重點，多齣三國武戲都在其中，正是針對當前國光年輕團員的特長規劃的劇本。雖然因疫情延到二○二一年才能推出，但相信熱情可以延續。

這批舞臺上的新生代也帶動了年輕新觀眾，舉例來說，《陸文龍》演出後，網路上有一篇兩千多字的長文，沒有用內行術語，也沒提前輩典範，提到了冬奧賽場上的羽生結弦，就京劇來說，有點不太專業，但這篇用心的長文提出了當代新觀眾的觀賞角度，摘錄片段如下：

「場子熱不熱，觀眾的呼吸是不是跟演員同步，我覺得是一場武戲是否成功的指標，我在這場演出有感受到這一點。」

「在演出中，李家德不僅展現扎實功底，還讓我們看到強大的心理素質，這種感覺，就像在冬奧賽場上看羽生結弦比賽一樣的心情，讓整個劇場的觀眾屏氣凝神。有些片刻，我們知道他的腿很吃緊了，沒有一開始那麼的氣定神閒，但因為他的專注，

我們知道他不會放棄，這點也很吸引人。我們也知道這個演員在臺上挑戰自己，我們也知道他處在一個他自己專注而繃緊神經而我們也跟著他進入他在專注的狀態，而他的專注讓他穿越過去那個非常艱辛的過程，所以我們會被吸引進他在專注的空間。所以，我們看到的不只是很精彩的功夫展示，我們也看到一個演員在臺上自我挑戰的那種精神狀態；我們不只是看毫無瑕疵的完美功夫，我們也在看一個演員的精神狀態，這種精神近似運動場上的拚搏，自我挑戰、自我超越，與自我的對話。」

「對我來說，一場能夠觸動觀眾，帶動起觀眾熱情的戲，就／才是好戲，也是一場完美的演出。更令人興奮的是，我們知道李家德還很年輕，整個國光的武戲團隊也年輕，近幾年添補的幾位旦行、生行的年輕演員也有很好的質地，他們還會有很長的時間把自己磨練得越來越好。」

臺上臺下年輕的新生代，使演出的場子熱情洋溢，無論排演新編戲還是傳統戲，都更加的得心應手。最令王安祈高興的，是今年團慶傾全團全力推出的大戲《楊門女將》，現場熱血沸騰，演後更得到資深劇評家、表演藝術評論臺長紀慧玲專文評論，除了肯定主演穆桂英的黃詩雅「紮靠走邊、跑場、碎步、耍槍、涮腰、開打，俱

無閃失，保有緊飭節奏，武工鍛練成果可喜，以此成績作為國光栽培新人，足令人期待」，除了全面肯定國光全團「將士用命，士氣如虹」，更關鍵的，是提出國光長期以來忙於建立藝文界品牌，「走出富於人文詩情意韻的文學風格」，而這一回《楊門女將》的推出，當可在京劇傳統領域中穩當立足。

傳統京劇原是王安祈心中最柔軟的一塊，如今喜見新秀竟能傳承重頭大戲，今後國光的發展必將在已穩固的「文學風格」之外，另闢一條傳統新路。回顧本書〈楔子〉最後，王安祈曾分析她剛到國光工作時，臺灣京劇在四面夾擊下處境尷尬，她選擇創作為國光殺出一條道路，追求超越的、永恆的文學價值，企圖使觀眾結構從京劇愛好者擴大到整個藝文界，甚至希望「動態的文學創作」能由劇壇闖進文壇。近二十年來作品的確得到迴響，引起討論，學術論文的數量都很驚人，連對岸都有以國光作品研究為題的學位論文，甚至還成為國際學界專書研究對象，但王安祈總是不安，藝術總監應該「出戲」又「出人」，新戲屢被討論，新人才卻眼睜睜十年停滯。說到此王安祈由衷感謝傳藝中心前後幾任主任，方芷絮、吳榮順、陳濟民，對此現象都熱切關注積極幫助，她才能和張育華團長放手積極培養新人。《楊門女將》獲得紀慧玲撰文鼓勵意義非凡，因為紀慧玲是資深記者，兩岸交流之初她曾親眼目睹中國京劇院

《楊門女將》、《春草闖堂》演出的盛況，她這篇劇評特別就此立論，以為全文起始，得出這樣的結論：

「操練《楊門女將》一回，國光新生代功力勢必大增，也證明眾志成城，國光劇團上下一心，對京劇的熱愛一定也能傳回對岸。」

王安祈說，讀著不禁感動落淚。雖然明知這篇劇評重點仍在鼓舞，這些新秀還有很多不足，但至少開啟了希望，她和育華團長一定會繼續加倍努力！

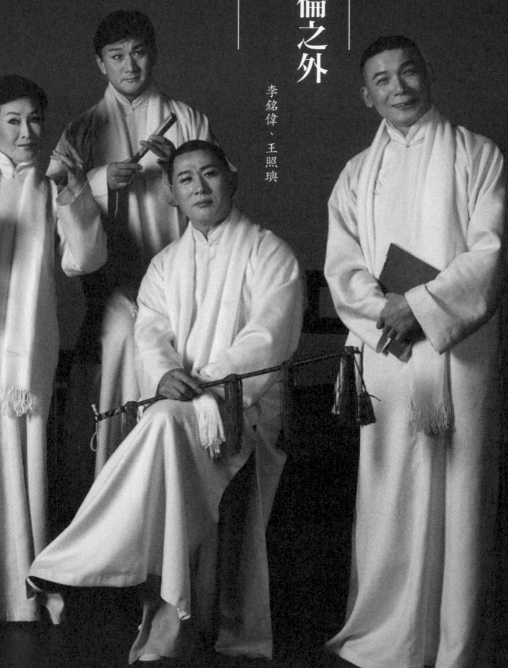

五倫之外

李銘偉、王照璵

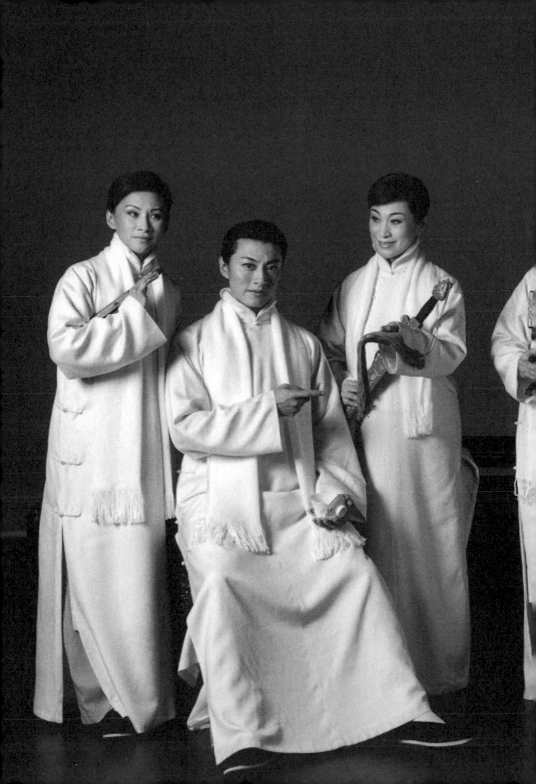

王安祈有一回在紀州庵演講，談到編劇的創作夥伴時，提出了「第六倫」一詞，五倫之外的第六倫。

創作夥伴不像父子君臣有權力關係，也不如夫妻兄弟親密，若說是朋友，卻又不太一樣，王安祈以合作最多的李小平導演作例子，創作時為了闡述某種情感，常把不足為外人道的內心私密對小平說，「向內凝視」深入挖掘自我，傾聽的對象只有小平一人，經常對坐三五小時，互剖心事，甚至相互對泣。但他們平常沒有任何往來，甚至不曾單獨吃過一餐飯，也並不關心他在創作之外的生活。這種關係和朋友不盡相同，創作討論的過程必然焦慮、脆弱、窘迫，有時自信心幾乎崩盤，這種場面是別人看不到的，未必願意讓朋友看到，朋友之間也不需要相逼至此，但面對作品，創作夥伴有權、也必須犀利質問、反覆質疑。一部作品，編劇與導演先要經歷好幾度交互攻防，而到了主演手上，又將面對不一樣觀點的質疑。創作夥伴就是戰友，先彼此交戰，之後一致對外。大幕升起那一刻，只想和夥伴坐在一起，聽著彼此的猛烈心跳；成品問世，聽到正面評價時，只有夥伴會有和自己同樣等級的歡欣；看到負面評價的低落情緒，也只有合作夥伴能等量感受。若是創作的奧祕被看出，只有夥伴能和自己雀躍到一樣高度；若是自己已知卻無能為力的缺陷被劇評揪出來，也只有夥伴和自己

的長嘆一樣深遠。這種關係只能稱之為第六倫，僅在創作這場域裡心靈深度交通，但一到日常生活，卻幾乎形同陌路。

創作夥伴之間不存在忠誠與否的問題，也許一生只合作一次，只要當下真誠，便是難得緣分。不過王安祈說自己個性很內向，常要花上許多年才能和人較熟，因此私心很不希望更換夥伴。但合作時間長了之後，連外界都覺得有必要換個夥伴才能換出新風格，何況各自的事業發展可能另有新局面。面對這樣的現實，王安祈只好自己說服自己：對另一個人剖腹挖心，也許可以長出不一樣的新軀體。而她也強調這不叫拆夥，而是更擴大。但是曾經深入彼此內在隱私的親密夥伴，不免有緣起緣滅的感嘆，因為這不是一般朋友，而是人生原本就分合不定，投入創作原為情感洗滌淨化，不意卻在月圓月缺之外再添幾番潮起潮落。她提起自己寫《三個人兒兩盞燈》的一段唱詞，那是宮女奉聖命給邊關戰士縫征衣的場面，宮女們邊縫邊唱，她的詞卻不僅只在當下：

今生緣、今生未必能相會，聚散離合實難期。

一針一線縫密密，不知是誰穿此衣？

有緣為何難相會？無緣為何縫此衣？

緣起緣滅無端的，聚散離合實難期。

王安祈說她喜歡在劇情關鍵時刻宕開一筆，由主線情節延伸外溢到人生況味。她說自己的生活圈很窄，只懂戲、只有戲，因戲結識的創作夥伴，讓她品嚼出多重的人生滋味。因此每一番遇合、每一回緣份，她都銘記在心，她的人生就是這麼串起的，而緣起緣滅，是她最深的感慨。

且聽王安祈如何細數這些夥伴們的合作經驗，以及她身為藝術總監對幾位主角的戲路規劃，從「魏姐」說起。王安祈比魏海敏大兩三歲，卻隨著大夥稱「魏姐」，她說，魏姐是官稱，象徵海敏在國光、在京劇界的地位：

《金鎖記》演後有一回和魏姐一起參加座談，觀眾問道她怎能把曹七巧演得入木三分，難道是有類似的生活經歷嗎？全場頓時發出笑聲，曹七巧的生活經歷未免太特別了吧。只有魏姐沒笑，停了好幾秒，冒出這四個字，「一無所有」，連說了兩遍。

一向看起來堅強沉穩的她，像是由這四個字進入回憶，緩緩說起自己的童年。

「母親拋下我們姐妹，離家走了，父親一個人工作，兩歲的我是姐姐帶大，姐姐那時才四歲啊，不知我們是怎麼活下來的。後來父親把我送進劇校，吃喝全靠學校。我不怕學戲練功，只怕放假，一放假就無家可歸無處吃喝，一無所有。」

魏姐強調了好幾次一無所有，她說唯一能掌握的就是練功學戲，所以由此來體會曹七巧一無所有只能緊緊守住住錢的心情和境遇。

魏姐與七巧的聯繫竟是一無所有，其間的體驗與演繹的轉折，我未必能體會，但對於合作夥伴似有更多一點認識。我們一直認為她在臺上無所不能、萬無一失，我記得她十二三歲就唱《龍鳳閣》、《秦香蓮》，戲迷爭相走告，京劇界一顆閃亮紅星升起，誰知竟是從空虛孤獨裡成長。

聽魏姐姐這段話，頓時也體會她演《貴妃醉酒》何以能在華貴中透出一絲孤獨哀傷。貴妃娘娘除了雍容美麗，還能緊握什麼？而如此的雲鬢花顏，唐明皇竟還會失約。百花亭獨自喝一回悶酒，倚著宮娥冷清回宮。京劇的宮女們沒有生命，不能有表情，只能美麗而機械式的攙扶娘娘。這是京劇的倫理，主角獨大，龍套們豈能攪戲？沒有情感的互動，娘娘更加孤獨。魏海敏的醉酒，華麗與孤寂的交織。

不過聽我這麼說，可別以為魏姐是個多愁善感的，絕對不是，有時提起過去的事，或是過去演的戲，她常說：「有嗎？都忘了，我只往前看，不回頭。前面要做的事還多著呢。」過去的一切，無論是孤獨寂寞或是璀璨亮麗，似乎都只化作她創作的情感體驗，人生路上，不再回首。

而看似一帆風順、璀璨亮麗的舞臺生涯，也曾經歷挫折，魏姐說二十幾歲嗓子長個小疙瘩，一度不想唱了，直到一九八三年梅葆玖率北京京劇團香港演出，坐在臺下的她感動到起了一身雞皮疙瘩，首度發現：「原來戲可以這麼唱」，這才下定決心鑽研梅派。等兩岸交流後，隻身遠赴北京，拜師梅門，一切歸零，從頭學發聲、找共鳴，正確體會「氣從丹田」，嗓音才重獲自由。那時三軍劇團還沒解散，魏姐在海光每次公演，交成績單似的推出一齣一齣梅派正宗，直到國光成立，她的第一部戲（魏海敏基金會和國光合作）還是梅蘭芳籌備許久卻放棄沒演的《龍女牧羊》。那時的魏姐，潛心學梅，在這裡，她的從小所學有了歸屬，不僅找到職業的尊嚴感，更像是生命的依歸。而我竟在此時鼓動她叛逆，從梅派的端莊含蓄轉向大鬧寧國府！

當王熙鳳、曹七巧成為魏海敏的代表作之後，大家都認為這本就是魏姐的戲路，其實全然不是，我鼓動魏姐演這類角色，對京劇來說，是石破天驚，是背叛，是逆

反。

怎麼說呢？且聽我說個小故事：

二○○四年國光到北京演出《王熙鳳大鬧寧國府》，魏姐邀請老師梅葆玖看戲。

開演前我在前臺恭候卻未能迎到，直到開演了十幾分鐘，才看到玖爺從側門進來，我趕緊迎上前去，玖爺卻意閃開，低頭快步在黑暗中入場。當下我明白了，大弟子來到北京（魏姐是玖爺收的第一個弟子，而今北京梅蘭芳紀念館的牆上貼著梅派所有傳人名字，第三代傳人裡，魏姐名列第一）大張旗鼓盛大演出，推出的卻不是梅門自家戲，而是童芷苓原創的王熙鳳！玖爺對此顯然有些尷尬。但他還是來了，關心徒兒，也想看看演得如何。這才刻意避開眾人悄悄入場。「歸派」是京劇的嚴格規範，選定了流派就如同認準了祖宗，史依弘演程派《鎖麟囊》，張火丁動梅派《霸王別姬》，之所以會釀成「事件」，就是因為京劇歸派嚴格。我一向膽小退縮，卻在到國光第一天，斗膽慫恿魏海敏大鬧寧國府，回想起來，或許就是不忍「戲隨人亡」。一九八三年梅葆玖、童芷苓率團赴港演出，當時還沒解嚴，魏姐不顧一切飛去觀摩，種下日後拜師梅門的因緣。那時我還在臺大讀碩士，偷渡得到錄影帶，對著鏡頭膜拜童芷苓。

當時我就有一個想法，魏海敏可以演童芷苓的王熙鳳！沒想到碩士生的念頭，竟在二

十年後我到國光擔任藝術總監時得以實現，那時童芷苓已病逝美國，怎忍見《王熙鳳大鬧寧國府》戲隨人亡？回想起來，當時我的膽子是這麼來的，它不是一念之間，而是數十年積累，我敢說，如果沒有這膽子，魏姐可能是梅派傳承系譜上的一個點（當然是大亮點），卻無法發揮她的創作能量，無法創出專屬於魏海敏的戲。而今她在千年舞臺上的分量，是傳統與創新兩面相乘，甚至還能把新戲的創作經驗回頭挹注在傳統，魏姐的老戲可也都是歸零再重新體驗塑造啊。

對我而言，大膽只在動腦，對魏姐而言，卻是全身心的改造。就拿腳步來說吧，王熙鳳一出場全身筆挺，氣勢懾人，而曹七巧手拿菸槍兩眼發直走向女兒敲斷腳背那幾步路，既不是青衣也不是花旦，甚至不是戲曲臺步，她就是失了神的七巧，滿腦子專注的只有一件事：裹起她的腳，牢牢箍緊在自己身邊。而魏姐走出了人物，走出了安心，摟緊女兒的腳，擄在懷裡，拿起血紅裹腳布一彎一繞的纏得緊緊的，嘴角漾起一抹笑意，煞氣裡透出一絲溫柔。

心情，又走得好看。更驚人的是後面，當她一棍子敲擊在女兒腳背上，打折了，這才

《金鎖記》才首演，劇評便認定是魏姐代表作，隔年即得到國家文藝獎。但王安

祈表示，她對魏姐很抱歉，因為劇本遲交，排練時間只有兩個月。為了找到適當的結構，雪君說她幾度抓落頭髮，王安祈要找到合適的唱詞語境，又花了很多時間，小平導演始終一起討論，魏姐則在等待。不過傑出的演員不會浪費時間，魏姐還沒拿到劇本就認真研讀張愛玲，拿到劇本時對曹七巧的塑造心中已有了底，甚至時常與李超老師討論想要怎樣的唱腔風格。一旦進入排練，想法不斷湧出來，第一場麻將，四個人排得高興，到了第二場麻將，該用怎樣的形式，導演反覆嘗試，魏姐每次都用手機錄下來，回去仔細琢磨。足足幾個月，魏海敏化身曹七巧，當首演連續五場演完（週五晚，週六午晚，週日午晚，連續五場，魏姐好厲害，一點都不累，嗓子都不啞），星期一上午導演接到魏姐電話，說道：「小平，曹七巧演完了，我魏海敏還要做什麼？」

魏姐不僅是主演，而是創作，七巧是她的創造，出自於對文學藝術以及人生的深刻體會。

但對於「梅派魏海敏」我是小心在意的，並不希望她就此成為「惡女達人」，所以在王熙鳳、曹七巧之後，我想出《孟小冬》，著眼點有三，（一）是魏姐私下喜歡

余派老生，也曾反串演過余派戲，韻味醇厚。（二）是余派老生和梅派青衣境界相當，不以花俏旋律取勝，重在火候韻味，看似平淡，內蘊千鈞。（三）是孟小冬以當紅老生身分拜師余叔岩後，一切歸零，從頭學起，從小走紅的魏海敏，也在拜師梅葆玖後，從咬字發聲開始追摹梅派唱法，隔代的兩人在「聲音的追尋」道路上驚人的神似，而個人際遇與時代的不同，使魏姐在得窺梅派堂奧之後，以梅為基礎創發出國光多部為她量身打造的新戲，這兩條藝術道路的疊合與轉折，是我在《孟小冬》裡以藝術境界與人生境界交互隱喻的構思基礎。

臺北市立國樂團長鍾耀光用「京劇×歌唱劇」為此劇定位，「歌唱劇」是以對白曲代宣敘調的小型歌劇，這樣安排倒不是為了展現魏姐歌唱多元才華，而是劇情之所需。戲裡臺上臺下的孟小冬必須有聲音區隔，我不想按照大陸「現代戲」作法，舞臺上的小冬唱京劇，臺下孟小冬的心聲則是鍾耀光團長的新編歌曲。同樣的，《百年戲樓》與《水袖與胭脂》，一部是以舞臺劇為外框包融京劇，一是京崑交融，也都是劇情之必要，同時，這一切構思，都源自對魏姐表演能量的信心。魏姐不僅能唱戲，還能唱歌，戲和歌是不一樣的，旋律和伴奏不同，發聲咬字不同，而魏姐都強，我們這才敢讓孟小冬臺上唱戲臺下唱歌。魏姐能演，演京劇和演舞臺劇是不一樣的訓練，魏

姐卻能兼美，白先勇老師《遊園驚夢》舞臺劇魏姐飾演錢夫人，演得出色。對觀眾而言，這些都像是魏姐的本能，因為她太強大了，一切理所當然，不過有一個角色倒真是難為她，那是建國百年跨年夜在國家劇院，好難得的時間點，一定要特別的戲，我想到九點開演，用《五花洞（掃蕩群魔）》當大軸，以京劇翻筋斗倒數計時跨年，十二點正結束在收妖。而前面也要有幾齣有趣的戲，我想到《送親演禮》，鄉下太太和城裡太太結為親家，鄉下人進城鬧出笑話，非常可愛逗趣，但是鄉下太太屬於丑角，我又不知從哪兒來的膽子，竟直接去跟魏姐說，如果妳答應演，我請妳吃飯。魏姐答應了，當然不是為了要我請吃飯，而是她也覺得這戲有趣，開開心心在自己臉上點了一顆大痣，用海苔黏在牙上裝成一口黑，最後還讓城裡太太朱錦榮揹起來跑了好幾圈，滿臺盡歡。後來我們一起去香港參加《金鎖記》記者會，我實踐諾言請她吃飯，這是我倆唯一一次一起用餐，她居然吃了整隻粵式鴿子。

這場跨年反串戲還有另一亮點，唐文華反串《鎖麟囊》春秋亭。

唐文華一向男子氣概，很MAN，但也有人說他「男人女相」，細看五官，的確是如此，尤其嘴角，笑起來極溫柔，扮起旦角，真是美，就是身材高大了些，因此我

邀了「相聲瓦舍」馮翊綱來客串梅香。馮翊綱相聲高手，對京劇極嫻熟，和唐文華一樣，也是身材高大卻美顏出色，扮起梅香一身粉紅，真漂亮。這場戲從大丫環一聲「好大的雨啊」開始，最先亮相的是馮翊綱這位比轎子還大的梅香，相形之下，轎子裡的唐文華可就嬌小袖珍了。不過扮相還只是說好玩的，唐文華有真玩意兒，程派唱得真有味兒，觀眾結結實實享受了一場「低若游絲、高如裂帛」的程腔。有人說唐文華的程派好是因有太座王耀星指點，但耀星說恰恰相反：「我唱戲唐哥都細細指點，他不是專門對程派有研究，而是對戲有全面的講究。」

耀星說得沒錯，唐文華對演出的每個細節都講究，尤其是鑼鼓和唱念身段的配合。有一部他主演的《未央天》，是劉慧芬以老戲《九更天》為基礎改編的，有激烈的唱做和「滾釘板」高難度絕活，原是馬派名劇，唐文華從老師胡少安學成，戲很精彩，我卻不太敢多推，因為舉刀殺親生女兒的情節過於駭人，而有一年去北京時我卻幫文華選了這戲，我想北京老觀眾較多，應該知道馬派原來就是這劇情，文華非常看重這次演出，但行前內部彩排時，我卻覺得還不夠激烈，文華自己也覺得這劇情一定要有近乎瘋狂的表演，人物的精神狀態才能抓緊觀眾，所以整夜沒睡（這是耀星說的），一個身段一個身段全新打磨，在前輩經典上重新設計，包括鑼鼓，隔天一早找

鼓佬琴師再來一遍才登上飛機，果然北京的演出極為震撼。文華懂鑼鼓，這點至為關鍵，不僅自己演唱，指導學生時也都幫他們設計最適合的身段和鑼鼓。不過他太講究了，隨時思考，所以常常今天推翻昨天，一日一變，琴師鼓佬非常痛苦，才記熟又改了，後來乾脆設下底限：「到第三次響排為止啊，之後不能再改啦！」但文華有時彩排還對著大樂隊要求改腔。對樂隊而言，老唐絕對是恐怖夥伴，但由此也可看出他求好心切，精益求精。

唐文華嗓子好，做表更厲害，所以我修改《閻羅夢》劇本時，一開頭就先想出「槓子頭」，一方面說他演的劇中人貧困只能和老妻共啃一粗麵果腹，一方面具體形容他倔強不服輸的「硬頸」姿態，後來規劃《李世民與魏徵》，也是覺得他非常適合魏徵，而《金鎖記》卻是另一驚喜。唐文華從小走紅，人又帥，因此總有「他很花」的傳言，飾姜家三爺花花公子姜季澤根本不用「演」，上臺就是了。文華很不服氣，直說這三爺的形象是他絞盡腦汁「創造」出來的，不是本色。他具體說了幾個小道具的例子：「這是清裝戲，沒水袖沒鬢口，靠什麼來表現他的吊兒郎當蠻不在乎？我想到手裡拿個小玉墜，從一出場就繞在手指上，轉呀轉的，整個人很不穩重，最後到七巧家騙錢，被打出來時，這玉墜掉落在地，還可供魏姐在後面作戲呢。打牌的戲也是

京劇第一次，利用牌桌上那根整理牌的長尺，在手裡不停的轉，一方面仍是他那定不下來的形象，同時也像在撩撥七巧。」

京劇講究「勁頭、用氣、頓挫、蒼勁」，而我特別喜歡他那有點像費玉清的嗓音。平常文華用他那軟綿無骨、頹靡的唱法，「像鴉片的聲音」，向七巧，也向觀眾，招搖，魅惑。這是違反京劇正統的，也和唐文華擅長的馬派特別不一樣，但是恰恰適合三爺，也適合我筆下唱詞。《金鎖記》有很多段唱詞並非寫實，既不是敘事也不是抒情寫景，意象化，摹塑一種情氛，尤其曹七巧在鴉片榻上主持兒子婚禮那段，就像鴉片在向人施展魅惑引誘，引得人輕飄飄似逍遙上雲端，這是鴉片，也是七巧對三爺的感情，我用非寫實意象化處理，唐文華與魏海敏交互輪唱，魏姐的七巧像在追尋一段讓自己深陷其中的愛戀，嗓音較堅定，唐文華卻全是「惡的招搖」。這是京劇老生在蒼勁簡古之外的另一種展現，是人物塑造，也是氛圍營造和情調突破。唐文華平常就很喜歡唱費玉清，每次國光尾牙他都唱費玉清，沒想到竟可以和戲結合。

至於他很花的傳言，我也聽多了，但沒發現任何具體事蹟。他對耀星體貼入微也服服貼貼，平常討論劇本正經嚴肅，但手機一響，瞬間整個人暖化，知道是耀星查勤

問他人在哪裡，拿起手機直接說：「我在妳心裡」！《三個人兒兩盞燈》排練時，文華最忙，這戲根本沒他，卻是耀星第一次主演新戲，文華當起幕後居家指導，細膩指點，演出時幫愛妻提著鞋子跟前忙後，比自己演戲還緊張。耀星平日對文華管教甚嚴，但一談到戲，就不敢老唐亂叫，言必稱唐老師，「因為唐哥對藝術認真用心」，不能因身為愛妻而減一分尊敬。《關公在劇場》彩排場他沒有平日好，導演王冠強問他，是不是前晚泡澡了？王冠強自幼跟著李桐春老師，熟知演關老爺戲的各種竅門，一聽文華說：「耀星要我泡」，趕緊找耀星：「不能叫他泡，肌肉會鬆，只能淋浴。」耀星轉身就向文華道歉，直說對不起，「不該叫你泡的」，文華這下倒著急了，怕愛妻難過，趕緊安慰，「今天不泡就是，沒事兒沒事兒」。隔天正式演出果然高水準。

規劃唐文華演關公也是我的大膽，李桐春之後誰敢挑起這擔子？放眼望去，但兩岸能演老爺紅生的，論條件唐文華當屬第一，身材、嗓音、氣勢、功架、無人能望其項背，不演老爺戲太可惜了。起先他質疑為什麼劇名叫《關公在劇場》，為什麼不是在捷運在機場？我趕緊解釋，原來這戲是為「臺灣戲曲中心」開幕而編，原以《關公開臺》為劇名，誰知工程延宕，香港合作的團隊都準備就緒了，只能先到「雲門劇

場」去演，劇名不能叫開臺，只好改成在劇場，把劇場演關老爺戲的整個過程搬上舞臺，表演的、儀式的都涵蓋在內。文華和我已有多年合作的默契，他看到劇本關老爺歸天之前有一大段獨白，抒情內省，不會質疑這麼長要怎麼演，而是仔細琢磨念白口吻，區分層次，後來導演竟然用鋼琴伴奏，形成非常特別的效果。而我更擔心關老爺歸天之後還有一段《青石山》，這是劇場常推出的關公收妖戲，只是主角在女妖，我很擔心文華會質疑為什麼我都歸天了戲還沒完？但他沒有，他一讀劇本就明白這正是關公在劇場的本意，而且他還當下明白我為什麼改了結局，創作夥伴之間的默契是長時間培養出來的。

繼姜三爺清裝戲的突破之後，我再為唐文華構想了清宮三部曲，請林建華主筆寫劇本。其實在此之前另有《胡雪巖》成功經驗，周旋在商場政壇的紅頂商人，唐文華演起來游刃有餘。他的螯拜、多爾袞各是一絕，我比較猶豫的是《夢紅樓·乾隆與和珅》，唐文華和溫宇航，誰像乾隆？誰演和珅？這是個傷腦筋的問題。唐文華兩個都合適，更適合和珅，馬派的俏皮、瀟灑、聰明、慧黠、油滑，只要拿出三分就能把和珅演得入木三分。對唐文華來說，站上臺就是和珅。原本我認為沉浸在《紅樓夢》吟著「好了歌」若有所悟的乾隆更適合溫宇航，但宇航終究是小生，一聽說要讓他用崑

曲大官生嘗試暮年乾隆，反應非常激烈，不是擔心劇中乾隆的年齡，主要是嗓音。此事僵持很久，我反覆思考，最後是這樣想的：唐文華演和珅太簡單了，還是各自挑戰不同的境界吧。結果兩人的表現都超越自我。

說到溫宇航，是我在國光的一項「傑作」，從邀他來臺開始。

宇航離開北崑到美國演足本《牡丹亭》的傳奇故事我早已關注，蘭庭崑劇團王志萍團長邀他來臺演《獅吼記》和《尋找遊園驚夢》時我也曾邀他到清華中文系演講，記得他講完到我研究室一看到滿書櫃的《善本戲曲叢刊》和線裝《古本戲曲叢刊》，迫不及待的翻閱並驚呼：「好戲連臺，演之不盡哪」。他嗓音又高又清亮，說話都比一般人高一個調門，我對他印象極為深刻，但因他沒唱過京劇，所以並未從國光立場對他起心動念。直到二○○七年國光因紀念俞大綱而籌備推出《繡襦記》時，缺少飾演鄭元和的小生，我頗為焦慮。小平說起宇航正在臺灣，本是應蘭庭之邀來演出，卻啟動了宇航和國光的因緣，他一身書卷氣的古典文人形象，使我在改寫俞大綱《繡襦因志萍身體不適而可能暫停，國光可趁機利用他，至於京劇，請他學嘛。小平一句話

記》劇本時充滿了動力，鄭元和的戲幾乎全部新寫，從出場遊園、曲江驚豔，鳴珂里定情，直到最後高中狀元重遊曲江，還新寫了一大段小生代表性唱腔「娃娃調」，我修改的國光版《繡襦記》裡，鄭元和幾乎是嶄新人物。

後來又邀他和王耀星演了《李慧娘》，那時我已很想拉他進國光，但又覺得對志萍不好意思。很感謝志萍誠懇告訴我，民間劇團較難請專職主演，我這才下決心動手。那時宇航在紐約，國光上班時間打電話去都是他夜間，請行政同仁聯繫多次都湊不上時間，後來我乾脆晚上自己在家打，當然也不顧什麼費用了，因此聽了多次捲舌北京腔高調門的「Hello」。不過此事在國光還是有許多阻力，他從大陸到美國的身分曲折，連戲曲中心當時的主任都覺得很為難。但我就是認準了，陳兆虎團長願意支持，這才爭取到他來國光專職。第一齣戲我特別請魏海敏和他同臺，宇航形象出眾、氣質典雅，中場休息觀眾就紛紛打聽此生來自何方，可惜最後有句念白他有點恍神，我想他一定很難過，深夜寫長信和他深談。京劇有很多生活化卻戲劇性的對白，和崑曲文言雅致的白口不同，但京劇的戲劇性常是如此營造的，例如《鳳還巢》最後洞房一場，臺上五個人交互問答，戲劇高潮層層上攀，萬一一句早念或遺漏，很容易整個錯環，所以建議他也演些次要角色，例如《珠簾寨》的大太保，逐步熟悉新的舞臺，

必能發揮特長。做這些安排時我很緊張，我知道全團都在看，觀眾也在看，若有閃失，我也有很大責任。而我相信我的眼光，宇航不是泛泛之輩，光芒是掩不住的，書卷文人氣質更是國光發展主軸。既然崑曲是他的強項，我便把曾永義老師二〇〇五年寫的崑劇《梁祝》再拿出，專程去北京邀請宇航在北崑同班的魏春榮來臺演祝英臺，更請出中國戲曲學院老院長周育德老師出面和北崑領導餐敘，約定日後去北京國家大劇院再演。

沒想到邀定魏春榮之後，我的難題才開始。一日，小平和宇航鄭重提出要求，要我改劇本。兩人齊聲說，崑曲夢境最迷人，想在樓臺會之後新編一場夢。這是多年前的劇本，不想去煩原作者，由我執筆可以在團裡和他倆隨時討論。改編的工作最是難為，何況是我老師的劇本，但為了宇航我願意，乃由我的學生崑迷林家正選了曲牌之後，我開始細寫，新寫這場全新的夢境之外，對全劇也重新思索，也用了一些較現代的手法，例如樓臺會之前，英臺與父母和馬文才幾個人之間我用了一段似對白卻又未交鋒的各自表述，整個重新打造之後，再請曾老師審定平仄韻協。曾老師聽說有宇航和魏春榮主演極為高興，很開心的隨我們一起到北京國家大劇院。這場演出極為成功，散場到後臺，看到宇航的母親姐姐早已等在那兒，當我聽到宇航高調門叫一聲

媽，忍不住眼淚都掉下來了。我想一位優秀戲曲演員，離鄉在外十多年，此刻能重新回到北京，與自幼成長的北崑共同合作站上北京國家大劇院，該有多興奮多感慨，這個心願是我們一起完成的，他已是國光也是臺灣一分子，我們為他興奮落淚。而後《水袖與胭脂》裡那位要唱崑曲《長生殿》的伶人無名公子，還有跨國跨界、崑笛與三味線纏綿的《繡襦夢》以及京崑雙奏的《天上人間李後主》，都是專門為他量身打造。在國光舞臺上立穩的溫宇航，像是老天賜給臺灣的戲曲禮盒，受惠者何止國光？

而宇航也是執拗，排《天上人間李後主》時總是不開心，我起先不明白，後來才搞懂，原來他不能忍受李後主同時愛上姐妹二人，本以為自己要演的是千古大文豪，拿到劇本才知是個政治無能又愛情不專心的渣男。我搞懂之後覺得很有意思，看來柳夢梅這樣的「理想情人」已經在宇航心裡扎了根，柳夢梅從沒見過杜麗娘，甚至根本不知道世上有這麼一位女子，卻能對虛幻的畫夢中人癡情到底，殊不知這是劇作家虛構的「理想」，柳夢梅杜麗娘都是「生而有情」的具象化，整部《牡丹亭》都是「情不知所起」的虛擬、呼籲、渴望、祈求。攤開人生實境，卻多得是李後主這般。

這樁事讓我對戲曲的現代化更有體認，宇航的情緒反映了戲曲界「內在的」新舊

觀念衝撞。李後主用情真摯，如同胸中燃起熊熊烈火，毫無節制，全心投入，真誠，熾烈。但他的一生不只一段情，不只一把火。他深情，但不專情。我們讀文學的人從李後主的詞進入他的人格性情，從沒想到會有人挑剔他對待感情的態度。其實古代社會本就如此，尤其帝王家，並沒有合法性的問題，而這樣的性格在文人才子中也多得很，只是傳統戲曲一向善惡二分、黑白分明，這類人物常被當作負心漢，沒有任何一齣戲分辨過「多情」的兩面。對於溫宇航這樣一位在傳統裡成長的傑出演員來說，從戲裡養成的根深柢固的觀念，竟在李後主身上遭到衝撞。雖然最後他演得極好，但過程一度不開心。由此可見，當前戲曲所面對的新舊觀念碰撞，已經不再是新舞臺設計、新服裝設計等表現形式上的，而是價值觀的，內在的。

魏海敏、唐文華、溫宇航之外，國光還有一位一等演員劉海苑。劉海苑曾拜張君秋為師，高亢嘹亮的嗓音是她的優勢，卻也讓我們從沒想到可以讓她嘗試其他戲路。《王熙鳳》裡的秋桐是個意外。秋桐是花旦，還有一點潑辣旦的味道，若按角色行當來想演員，國光此戲此角原應是朱勝麗，但她那時正懷孕，導演想到劉海苑，我也覺得她那爽脆嗓子可以發揮，只是有點擔心她不願意接這既不是張派更不是青衣的角色。團內當時也有一些雜音，但沒想到第一次讀劇海苑就背熟丟本了，那幾句嗆辣念

白震驚全場。其實海苑個性乾脆爽朗，演戲很放得開，從此在張派《秦香蓮》、《趙氏孤兒》、《狀元媒》之外，我敢於請她於《法門寺》前張派宋巧嬌之後再趕彩旦劉媒婆，也想到《四進士》的宋士杰妻，趙燕俠的《盤夫》，孫毓敏的《杜十娘》，甚至還包括梅派的《捧印》。那次是想邀大陸來臺的朱明月客串演出拿手的《狀元媒》，展示明麗劉亮張派唱腔，而本團自身當家的劉海苑呢？我想到她可以暫改戲路演出梅派《穆桂英掛帥》的戲膽捧印，乃將佘賽花招親《七星廟》的行圍射獵，和《狀元媒》宮中一場，與《捧印》共組成「三代楊家將」。國光的陣容不如大陸劇團兵精糧足，每次推出楊家將我都另闢蹊徑，一方面揚長避短，同時也是面對當代新觀眾的新思考。

《探春》又是劉海苑給觀眾另一次意外驚喜。那是二〇一四年，我一直想吸收黃宇琳進入國光，尤其在她離開臺北新劇團之後，一連串為她安排《春草闖堂》、《王魁負桂英》、《百花公主》等大戲或新戲，二〇一四年更為宇琳想到紅樓裡最有才幹、處事明快的探春，全新編劇，國家戲劇院下午晚上連演兩場，和魏海敏的《王熙鳳》共組為「紅樓夢中人」。探春聰慧有才卻處處被親生母親趙姨娘掣肘，趙姨娘原是賈政婢女，與主人生下探春和賈環後仍是婢女身分，見到賈政正室王夫人像老鼠見

了貓一樣怯懦，只能與瞧不起她的婢女僕人們扭打，更可悲的是賈政對她也沒有一絲暖語溫存。我同情探春，更同情趙姨娘，這部新戲就由這對母女擔任雙主角，原定由黃宇琳和朱勝麗分飾。原來是想請劉海苑演王熙鳳，不料那時朱勝麗身體出了狀況，瘦到弱不勝衣，大家都擔心她撐不下來，我只有拜託原演王熙鳳的劉海苑，改演趙姨娘，與朱勝麗午晚各演一場。至於《探春》裡的王熙鳳，只有拜託魏海敏幫忙，從大鬧寧國府演到隔天的探春。記得那時魏海敏正在澳洲度假，我一通電話打去，她說朱勝麗健康狀況，一口答應加入《探春》劇組。而受託換角色的劉海苑最令我感動，真是二話不說，放下已經背熟的王熙鳳臺詞，從頭琢磨趙姨娘人物性格。而且還說，朱勝麗主演的那場，她也化好妝隨時在後臺等待，萬一朱勝麗身體撐不住，她立刻救場。海苑就是這麼爽朗俠氣，而她和朱勝麗的趙姨娘是同一劇本兩個形象，勝麗比較明顯刻畫的是趙姨娘自卑自憐自私，海苑嗓音嘹亮，把趙姨娘因受輕視而自我放逐在僕人之間爭奪小利的一面演得活靈活現，最後探春遠嫁，海苑奔跑跌撲追趕女兒，哭聲迴盪在尾聲，而她的俠義之氣始終讓我感激在心。

提到朱勝麗和陳美蘭，更是我在國光花了十餘年時間精心打造的一對。

為什麼說一對？因為從《王有道休妻》開始，她倆就以一對的姿態出現。《王有道休妻》是國光第一部戲曲小劇場，臺灣的戲曲實驗可以說是從二〇〇四年這部京劇小劇場開始的（同年底二分之一Q劇團推出崑劇小劇場），以「後設」姿態將梅蘭芳溫柔典雅的《御碑亭》包融涵攝在劇中，以陳美蘭朱勝麗同臺同步共同飾演同一人，青衣陳美蘭像是王有道妻溫婉柔順的外在，花旦朱勝麗則是躍動的內心，兩人或同步齊唱，或一唱一念，相互疊映或糾纏、拉鋸，試圖在雨絲迷惘中探詢女性一段心靈冒險。她倆身材相仿氣質卻不同，似與不似間，「一對」的形象延續到第二部京劇小劇場《青塚前的對話》，以及雪君編寫的《狐仙故事》，二〇〇五年的《三個人兒兩盞燈》還增加了王耀星，用她那程派嗓音超越年齡甚至性別，唱出女同志聲音。

若以正統京劇表演來審核，美蘭勝麗的嗓音都略嫌單薄，但我非常喜歡她們的戲。她在國光新美學裡佔足了分量。陳美蘭標準的古典美人，溫柔婉約嫻雅，卻又不只於此，眉梢眼角無一不含情，僅一個感額的姿態便內蘊無限，一轉身、一回眸，即可攪亂一江春水，美蘭的角色都是外表溫婉，內心卻迴波千旋，只待一陣風來，即可攪亂一江春水，美蘭的角色都是外表溫婉，內心卻迴波千旋，只待一陣風來，即可攪亂一江春潮。有的戲情節起伏跌宕，她飾演的人物處境如風捲雲狂，她的表現層次分明卻絕不

張狂；有的戲情節較疏淡，她只有略略浮動的內心戲，但幾許漣漪就足以閃得人無限遐思、幾處閒愁。而新情感不是只靠蹙眉回首這些面部表情就能體現，就以《狐仙故事》的封三娘為例，山林間恣意奔放的天真女子，說的是韻白，卻不能用標準京劇韻白來規範。所謂標準京劇韻白，不只是演員的念法。我當時也有膽，居然敢「放任」雪君寫出京劇要和語調相合，不是任何語詞都能寫。我可以把它改得容易上口，只是口吻語氣一變，韻白沒辦法念的臺詞，但我不想改，想嚇退三娘。沒想到三娘聽說對方是妖之後，停了幾秒，竟然說出：「只為了這般麼？我還當意思就不對了。像是男狐怕連累三娘，考慮再三，終於決定說出自己是妖，你討厭我呢。」「我只想著你是不是討厭我。（頓、溫柔的）你討厭我麼？」這句臺詞的意思妙不可言，有觀眾問為何不改用「京白」？但若一口京片子說出「你討厭我嗎」，我想戲也接不下去了。只是韻白實在不好念。美蘭卻懂這意思，所以不會埋怨劇本不好念，而是自己揣摩出一套新的語調，用一套「不標準的韻白」來貼近劇本不尋常的韻致情味。這些若從正統角度檢視，可以批評劇本念白寫得不能念，也可批評演員韻白不像韻白，而就是這點別色異樣，讓戲產生了新情感新情調，京劇之新就在這點幽微處。陳芳英學姐就曾寫過論文，封三娘這般真性率性，讓她對京劇存有希

望。

朱勝麗則在古典中透出現代感，藏在俏麗靈動之中的幾分清冷疏離，似嘲弄，又似睥睨，嘲弄睥睨的未必是對方或旁人，有時竟指向自身，這是最值得玩味之處。那清冷疏離的神情，像是把自己當「他者」，以旁觀姿態審視內心不欲為人知或是連自己都摸不透、說不清的一面，是慾望，也可能是狡獪的異想，而把自己看透之後對自身的驚訝或無奈蒼涼絕望，常令人無比心疼。是這樣的特質，「誘使」我編出《青塚前的對話》的昭君，身陷絕境猶盛盛張羽翅、耀眼開屏以展示自尊的昭君，這樣的昭君，迥異於歷代戲曲形象，她掌握女性手中唯一的籌碼，艷裝姿容，以絕美之姿辭別漢王，漢王張口結舌後悔不已的神情，終於讓昭君長吁氣舒展，「從此愁恨兩均攤，不教昭君一身擔。人生若有輸贏面，昭君此刻已佔先」，然而當人生願望縮小到只剩

「令對方悔恨」這一小點之時，得勝的昭君恰恰體現人生最深的悲涼，以美色「復仇」，反擊搏回的一點點尊嚴，不足以擦拭自己心頭斑斑血痕，「輸贏俱在芙蓉面，此生終是誤嬋娟」，最後對於容顏的自嘲自嘆，點出古代女性的生命困境。朱勝麗的眼神、姿態，甚至臉部肌肉顫動與嘴角在哭笑之間的牽扯轉折，都是京劇從未見過的。如果沒有朱勝麗，國光很多戲無法成立，《關公在劇場》不可能有兩位說書人，

《天上人間李後主》不可能有月娘，《水袖與胭脂》的祝月公主也不可能成立，祝月，這位不請自來、主動找上編劇、爭取入戲的「虛中之虛」的角色，只有朱勝麗能演。記得二〇〇六年我規劃了傳統戲「折戟黃沙楊家將」系列，《七星廟佘賽花招親》、《狀元媒》、《四郎探母》、《穆柯寨》、《洪洋洞》、《穆桂英掛帥》、《楊門女將》等等，都是好戲，但我也擔心楊家將對現代觀眾而言已經有些距離了，所以新寫了「對話外框」放在每場演出前或後，想像穆桂英倚在老祖母佘太君膝前，聽老人家回憶往事，從年輕打獵初遇楊繼業，到金沙灘一戰傳回繼業碰碑身亡的消息，壯烈的「戲」成了老祖母述說的往事，慘烈的過往帶給傾聽者桂英無限悸動，桂英把老祖母的回憶寫成一封一封信，準備給邊關的丈夫楊宗保。「述說—傾聽—悸動—再述說」的呈現過程，使觀看的視角層疊多樣，而更撼人的是：當桂英寫給丈夫時，再也沒想到，遠在邊關的宗保已在五十歲生日前夕遭暗算身亡，這是一段永遠寄不出去的心事。這對話外框雖只是幕後聲，卻極關鍵，萬一像早期的廣播劇，情調就不對了，也不希望像大陸許多新戲用幕後旁白介紹背景。穆桂英聲音的溫度極難掌握，但朱勝麗可以，我幾乎覺得只有她可以，像是旁述，又關乎自身。最後一場魏海敏主演《楊門女將》，楊宗保夜探葫蘆谷中箭身亡，穆桂英和十二寡婦出征，最後得

勝時，尾聲曲還沒奏起，幕後傳來一聲「宗保，葫蘆谷裡冷不冷」，魏姐說她一聽就忍不住落淚，這是朱勝麗的聲音，溫度控制得剛剛好。

朱勝麗的獨特氣質與塑造人物的力道，使整個表演藝術界甚至藝文界都對她睜大了眼睛伸出了雙手，大家都叫她本名「安麗」，像是急著要卸卻她的京劇衣冠與唱念鑼鼓程式，殊不知正因京劇內在在於她，她的表現，才能「精」到極點。

陳美蘭朱勝麗，她倆早已突破京劇範疇，她們展示的人生姿態，豐厚深刻，細膩幽微。國光京劇新美學，這一對是重要關鍵。

她倆以及前述諸位的表演特質，使得國光新編戲可以盡情不受限的探索新情感新人物，也可以說國光這幾部戲，提供了他們對表演做更深刻的揣摩挖掘。我為他們規劃打造，他們以深刻演技回饋，「雙渠相灌溉」共同創造臺灣京劇新美學。

上述這些戲，幾乎都是李小平導演的，小平導演是國光京劇新美學關鍵核心，十幾年來我和他隨時腦力激盪，為某一部新戲，為國光整體發展，我所有的心思都直接對小平說，也只對小平說，再請他到排練場上和大家溝通。不知為什麼，我能在公開場合上課演講，但很怕對著國光全團細細闡述我的規劃理念，可能因為有小平吧，我

最愛倚賴人，我喜歡把心底各層思慮靜靜對一個人細剖，反覆周折的思考過程都一一細說，而我對國光的全盤構思從未公開宣告，因為可以請他到排練場上對大家轉述。

這本書裡小平導演無所不在，在此就無需單獨再說了。五六年前小平開始往外發展，在國光的時間逐漸減少，後來的戲多由王冠強、馬寶山、戴君芳導演，新創作夥伴各有特色，只是我個人很內向，要花好幾年才會跟人相處較熟，而且目前國光最關心的是培養接班人，創作的步伐稍緩了些，也準備把以前的新戲重新推出取代全新創作。

說到這兒，就不得不提一件很開心的事，盛鑑回來了。

盛鑑在國光打造新美學初期是重要人物，《王有道休妻》、《三個人兒兩盞燈》、《狐仙故事》、《百年戲樓》，非常有特色。《狐仙故事》首演時蔡正仁老師正好在臺，對盛鑑印象非常好，劇中他飾演狐狸，性別跨越男女，老生嗓音，摘掉髯口，身段有幾分旦角的嬌媚，蔡老師特別說他演來極自然，換了別種演法很可能會有點噁心，他卻極美。我們對盛鑑都有極高期望，但他跑去影視界好多年，現在終於回來了，非常期待他。《閻羅夢》首演巡迴中南部他演司馬書生，隔年到北京演出，改演三世靈魂，本工老生的他，分飾項羽（原由武生或花臉）、關羽（紅生，可由老生兼飾）和李後主（不掛髯口），他演出三個不同人物，非常精彩。極優秀的演員。

以上是王安祈受訪的直接記錄，她細數和幾位主演的合作關係。主演和導演之外，共同合作的編劇當然更是親密創作夥伴。周慧玲、劉建幗、林家正、陳健星，各自合作一部戲，詳見本書內文。一起編劇次數最多的自然是趙雪君，雪君和小平導演、魏海敏、陳美蘭、朱勝麗、王耀星也都成了親密夥伴，最近的《費特兒》更和戴君芳導演密切討論，當然還有主演朱勝麗。王安祈說朱勝麗在讀到《費特兒》劇本時說：「雪君，妳的劇本還是那麼賊！」賊？什麼意思？暗裡埋藏令人驚奇的劇情線索？偷掘出意想不到的私情隱密？冷不妨勾出演員幾許心緒翻滾，擊中觀眾情緒要害？這是朱勝麗主演了多部雪君在國光的戲之後，提出的一字神批，一字道盡了朱勝麗與雪君十幾年來創作夥伴之間的相互了解與期許。不過王安祈認為自己和雪君的關係太近了，不僅性情契合，甚至和雪君夫妻都熟，親如家人，不只是創作夥伴的關係，不盡符合她自己定義的第六倫。王安祈這種認定和分類，也挺有趣的。

另一位和王安祈合作次數最多的林建華，原是國光劇本編修委員會成員，勤奮用功、內斂穩健，對傳統京劇涵養深厚，王安祈說傳統老戲的修改交給建華最放心，而從清宮三部曲開始，建華編新戲的功力愈來愈強，尤其《夢紅樓‧乾隆與和珅》，將《紅樓夢》一書的被禁與解禁貫串在乾隆與和珅的關係之中，讓王安祈拍案叫絕。建華的文

詞最能掌握京劇的語言節奏，王安祈私心期許他能成為京劇編劇的接班人，尤其是傳統京劇。王安祈再三強調京劇不是完成式、過去式，而是現在進行式甚至未來式，但她期待的，是以精湛圓熟的表演體系與厚實的文學涵養為基礎的未來，她很擔心一旦失去了文學厚實根基，將只剩下天馬行空的奇思異想或是被科技操控的舞臺奇觀。

最後回到這章開頭提到的紀州庵演講，講題是「自己的戲，最愛那一部？」而王安祈講了兩小時都沒揭曉答案，因為每一部都是心頭肉，卻又覺得每一部都不夠完美。但不完美有什麼關係？什麼是完美？藝術品有沒有所謂的完成時刻？《十八羅漢圖》劇中五百年前的繪畫大師何以以「殘筆」為名？正因沒有一部作品是完成式，而也正因這「未完成性」，文學藝術才能由讀者觀眾延伸、補充、擴大、再詮釋。

「殘」，推動著它在創作與評論交互疊加下不斷成長，指向未來。本書以「京劇・未來式」為名，涵蓋的不僅是創作者，也包括觀眾，觀眾何嘗不是創作夥伴？國光京劇新美學，期待新一代的編導演，更期待觀眾的參與、品評、詮釋，以及再創造。

附錄

———

（依首演時間順序排列）

國光劇團新
編劇目首演
紀錄及創作
群名單

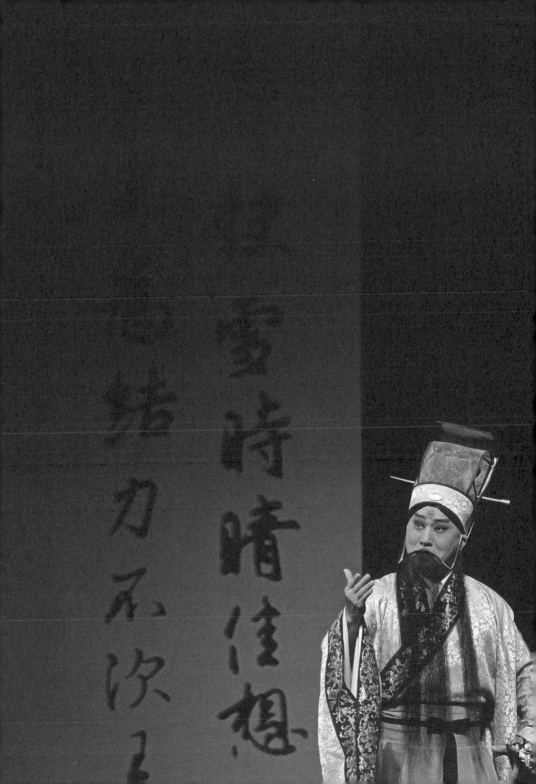

龍女牧羊

首演：一九九六年十月二十七至二十九日臺北市社教館

藝術總監：貢敏

編導：劉元彤

主演：魏海敏、唐文華、北京梅蘭芳劇團

聲腔設計：姜鳳山

配曲指揮：張延培、孫立言

舞臺設計：房國彥

燈光設計：任懷民

藝術指導：梅葆玖

釵頭鳳

首演：一九九七年五月九至十一日國家戲劇院

藝術總監：貢敏

編劇：鄭拾風

導演：沈斌、朱錦榮

主演：華文漪、高蕙蘭、唐文華

作曲：辛清華

舞臺燈光設計：聶光炎

服裝設計：侯春富

舞蹈指導：王廣生

媽祖

首演：一九九八年四月十七至十九日國家戲劇院

藝術總監：貢敏

編劇：玉笠人、貢敏

導演：楊小青

主演：魏海敏、唐文華

編腔作曲指揮：朱紹玉

舞臺燈光設計：聶光炎

造型服裝設計：蔡毓芬、侯春富

配樂：盧亮輝

副導演：李小平

鄭成功與臺灣

首演：一九九九年一月一至三日國家戲劇院

藝術總監：貢敏

編劇：曾永義

導演：盧昂、朱錦榮

主演：唐文華、高蕙蘭、劉海苑

作曲指揮：朱紹玉

舞臺燈光設計：聶光炎

服裝造型設計：侯春富

大將春秋——蕭何與韓信

首演：一九九九年五月七至九日國家戲劇院

藝術總監：貢敏

編劇：金恩渠

導演：張義奎

主演：朱陸豪、唐文華、魏海敏

編腔作曲：李門

舞臺設計：張維文

燈光設計：鍾寶善

服裝設計：侯春富

廖添丁

首演：一九九九年十月二十二至二十四日國家戲劇院

藝術總監：朱楚善

編劇：邱少頤、沈惠如

導演：李小平

主演：朱陸豪、朱勝麗、唐文華

編腔暨指揮：朱紹玉

編曲：范宗沛

舞臺及燈光設計：聶光炎

服裝造型設計：蔡毓芬、高育伯

編舞：陳鴻秋

戲劇指導：羅北安、陳永玲

釵鈿情

首演：二〇〇〇年九月一至三日臺北市社教館

藝術總監：朱芳慧

編劇：劉慧芬

導演：石玉崑

主演：魏海敏、唐文華、朱錦榮、劉稀榮

編腔暨指揮：朱紹玉

舞臺設計：張維文

燈光設計：任懷民

服裝造型設計：蔡毓芬

舞蹈指導：王廣生

牛郎織女天狼星

首演：二○○一年四月十三至十五日國家戲劇院

藝術總監：朱芳慧

編劇：曾永義

導演：朱楚善、朱錦榮

主演：唐文華、陳美蘭、朱陸豪

編腔作曲指揮：朱紹玉

舞蹈指導：王廣生

舞臺設計：藍俊鵬

服裝造型設計：蔡毓芬

燈光設計：任懷民

閻羅夢

首演：二○○二年四月二十六至二十八日國家戲劇院

藝術顧問：王安祈

原創編劇：陳亞先

劇本修編：王安祈、沈惠如

導演：李小平

主演：唐文華、朱陸豪、盛鑑

編腔：金國賢

編曲配器：金樂華

舞臺及燈光設計：聶光炎

服裝造型設計：蔡毓芬

舞蹈設計：蕭賀文

榮獲二○○二年電視金鐘獎、第一屆台新藝術獎年度十大表演節目

重要演出紀錄：二〇〇四上海國際藝術節逸夫舞臺、北京長安大戲院

二〇〇五、二〇〇八、二〇二〇國家戲劇院

二〇二〇高雄衛武營歌劇院

王熙鳳大鬧寧國府

首演：二〇〇三年十月十六至十九日臺北市新舞臺

藝術總監：王安祈

編劇：陳西汀

導演：李小平

主演：魏海敏、王海玲、陳美蘭、劉海苑

編腔：顧永湘

編曲指揮：李超

舞臺設計：房國彥

服裝造型設計：蔡毓芬

燈光設計：任懷民

榮獲第二屆台新藝術獎年度九大表演節目

重要演出紀錄：二○○四上海國際藝術節逸夫舞臺、北京長安大戲院

二○○五國家戲劇院

二○一○新加坡濱海劇院

二○一三天津大劇院

二○一四國家戲劇院

二○一五台積心築藝術季

二○一七上海東方藝術中心

二○一八臺北城市舞臺

二○二○臺灣戲曲中心

王有道休妻

首演：二〇〇四年三月二十七日國光劇場

藝術總監、編劇：王安祈

編劇：王安祈

導演：李小平

主演：陳美蘭、朱勝麗、盛鑑

編腔作曲：李超

舞臺設計：張維文

服裝設計：蔡毓芬

燈光設計：劉權富

重要演出紀錄：二〇〇四國家戲劇院實驗劇場

二〇〇八香港城市大學、國光劇場

李世民與魏徵

首演：二〇〇四年五月十四至十六日國家戲劇院

藝術總監：王安祈

編劇：陳亞先

導演：李小平

主演：吳興國、唐文華、魏海敏

唱腔設計：李門

編曲配器：盧亮輝

編舞：蕭賀文

舞臺設計：張維文

服裝設計顧問：蔡毓芬

燈光設計：曹安徽

梁山伯與祝英臺（崑劇）

首演：二〇〇四年十二月二十四至二十六日國家戲劇院

藝術總監：王安祈

編劇：曾永義

導演：沈斌、朱錦榮

主演：曹復永、孫麗虹、趙揚強、楊汗如（飾梁山伯）

魏海敏、陳美蘭、郭勝芳（飾祝英臺）

身段設計教排：沈斌

譜曲教唱：周秦

編曲配器：周雪華

舞臺設計：房國彥

服裝設計：蔡毓芬

燈光設計：任懷民

編舞：蕭君玲

重要演出紀錄：二〇〇五上海國際藝術節（蔡正仁、魏海敏、陳美蘭、趙揚強主

演）

二〇一二年一月五至七日臺北市城市舞臺

劇本修編：王安祈

導演：李小平

主演：溫宇航、魏春榮

編曲配器：周雪華

舞臺設計：傅寯

重要演出紀錄：二〇一五北京國家大劇院

三個人兒兩盞燈

首演：二〇〇五年三月二十五至二十七日臺北市新舞臺

藝術總監：王安祈

編劇：王安祈、趙雪君

導演：李小平

主演：陳美蘭、朱勝麗、王耀星、盛鑑

唱腔設計：李超

配樂：盧亮輝

編舞：蕭賀文

舞臺設計：傅寯

服裝設計：蔡毓芬

燈光設計：任懷民

榮獲第四屆台新藝術獎評審團特別獎、金鐘獎

※二〇一三年授權上海崑劇團由王安祈、趙雪君改編為崑劇《煙鎖宮樓》

金鎖記

首演：二〇〇六年五月二十六至二十八日臺北市城市舞臺

藝術總監：王安祈

原著：張愛玲

編劇：王安祈、趙雪君

導演：李小平

主演：魏海敏、唐文華

唱腔、音樂設計：李超

唱腔、音樂配器：盧亮輝

舞臺設計：傅寯

服裝設計：黃文英

燈光設計：任懷民

戲劇指導：魏海敏

榮獲第五屆台新藝術獎年度十大表演節目

重要演出紀錄：二○○七國家戲劇院、台積心築藝術季

二○○八臺北市城市舞臺

二○○九北京大學、北京國家大劇院、廈門、福州

二○一○上海逸夫舞臺、臺北市城市舞臺（中研院專場）

新加坡濱海劇院、香港新視野藝術節

二○一三天津大劇院

二○一七上海東方藝術中心

二○一八臺灣戲曲中心

胡雪巖

首演：二○○六年十一月十六至十九日國家戲劇院

藝術總監：王安祈

編劇：劉慧芬

總導演：汪其楣

戲曲導演：張義奎、馬寶山

主演：唐文華、劉琢瑜、朱勝麗、劉海苑、劉稀榮

音樂設計：朱紹玉

舞臺設計：張維文

服裝設計：林恆正

燈光設計：任懷民

青塚前的對話

首演：二〇〇六年十二月十五至十七日國家戲劇院實驗劇場

藝術總監、編劇：王安祈

編劇：王安祈

導演：李小平

主演：陳美蘭、朱勝麗、王耀星

編腔作曲：李超

舞臺設計：傅寯

服裝設計：林璟如

燈光設計：車克謙

榮獲第五屆台新藝術獎年度十大表演節目

王安祈榮獲傳藝金曲獎最佳作詞人獎

陳美蘭榮獲傳藝金曲獎最佳傳統音樂詮釋獎

王魁負桂英、新繡襦記

首演：二〇〇七年四月二十七至二十九日臺北市城市舞臺

藝術總監、劇本修編：王安祈

原創編劇：俞大綱

導演：馬寶山（王）

　　　李小平（新）

主演：陳美蘭、汪勝光、唐文華（王）

　　　魏海敏、溫宇航（新）

編曲指揮：陳中申（王）

編腔作曲：李超（新）

舞臺設計：傅寯

服裝設計：蔡毓芬

燈光設計：任懷民

快雪時晴

首演：二〇〇七年十一月九至十一日國家戲劇院

藝術總監：王安祈

編劇：施如芳

導演：李小平

主演：唐文華、魏海敏、巫白玉璽、羅明芳

作曲：鍾耀光

編腔：李超

指揮：簡文彬

舞臺設計：王孟超

服裝設計：王怡美

燈光設計：李琬玲

舞蹈設計：劉嘉玉

水墨影像設計：姚仲涵

重要演出紀錄：二〇一七國家戲劇院

二〇一八香港文化中心大劇院

天下第一家

二〇一九臺中國家歌劇院

首演：二〇〇八年九月十一、十二日臺北市中山堂

藝術總監：王安祈

編劇：貢敏

導演：馬寶山

主演：唐文華、劉海苑、陳清河

編腔：李超

舞臺設計：何任洋

燈光設計：任懷民

服裝設計：蔡毓芬

歐蘭朵

首演：二〇〇九年二月二十一日至三月一日國家戲劇院（兩廳院臺灣國際藝術節）

導演：羅伯‧威爾森（Robert Wilson）

編劇：王安祈、謝百騏、吳明倫

演出者：魏海敏

聯合導演：安克莉斯汀‧羅門（Ann-Christin Rommen）

舞臺設計：史蒂芬妮‧安耿（Stephanie Engeln）

燈光設計：艾傑‧偉斯帕（AJ Weissbard）

服裝設計：賈克‧瑞諾（Jacques Reynaud）

協同服裝設計：羅比‧杜威曼（Robby Duiveman）

戲曲指導：李小平

戲劇指導：沃夫岡‧韋恩（Wolfgang Wiens）

唱腔設計：李超

音樂總監：陳揚

狐仙故事

首演：二〇〇九年十月十六至十八日臺北市城市舞臺

藝術總監：王安祈

編劇：趙雪君

導演：李小平

主演：陳美蘭、朱勝麗、盛鑑

編腔、作曲：李超

編曲配器：李哲藝

舞臺設計：傅寯

燈光設計：任懷民

服裝、造型設計：蔡毓芬

編舞：劉嘉玉

孟小冬

首演：二〇一〇年三月十一至十四日臺北市中山堂

藝術總監、編劇：王安祈

編劇：王安祈

作曲：鍾耀光

指揮：邵恩

導演：李小平

主演：魏海敏、唐文華、盛鑑

舞臺設計：傅寯

燈光設計：任懷民

服裝設計：王怡美

重要演出紀錄：二〇一一上海天蟾京劇中心逸夫舞臺、北京長安大戲院

二〇一四上海大劇院（伶人三部曲）、香港文化中心大劇院

國家音樂廳演奏廳

百年戲樓

首演：二〇一一年四月二十二至二十四日臺北市城市舞臺

藝術總監：王安祈

編劇：周慧玲、趙雪君、王安祈

導演：李小平

主演：魏海敏、唐文華、溫宇航、盛鑑、朱勝麗

音樂指導：李超

作曲編曲：周以謙

舞臺設計：傅寯

燈光設計：任懷民

服裝設計：蔡毓芬

榮獲第十屆台新藝術獎年度十大表演節目

重要演出紀錄：二〇一二台積心築藝術季（臺南、新竹）

　　　　　　　二〇一三香港文化中心大劇院

　　　　　　　二〇一四上海大劇院（伶人三部曲）

　　　　　　　二〇一五臺北市城市舞臺、高雄春天藝術節

艷后和她的小丑們

首演：二〇一二年三月三十日至四月一日國家戲劇院（兩廳院臺灣國際藝術節）

藝術總監：王安祈

編劇：紀蔚然

導演：李小平

主演：魏海敏、盛鑑、溫宇航、朱勝麗、陳清河

音樂：李哲藝、李超

舞臺設計：王孟超

燈光設計：黃諾行

服裝設計：林恆正

編舞：劉嘉玉

水袖與胭脂

首演：二〇一三年三月八至十日國家戲劇院（兩廳院臺灣國際藝術節）

藝術總監：王安祈

編劇：王安祈、趙雪君

導演：李小平

主演：魏海敏、唐文華、溫宇航、朱勝麗、陳清河

唱腔設計：馬蘭

音樂設計：李哲藝

舞臺設計：傅寯

燈光設計：任懷民

服裝設計：蔡毓芬

舞蹈設計：蕭賀文

重要演出紀錄：二〇一四上海大劇院（伶人三部曲）

　　　　　　　二〇一五臺北市城市舞臺

探春

首演：二〇一四年六月一日國家戲劇院

藝術總監：王安祈

編劇：王安祈

導演：李小平

主演：黃宇琳、劉海苑、朱勝麗、魏海敏

音樂：馬蘭、姬禹丞

舞臺設計：王孟超

服裝設計：蔡毓芬

燈光設計：任懷民

舞蹈設計：蕭賀文

康熙與鰲拜

首演：二〇一四年十一月二十八至三十日臺北市城市舞臺

藝術總監：王安祈

原創劇本：毛鵬

編劇：林建華

導演：李小平

主演：唐文華、溫宇航、劉海苑、王耀星

音樂：李超

舞臺設計：張哲龍

燈光設計：程健雄

服裝設計：蔡毓芬

重要演出紀錄：二〇一五臺中市中山堂、臺南市文化中心
　　　　　　　二〇一六高雄春天藝術節

十八羅漢圖

首演：二〇一五年十月九至十一日國家戲劇院

藝術總監：王安祈

編劇：王安祈、劉建幗

導演：李小平

主演：魏海敏、唐文華、溫宇航、劉海苑、凌嘉臨

舞臺設計：胡恩威@進念。二十面體

服裝設計：蔡毓芬

燈光設計：車克謙

音樂設計、編腔：馬蘭

作曲、編曲：姬禹丞

崑曲作曲：孫建安

榮獲第十四屆台新藝術獎年度五大得獎作品

重要演出紀錄⋯二○一九臺灣戲曲中心、上海大劇院

台積心築藝術季（臺南、新竹）

關公在劇場

首演：二〇一六年八月二十六至二十八日雲門劇場

藝術總監、編劇：王安祈

編劇：王安祈

導演暨舞臺設計：胡恩威@進念・二十面體（香港）

戲曲導演：王冠強

主演：唐文華、朱勝麗、黃毅勇

音樂總監：于逸堯（香港）

音樂設計：許敖山（香港）

編腔：李超

燈光設計：鄺雅麗（香港）

數碼影像製作：Tobias Gremmler（德國）、方曉丹（香港）

服裝設計：蔡毓芬

重要演出紀錄：二〇一六香港文化中心小劇場

二〇一七香港文化中心大劇院、臺灣戲曲中心

孝莊與多爾袞

首演：二〇一六年十一月十二、十三日臺中國家歌劇院大劇院

藝術總監：王安祈

編劇：王安祈、林建華

導演：李小平

音樂設計：李超

主演：魏海敏、唐文華、溫宇航、戴立吾、林庭瑜、黃詩雅、王耀星

編曲：王柏力

舞臺設計：李伯霖

服裝設計：蔡毓芬

燈光設計：鄧振威

重要演出紀錄：二〇一七台積心築藝術季（臺南、新竹）

　　　　　　　二〇一八臺灣戲曲中心

　　　　　　　二〇一九香港西九文化區戲曲中心大劇院

定風波（與趨勢教育基金會合作）

首演：二〇一七年五月十二至十四日臺中國家歌劇院（中劇院）

藝術總監：王安祈

導演：李易修

編劇：廖紓均

副導演：彭俊綱

音樂指導、京劇唱腔設計：馬蘭

崑曲唱腔設計：孫建安

編曲配器：潘品渝

燈光設計：高一華

舞台設計：謝均安

服裝設計：林玉媛

重要演出紀錄：二○一八臺灣戲曲中心

繡襦夢 （與日本橫濱能樂堂合作）

首演：二○一八年六月九日日本橫濱市橫濱能樂堂

藝術總監：王安祈、中村雅之

編劇：王安祈、林家正

導演：王嘉明

主演：溫宇航、劉珈后

戲劇顧問：林于竝

三味線音樂作曲：常磐津文字兵衛

音樂統籌‧作曲：柯智豪

崑曲編腔：孫建安

排練指導：馬寶山

操偶執導：石佩玉

舞踊指導：藤間惠都子

舞臺設計：高豪杰

燈光設計：王天宏

服裝設計：矢內原充志

髮妝設計：張美芳、中村兼也

重要演出紀錄：二〇一八日本新潟市民藝術文化會館能樂堂、愛知縣豐田市能樂堂

臺中國家歌劇院中劇院、臺灣戲曲中心

天上人間 李後主（與趨勢教育基金會合作）

首演：二〇一八年十一月二十三至二十五日臺灣戲曲中心

藝術總監：王安祈

編劇：王安祈、陳健星

導演：戴君芳

戲劇顧問：李易修

主演：溫宇航、鄒慈愛、林庭瑜、凌嘉臨、朱勝麗、陳清河

作曲、京劇唱腔設計：李超

作曲、唱腔配器：鍾耀光

崑曲唱腔設計：孫建安

舞臺設計：黃廉棨

服裝設計：蔡毓芬

燈光設計：劉柏欣

影像設計：陳萬仁

舞蹈設計：林威玲

重要演出紀錄：二〇一九上海大劇院

費特兒（與新加坡湘靈音樂社合作）

首演：二〇一九年三月二十九至三十一日臺灣戲曲中心

藝術總監：王安祈

編劇：趙雪君

導演：戴君芳

主演：朱勝麗、吳建緯、林明依

京劇編腔：李超

南音導演：林少凌

南音指導：蔡維鏢

作曲、編曲：黃康淇

編舞：張曉雄

舞臺設計：林仕倫

服裝設計：林秉豪

燈光設計：王天宏

重要演出紀錄：二〇一九新加坡史丹佛藝術中心

夢紅樓・乾隆與和珅

首演：二〇一九年十二月六至八日國家戲劇院

藝術總監：王安祈

編劇：林建華（主創）、戴君芳、王安祈（協力）

導演：戴君芳

主演：唐文華、溫宇航、黃宇琳、鄒慈愛

編腔、作曲、音樂統籌：李超

編曲、指揮：姬君達

舞臺設計：黃廉棨

服裝設計：蔡毓芬

燈光設計：車克謙

舞蹈設計：張逸軍

副導演：彭俊綱

Origin 022

京劇‧未來式
——王安祈與國光劇藝新美學

作　　者｜王照璵、李銘偉
副 主 編｜謝翠鈺
責任編輯｜廖宜家
攝　　影｜劉振祥、林榮錄、范毅舜
設　　計｜楊啟巽工作室
排　　版｜菩薩蠻數位文化有限公司

董 事 長｜趙政岷
出 版 者｜時報文化出版企業股份有限公司
　　　　　108019 臺北市和平西路三段 240 號 7 樓
　　　　　發行專線／（02）2306-6842
　　　　　讀者服務專線／ 0800-231-705　（02）2304-7103
　　　　　讀者服務傳真／（02）2304-6858
　　　　　郵撥／ 19344724 時報文化出版公司
　　　　　信箱／ 10899 臺北華江橋郵局第 99 信箱
時報悅讀網｜ http://www.readingtimes.com.tw

出 版 者｜國立傳統藝術中心（國光劇團）
發 行 人｜陳濟民
團　　長｜張育華
藝術總監｜王安祈
主　　編｜黃馨瑩
編　　輯｜林建華
校　　對｜王安祈、林建華
團　　址｜ 111 臺北市士林區文林路 751 號
電　　話｜（02）8866-9600
網　　址｜ https://www.ncfta.gov.tw/guoguangopera_71.html

版權所有 請勿翻印
GPN 1010901999
ISBN 978-957-13-8442-9

印　　刷｜勁達印刷有限公司
初版一刷｜ 2020 年 12 月 4 日
定　　價｜新臺幣 600 元（缺頁或破損的書，請寄回更換）

京劇 . 未來式：王安祈與國光劇藝新美學 / 王照璵，
李銘偉作 . -- 初版 . -- 臺北市：時報文化出版企業股
　份有限公司：國光傳統藝術中心，2020.12
　　　　面；　　公分 . -- (Origin；22)
　　　ISBN 978-957-13-8442-9(平裝)
　　　1. 京劇 2. 戲曲美學 3. 文集
　　　　982.07　　109017318